迪奥 NEW LOOKS 新风貌

迪奥 NEW LOOKS 新风貌

[法]杰罗姆·戈蒂埃 著

顾珏弘 陈秀旗 蔡莲莉 译

北京出版集团公司

北京美术摄影出版社

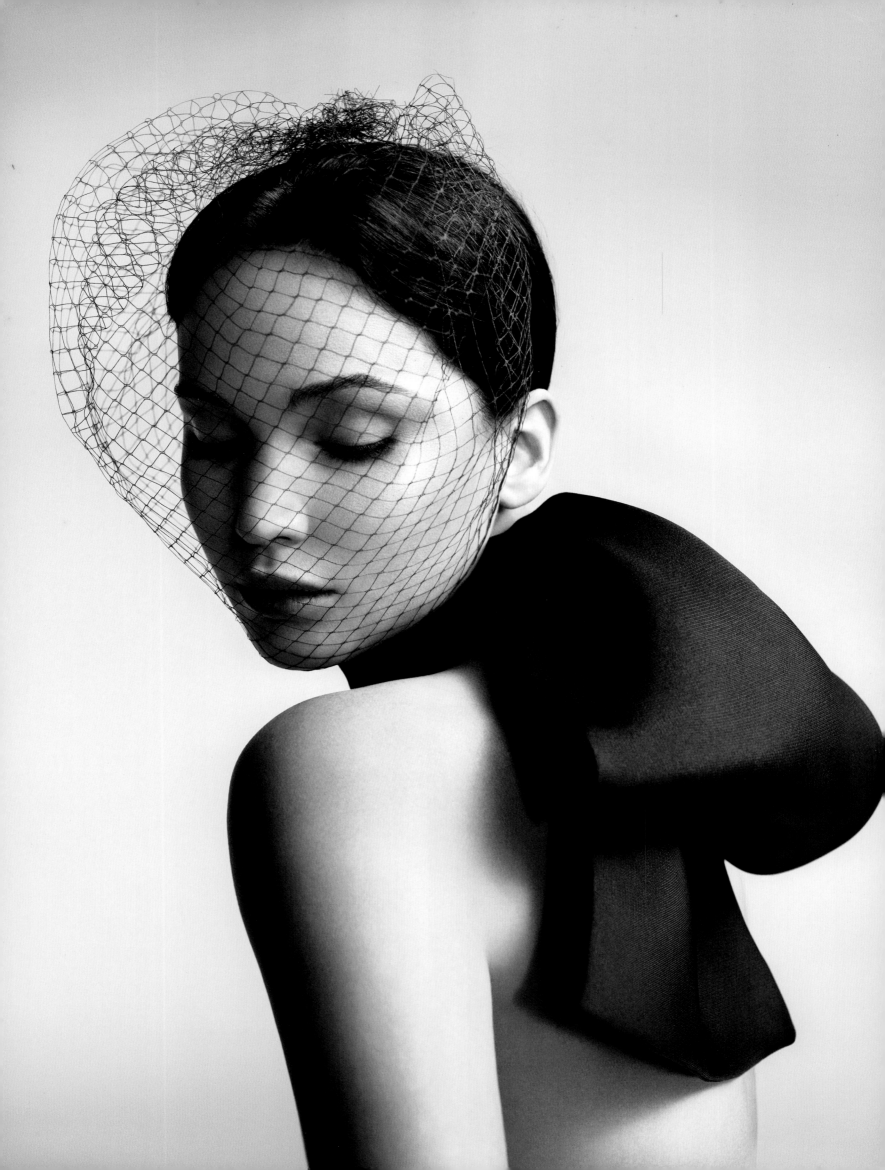

目录

2至3页图：索威·桑德波于2004年拍摄
左图：詹妮佛·劳伦斯，威利·温德佩尔于2013年拍摄

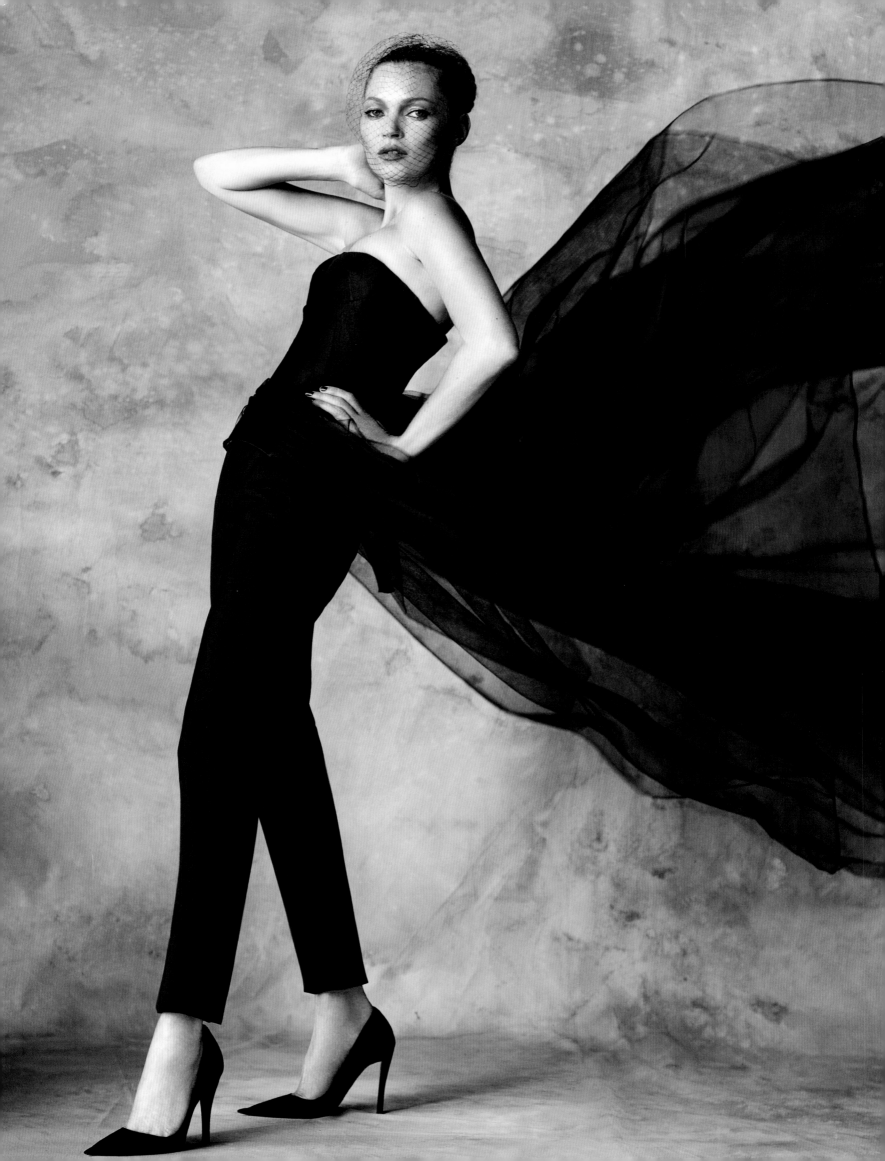

凯特·莫斯，马里奥·特斯蒂诺于2012年拍摄 7

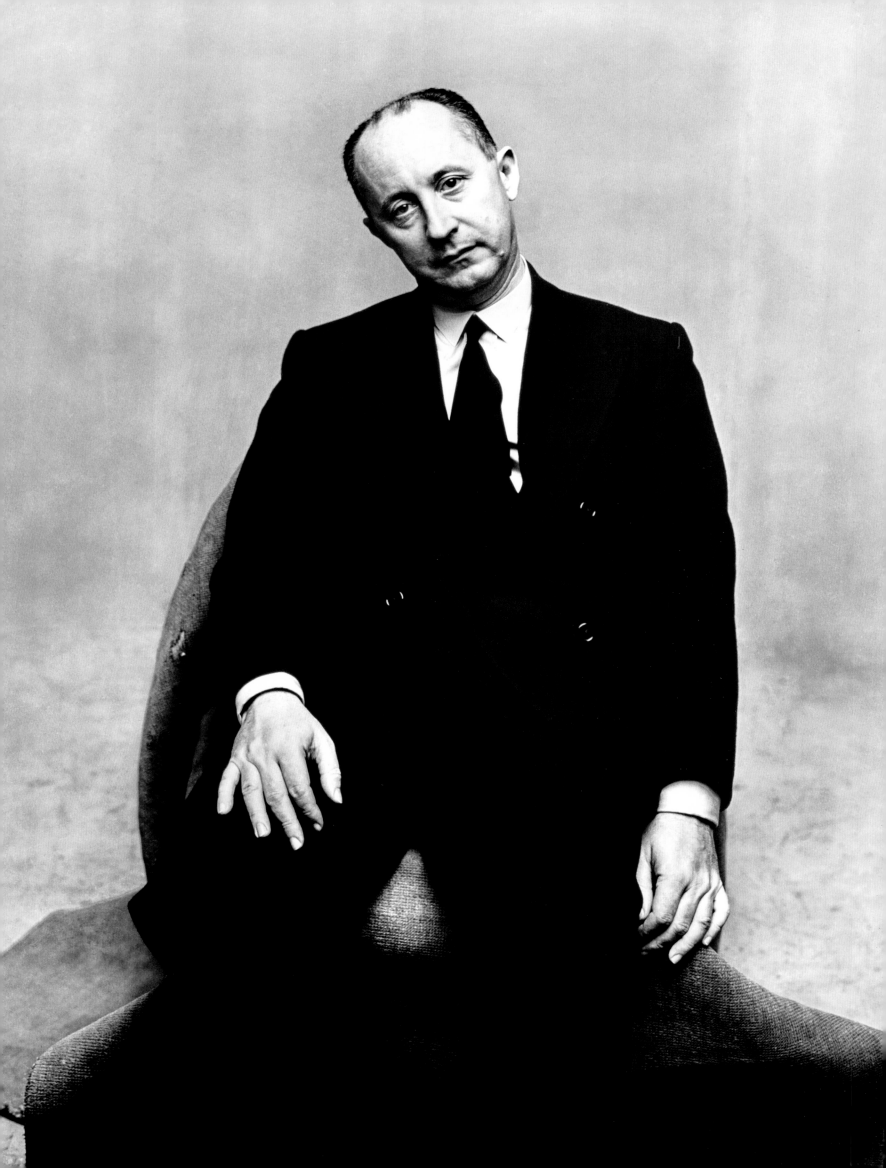

前言

1947年，欧文·佩恩（Irving Penn）为克里斯汀·迪奥（Christian Dior）拍摄的肖像照似乎有些出人意料。当时的法国刚获解放才几年，人民沉浸在喜悦之中，迪奥发布个人时装首秀，大获成功。但从这张照片中，我们很难发现时尚新教皇想要改变巴黎着装风格的愿望，也很难读出他重新定义大西洋彼岸时装服装产业的意愿。照片的拍摄地点不是迪奥先生的家中，不是他位于皇家大道的寓所，也不是他在蒙田大街的精品店。这是迪奥在摄影棚中的首张，也是最后一张照片。没有模特、合伙人和贴身保镖的簇拥，克里斯汀·迪奥独自身处佩恩的摄影工作室中。室内没有窗户，也没有多余的装饰。这样的环境让这个谨慎的男人感到轻松自在。迪奥已经登上了人生的巅峰。但他是一个低调的人，这种即刻的、突然而至的、强烈的荣耀让42岁的他感到烦躁不安。可是不管怎样，他还是接受了亚历山大·利博曼（Alexander Liberman）几个星期前发出的邀请。

克里斯汀·迪奥在瑟堡登上了"伊丽莎白女王号"。他将跨越大西洋前往美国，第一站定在了纽约。在船上，他遇到了康泰纳仕集团的主席伊万·S.V.帕切维奇（Iva S. V. Patcèvitch）。康泰纳仕集团的主营业务是杂志，其中包括著名的*Vogue*杂志。和帕切维奇同行的还有*Vogue*杂志美国版艺术总监亚历山大·利博曼和主编贝蒂娜·威尔逊（Bettina Wilson，后改名为贝蒂娜·巴拉德）。他们刚刚完成了《巴黎时装》最新三期照片的拍摄，坐船回美国。"尽管我们之间的了解还不多，"迪奥坦率地说，"但是，我们互存好感。这5天的行程足以让我们建立起坚固的友情……在诚挚的朋友面前，不自在的感觉开始消失了。"[1]于是，不用利伯曼多做请求，迪奥就答应了佩恩的拍摄要求。

1947年9月1日，迪奥来到纽约，但只在那儿停留了两天。之后，他飞去达拉斯。9日晚，他与萨尔瓦多·菲拉格慕（Salvatore Ferragamo）、诺曼·哈特奈尔（Norman Hartnell）和艾琳·吉布斯（Irene Gibbons）一道，在3000人面前接受了"马库斯时尚杰出成就奖"。作为获此殊荣的法国时装设计师，迪奥是第一人，在他之前，仅有一位非美国籍设计师——意大利的艾尔莎·夏帕瑞丽（Elsa Schiaparelli）获得过该奖项。之后，迪奥先生又去了洛杉矶、旧金山、芝加哥，最后又返回纽约。他将前往位于莱克星顿大道420号的格雷巴大厦，参加另外一次会面。大厦的20楼会聚了多个工作室，其中包括孔泰·纳斯特、霍斯特·P.霍斯特（Horst P. Horst）、理查德·鲁特莱（Richard Rutledge）和欧文·佩恩。那时的欧文·佩恩只有30岁。他属于那种新派的摄影师：工作的时候穿篮球鞋，不戴领带，但也绝不是那种所谓的"酷"。他的完美主义十分可怕——不仅仅是封面女郎这么觉得，其他人也有同样的感受。"我还记得某一次拍摄的经历……简直不堪回首，"模特贝蒂娜·格拉齐亚尼（Bettina Graziani）回忆道，"拍摄从早上11点一直持续到下午4点，在这期间，我需要一直保持同一个姿势和同一种笑容"[2]。*Vogue*杂志的编辑比特丽斯·辛普森（Beatrice

Simpson)和贝蒂娜·巴拉德曾经这样说过："看着他折磨自己和模特，整场拍摄结束后，我们这些旁观者都觉得筋疲力尽。"[3]

　　每次拍摄前，欧文·佩恩都会对照自己的要求逐条仔细检查各项工作，确保每张作品都能达到他的要求：简单、直接并且摩登。他忠于自己的风格，无法接受"似是而非"的作品。他给克里斯汀·迪奥拍摄的肖像照也是如此。不需要洛可可式的浮夸装饰，也不需要剧场化的照明，佩恩只是简单地将人物放在灰色的背景前，用成排的钨丝灯泡来模仿自然光。1947年到1948年间，吉恩·蒂尔尼（Gene Tierney）、彼得·乌斯蒂诺夫（Peter Ustinov）、伊利亚·卡赞（Elia Kazan）、马克思·恩斯特（Max Ernst）及配偶多萝西·唐宁（Dorothea Tanning）、伦纳德·伯恩斯坦（Leonard Bernstein）、马克·夏加尔（Marc Chagall）、勒·柯布西耶（Le Corbusier）、萨尔瓦多·达利（Salvador Dalí）、路易·阿姆斯特朗（Louis Armstrong）、伊迪丝·琵雅芙（Edith Piaf）、阿尔弗莱·希区柯克（Alfred Hitchcock）、克里斯汀·迪奥等多位知识分子、艺术家、演员都曾在佩恩那块磨损的绒布前拍过照片。后来，佩恩把他把这块著名的破布称为"小角落"。在这块朴实得略显寒酸的背景前，每个姿势都是精心设计的，对摄影师而言，镜头下的每一个姿势都具有独特的表现力，其中蕴含着存在主义的意味，正如加缪（Camus）、萨特（Sartre）或者波伏娃（Beauvoir）将无聊、恐惧、荒谬或者异化看作是人类存在的决定因素一样。

　　拍照那天，迪奥摆出了两种姿势。在其中一张照片上，人们看到广角镜头下的他既没有端坐着，也没有完全站立舒展身姿，他的目光避开镜头，脸上浮现出温柔而亲切的笑容。在本书第8页的那张照片上——他露出疲倦而严峻的神色，似乎处于某种重压之下。这两张照片，一张展示了他的公众形象，另一张则描绘了他的内心。那么，在真实的人生中，迪奥是否也扮演着双重角色？答案正如他自传的名称那样——《克里斯汀·迪奥和我》。这本出版于1956年（迪奥去世前一年）的自传告诉我们，世上有两个不同的克里斯汀·迪奥。"我想让大家知道，他和我属于不同的世界。两者并不存在孰优孰劣的问题——感谢上帝！我毫不否认，我没有能力承担他的角色。我们之间存在的差异是显而易见的，任何细节都可以把我们区分开来。"[4]"他"，是时装产业的救世主，是国际名流，在结束奇妙的美国之旅后，他可以当着佩恩的面，安然享受成功的喜悦。而"我"，是一个敏感又脆弱的人，饱受怀疑和焦虑的折磨。他的首次时装发布反响热烈，结束之后，克里斯汀·贝拉尔（Christian Bérard）的一席话让他难以忘怀："亲爱的克里斯汀，这是你事业上独一无二的幸福时刻，请好好品味。日后，你永远无法再像今天这样全情享受了。从明天起，烦恼就会到来，你会想着如何再次取得同样的成功，如何超越今天的自己……"[5]

　　当然，毫无疑问的是，第二张展现迪奥严肃形象的照片是佩恩选择的。但是日后克里斯汀·迪奥并未在*Vogue*杂志上看到这张照片，因为照片在40年之后，也就是1987年3月才被刊登：当时正值"新风貌"（New Look）诞生纪念日，照片作为专文的配照刊出。此外，佩恩的遗著《通道》（*Passage*，1991年出版）里也可以见到这张照片。

　　"追平"甚至是"超越"过往的成功，这就是迪奥面对的挑战。这位名副其实的资本家，必须捍卫自身、品牌、员工和企业的利益。在已经取得巨大成功的情况下——"新风貌"和"花冠"长裙的成功已经达到了令人难以企及的高度，想要保持优势绝非易事。然而，迪奥却做到了这一切。从1947年一直到1957年隐退，他将一直统

玛丽昂·歇迪亚,让·巴蒂斯特·蒙迪诺于2012年拍摄

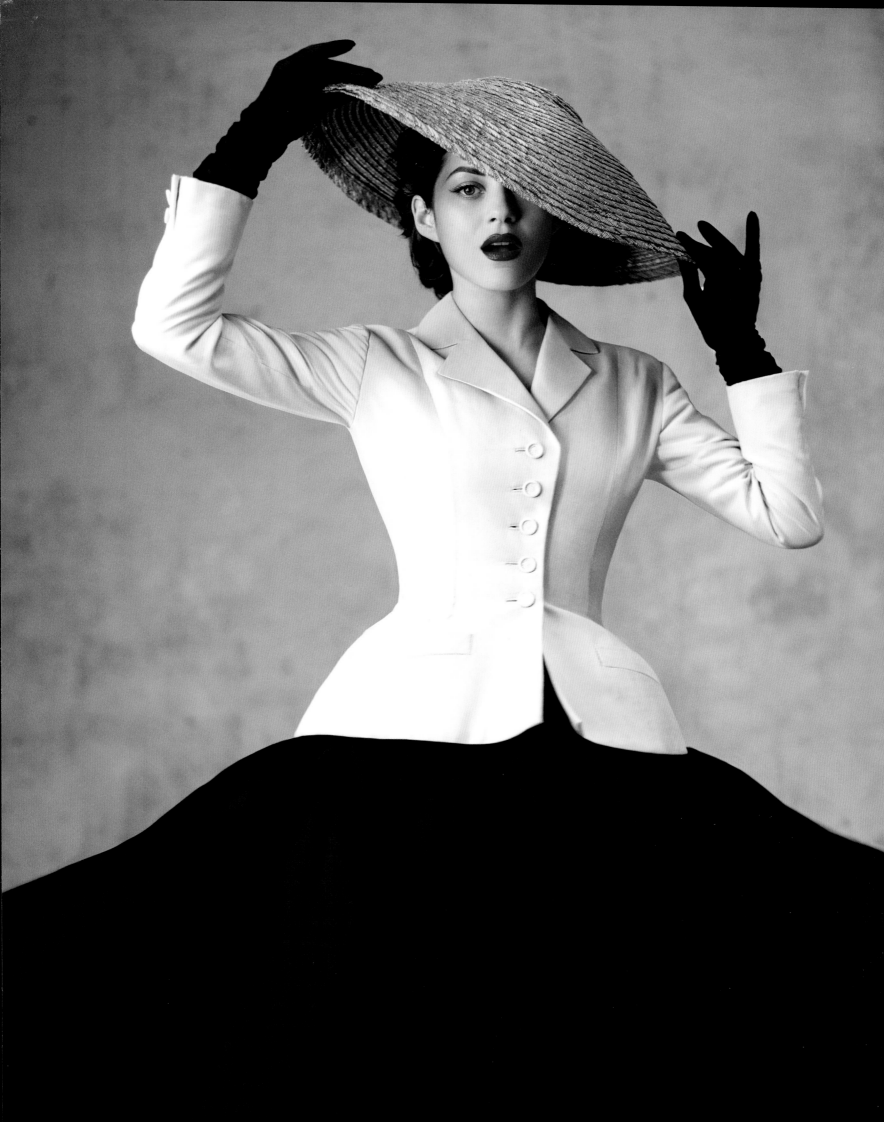

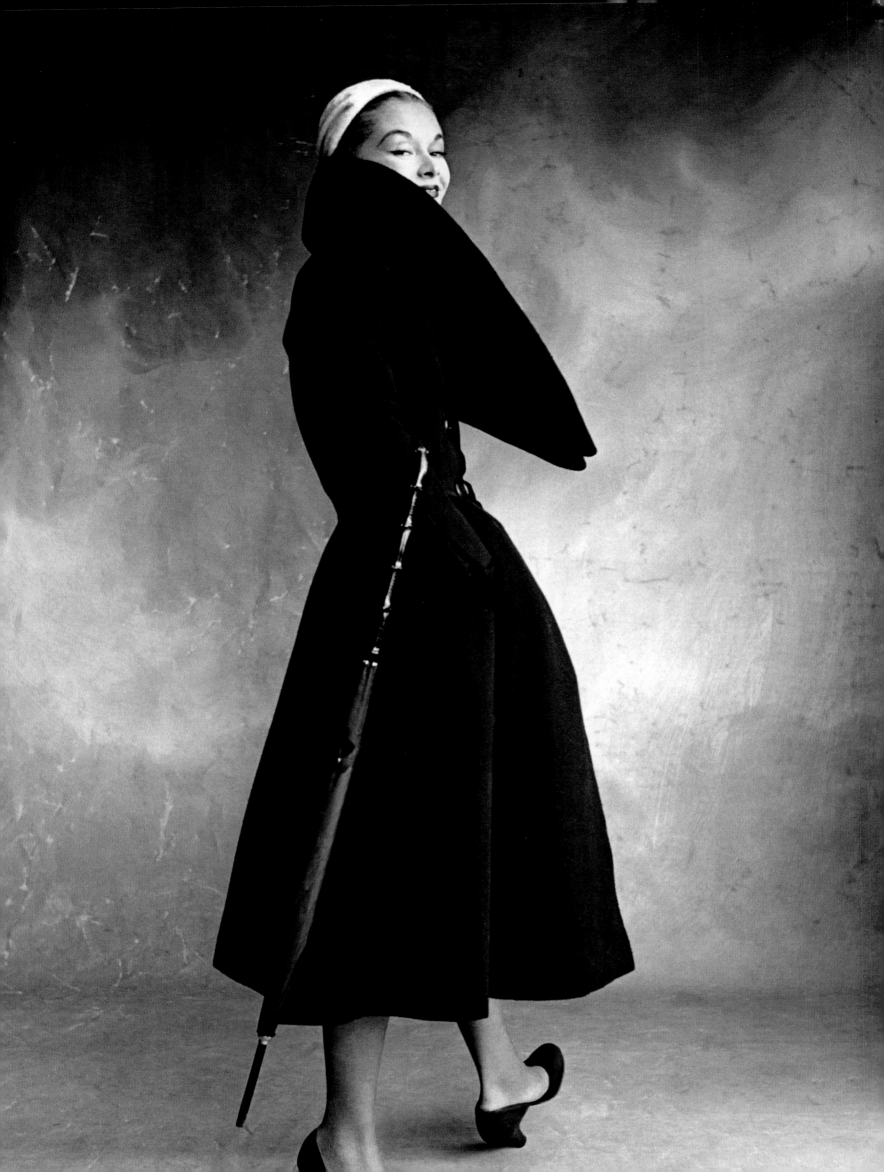

治着处于时尚金字塔尖的高级定制业，因为迪奥懂得如何唤起有钱主顾、职业卖家、舆论界的渴求和欲望。这种欲望和渴求也将延伸至全世界的女性服装品牌。这些品牌将时刻聆听巴黎发布最新的指示，好让自己留住主顾。彼时，"成衣时装"的概念尚未形成，巴黎时装是人们普遍关注的焦点。但1947年9月，包括迪奥本人和佩恩在内，都无法预知日后的情形。当时的这位摄影师只知道迪奥的名字，只是从*Vogue*杂志和*Harper's Bazaar*杂志上读到过他，从亚历山大·利伯曼和贝蒂娜·巴拉德那里听说过他而已。在给迪奥照相之前，他甚至还没有拍摄过迪奥的时装系列。不过，好在利伯曼已经开始认真地考虑要送他去巴黎。

1949年，佩恩在现场观看了一系列高级时装秀。1950年8月，他重返巴黎，来到瓦吉拉尔大街的一所摄影学校。学校历史悠久，顶楼有一个不通电梯的工作室，工作室装着玻璃天棚。"对各种可能永远保持敏感，亚历山大·利伯曼安排我来巴黎就是要充分利用这种带自然光的工作室，"佩恩回忆道，"……巴黎的光线就像我想象中的那样，柔和但又不乏特点。"[6]佩恩预备在此拍摄一组照片。日后，这组照片成了他漫长职业生涯以及时尚摄影史上的标志性作品。以一块剧院旧窗帘作为背景，以贝蒂娜、戴安娜、蕾吉娜、塔妮亚、西尔维和丽莎为模特，佩恩在巴黎拍出了满意的作品。回到纽约后，他立刻迎娶了最宠爱的模特丽莎。从9月1日到11月1日，美国版*Vogue*在秋季的5期杂志中登出了48张独家照片！当季的杂志共介绍了15个系列的时装，而迪奥的系列就占了13款。这一切，都说明了迪奥新设计——"倾斜"（Oblique）系列的巨大成功。

同时，距离瓦吉拉尔大街不远的地方，理查德·阿维顿（Richard Avedon）为朵薇玛（Dovima）拍摄了一组照片。其中包括朵薇玛在埃菲尔铁塔、旺多姆广场以及让-古永大街小工作室中的照片。朵薇玛在1947年被*Vogue*杂志主编发掘，并且很快成长为一名超模。她被人们称为"每分钟1美元女郎"——她每小时赚60美元——创下了当时的纪录。成名后不久，朵薇玛就开始同阿维顿合作。阿维顿和戴安娜·伏瑞兰德（Diana Vreeland）把朵薇玛带到了巴黎，为*Harper's Bazaar*杂志拍摄时装照。从1950年9月和10月的几期杂志销量来看，此举获得了极大的成功。无可指摘的完美形象和周身散发的神秘气质（为了掩饰一颗磕碎的牙齿，朵薇玛从不在镜头前微笑），朵薇玛把当时以克里斯汀·迪奥为风向标的流行时尚演绎到了极致。"一言以蔽之，克里斯汀·迪奥诠释了完美。二战后，他凭借蜂腰、斜肩和长底边的设计，突出强调了战争年代中消失的女人味，成功倡导了时尚的'新风貌'。"[7]

1947年夏天，随着"新风貌"的出现，理查德·阿维顿回到巴黎。受*Harper's Bazaar*委托，他负责为每季的《卡梅尔·斯诺巴黎时尚报告》拍摄照片。斯诺小姐醉心于迪奥的时尚理念，1947年2月迪奥时装首秀发布不久，她就将其称为"新风貌"。对于《时尚报告》中出现的设计，她严格把关，确保新晋时尚大师的创作能够得到完美的呈现。当然，要确保这一点，阿维顿高质量的照片功不可没。事实上，阿维顿的才华在不久之前才被阿列克谢·布罗多维奇（Alexey Brodovitch）发掘。在阿维顿的镜头中，巴黎时装的美被前所未有地发掘和呈现出来：无论时间——白昼或夜晚，无论地点——街道、酒吧、餐馆或夜总会，从巴黎的花花公子、骑车人甚至动物身上，人们都能感受到这座城市散发出的真实气息。尽管这些影像多以叙事风格呈现，但人物的着装，服饰的剪裁、质地以及考究的细节，都完全符合卡梅尔·斯诺的要求。

丽莎·佛萨格弗斯，欧文·佩恩于1950年拍摄

朵薇玛，迪奥无袖上装，1950年8月，理查德·阿维顿拍摄于巴黎埃菲尔铁塔下

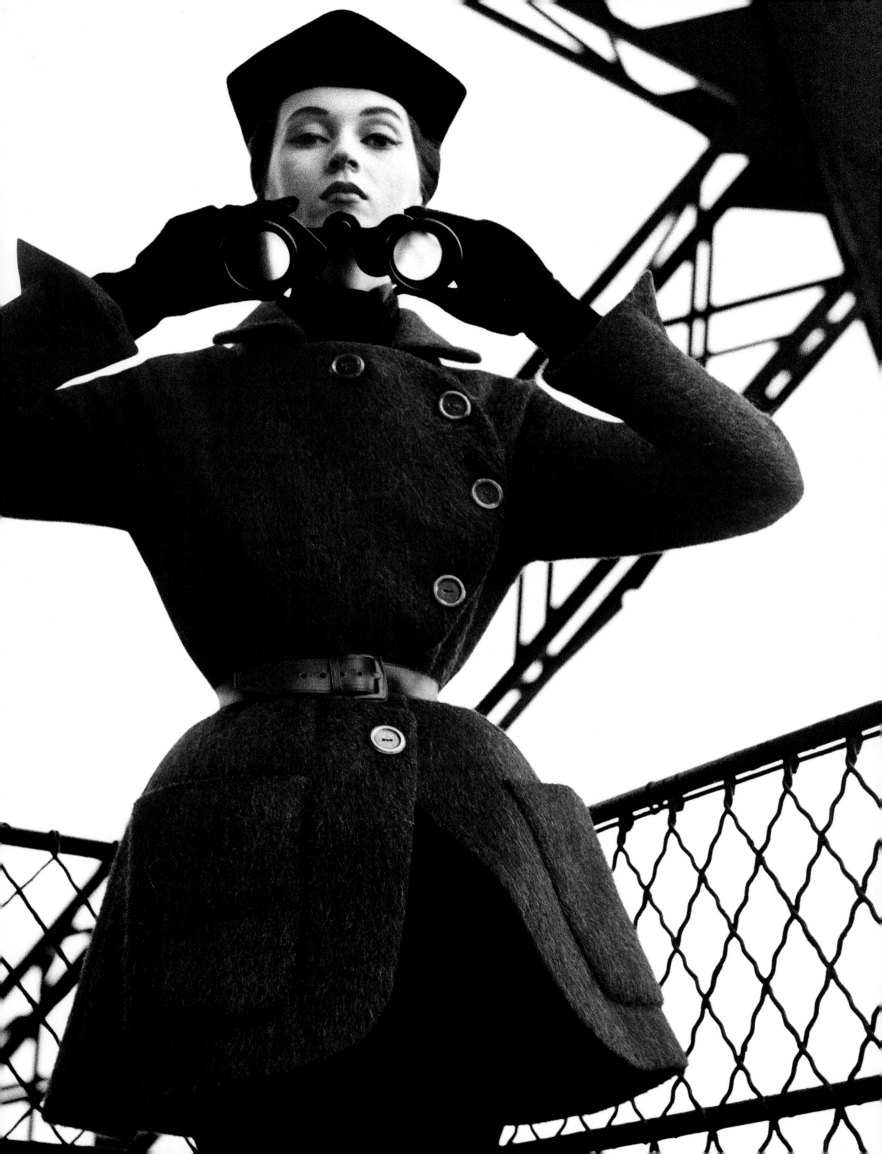

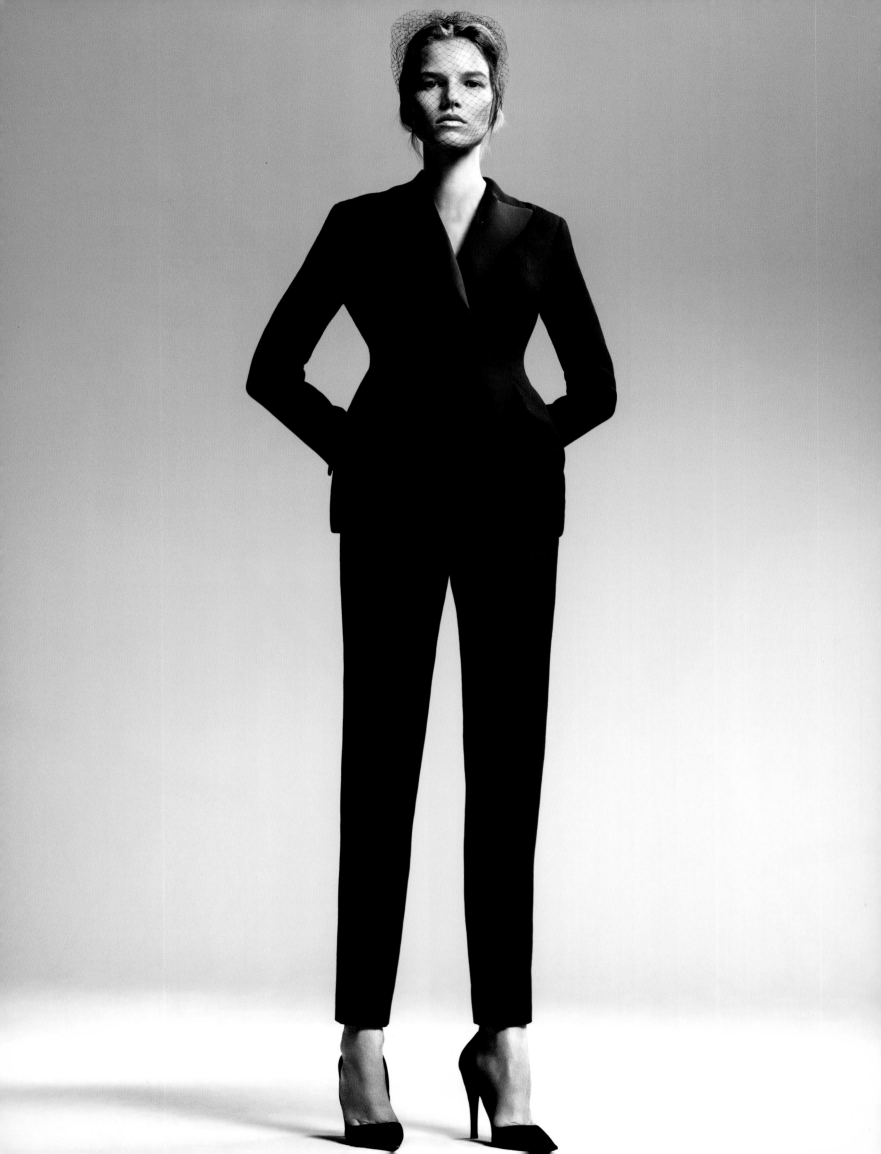

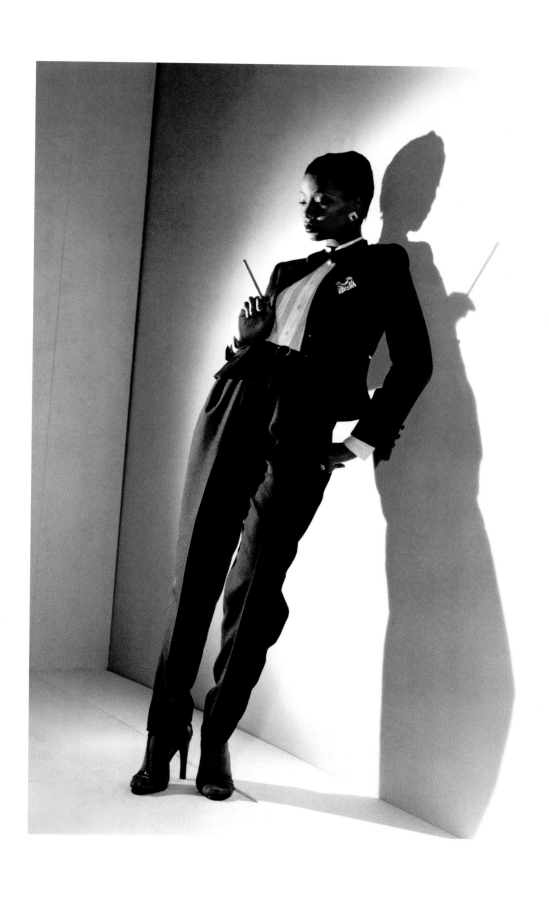

左图：威利·温德佩尔于2012年拍摄
上图：霍斯特·P.霍斯特于1978年拍摄

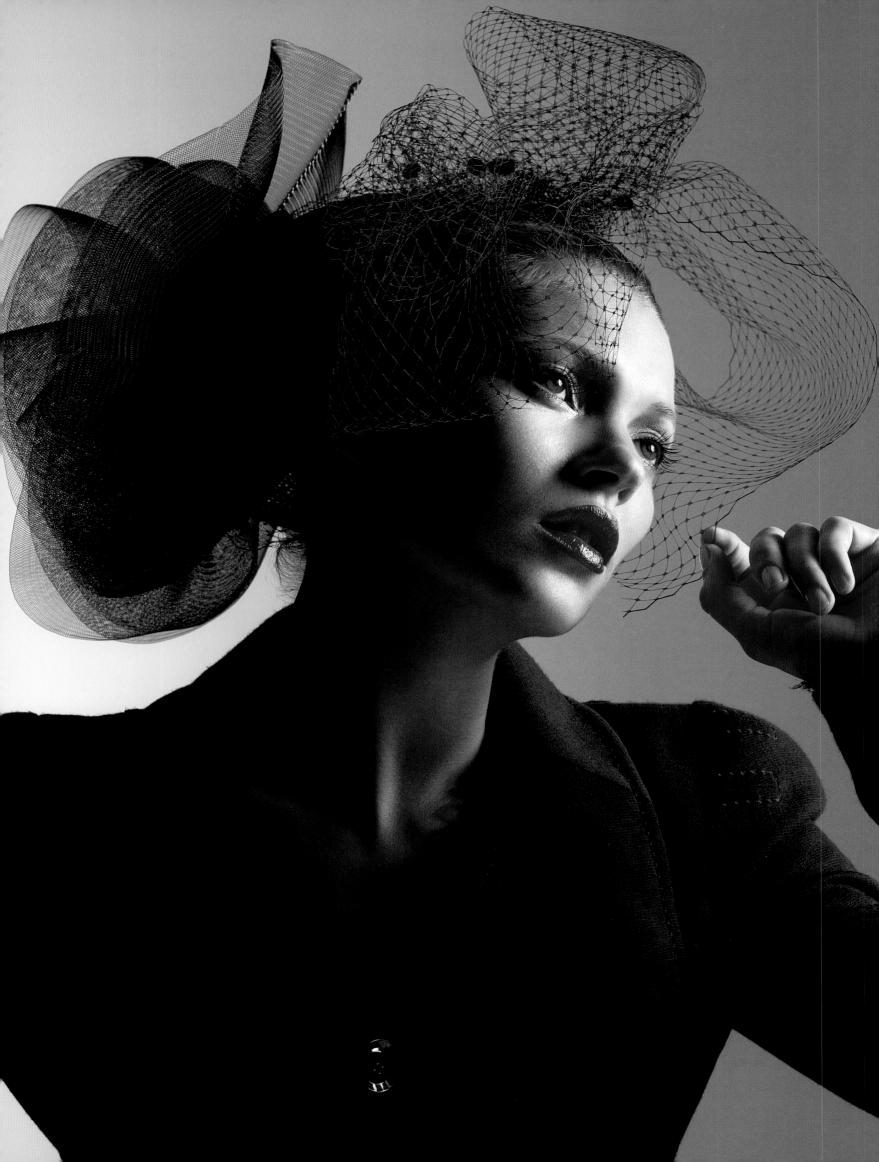

1933年，马丁·芒卡西（Martin Munkácsi）曾拍摄过这样一张照片：晴空下的长岛海滩上，肤色黝黑、身材颀长的模特吕西尔·布罗卡（Lucile Brokaw）尽情地奔跑。这张照片对阿维顿产生了极大的影响。"他告诉恋爱中的女人什么是真正的快乐和率真。在这之前，人们追求的所谓艺术不过是毫无乐趣、毫无情感的虚伪艺术。"[8]年轻的摄影师作出了这样的评论，为时尚带来了充满活力的新视野。"我早就知道，在理查德·阿维顿的身上，我们可以发现芒卡西（Munkácsi）的身影，"卡梅尔·斯诺认为，"他拥有敏锐的才智，并且极具创造力。利用好这一切，他将大有作为，绝非成为一名出色的青年摄影师那么简单。"[9]杂志社委派阿维顿主要负责巴黎高端时装的拍摄。于是，"巴黎"和"高级定制"成为阿维顿和让·莫拉尔（Jean Moral）的专有拍摄对象——当然，后者的参与要少一些。这让女摄影师路易丝·达尔-沃尔夫（Louise Dahl-Wolfe）十分恼火。但重要的是，斯诺和布罗多维奇想要从新的角度诠释"新风貌"。而当时的沃尔夫已经51岁，阿维顿只有24岁。年轻人身上所拥有的朝气、活力和激情，让年长的女摄影师难以抗衡。

时尚不断变化，摄影艺术亦然。佩恩和阿维顿试图用一种新的方式来展现女性之美。而克里斯汀·迪奥所创造的时装产业黄金时代正好契合了这一要求，新摄影师以及大量新作品见证了黄金时代最辉煌的时刻。新潮流摄影师不断涌现，约翰·罗林斯（John Rawlings）、克利福德·克芬（Clifford Coffin）、弗朗西斯·麦克劳林（Frances McLaughlin）、理查德·鲁特莱、亨利·克拉克（Henry Clarke）、诺曼·帕金森（Norman Parkinson）、莉莲·巴斯曼（Lillian Bassman）。同时，旧派摄影师仍旧保持着自身的影响，霍斯特·P.霍斯特、路易丝·达尔-沃尔夫、塞西尔·比顿（Cecil Beaton）或是埃尔文·布鲁曼菲尔（Erwin Blumenfeld）的工作也为"新风貌"在顶级时尚杂志中起到了宣传作用。"每一页都需要有自己的面貌和精神，这样才能吸引大众的目光，否则，它们只不过是一堆印刷过的废纸。"布鲁曼菲尔评论道[10]。

从1947年到1957年，克里斯汀·迪奥不断完善自己的设计。他以确立每一季时尚流行主线的方式，为自己的每一个系列增添新的、能够令人眼前一亮的设计，以保持自己在时尚界的霸主地位。但他在52岁突然辞世，这令迪奥品牌和整个时尚界被迫面临转折。高级定制业不得不将时尚产业的统治权转让给了成衣业。与高级定制不同，成衣业的目标人群更为平民化，网罗社会各阶层女性。在这样的背景下，想要顺应时代潮流，保证高级定制业能够在动荡的时尚界继续留存发展，时代召唤勇敢的骑士们，而迪奥也在离开之前选择了接班人。

伊芙·圣·洛朗（Yves Saint Laurent）是迪奥精神的完美继承人。满怀着进入时尚圈工作的热情，这位年轻人向时任法国版*Vogue*杂志主编的米歇尔·德·布鲁诺夫（Michel de Brunhoff）展示了自己的时装设计简图。当后者第一次看到这些草图时，他首先想到的是冒名顶替，因为这些作品同迪奥的风格是如此的相似！1955年，伊芙·圣·洛朗成为了迪奥的首席助理。三年之后，迪奥将时尚国王之位交给了圣·洛朗。但为了服兵役，后者不得已放弃了1960年的秋冬时装系列发布，他的位置也由马克·博昂（Marc Bohan）接替。迪奥在去世前不久任命博昂为伦敦子公司的艺术总监。20世纪60年代，博昂将"年轻化"的理念注入迪奥品牌设计之中。欧文·佩恩[11]和理查德·阿维顿[12]为"魅力62"和"顽童"系列拍摄了照片。照片中展现的粗花呢两件套搭配铃兰提花（源于克里斯汀·迪奥的花朵情结）贝雷帽正是对年轻风格的诠释。

佩恩和阿维顿拥有了更多的志同道合者：威廉·克莱因（William Klein）、伯特·斯特恩（Bert Stern）、杰瑞·沙兹堡（Jerry Schatzberg）、麦尔文·索科斯基（Melvin Sokolsky）、安东尼·阿姆斯特朗-琼斯（Antony Armstrong-Jones）、布莱恩·杜菲（Brian Duffy）、大卫·贝莱（David Bailey）、让卢普·西夫（Jeanloup Sieff），以及极具个性的赫尔穆特·牛顿（Helmut Newton）、鲍勃·理查德森（Bob Richardson）和盖·伯丁（Guy Bourdin）。在随后的几十年中，这一不断壮大的队伍还加入了亚瑟·厄尔哥特（Arthur Elgort）、帕特里科·德马切雷（Patrick Demarchelier）、萨拉·姆恩（Sarah Moon）、保罗·罗维西（Paolo Roversi）、多米尼克·伊瑟曼（Dominique Issermann）、大卫·塞德纳（David Seidner）、彼得·林德伯格（Peter Lindbergh）、布鲁斯·韦伯（Bruce Weber）、斯蒂芬·梅塞尔（Steven Meisel）、安妮·莱博维茨（Annie Leibovitz）、马里奥·泰斯蒂诺（Mario Testino）、克雷格·麦克迪恩（Craig McDean）、大卫·西姆斯（David Sims）、索尔维·桑兹波（Sølve Sundsbø,）、斯蒂芬·克莱因（Steven Klein）、蒂姆·沃克（Tim Walker）、梅特和马库斯（Mert & Marcus）、伊内斯和维诺德（Inez & Vinoodh），更近一些的还有阿莱斯达·麦克莱尔（Alasdair McLellan）、乔许·欧林斯（Josh Olins）和威利·范德培尔（Willy Vanderperre）。摄影史上这些鼎鼎有名的摄影师共同记录了迪奥50多年的设计史，也见证了他的在时装史上的不朽地位。

克里斯汀·迪奥创造了"新风貌"，他的继承者们又顺应时代潮流不断对其改革、创新。"风貌"亦可以理解为"视野"，圣·洛朗（1957-1960）、马克·博昂（1960—1989）、詹弗兰科·费雷（Gianfranco Ferré，1989—1996）、约翰·加里亚诺（John Galliano，1996—2011)和拉夫·西蒙（Raf Simons，2012— ）为迪奥的遗产不断注入的正是"新风貌""新视野"。1947年佩恩照片中的主角，见证了他的时尚、他的风格、他的精神在时尚史上锋芒毕露、熠熠生辉。今天的他终于可以为这一切的源头——迪奥精神，感到骄傲欣慰。

帕特里科·德马切雷于2013年拍摄
22至23页图：蒂姆·沃克于2014年拍摄

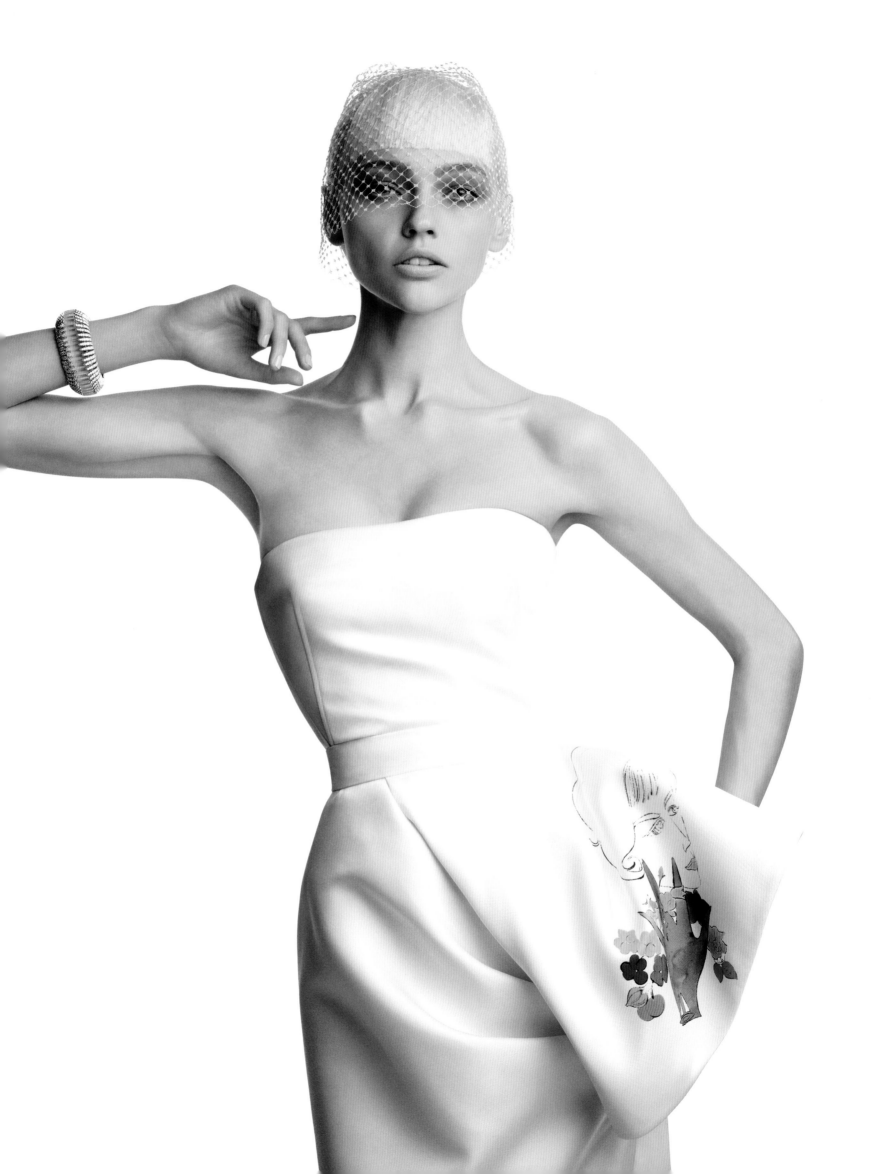

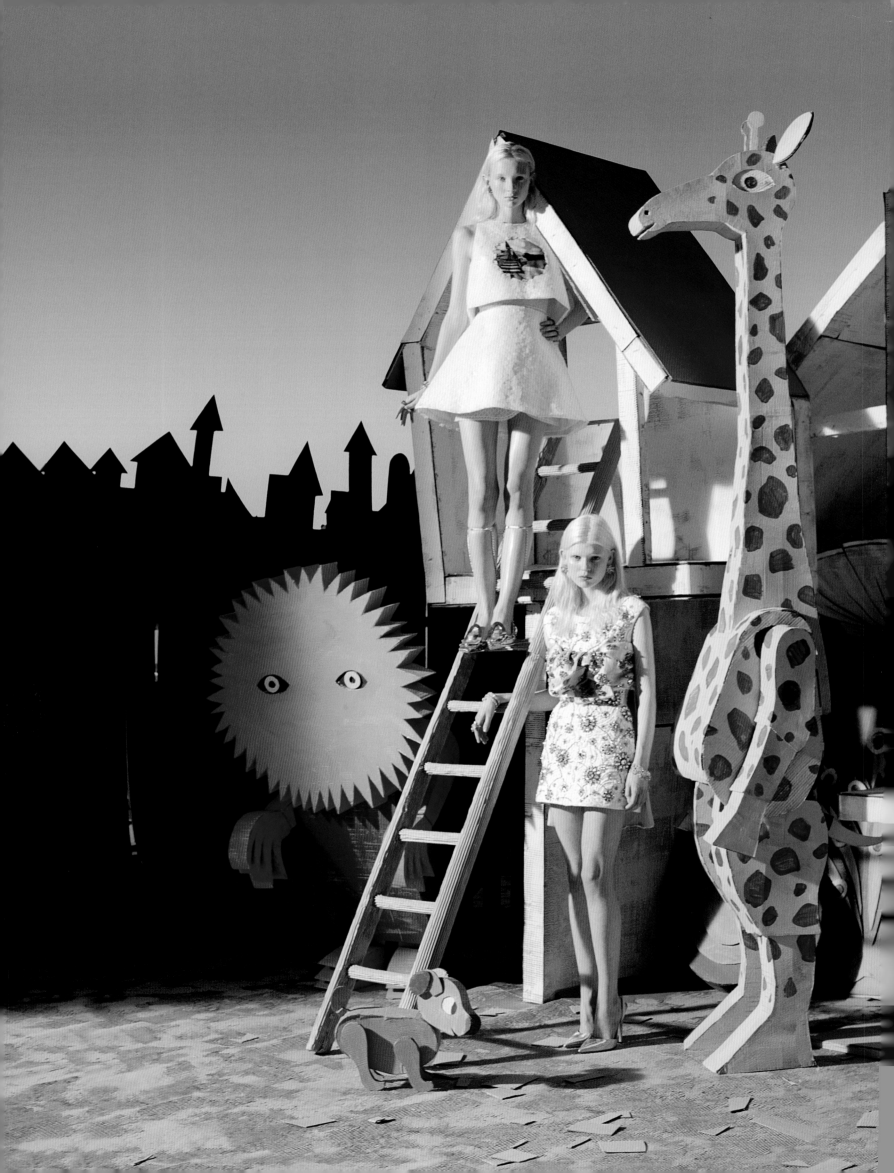

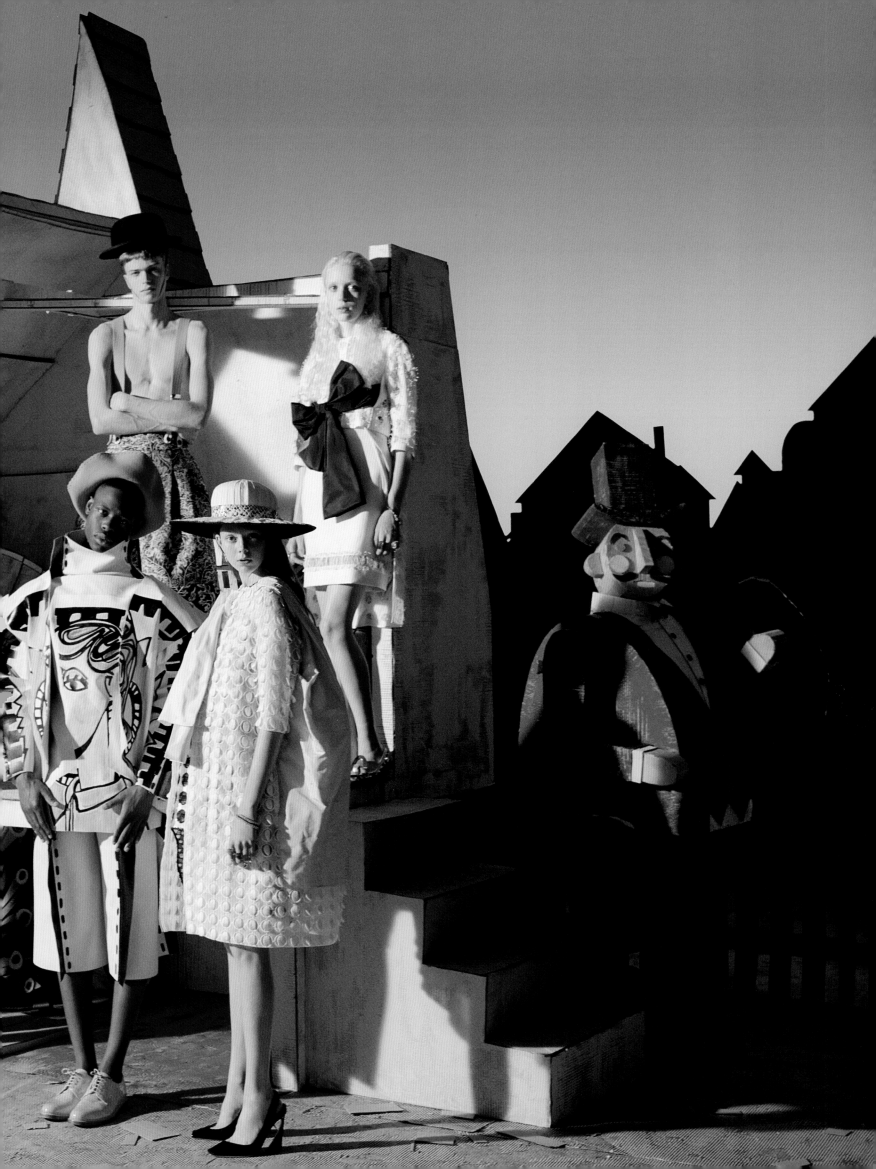

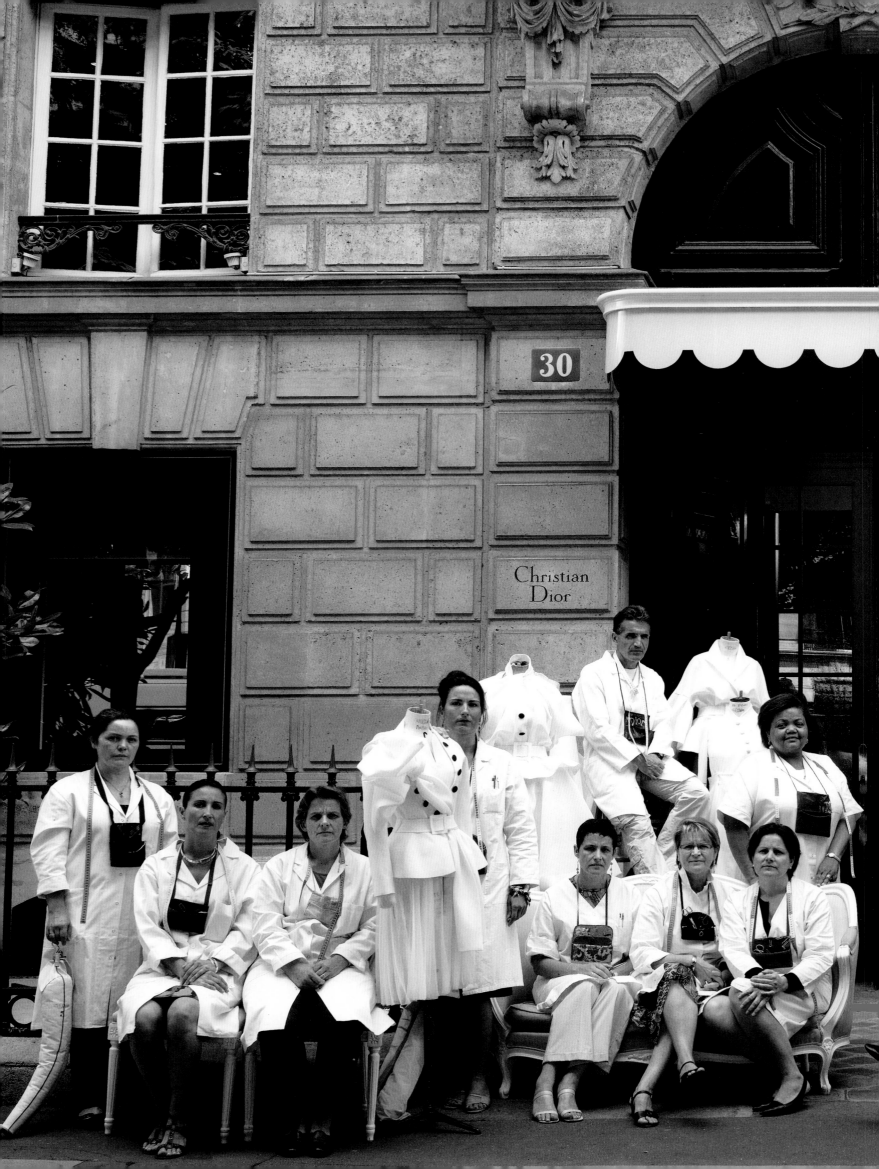

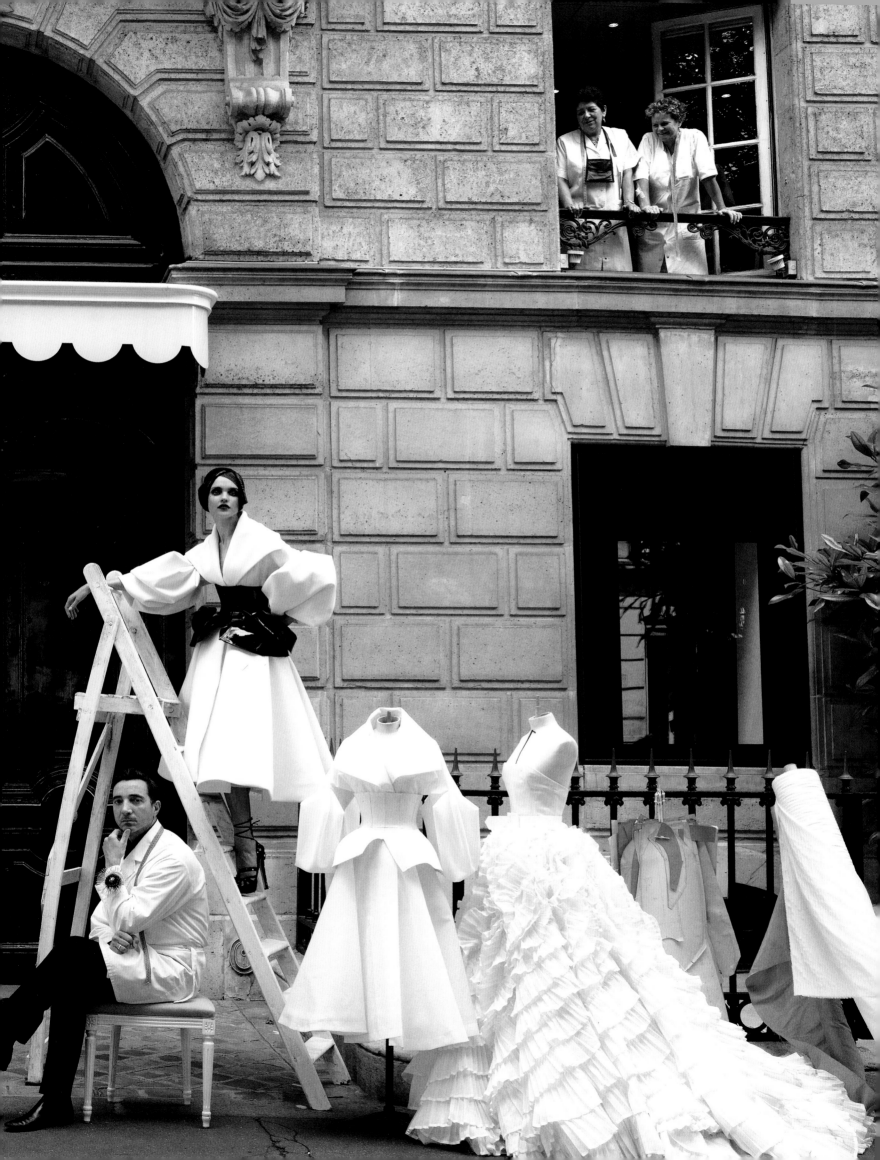

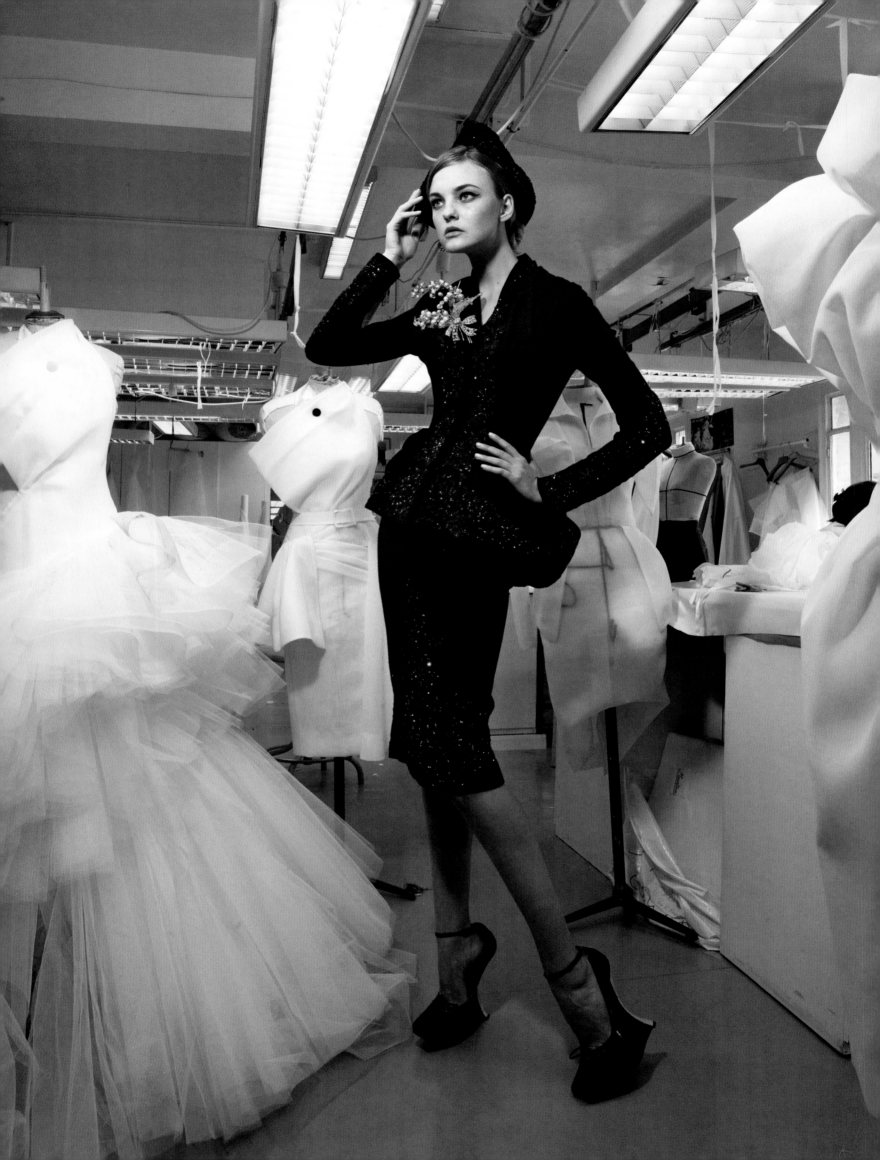

梦想的原野

"新风貌"在当今是否依旧值得我们赞叹？它历经岁月洗礼，流传至今，它粉碎了旧时对"高雅"的定义。它把握了时尚的本质——对美的不懈追求。1947年，这种超然的美丽，被一位男士——克里斯汀·迪奥所唤醒。这是一种完善的美，随着季节和年份的更替而不断更新。这种美由伊芙·圣·洛朗、马克·博昂、詹弗兰科·费雷、约翰·加里亚诺和拉夫·西蒙共同缔造。这支不断更新传承的队伍通过编织迪奥这块大幕，为这一永恒的形象持续注入新的活力。

"我搜集到品牌的一些相关档案材料，"拉夫·西蒙说，"这些绝好的材料为我源源不断地提供灵感。我根据自己的理解，寻找、挑选出那些至今仍旧有价值而且摩登的时尚风格和形态。"[1]当今和过去的潮流都记载在这里。这些时装系列汇集了克里斯汀·迪奥的品牌记忆。这些大量的作品都发布于1947—1957年之间，我并不想用它们来刻意地表达敬意，我希望它们能够激发我的想法，我对于时尚、线条和创作的想法。拉夫·西蒙十分崇敬20世纪50年代的杰出时尚，因为它是原创与摩登的完美结合。为了维持与传统经典之间的联系，他十分强调制衣工坊的重要性，工坊的精湛技艺，足以应对时尚界发出的各项挑战；一个个工坊构筑了手工制衣梦的强大基石。

走进一家工坊，你会发现每一件华服都是值得赞美的，因为它们都必须经受剪裁、拼接、固定、锁边、打孔、打造、缝合等繁多工序。尽管时间紧张，但工坊中的人们永远从容不迫，并且始终保持着高涨的工作热情。在这里涌动着设计师、工匠们团结合作的集体智慧。对于麾下那些飞针走线的高手们，克里斯汀·迪奥总是怀有一份"真挚而温柔的感情"[2]，"他们汇集而成的或大或小的力量，帮助我们的企业获得成功"。[3]他们画出的这些无手无眼的设计图，最终将以何种状态呈现？这些"无人能辨的缭乱草图"[4]将产生怎样的魔力？如果没有早期工坊中的卓绝工艺，没有工匠们技艺精湛的双手，没有学徒眼中饱含的羡慕与崇敬，那么，这些设计的灵感最终又能否变为现实呢？制衣业的灵魂又将何在？

为了向这种追求卓越的精神致敬，2008年10月的美国版 *Vogue* 杂志用了15页的篇幅来介绍这些伟大的、依旧忙碌着的制衣工坊。这期杂志由帕特里科·德马切雷负责照片拍摄。为了完成拍摄，"裙装工坊"和"套装工坊"派出了12位相关人员。他们被安排在各个不同的位置，有的在人行道上，有的在专卖店前，还有人则置身于白布的裙子毛坯之中，人们簇拥着站在踏步梯上的娜塔莉亚·沃迪亚诺娃（Natalia Vodianova）。这位当今炙手可热的超模单手叉腰，摆出旧日封面女郎的"新风貌"姿态。时尚界的传奇女神、欧文·佩恩的妻子丽莎·冯萨格里芙（Lisa Fonssagrives）就是旧日"新风貌"女郎的杰出代表，也是日后女士们模仿的对象。在她的启发下，迪奥推出了"花冠"系列外套，其中的"Bar套装"，以漆皮腰带凸显出女性纤细的身材。蒙田大街30号前的这个形象完美到无以复加，一场传奇正从这里拉开帷幕。

24至25页图：帕特里科·德马切雷于2008年拍摄
左图：帕特里科·德马切雷于2007年拍摄

1947年2月12日清晨的巴黎异常寒冷。袭击整个法国的寒潮已经持续了3个星期，而早前1月底的时候，气温已经达到了14摄氏度。天气预报播报了"多云、迷雾的天气"[5]。在巴黎第八区的蒙田大街上，一群男男女女焦急地跺着脚，严寒并未使这群人丢掉昔日的高雅，他们不是在等待某家杂货店开门。他们聚集在30号维尔纳伊米伦·艾丽高级酒店门口。如果细看，你会发现他们手中拿着的并不是配给的票券，而是珍贵的邀请函。

哈里森·艾略特杂志社的推广总监——一位贵客——在女儿妮可的陪同下，向前台接待处出示了这样一封邀请函："克里斯汀·迪奥将于1947年2月12日（星期三）上午10点30分，在蒙田大道30号举办个人首场时装发布会。诚挚邀请吕西安·勒龙先生参加。"这位57岁的男士身着条纹粗花呢西装，入时的打扮更加增添了他优雅的气度。出生于纺织世家的吕西安·勒龙在一战结束后接管了父亲的服装店。在他设计的衬衣—短裙套装中，裙子的长度刚刚达到膝盖。这样假小子风格的设计引起了极大的反响。此外，他还是将时装发布会引入社交界的第一位服装设计师。因此，他可算是全巴黎的著名人物。他的第二任妻子是美人娜塔莉·帕莱（Natalie Paley）——俄罗斯大公爵保罗·亚历山德罗维奇（Paul Alexandrovitch）的女儿，沙皇尼古拉二世的嫡亲堂妹。1937—1945年间，吕西安·勒龙担任巴黎服装工商会的主席。面对德国占领者欲意将柏林作为时尚中心的企图，他表现出了坚定的反对态度："你们可以通过武力向我们施加一切，但是巴黎的高级定制并不会因此而转移阵地，无论是作为整体或是部分。它要么存在于巴黎，要么只能消失。"[6]

对着这位身材高大的先生，坐在一旁的迪奥讲起了他和皮尔·巴曼（Pierre Balmain）的"学徒生涯"[7]。1941年12月，迪奥还只是勒龙公司的服装绘图与样品制作师。但日后这位学徒却成为勒龙最紧密的合伙人，同时也是要好的朋友。对于今天这样盛大的场合，勒龙的到场也就再自然不过了。在观看这场高级沙龙时装表演的过程中，吕西安·勒龙注意到了全新的白色细木墙板，带小灯罩的铜壁灯，以及灰珍珠帷幔等装饰物的应用。40多年前盛行的"路易十五风尚"再次回归。就在不久前，迪奥选择了在帕西安家。这种"朴素、简单而不单调的装饰，正是经典的巴黎风格"[8]。这位新晋时尚大师要求布景师维克多·格兰皮尔（Victor Grandpierre）以此标准装饰新家。"在追寻童年梦想天堂的过程中，我们的品位达到了高度的一致，"[9]时装设计师坦诚地表示。

"超脱于这个世界。"[10]迪奥也许回忆起了波德莱尔的诗句："逃离这个一成不变的世界，摒弃日常生活的乏味，将自己交付于一个奢华、宁静、愉悦的世界。"

二楼上，吕西安·勒龙和女儿妮可受到了沙龙女总监苏珊娜·吕玲的热情接待。她带着他们前往大厅，将他们带到最前排的座位。在那里，勒龙见到了他服装工会主席之位的接班人让·高蒙-浪凡（Jean Gaumont-Lanvin）。此外，在前排就坐的还有来自专业媒体[《女性日常穿衣法则》、美国版、英国版和法国版*Vogue*杂志、*Harper's Bazaar*、*ELLE*、*L'Officiel*、*Le Jardin des modes*、*L'Art et la Mode*、*Femme Chic*的权威人士，带着设计师前来的美国大商场的著名卖家们[亨利·本德尔(Henri Bendel)、马宁(Magnin)、马歇尔·费尔德（Marshall Field）、特蕾娜-诺莱尔（Traina-Norell）、博格多夫·古德曼（Bergdorf Goodman）、内曼·马库斯（Neiman Marcus）]，著名供货商们以及棉纺织企业的顾问们——马塞勒·布萨克

右图：马里奥·特斯蒂诺于1995年拍摄
30至31页图：威利·温德佩尔于2013年拍摄

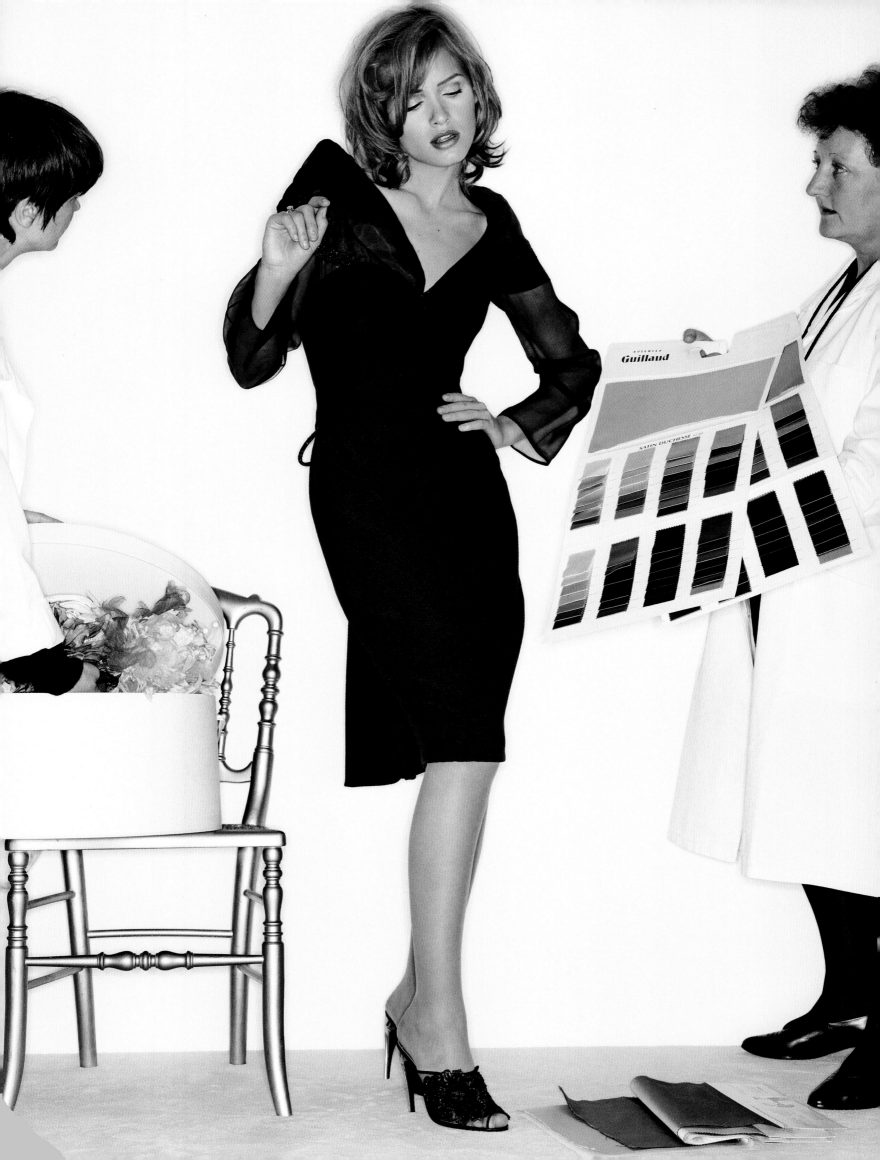

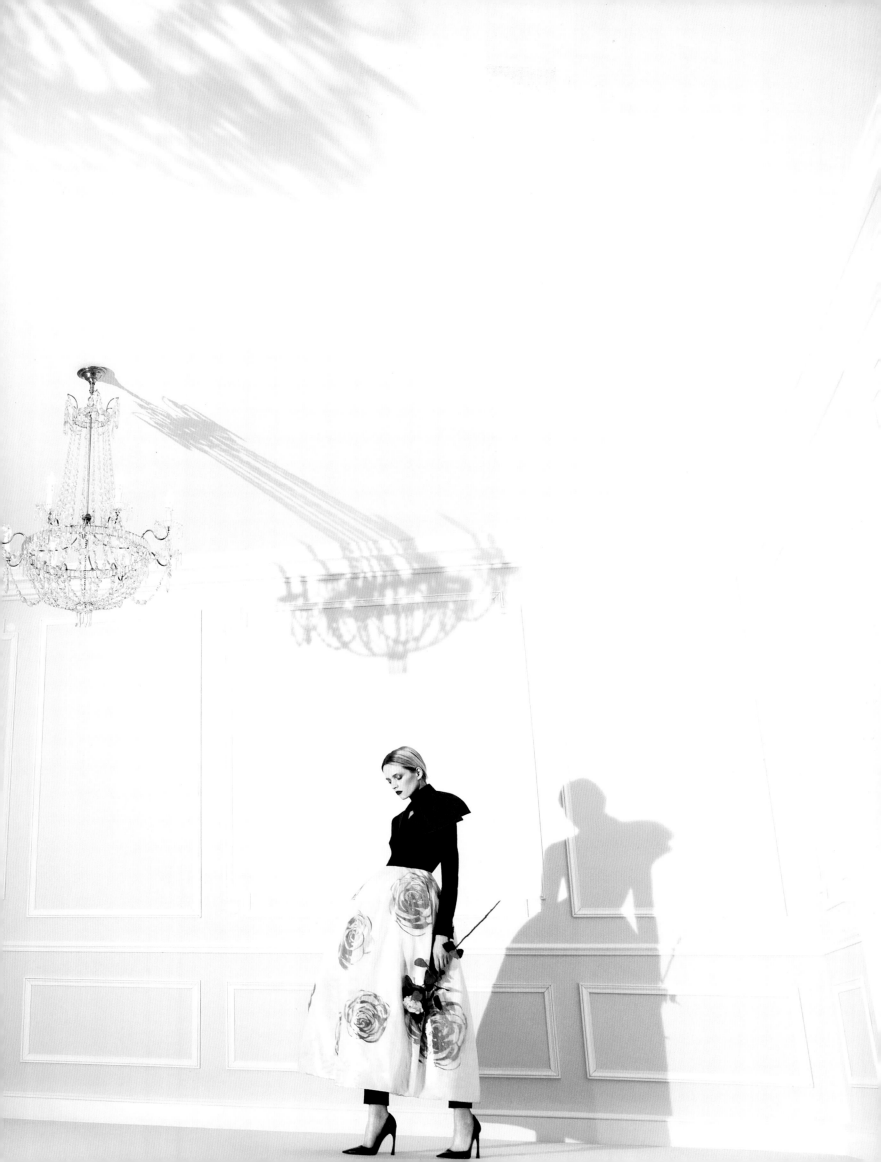

（Marcel Boussac）并未到场。两个大厅，包括楼梯和平台上都坐满了整个时尚圈的著名人士。

10点半，表演即将开始。像手帕那么大的展示厅已经完全预热了。6名模特已经穿上了第一套时装，等待舞台帘子后发来的指令。"波洛，1号，开始，"销售助理柯莱特指挥道。接着是玛丽-特蕾莎。她走向大厅中央，站到了水晶大灯炫目的光芒下。这一刻，整个大厅都是安静的，因为当时的时装表演并不流行配乐。人们如同端详圣物一般，仔细地欣赏模特身上的驼毛大衣和黑色平纹针织裙。玛丽-特蕾莎，这名曾经的速记打字员显得有些惊慌失措。她意识到了自己的失态，开始抽噎，觉得犯了大错。但观众们并未注意到台上的这一幕。紧接着，吕西尔、约兰德、诺艾尔、塔妮亚和宝洛"清晨"（Matin）、"她"（Elle）、"蒙马特"（Montmartre）、"佩图妮亚"（Pétunia）、"威廉"（William）、"捕鸽"（Tir aux pigeons）、"阿加西娅"（Acacias）、"俱乐部"（Club）、"万能钥匙"（Passe-partout）和"嘉格"（Gag）多个系列。运动系列之后展示的是运动套装和简单剪裁套装系列，在这之后是成衣套装。塔妮亚身着"迪奥Bar套装"：柞丝绸束腰上衣配以黑色羊毛简洁花冠长裙。这是所有展品中的"保留作品"："作为克里斯汀·迪奥的巴黎午后套装，Bar，将开启时尚的新大门"[11]。潮水般不断涌现的评论、描述、照片、曝光和展览让Bar套装成为了迪奥历史上永恒的经典。但当时的塔妮亚显然还不知道日后将发生的这一切。此刻的她，正转着圈儿，身上的裙子跟着翩然起舞——这一幕，在之后的时装秀场上再难出现！美丽的塔妮亚戴着手套和黑色宽边软帽，毫无华托（Watteau）笔下人物的造作之气。帽子由迪奥专门的供应商莫德·罗塞（Maud Roser）女士提供，她的设计立即让芳登（Fontanges）的那种遮不住头发的旧式小帽黯然失色。"我们观看到的是一场精妙的戏剧演出。这在之前的时装秀场上是前所未有的，"美国版*Vogue*杂志专门负责时装表演的时尚总监贝蒂娜·巴拉德回忆道，"我们见证了时尚领域，同时也是时尚展示方式的一场革命。"[12]

实际上，人们期待的仅仅是创新，而非革命。在这之前的不久，克里斯汀·迪奥曾经这样宣称："不要对我有过高的期望。我反对一切形式的夸张……我设计的裙子十分适于穿着。一条好的裙子并不是为了在舞台上、报纸上供人瞻仰，而是为了穿着的舒适和愉悦。"[13]设计师希望终结德国占领期间的时尚。为了让人们遗忘那些被他称为"穿着宽松的拳击手女兵"[14]，他创造了一种新的时尚名词："花样女性"[15]。"花冠"正是他在1947年推出的春夏时装两个系列之一。而Bar套装也正是其中的典型作品：上衣的贴身设计能够衬托出女性玲珑的曲线，而长裙的宽松、灵活设计则能够保证女性更自如地活动。他将第二个系列命名为"8"系列。"线条优美而简洁，强调曲线，收拢腰线，突出胯部"，当时的新闻稿曾有这样的描述。舒展的上半身、弧线型的肩部、瘦削的身材、拉长的身型，无不凸显女性特征。迪奥秀场上展示的86套时装，打破了沉闷单调的风格，塑造出了一种全新的风尚。"这是一种慷慨大度的风尚，"戴安娜·伏瑞兰德评论说，"战争已经结束，现在是时候忘了它。"[16]

"整场表演结束，伴随着模特返台，台下响起雷鸣般的掌声，"克里斯汀·迪奥回忆道，"我堵住了自己的耳朵，因为最初的喝彩声总会让人觉得害怕。"[17]戴着面纱的卡梅尔·斯诺兴奋极了。这位*Harper's Bazaar*的女主编在1946年吕西安·勒龙的春季时装发布会上就察觉到了时尚界将迎来重大的转折：色彩明丽的纺织面料被大量地运

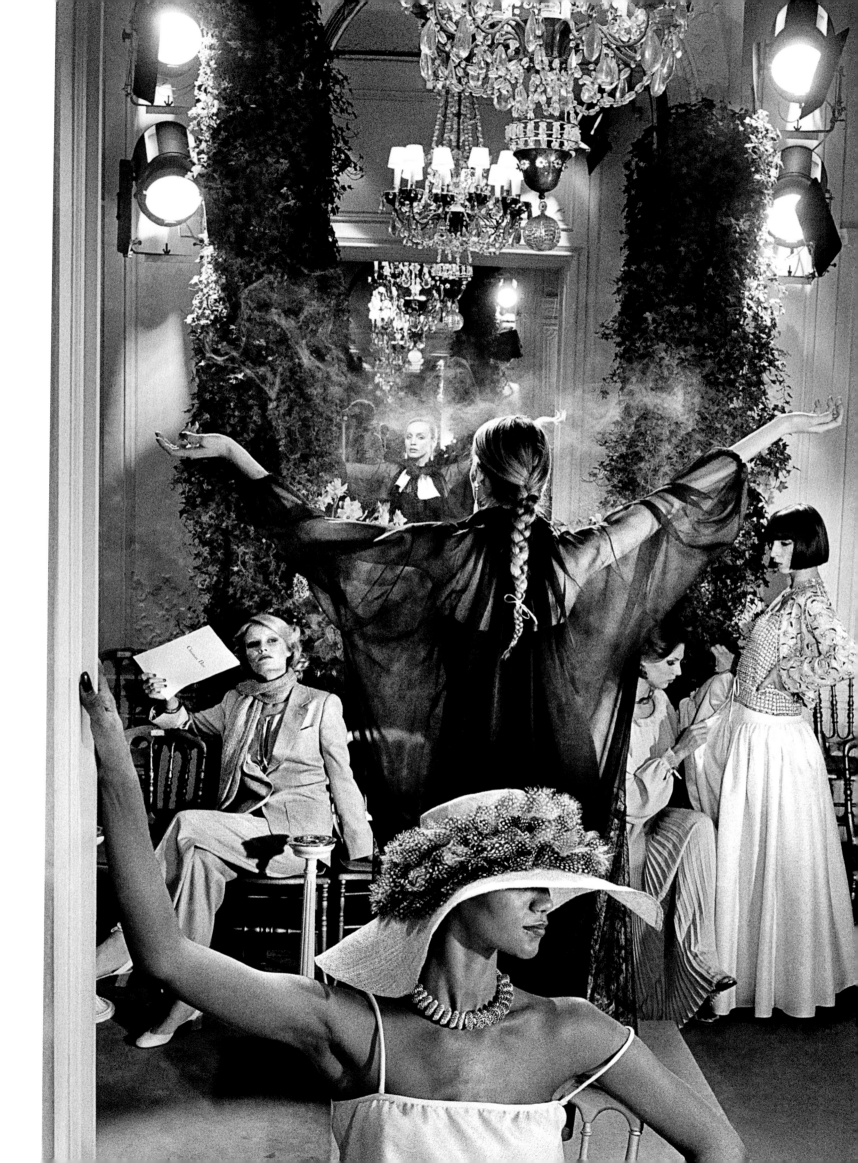

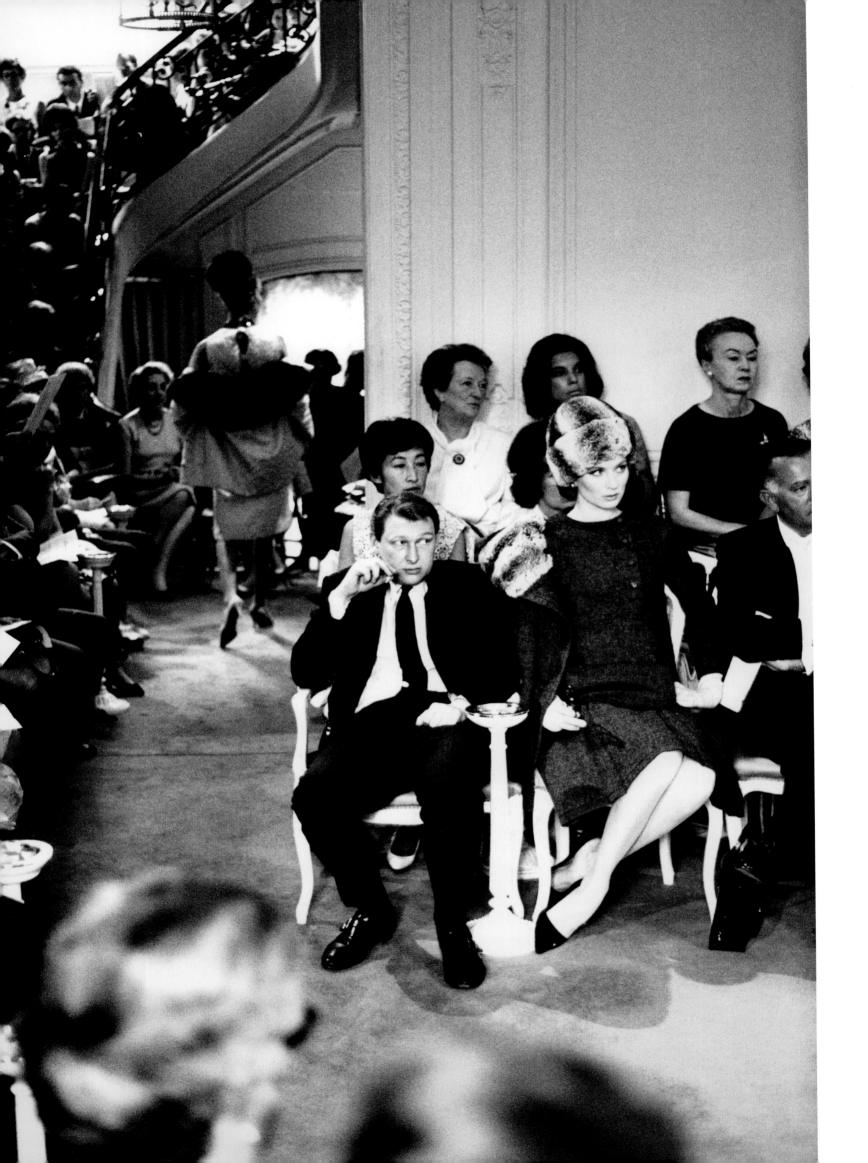

用，这对因为战争而变得沉闷、麻木的高级定制来说无异于严正的抗议。事实上，早在1939年，斯诺就结识了为罗贝尔·比盖（Robert Piguet）工作的迪奥，因为当时的斯诺经常向比盖订购杂志所需的图样。迪奥强调设计不应沉溺于浮夸之风，而此刻秀场上的这种畅快发泄也令斯诺小姐更加坚信设计师的非凡才华。拥有自己的品牌店之后，迪奥能够自由地追逐自己的时尚意愿，为单调的高级定制注入新的活力。整场秀接近尾声时，卡梅尔·斯诺激动狂喜：台上出现了一套名为"Bazaar"的白色缎面豪华晚礼服——狡黠的迪奥用"*Harper's Bazaar*""*Vogue*""*Femina*""*Figaro*""*Elle*"等著名杂志为他的裙子命名。[18]塔妮亚，这位在大秀结束前就已经被加冕的御用模特，身着"双层花冠"[19]小蓝裙，在台上翩然转身。整场表演在身着"忠贞"系列婚纱的吕西尔身后落下帷幕，喝彩声响彻整个表演大厅，全场观众沉浸在无比的兴奋之中。

合伙人雷德蒙·泽纳克尔（Raymonde Zenhacker）把克里斯汀·迪奥从幕后推向前台。此时的迪奥先生简直不敢相信眼前的这番盛况。陪同他一起上台的玛格丽特·卡雷（Marguerite Carré），她是一位卓绝的技师，被迪奥喻为缝纫方面的"女神"，掌管两个"裙装工坊"和一个"套装工坊"，以及米萨·布里卡尔（Mitzah Bricard）——迪奥的帽饰"女神"也同样吃惊不已。观众们簇拥而上，向他们致意，同他们拥抱，并报以热烈的祝贺。克里斯汀·迪奥身着端庄的蓝色礼服，接受"评委团的祝贺"。"评委们"包括了吕西安·勒龙、贝蒂娜·巴拉德、米歇尔·德·布鲁诺夫、吕西安·沃勒尔、柯赛特·沃勒尔、伊莲娜·戈登-拉扎尔夫（Hélène Gordon-Lazareff）、阿丽丝·萨瓦娜（Alice Chavanne）、玛丽-路易斯·布斯克（Marie-Louise Bousquet），当然，还有卡梅尔·斯诺。极度兴奋的*Harper's Bazaar*女掌门人大声宣告："亲爱的克里斯汀，你的设计真是一场时尚'新风貌'！"他的时装之梦、梦之时装，见证了这场胜利：迪奥赢得了成功。"在之后的人生中，无论我再遇到多大的喜悦，也难以超越那一刻带给我的幸福。"[20]

由于沙龙场地的限制，首场发布会无法接待所有的上流社会来宾。于是，人们在当天下午15点又安排了加场演出。此次表演的受众面更广，包括"女士们"（femmes，在高级定制行业，人们不提倡"女顾客"的说法，习惯采用"女士们"的称法[21]）、社会名流和迪奥的朋友们。在观众中，还有两位破例获许进场美国摄影师（当时的高级定制秀场禁止照相，禁止描摹，以防日后出现抄袭和仿冒）。拥有2100万读者的《生活》杂志派出了驻巴黎记者帕特·英格丽许（Pat English），《项链》杂志也特别派出记者欧仁·卡莫曼（Eugene Kammerman）。这一天，他们注定将为时尚界留下标志性的记忆。英格丽许主要负责拍摄身着"迪奥Bar套装"的塔妮亚——他用影像为这一经典造型留下了永恒的珍贵记录。从照片中，我们可以看到，模特惊艳的造型令整个大厅的观众感到兴奋和激动。卡门·圣特（Carmen Saint），一位来到巴黎不久的年轻巴西美女和她的两个同伴一起坐在第三排，为了不错过"Bar套装"的展示，她们甚至直接站了起来；坐在第一排的迪奥的朋友们：克里斯汀·贝拉尔、玛丽-劳尔·德·诺耶（Marie-Laure de Noailles）和艾蒂安·德·博蒙特（Étienne de Beaumont）目不转睛地盯着舞台；坐在导演勒内·克莱尔[22]（René Clair）身旁的乔治·比多夫人（Georges Bidault）、英国驻法国大使夫人戴安娜·库珀（Diana Cooper）女士也完全沉浸在舞台表演之中；带着墨镜的多丽丝·杜克（Doris Duke）则忙着同卡梅尔·斯诺交换意见。多丽丝·杜克，富有的大型烟草家族企业继承人，

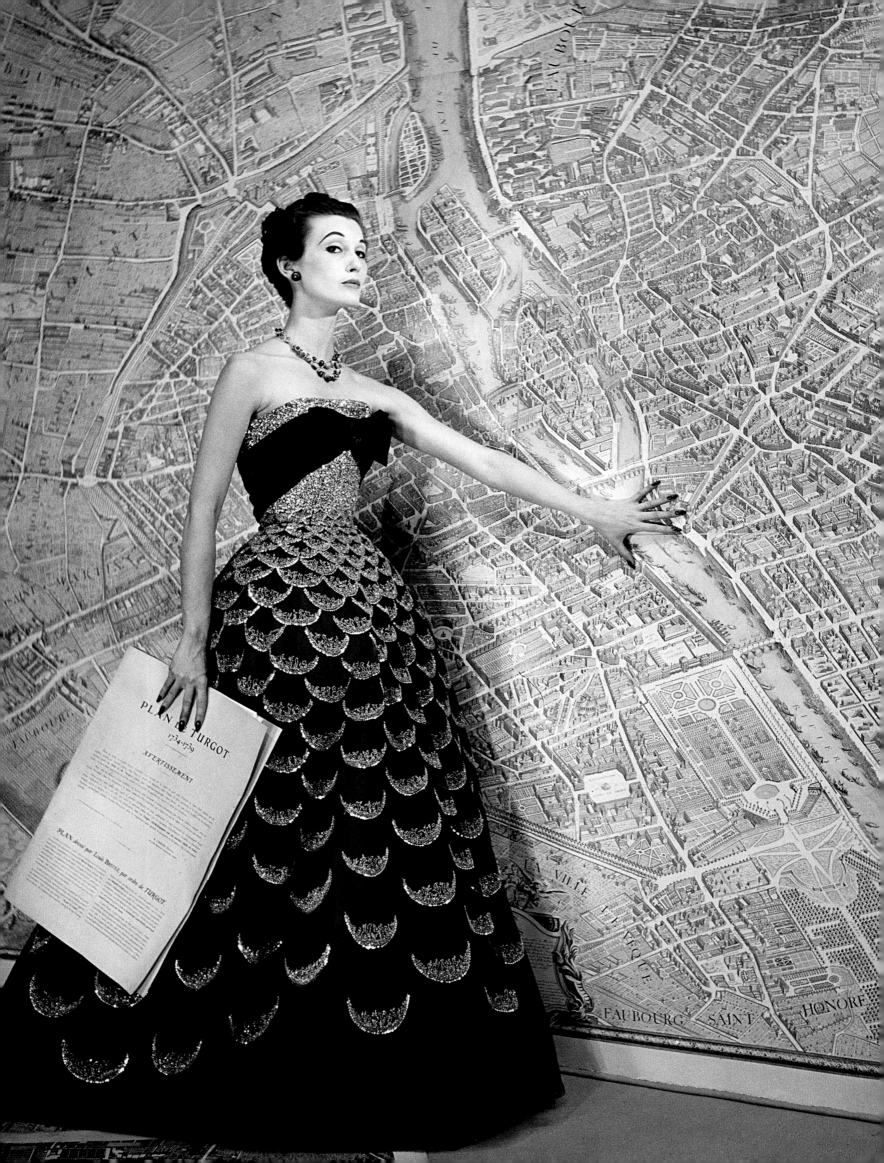

选择了在巴黎安家，并为*Harper's Bazaar*杂志工作。作为贵宾和特邀记者，她和杂志主编卡梅尔·斯诺一道观看了时装秀。后者为了更好地把握这场秀的独特风格，坚持观看第二遍，她直言：迪奥这位天才设计师创造了大放异彩的"新风貌"，他统治时尚圈的时代已经到来。

"新风貌"，这个用来描述巴黎最新时尚的美国表达方式很快就登上了媒体的头条。在当时沉默萎靡的气氛中，时装秀场的常客们在迪奥构建的天堂里看到了如此美妙的景象，他们当然不可能保持沉默。世界需要认识迪奥：他的名字出现在高级定制这片广阔的天空下，他那些石破天惊的想法在时装界爆炸般地涌现。然而命运似乎有意嘲弄，当时的法国正在经历一番暴动。新风貌最先波及影响的地区并非迪奥的祖国。1947年的法国沉浸在罢工风潮中[23]，为了表达大众普遍的不满情绪，许多部门开始停工，而出版业是罢工最集中的行业。工人们认为按照战前的工资划分法，他们当前的工资低于预期水平。全国出版总工会决定全行业停止运营。于是，《人道报》（L'Humanité）、《曙光报》（L'Aurore）和《战斗报》（Combat）决定从2月14日开始，停止发行。次日，《世界报》也停止出版。罢工一直持续到3月16日，历时一个月。这对于迪奥公司来说是一个沉重的打击，它的宣传推广在全国范围内受到严重影响。在这样的背景下，美国成了迪奥最先打响名声的国家，时尚已经大步迈进了紧紧依靠传媒的时代。此前任何一个系列的时装都未曾引起如此强烈的反响——人们是否还记得保罗·布瓦莱（Paul Poiret）怒斥紧身胸衣，香奈儿发布小黑裙，夏帕瑞丽（Schiaparelli）推出粗毛线休闲装，或者是玛德莱娜·维奥奈（Madeleine Vionnet）革命性地创作出斜裁裙的确切日期？1947年2月12日，这个日子已经紧紧地同"新风貌"联系在了一起。"时尚在某些时刻会发生彻底的转变，"英国版*Vogue*发表评论，"当变化不只存在于细节的时候，整个时尚界的态度——时尚的整体结构，已经发生了变化。现在，我们正处于这样的时刻。"[24]

迪奥的时尚风潮席卷了整个时代，作为一名伟大的设计师，迪奥的名字不仅被时尚史所铭记，同时也被整个历史所铭记。"新风貌"引发了全球范围内的热情回应。但同时，它也引发了愤怒，因为"迪奥"带给人们一种冲击，一种超越视觉的精神冲击。人们在各类出版物上肆意抨击对面料的浪费和挥霍。美国人也开始觉得这些太过迷人的裙子与时代有些格格不入，因为当时的美国总统哈里·杜鲁门（Harry Truman）和国务卿乔治·马歇尔（George Marshall）正在实施欧洲的重建计划（马歇尔计划）。计划于1947年6月5日正式启动，旨在帮助欧洲部分地区摆脱"贫困、饥饿、绝望和混乱"[25]。此时，对于饱受战争和贫困折磨的旧世界来说，"新风貌"所推崇的令人诧异的奢华，无异于对旧世界的一场赤裸裸的挑战。克里斯汀·迪奥被认为是一个邪恶的挑衅者。当然，这一切，谁又能料想得到呢？

无耻、骇人、傲慢，人们把这些词用在公愤制造者的身上。这纯属无稽之谈。克里斯汀·迪奥绝非肇事者。实际上，他亲切、温和并且优雅。他拥有柔和的嘴唇、尖挺的鼻子、栗色的双眼、宽阔的额头和圆圆的脸：这是一张朴实的大众脸。他任何时候都表现出十足的谨慎。"我不怎么关心自己的穿着，"他承认，"对于男人来说，唯一的优雅就是避免引人注目。"[26]迪奥本人的装束，也是完全的正统经典风格，这也正好可以遮盖微微发福的体态。他本人就像是欧仁·拉比什（Eugène Labiche）作品《裴先生的旅行》（Le Voyage de monsieur Perrichon, 1860）中的同名主人公。他不轻言放

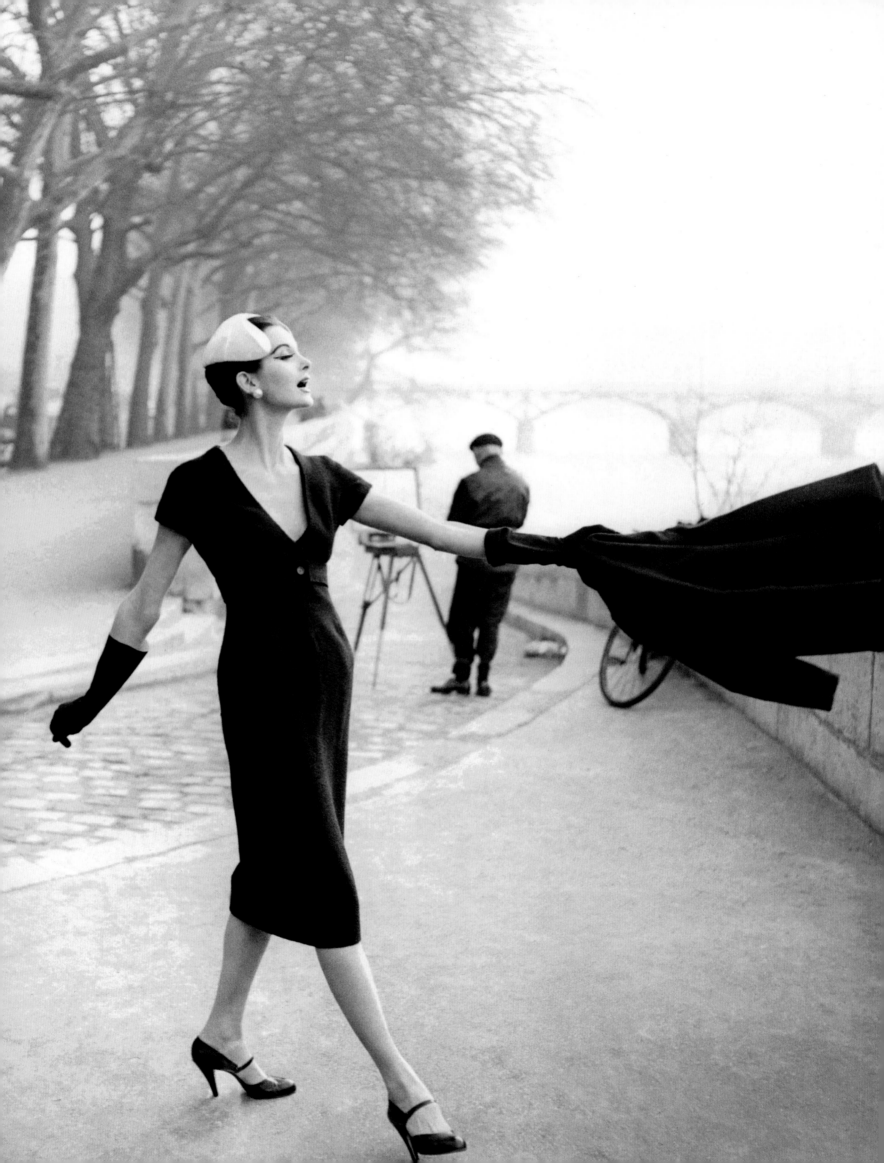

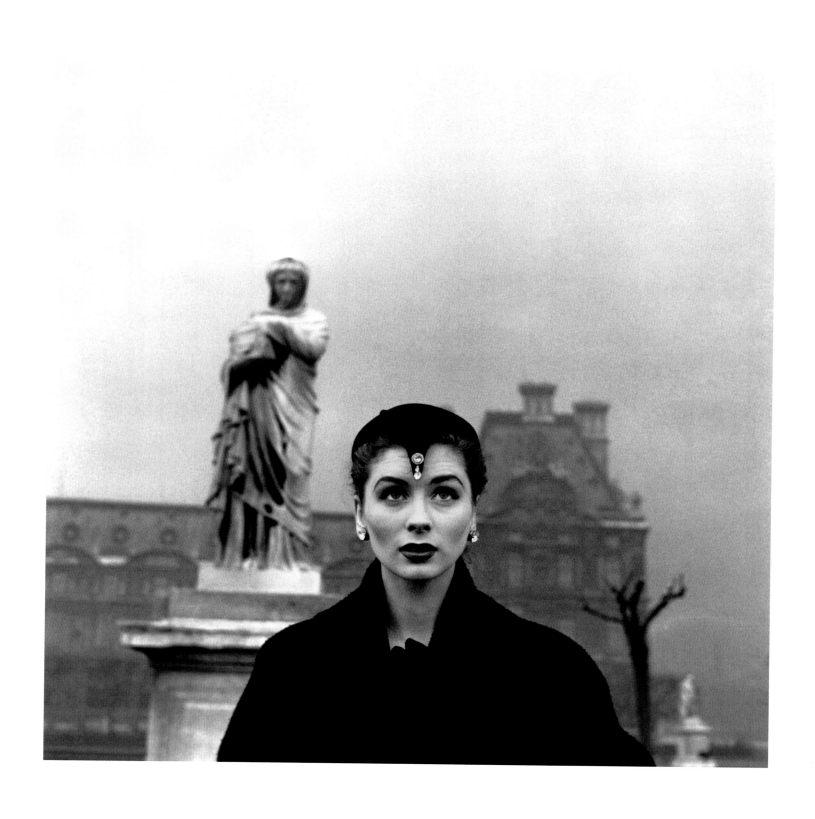

弃。"裴先生在美国"[27]正是他自传第四章的标题。在之后的章节中，他又感觉自己同克里斯多夫（Christophe）连环画中的人物——费努雅一家（les Fenouillard）具有诸多的相似：这群来自圣-雷米-上-德勒省的纺织品商人从诺曼底发家，在勒阿弗尔启程踏上美洲之旅[28]。克里斯多夫的这部早期连环画出版于19世纪末期，幼年的迪奥对它十分着迷。这种迷恋一直伴随着迪奥，直到成名后，他仍旧把这本连环画当成一种很好的消遣。

对于自己的形象，他也同样可以用来消遣，他似乎并不在意自己的新名声。那天，当他抵达芝加哥的饭店时，一群愤怒的示威者朝他大喊："打倒'新风貌'！烧死迪奥！克里斯汀·迪奥滚回家！"在这群陌生人的眼皮底下，他从容地走过。"他们等的是安提诺乌斯（Antinoüs）、佩特罗尼乌斯（Pétrone），还是海报上的美少年？我实在不明白电影或戏剧中出现的设计师形象和他们要等的人有什么相似。从前，我经过酒店大堂时可不会引起什么骚动，哪怕是一丁点儿的好奇。对此，我可真是有点失望呢！"[29]

然而，在好脾气的背后，这位42岁的设计师也有挑剔的一面。"我的性格是那种对抗型的……我们都出身于倡导节约的贫穷年代。一张入场券、一丁点儿的布料都足以让我们躁动不安。所以，反抗贫穷很自然地成了我的理想。"[30]"新风貌"是对于占领时期、物资困乏年代时尚的颠覆，这种颠覆是不容妥协的。迪奥要清除那些虚无的、难登大雅之堂的所谓"巴黎高级定制"。当然，在这个困难的时代，他还需要找到必要的财力支援。而这个能够帮助克里斯汀·迪奥实现野心的人也适时地出现了，他就是马塞勒·布萨克（Marcel Boussac）。

布萨克的父亲在夏多鲁经营一家呢绒商店。1905年，布萨克进入商店工作。6年后，在他的倡导下，成立了棉纺织业同业联盟（CIC）。作为推动联盟发展的核心人物之一，布萨克功不可没。在当时，市场上流行的布料多为低档织物，且颜色过于单调朴素。为了改变这一情况，布萨克大力推广色彩鲜艳明快的衣料，并且定价合理。此举也成为他传奇经历的开端。尽管历经了两次世界大战和一次特大金融危机，他的事业却并未受到影响。1945年，这位"棉纺织大王"的商业帝国拥有15000名员工，占据世界棉纺织业的领导地位。因此，对于布萨克来说，支持一些疯狂的想法，比如说创立一家服装店，并不困难。

1944年起，布萨克开始了疯狂的扩张。他大量收购、合并其他企业，并将目光从纺织类企业，扩散到法国的房地产公司。也是在那个时候，他决定放松对嘉士顿公司的监管。布萨克于1928年购得此家兼营服装和皮草的公司，并以此为媒介了解巴黎的时尚趋势。公司成立之初以创办者的名字"菲利普"和"嘉士顿"命名[两位创始人分别叫菲利普·赫切（Philippe Hecht）和嘉士顿·考夫曼（Gaston Kauffmann）]。1937年破产之前，公司的主要市场是香榭丽舍大街的时尚沙龙及和平大街的一些沙龙。主顾们大多声名显赫，女演员雨嘉特·杜弗洛（Huguette Duflos）就是其中之一。重新成立后的嘉士顿公司位于圣-佛罗伦丁路9号，经营的方向也经过了调整，改为只出售皮草。但改组后的公司依旧显得缺乏活力、死气沉沉。于是，布萨克要求经理亨利·法约尔（Henri Fayol）设法为公司注入新的创造活力。

1945年末，法约尔在圣-佛罗伦丁大街偶遇儿时的伙伴克里斯汀·迪奥。童年时代两人经常结伴去格兰维尔的海边玩耍。对于重遇旧友，法约尔并未表现出太大的惊

凯蒂·派瑞，安妮·莱博维茨于2011年拍摄

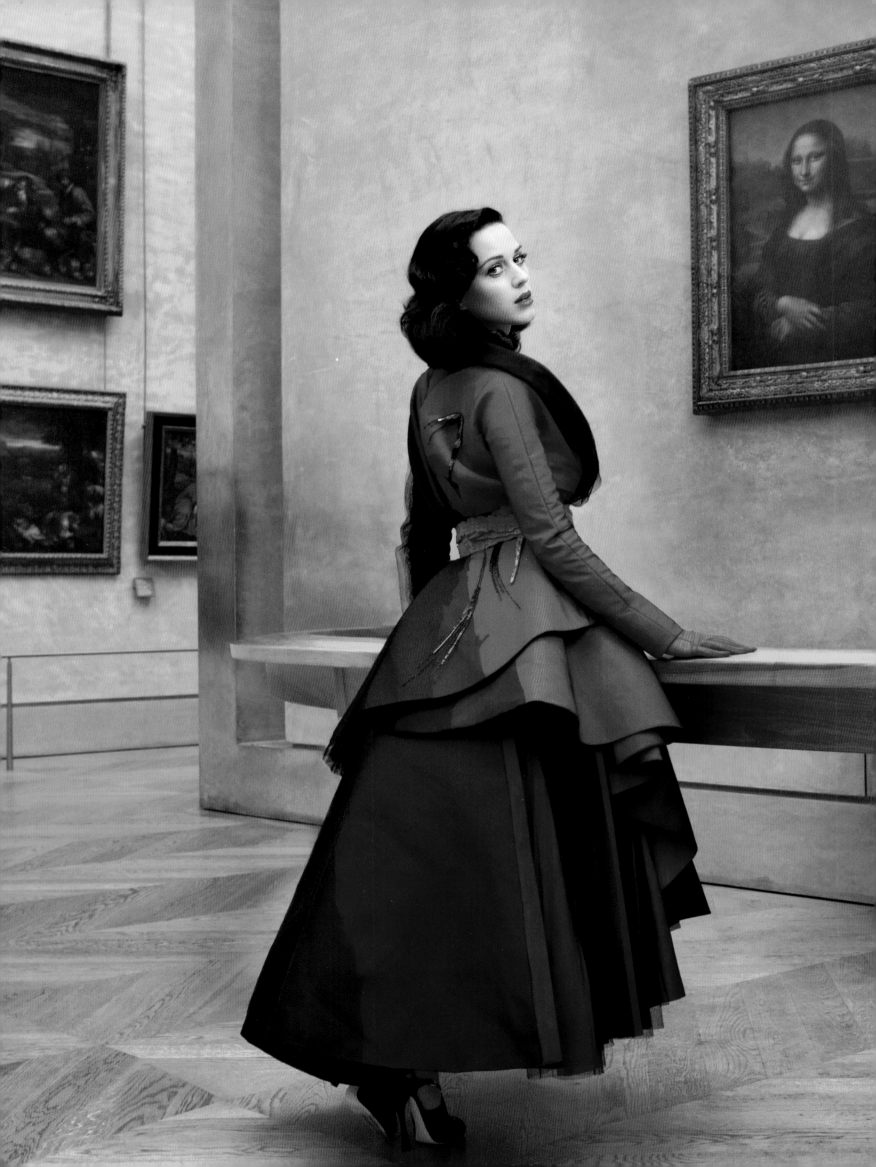

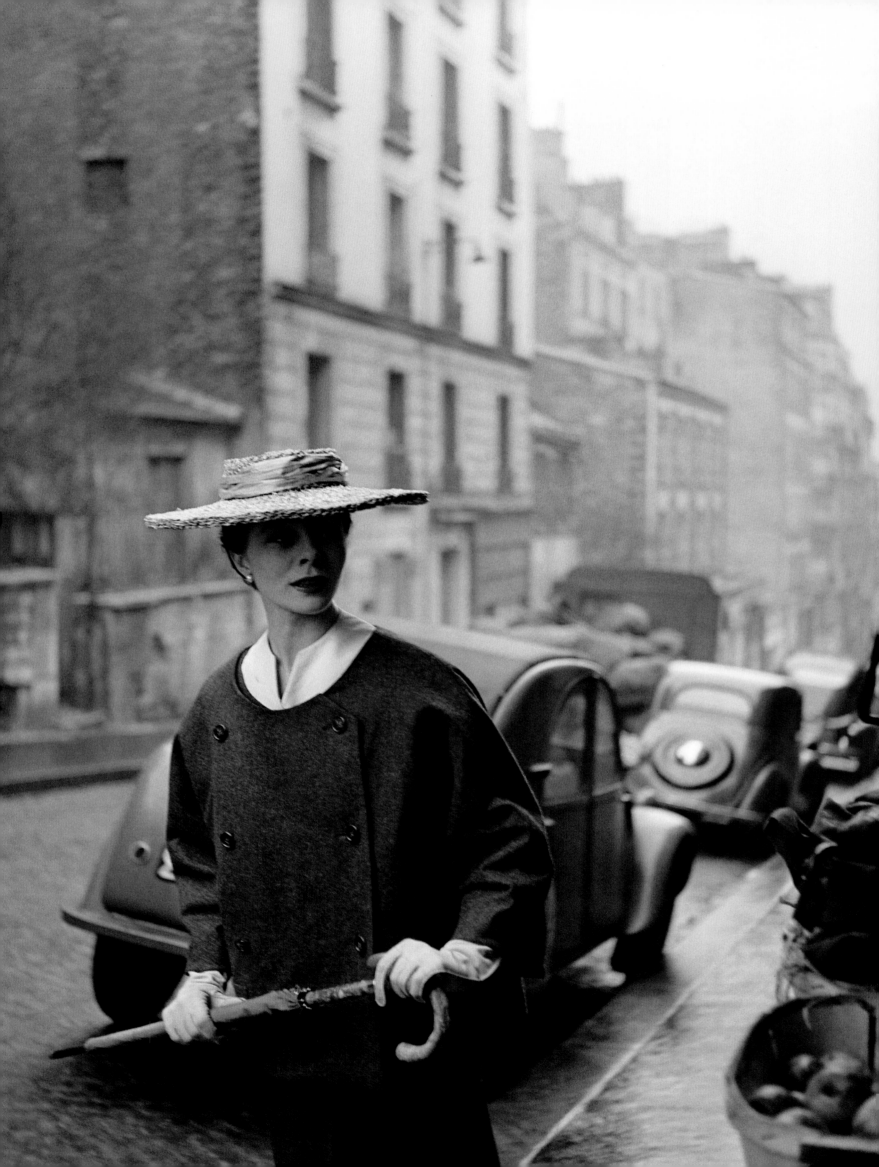

喜。尽管双方已多年未见，但法约尔知道迪奥一直在时尚圈打拼。他借机向迪奥谈起了嘉士顿公司和布萨克，并且透露了他们寻找设计师的愿望。迪奥考虑了一阵，但不知道如何得到引荐。由于迪奥的住所就在离圣-佛罗伦丁路不远的皇家大街，在上次的相遇之地，他终于再一次遇到了法约尔。此刻的法约尔仍然为寻找设计师发愁。对于已经错失过一次机会的迪奥来说，这次的机会必定要牢牢把握。

迪奥曾经的同事皮尔·巴曼离开勒龙后开设了自己的时装店，并在1945年10月举行了自己的同名时装系列发布。这给了迪奥很深的触动，他也开始考虑自己的抱负和志向。"皮尔·巴曼总是能为巴黎的时装秀带来惊喜。'漂亮'和'迷人'是人们在他的秀场上最常用的词。"[31]如今，重遇依旧在寻觅设计师的法约尔，克里斯汀·迪奥终于把话说出了口："那么，我倒是愿意一试。"[32]当然，此刻的迪奥并不知道这句话将对他的人生产生何等重要的作用。

然而，对嘉士顿公司的造访似乎有点令人失望。"从嘉士顿出来的时候，我意识到自己并没有办法唤醒那些死气沉沉的东西。"[33]于是，迪奥下定了决心要继续留在勒龙的公司。但是，次日当着布萨克的面，他却说出了另外一番话：他不想去嘉士顿，但他准备创办自己的公司。这番话并非出于一时的冲动，迪奥，这个沉着的男人，早已无数次地酝酿过自己的计划了。"我觉得，战后时尚界停滞不前的状态是时候结束了。国外的市场需要新的样式。我的意思是，想要取悦他们，满足他们，还是应该回到传统奢华的巴黎高级时装上来。我估计，想要真正实现这个目标，在推崇机械化的当今，我们更需要的是一家手工艺作坊，而不是一家机械化的样板工厂。"[34]经过一番考虑，纺织业巨人答应为眼前的这个学徒设计师投资。尽管设想很大胆，但似乎值得一搏。布萨克集团为迪奥拿出了500万法郎[35]——这在当时是一个天文数字，但要创造出"新风貌"，投入还远不够。"当时迪奥之所以能说服我，"布萨克日后回忆道，"是因为他清楚地知道他想要的是什么，他对每一个细节都考虑得十分周到。要知道，美丽是不容许任何差错的。"[36]

1946年10月8日，克里斯汀·迪奥公司成立。1946年7月，迪奥向勒龙递交了辞呈，12月1日正式离职。在好友皮埃尔·克勒和卡门·克勒（Pierre et Carmen Colle）位于枫丹白露森林福勒里-比耶尔的工作室里，迪奥专心地进行设计。起步阶段，他的合伙人只有卡门·克勒。卡门负责经营公司底层开设的小饰品店。她交友广阔，精于人际相处之道，邀请孩提时代的挚友苏珊娜·吕琳和妮可·卢梭（Nicole Rousseau）担任沙龙的主管和销售。勒龙公司的同事雷德蒙·泽纳克尔、从莫利诺公司跳槽的米萨·布里卡尔（Mitzah Bricard）、让·巴杜（Jean Patou）公司的天才设计师玛格丽特·卡雷、几位熟练工人（像莫妮卡、克里斯蒂娜）、具有超常天赋的设计师皮尔·卡丹，还有6名模特（其中有来自勒龙公司的塔妮亚）纷纷加入迪奥的公司。一段传奇的经历"在不太可能的情况下"[37]如风暴一般席卷而来。1947年2月12日，"集结号"将正式吹响。

离发布会还有几天的时间，改造成主工作室的沙龙里弥漫着担忧、焦虑和怀疑的情绪：6名模特还在一遍遍地试穿处于毛坯阶段的样衣。"无数次地修改和试穿折磨着她们的神经，消耗着她们的体力，"[38]迪奥开始犹豫了。"他不确定应该要长款还是短款。因为战后的流行趋势是短款，"皮尔·卡丹回忆道，"所以，我们设计的都是短款，而且都是相当短的款式。但后来他又说'哦，不，亲爱的皮尔，太短了，我们需

　　　　　　　　　　　　　　　　　　　　　　　　　　　　　亚瑟·艾格特于1999年拍摄

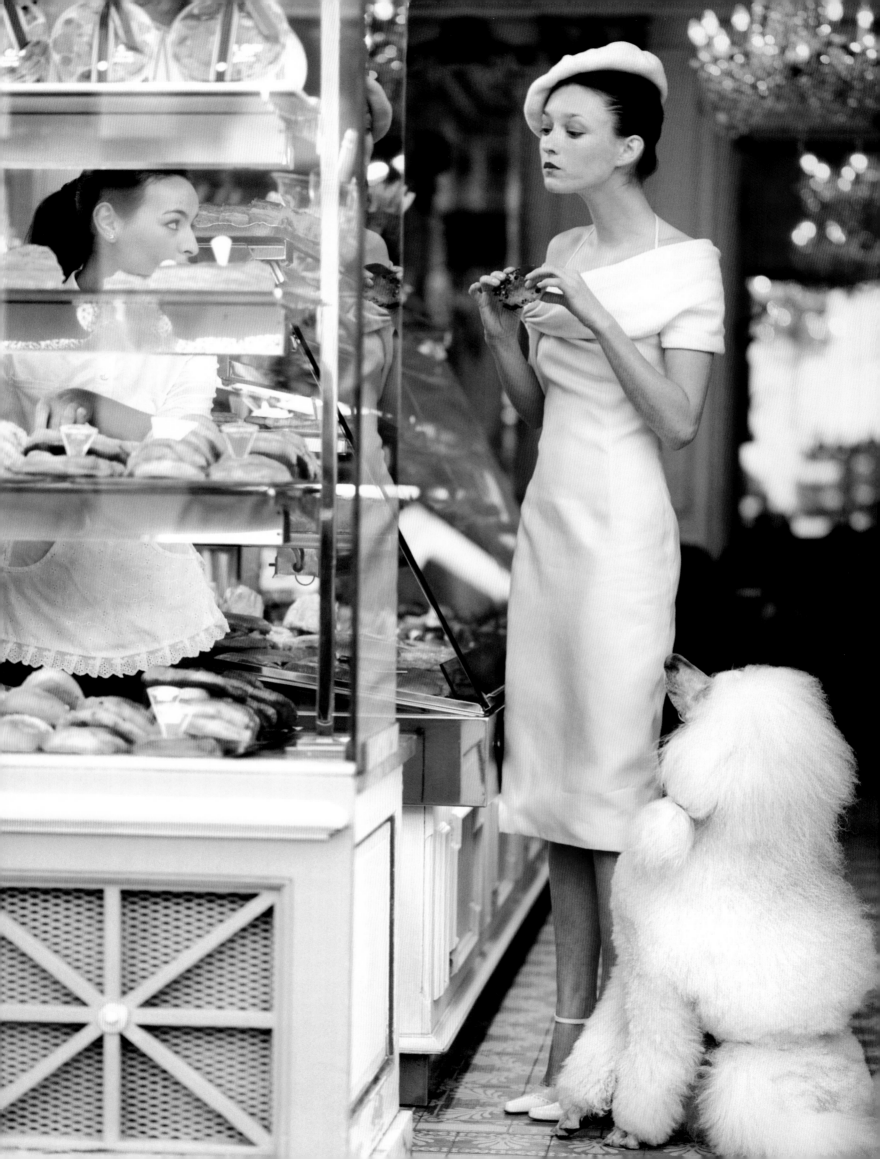

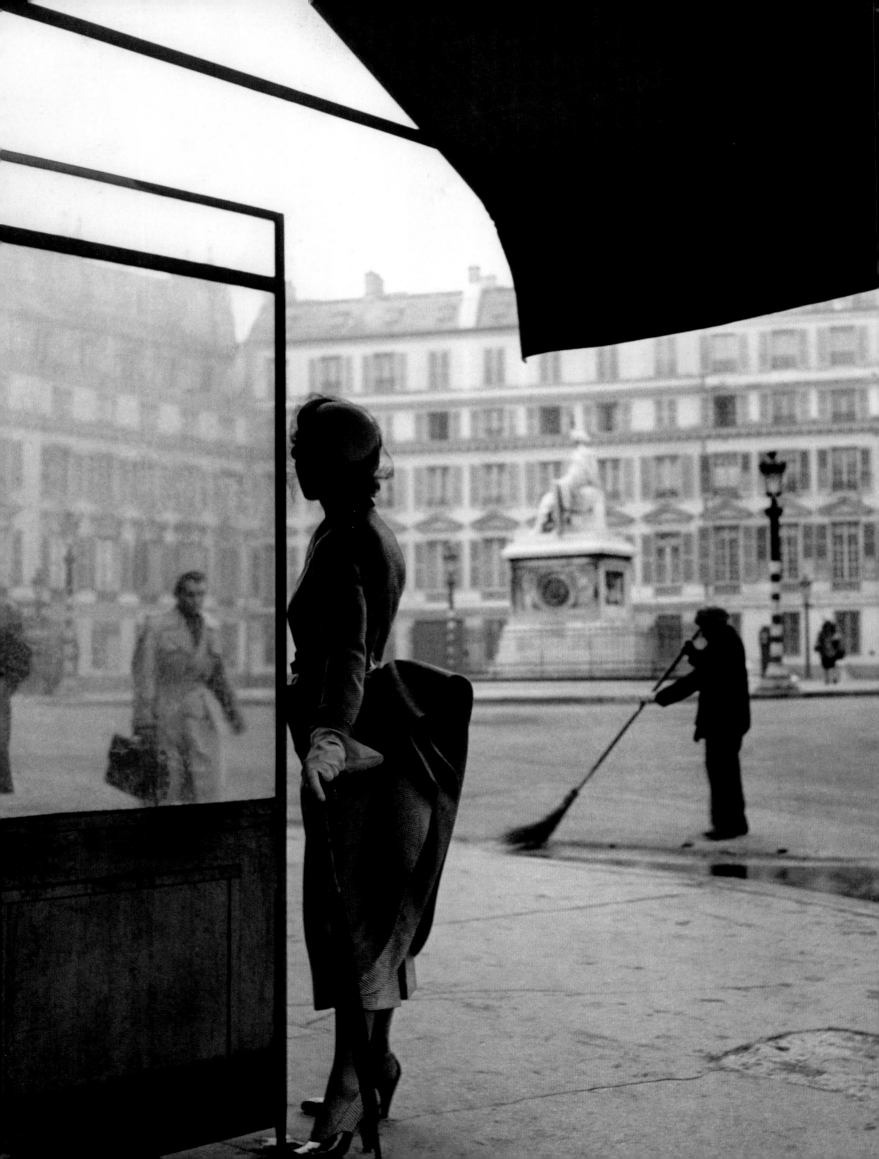

克利福德·克芬于1948年拍摄

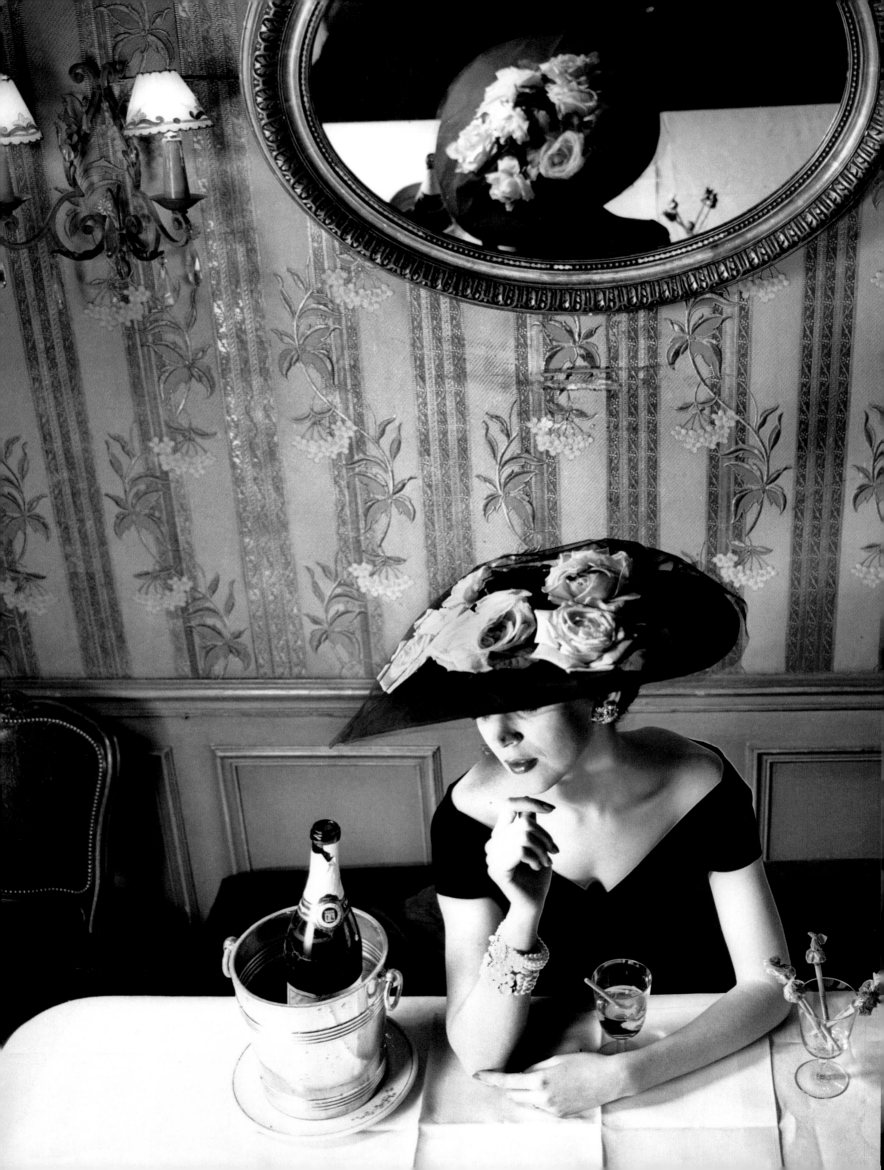

左图：亨利·克拉克于1955年拍摄
50至51页图：彼得·林德伯格于1988年拍摄

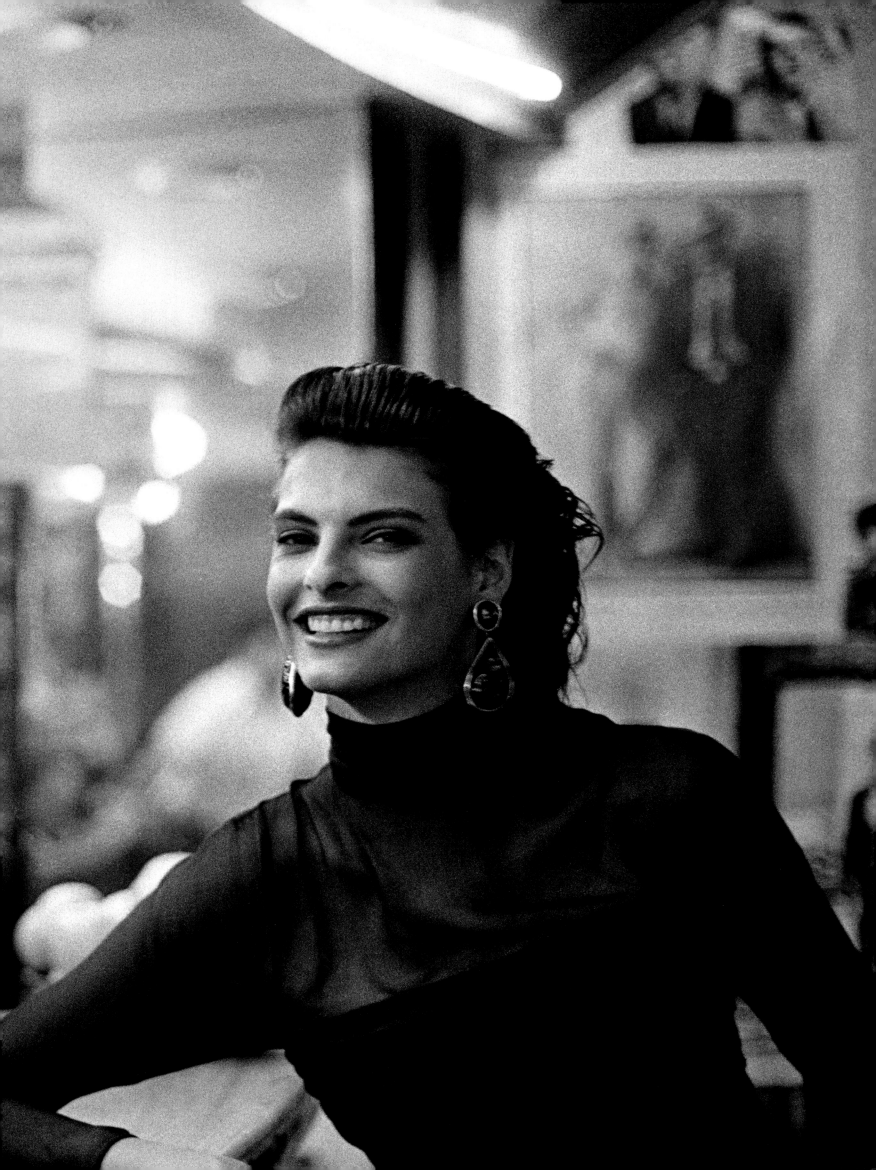

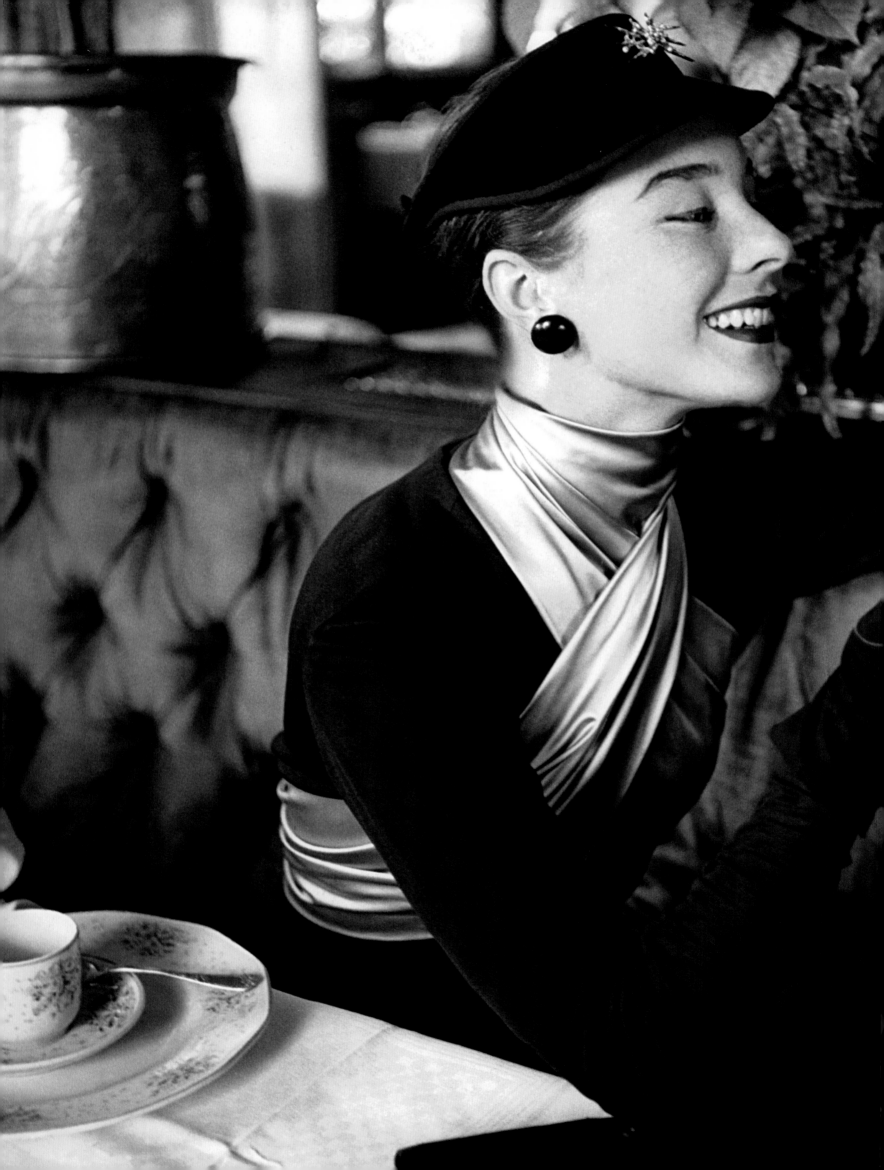

亨利·克拉克于1952年拍摄

要比这长得多的。'但当时我们已经把裙子裁到了膝盖的高度，所以只得订布料重做。可是在那个年代，想要多订到哪怕一米的布料都是相当困难的。"[39]在当时的经济危机环境下，不计成本地大量使用颜色亮丽的布料无疑是对危机的一个有力还击，但迪奥的这一举动也惹怒了一部分人。好在有布萨克的支持，迪奥可以有资金来支持他实现抱负。

成功终于开始出现预兆，各种消息在巴黎流传开来。公司的公关工作做得十分出色。在苏珊娜·吕玲的努力下，影响力极大的《女性日常穿衣法则》的记者让娜·佩金斯（Jeanne Perkins）在专栏里报道了新时装店开幕的消息，并且在一旁配上了设计师的照片。[40]克里斯汀·迪奥那些经常出入于知识分子圈和上流社会的朋友们，也为品牌提高了身价。克里斯汀·贝拉尔、艾蒂安·德·博蒙特、让·拉里维耶尔夫人、*Harper's Bazaar*的玛丽-路易斯·布斯凯、法国版*Vogue*的米歇尔·德·布鲁诺夫、*Elle*杂志的伊莲娜·拉扎尔夫和*Figao*的詹姆斯·德·科凯时不时透露一些消息，使得大家对即将揭开面纱的迪奥系列时装充满了期待。"你看着吧，"贝拉尔一边在餐厅桌布上画着草图，一边对美国版*Vogue*杂志主编贝蒂娜·巴拉德说道，"等明天表演开始，克里斯汀·迪奥就将改变整个时尚界的走向。眼下，他正在设计宽松的带褶长裙。就是那种像马赛渔女穿的裙子，很长，有这么长，最后再给它们配上紧身胸衣和小软帽。"[41]类似的举动不断引发大众的好奇心。伴随着发布之日的不断临近，这种好奇心逐渐达到顶峰。

今天的人们已经完全了解"新风貌"带来的影响和冲击。克里斯汀·迪奥一举成名。他成为第一位"流行"设计师。[42]但这并不说明他得到了所有人的拥护，因为大家经常被他弄得手忙脚乱。"比盖非常生气，他要求大家再设计另一个长度，做出一个'中间季'系列"[43]，马克·博昂回忆道。当时的博昂还受雇于竞争对手的公司——迪奥1939年初次工作的地方。他还是坚持自我，不顾批评，顺势前进。1947年8月，他又有了关于"窈窕淑女"和"花样女性"的新构思。他将第二个时装系列再次命名为"花冠"（这也是他唯一一次沿用旧名称）。这一次，裙摆的长度为离地30厘米。"新的裙子长度使腿的神秘魅力得到彻底的展示"。[44]众多明星受邀出席了发布会，其中包括玛琳·黛德丽（Marlène Dietrich）、丹尼·罗宾（Dany Robin）、蜜雪儿·阿尔法（Michèle Alfa）等人。看完发布会，所有到场的女明星都开始挑剔起自己的穿着，她们一致认为需要换新的裙子，因为身上的长度已经不合时宜了。玛琳一下子订购了6条裙子！至于男士们，他们也由衷地表示欣赏和赞美。发布会散场的时候，观众们情绪激动，对迪奥的天才惊叹不已。美国人最初还表现得比较克制，但很快就将热情付诸行动。"总督夫人"长裙成为"美国最流行的裙子"[45]。没过多久，克里斯汀·迪奥设计的轮廓剪裁就征服了所有人：皮尔·巴曼、雅克·法特（Jacques Fath）、马塞尔·罗沙（Jean Dessès）、让·德耶斯（Jean Dessès），甚至是美国设计师查尔斯·詹姆斯（Charles James）。后者一贯致力于反对外国时装入侵美国。1947年7月，他甚至带着20条裙子来到巴黎，为了向法国设计师推荐自己的作品！

"新风貌"不仅成为流行时尚，同时也成为一个标志。*Elle*杂志用"超级新风貌"[46]这样的词来介绍太阳镜。此外，人们还可以读到这样的句子："大剧院有了'新风貌'"[47]。甚至谈到公共卫生部长勒妮维尔芙·波万索-沙普斯（Geneviève Poinso-Chapuis）时，会出现这样的介绍："部长女士换了'新风貌'"[48]。大商场将迪奥的款式卖到了世界各地，他们的买手们嘴角露着微笑，手中握着大叠的支票，拜倒在蒙

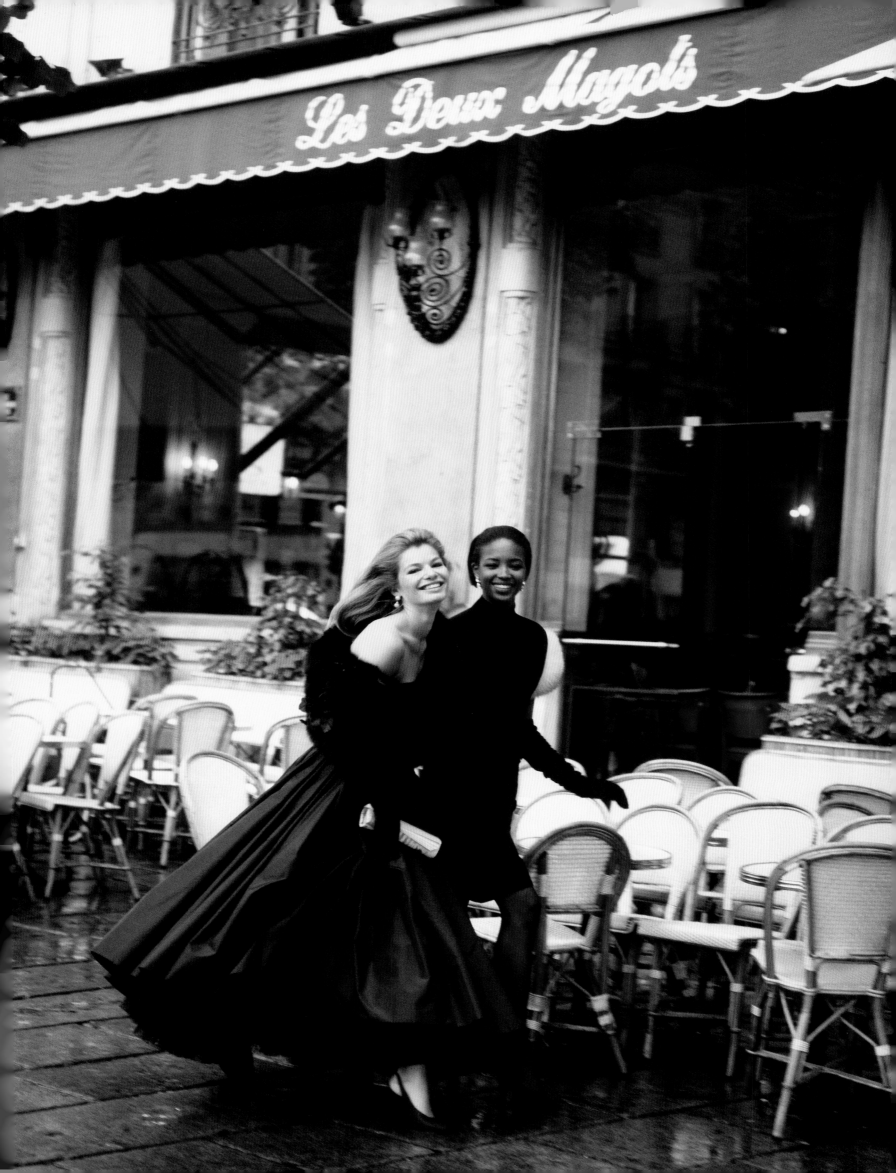

弗朗茨·克里斯汀·贡德拉赫于1962年拍摄

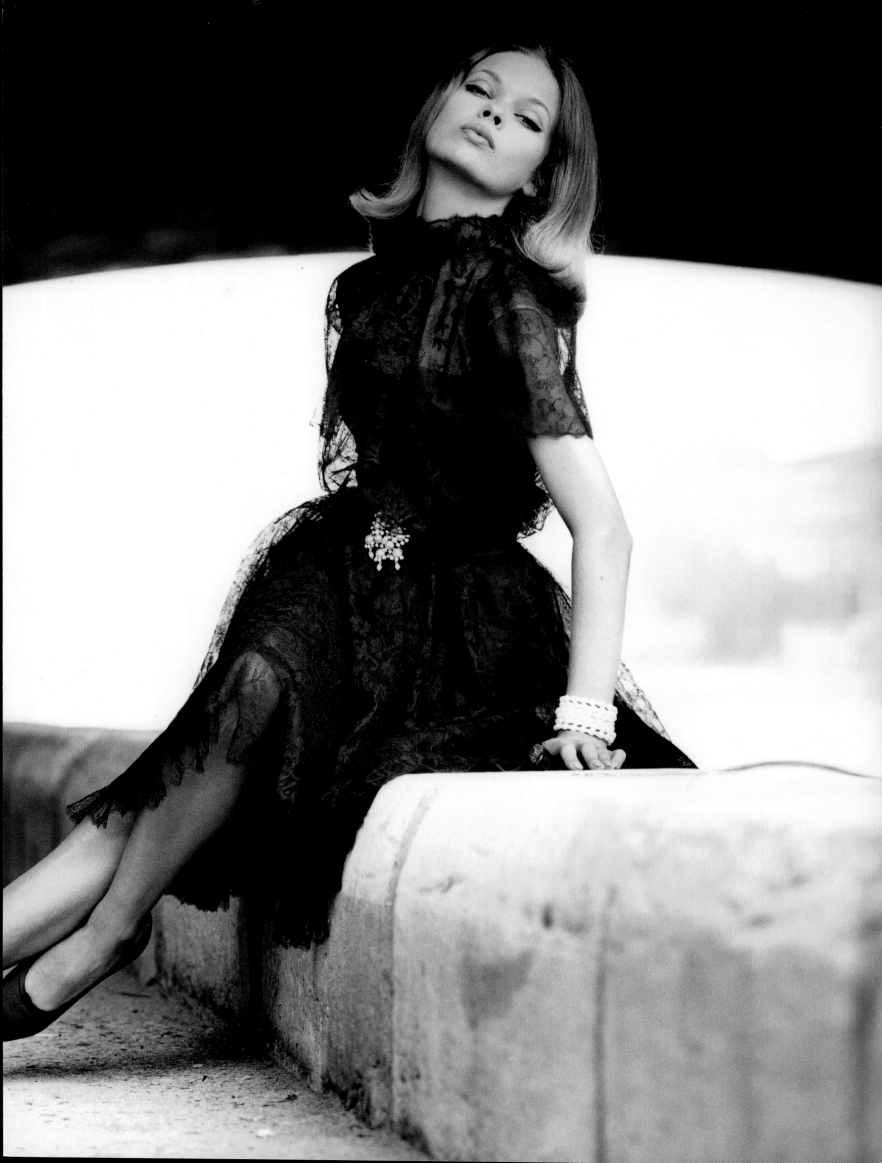

田大街。迪奥裙子的惊人销量为法国带来了几百万美元的外汇。紧接着，1948年春夏季的"Drags"系列海蓝呢绒裙的销量又增加了创纪录的70倍，这一销售额足够法国向美国购买9800袋小麦。[49]高级定制成为法国第三大出口产业（前两位分别是葡萄酒和香水），1949年，迪奥公司就占据了出口份额的75%[50]。设计师赢得了战争，他在时尚界取得了毫无争议的统治地位，他的名字成了全球超级品牌。"迪奥"这个姓氏成功地推广开来，成为法式优雅的代名词。

"如果说巴黎是奇观的集中地，那是再合理不过的了。"[51]热烈的气氛重新弥漫开来，"光明之城"巴黎成为了一座露天大摄影棚。塞纳河畔、僻静小路、博物馆、小酒馆、珠宝店和裁缝店的巴黎，都可以成为取景地。在这座城市，无论白昼或黑夜，女性永远是城市精神的最好诠释。从协和广场到马莱区，从蒙马特高地到杜伊勒里宫、从蒙田大街到旺多姆广场，路易丝·达尔-沃尔夫、亨利·克拉克、乔治·丹比尔（Georges Dambier）、克利福德·克芬、理查德·阿维顿追寻着巴黎女性的足迹。在她们身上，高雅时髦和通俗平凡相互交织。她们懂得如何高贵典雅，但同时又风趣爱玩笑。朵薇玛、苏西·帕克（Suzy Parker）、安娜·圣-玛丽（Anne Saint-Marie）、玛丽·简·拉塞尔（Mary Jane Russell）——这些从美国来的巴黎女性，或者是从布列塔尼走出去的贝蒂娜，她们出色地诠释了什么是"巴纳美"[52]的"漂亮姑娘"——充满魅力、洒脱从容，她们是别致优雅、聪敏机智的代名词。因为不盲从老套的时尚，她们有自己的风格、魅力和气度，她们本身就是时尚，是潮流的引领者。

巴黎的最新时尚，本就是为了向巴黎女性致敬。1949年2月，克里斯汀·迪奥向首都献礼。他将几套设计分别命名为"地铁"（Métro）、"小酒馆"（Bistro）、"马克西姆"（Maxim's）和"蒙田大街"（Avenue Montaigne）——在这里，诞生了全体巴黎女性的时尚王国——迪奥公司。这是一个"奇迹避难所"[53]，这里的橱窗、镜子、水晶吊灯闪耀着它的光辉，这里的设计师们用双眼，摄影师们用镜头下的神秘影像，共同赞颂着它创造的美丽。

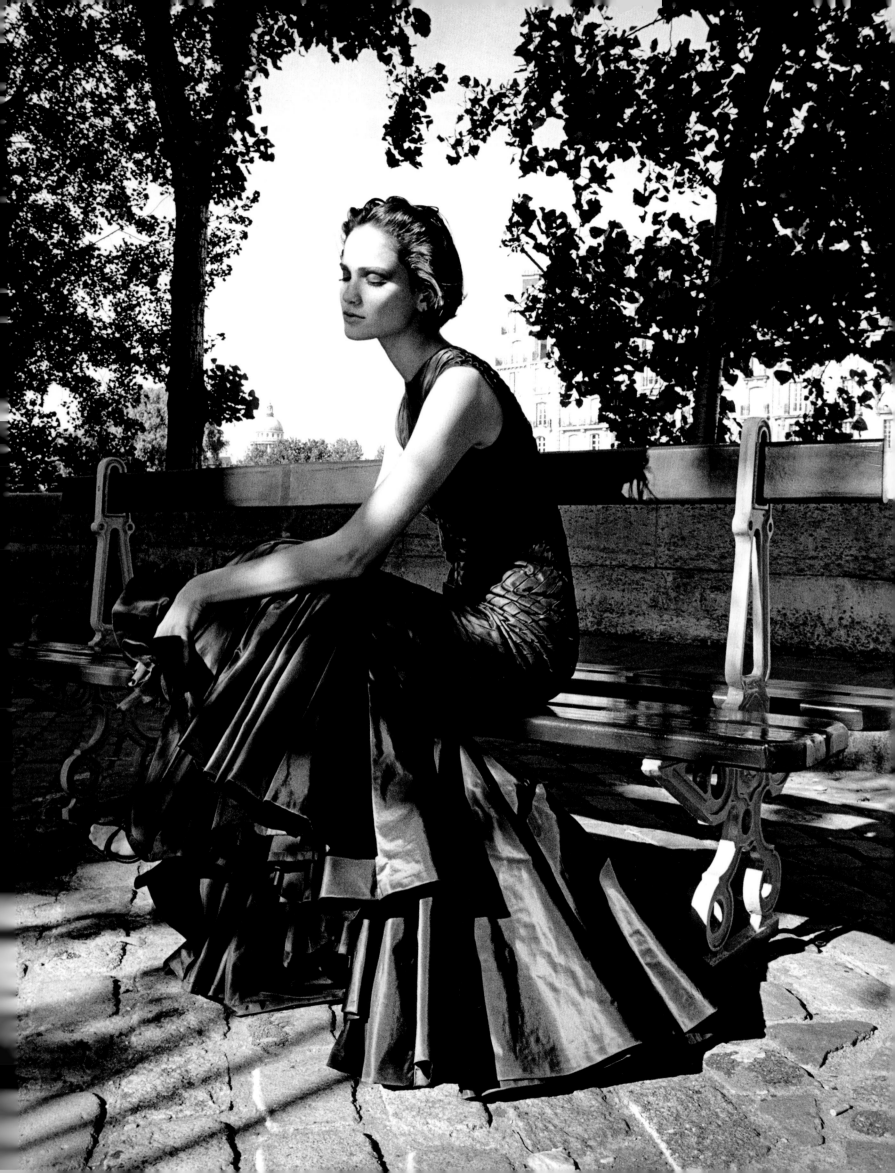

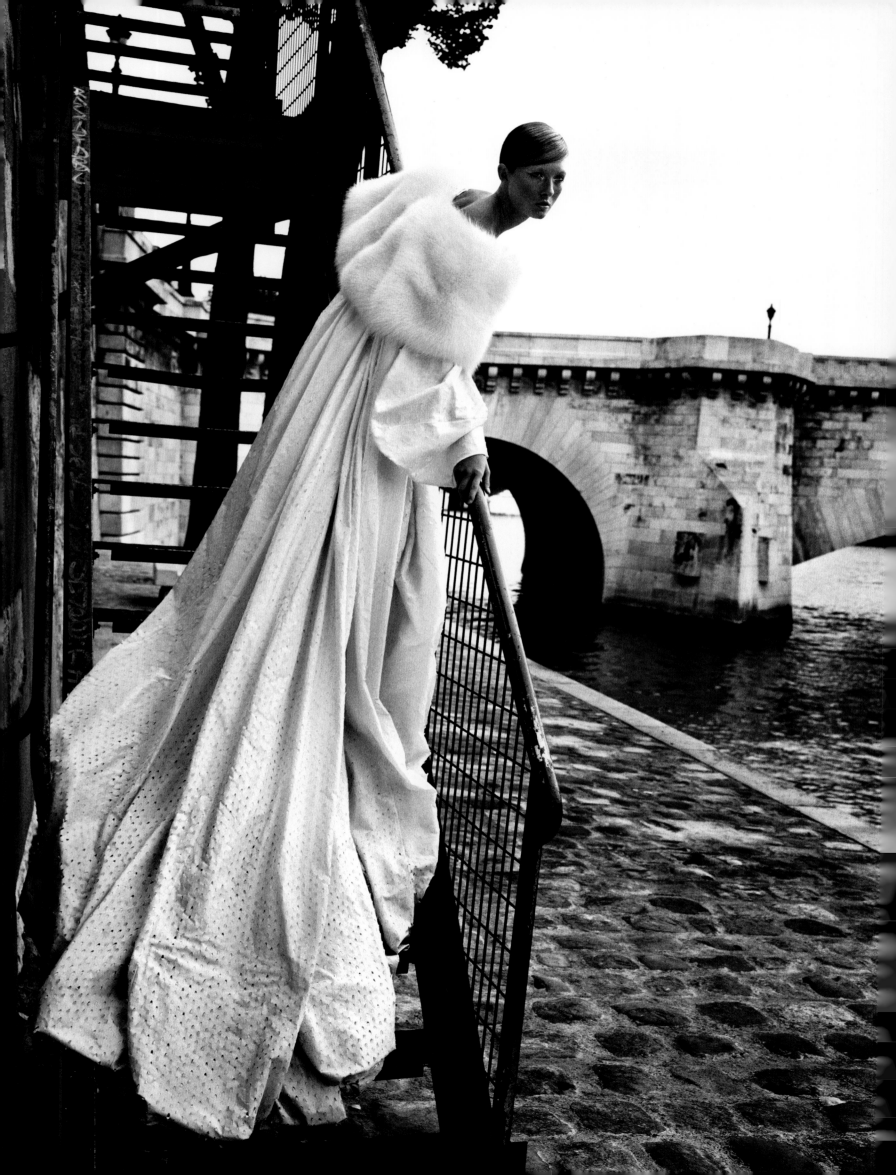

左图: 帕特里科·德马切雷于1998年拍摄
62至63页图: 帕特里科·德马切雷于2011年拍摄

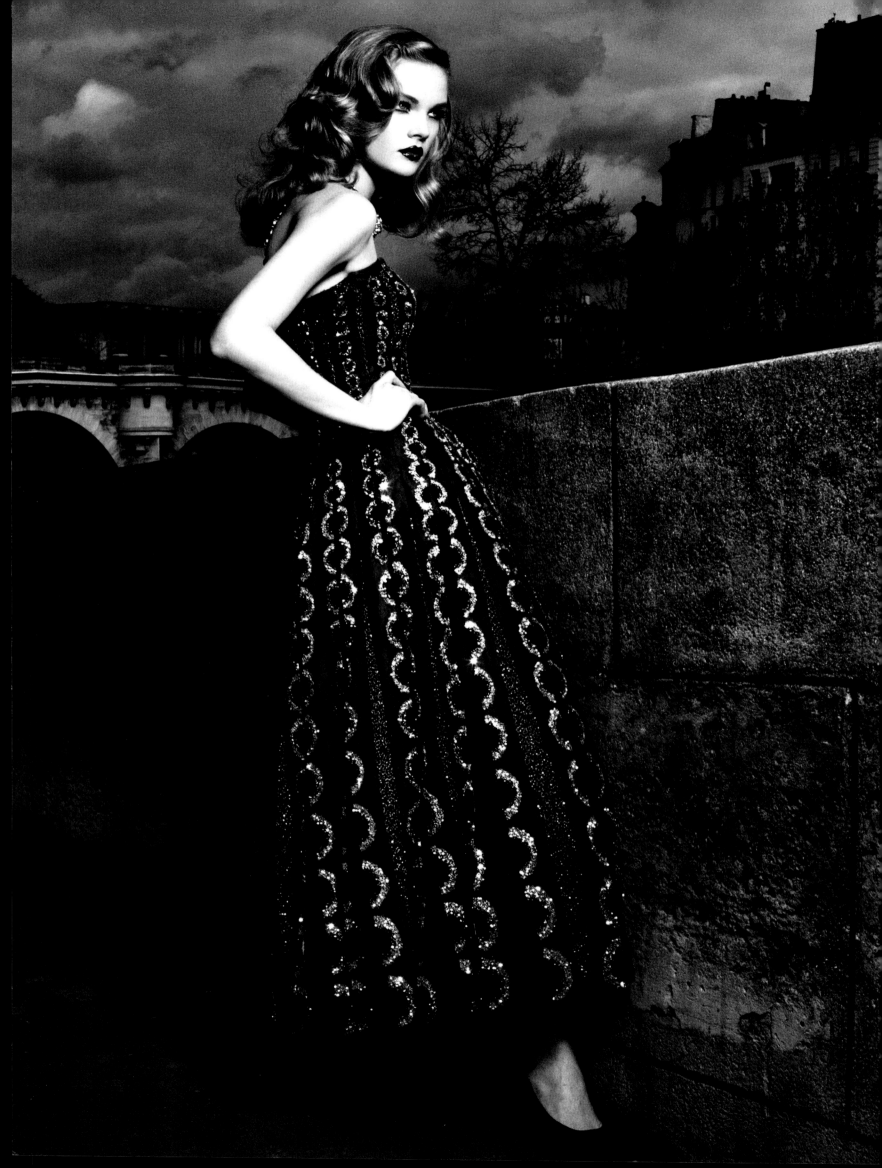

右图：阿拉斯代尔·麦克莱伦于2012年拍摄
66至67页图：威利·温德佩尔于2013年拍摄

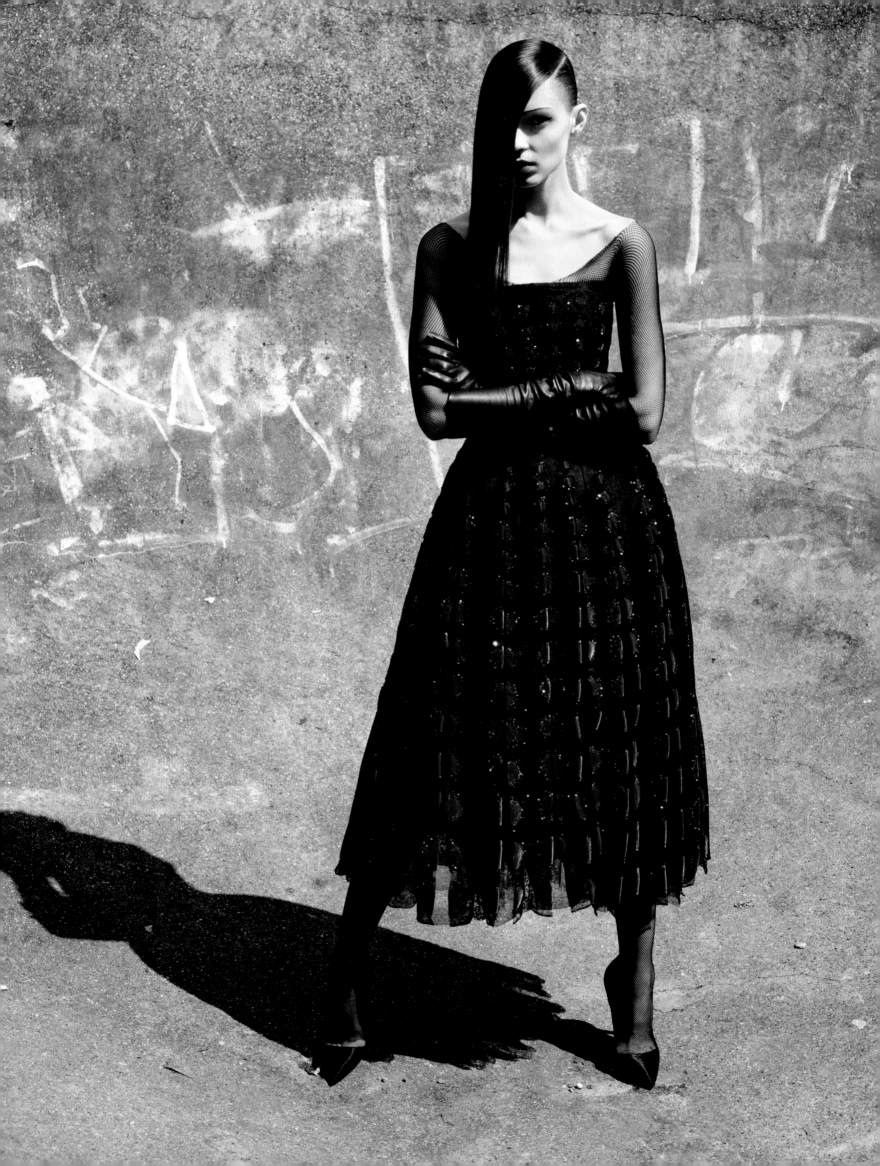

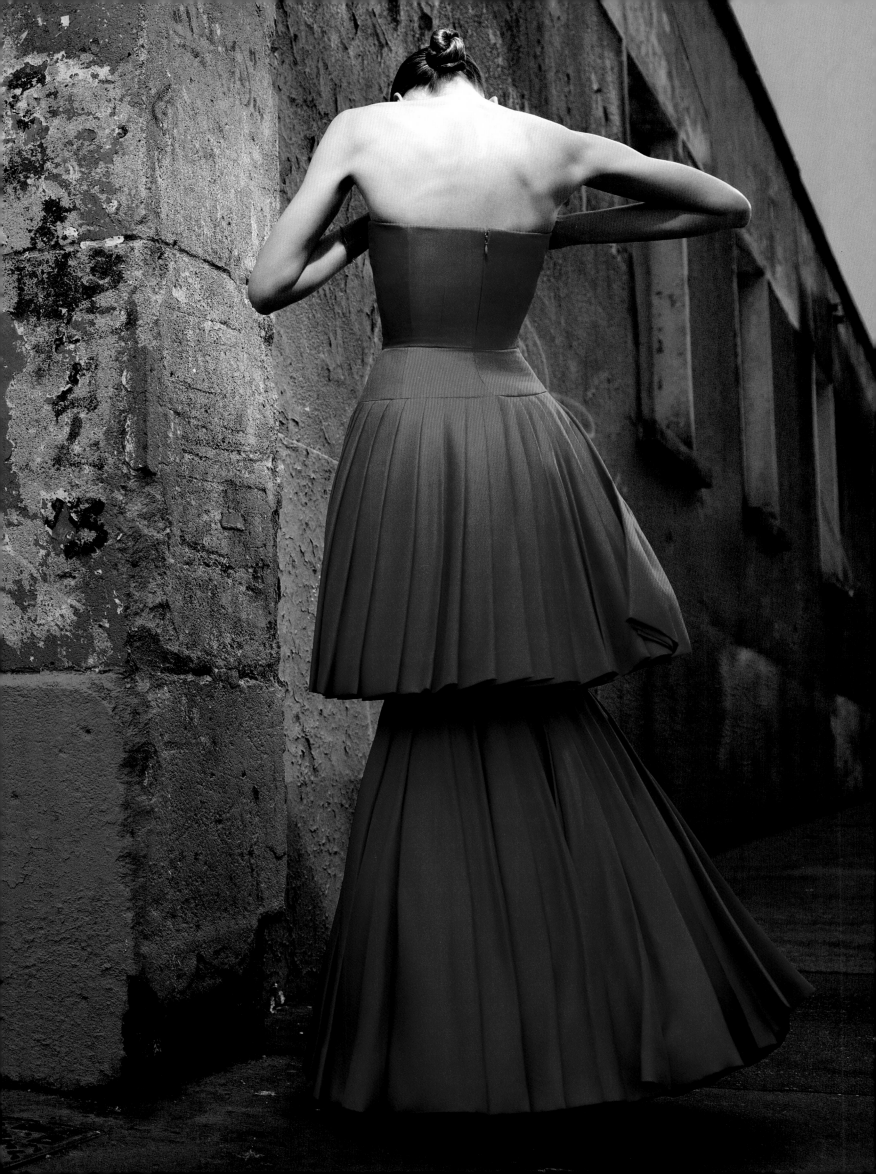

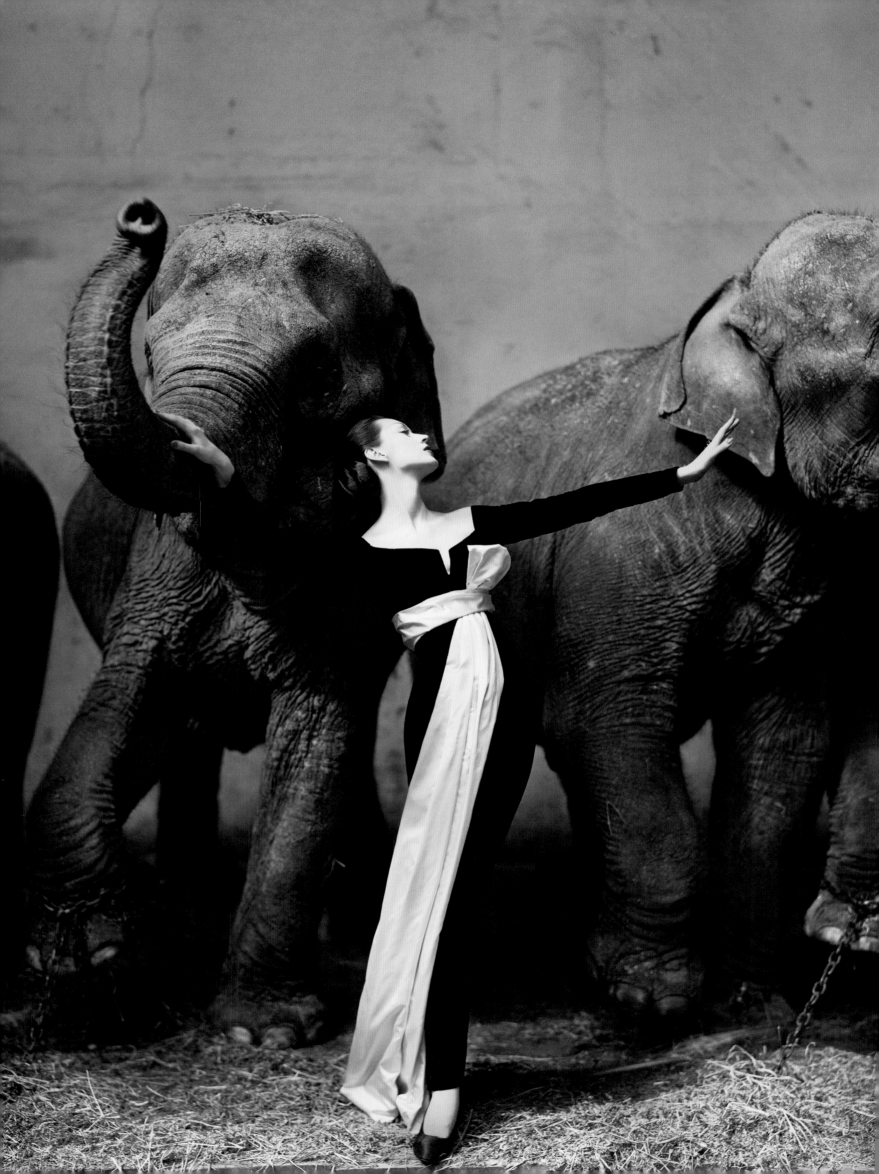

摆姿势！

在1954年4月 *Harper's Bazaar* 的一期杂志中，克里斯汀·迪奥被马雷拉·阿涅利的一张照片深深吸引，这张照片正是由理查德·阿维顿拍摄的。照片中，马雷拉神态庄严，侧身而立，目光转向镜头，眼神忧郁凝重。这种瘦削的身条和若隐若现的胸部带来的美感为设计师所动容。这时，迪奥突然找到了灵感，开始着手设计下一季的时装。他从这张照片中汲取灵感，并自创了"H"型剪裁轮廓线条，该线条是自1947年推出的 "新风貌" 花冠系列和 "数字8" 系列以来最为人诟病的设计。如卡梅尔斯诺所说："他借助视觉冲击力和特立独行的风格创造了一个苗条、优雅、空灵的女人。她倾斜的站姿和温柔的神态显示出了意大利文艺复兴时期的美。当我向迪奥表示祝贺时，他告诉我他的灵感来自于一期 *Harper's Bazaar* 的4月刊中阿维顿拍摄的吉亚尼·阿涅利夫人的照片，并被阿涅利夫人细长苗条的文艺气息深深吸引。"[1] 阿维顿给迪奥带来了灵感，最具象征意义的就是1955年阿维顿为迪奥晚装拍摄的一辑图片《朵薇玛与大象》。

《朵薇玛与大象》这张照片价值连城，预估价在40万至60万欧元之间。1978年，这幅尺寸独特（216.8 厘米×166.7厘米）的照片经过了银盐工艺，亚麻布装裱与世人见面。2010年11月在佳士得拍卖行以84.1万欧元成交。2004年阿维顿逝世后，这幅照片永远地离开了它的主人。25年内，它都在纽约上东城摄影界独占鳌头。阿维顿从没想过要放走这幅照片，也没想要丢掉关于朵薇玛的生动回忆，《芭莎年鉴》的动人记忆，以及高级时装的美妙遗存。

正值1955年盛夏之际，理查德·阿维顿和朵薇玛跑遍了巴黎，为 *Harper's Bazaar* 下几期的杂志提供素材，其中9月的那一期需要表现迪奥和巴伦西亚加这两位无可争议的大师对高级时装的影响力。[2] 理查德·阿维顿和朵薇玛辗转于巴黎大皇宫、协和广场、双偶咖啡馆和富凯酒店的露台、伊冯娜和马克西姆的商店。精致的杂志总是让他们的美国读者习惯这些极具巴黎特色的地方。但是这一次，阿维顿想通过这次旅行，带来一些不一样的东西，一些让人意想不到的从未见过的东西。是年7月30日的下午，摄影师带着他的模特来到了巴黎的冬之马戏团馆，这地方对于好莱坞来说并不陌生，因为就是在这里，卡罗尔·里德、伯特·兰开斯特、托尼·柯蒂斯和吉娜·劳洛勃丽吉达一起合作完成了《秋千》的拍摄。但是阿维顿并不想拍摄一些大场面的东西，在冬之马戏团馆馆主约瑟夫的协助下，他更喜欢远远地观察这些生活在动物园玻璃窗下的神奇生物。"我在一个巨大的天窗下看到了那些大象，灵感一下子就来了。"[3]

阿维顿认为这样一种新鲜的画面，就是他一直以来寻求的那种"从来没有见过的东西"。当然了，他也看过芒卡西和路易丝·达尔-沃尔夫发表在 *Harper's Bazaar* 上的照片，照片中的模特与大象离得不算远。[4] 但是阿维顿想让模特穿着高级定制的晚礼服站在象群之间。他回忆道："我必须找到合适的礼服，我知道在这里能找到一种梦幻的画面。"[5] 他再次想起自己的导师布罗多维奇曾多次提到的话：拍照的时候，如果你

的相机中的画面是你之前见过的，那么就别拍了。[6]

朵薇玛毫不犹豫地接受了阿维顿提出的新挑战。"他请我做一些不可思议的事情，我答应了，因为我觉得他会拍出一些很神奇的照片。"[7]终于，朵薇玛出场了，身着迪奥紧身晚礼服[8]，接着是大象们出场：弗里达、玛丽、珍妮、泰山和金宝。约瑟夫的儿子辛普森·布格里奥纳是一名驯兽师，他发号施令，大象们就抬起了脚，这个时候，模特伸展开带着手套的长长手臂，做了一个非常和谐的姿势，大象正对着阿维顿的大画幅相机，舞动着自己的鼻子。很多年之后，阿维顿回忆起来的时候还说："朵薇玛知道我想要什么，并且演绎得非常漂亮。"[9]这一点在朵薇玛的口中也得到了证实："我们心有灵犀，好像变成了连体婴儿，他还没有开口说，我就知道他想要什么。"[10]

朵薇玛身着一身黑色天鹅绒紧身低领紧袖连衣裙，腰部上方饰以白色绸缎。[11]她不断调整自己的姿势，以期使自己凹凸有致的柔美曲线与大象粗糙坚硬的皮肤达到最完美的融合。这样的对比是很震撼人心的，阿维顿狂喜："别动！"他记录下了这一时刻。只见朵薇玛庄严肃穆，伸展着自己修长的脖颈，优雅地将右手搭在弗里达的鼻子上，左手伸向玛丽，正好摆出了一个Y型的身姿，字母Y正好也是克里斯汀·迪奥为1955年冬季时装系列设计的新线条。然而，摄影师却总是追悔莫及："我不知道当时为什么没有把饰带吹到左边，使整个画面的线条更加完美。饰带在那边，对我来说整个照片就是一个败笔。"[12]

1955年9月 Harper's Bazaar 就刊登了这两幅照片，分别是在第214页和第215页。可以说这些照片让当时还是很中规中矩的高级时装界大吃一惊。谁会想到要在铺满稻草的地面上展示晚礼服呢？但未来证明大胆的阿维顿是正确的：身着黑色紧身裙的朵薇玛和大象们在时尚杂志中出尽了风头，透露出一种神秘的色彩。四年后，在第一本出版的摄影书《观察》(Observations) 中，杜鲁门·卡波特负责挑选描述20世纪最著名的人物文本，他引用了帕特里克·康威的一段话："这个美丽的女人，精美雅致，让我们印象深刻，如一件艺术品般撼动了我们的心灵；这是一件无聊的事吗？我不这么认为。"[13]虽然说这一观点对阿维顿多产的职业生涯中拍摄的大量时尚图片和女人肖像都适用，但是它还是更加适合《朵薇玛与大象》。

多萝西·朱巴又名朵薇玛，一名警察的女儿，生活在纽约最贫穷的街区之一皇后区，却成为了20世纪50年代优雅的代名词。[14]贵族式的美，完美得近乎不真实，显然她具有那种将巴黎高级时装变得高尚无比的能力。在《朵薇玛与大象》中，她做的姿势正是那个时代的模特最典型的姿态，借鉴的是古典舞蹈的第五位：两脚前后重叠，两足趾踵互触，腿向外转。朵薇玛将右腿伸到左腿前方，更加凸显出礼服的狭窄线条，用身着黑色丝绒的得体曲线勾勒出一条苗条优美的曲线，她绝对是迪奥最完美的模特。阿维顿评论道："她很放松，不强势但也不怯场。她理解力很好，对衣服很有感觉。"[15]

随着"时装"杂志的不断兴起，朵薇玛及其同行们逐渐开始放弃这种过分追求完美的姿势。我们所知的最奢华的杂志莫过于 Harper's Bazaar 和 Vogue 了。几十年后，在不知不觉中，Vogue 杂志的名字也为折手舞的产生启发了灵感。这种舞蹈产生于20世纪60年代，是在哈莱姆的一些变装俱乐部时兴起来的。T台上的女人模仿着超级名模，竭尽所能地摆出最优雅的姿势。折手舞流行于20世纪80年代的贫民区，由舞者威利·忍者 (Willi Ninja) 推而广之，后来在纽约的夜总会风靡开来。1990年，麦当娜甚至还出了一张以"时尚"命名的唱片。

马里奥·特斯蒂诺于1994年拍摄

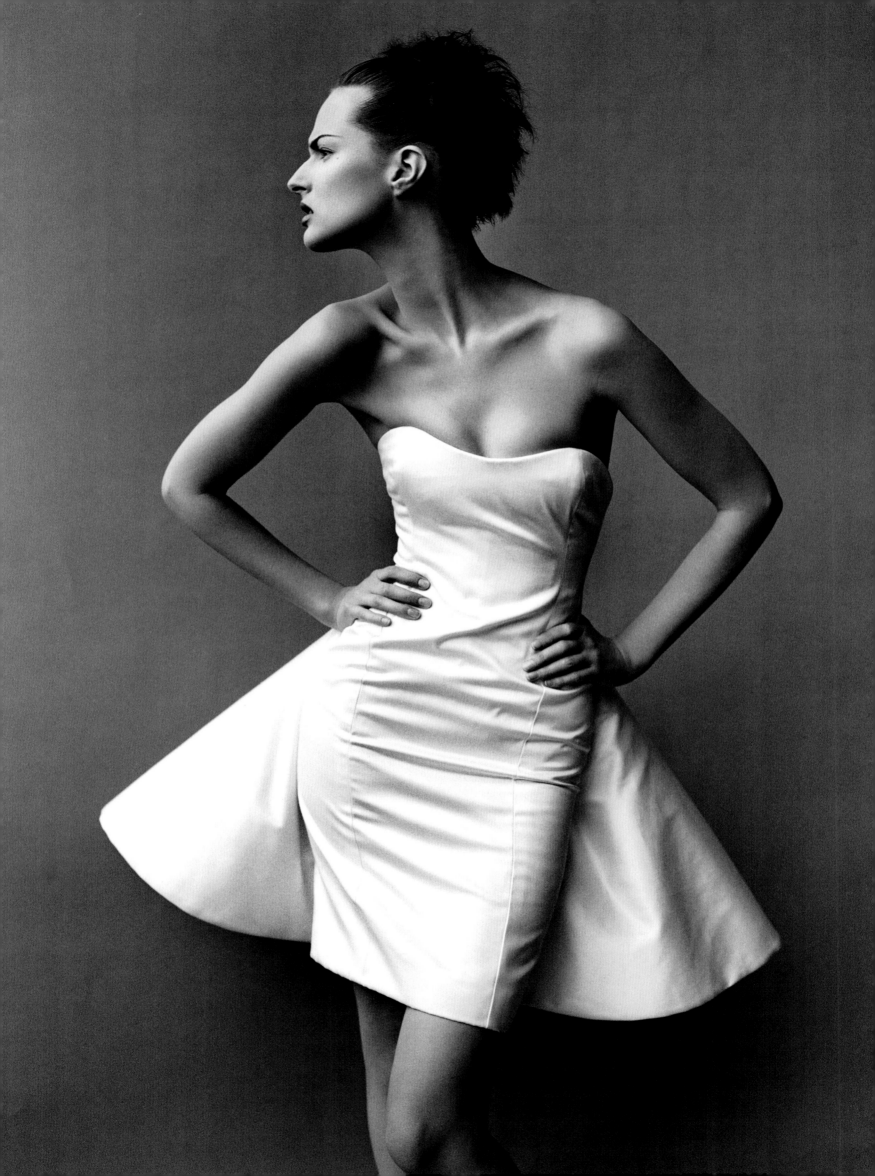

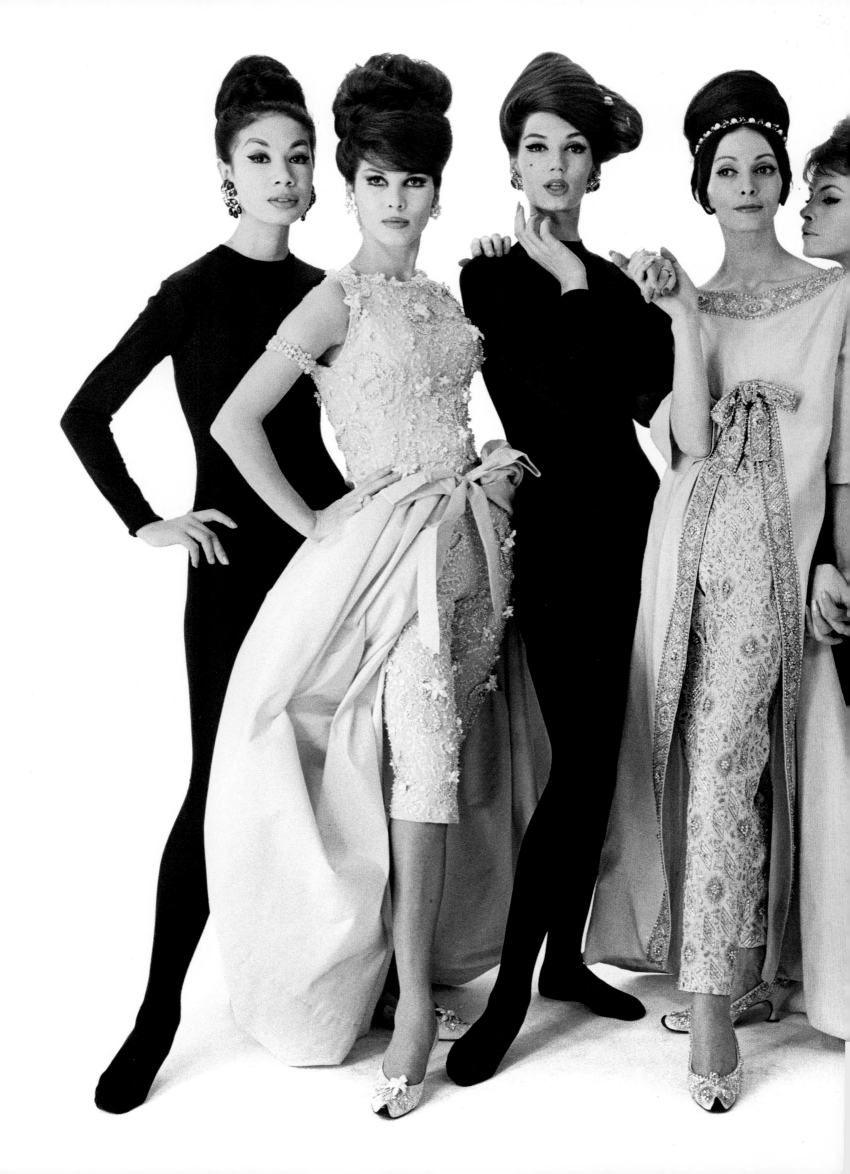

左图：威廉·克莱因于1960年拍摄
74至75页图：马里奥·索兰提于2014年拍摄

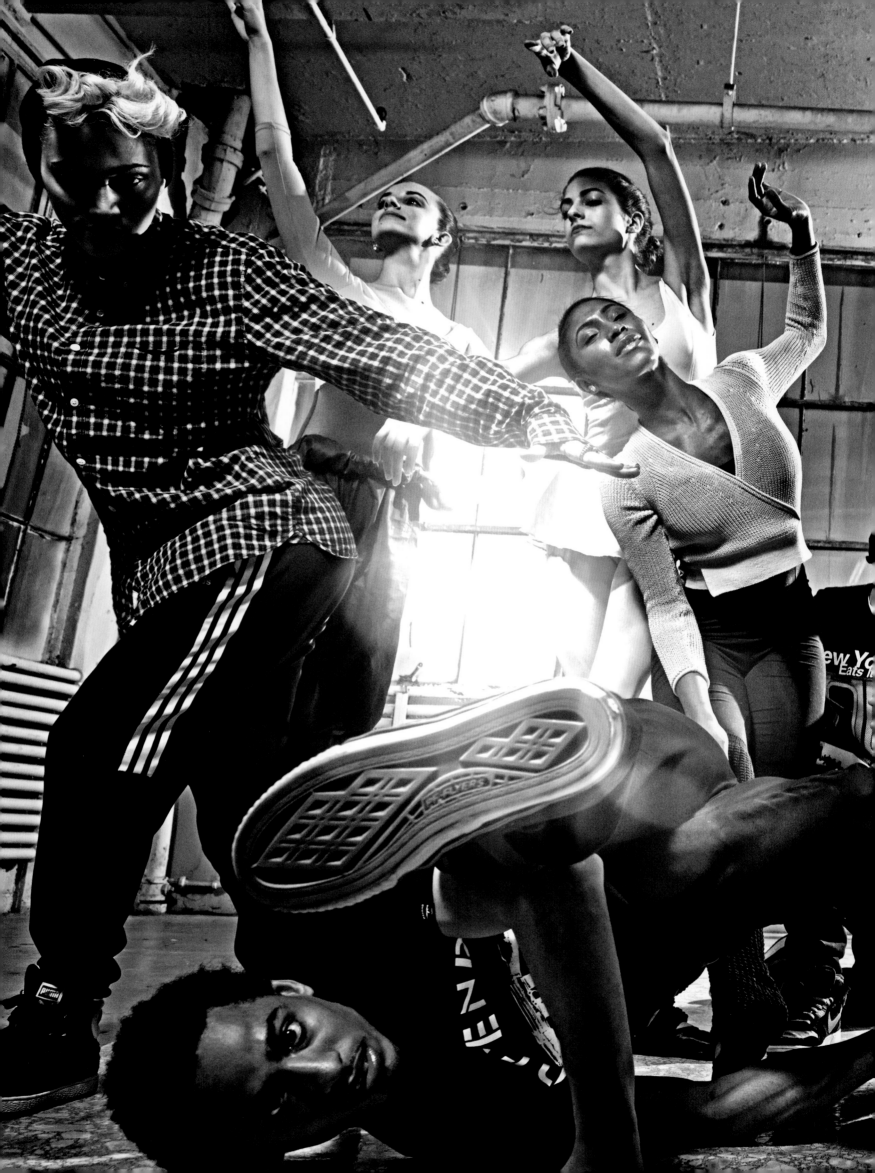

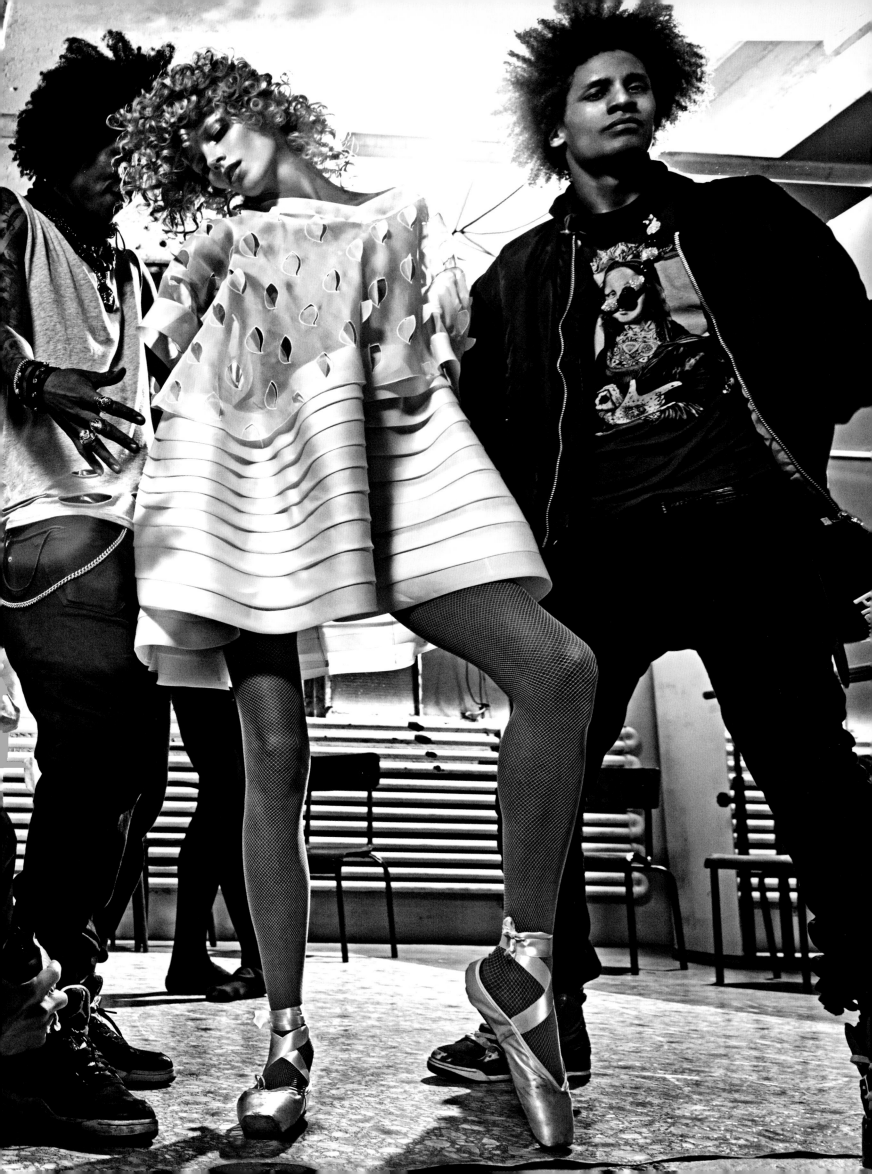

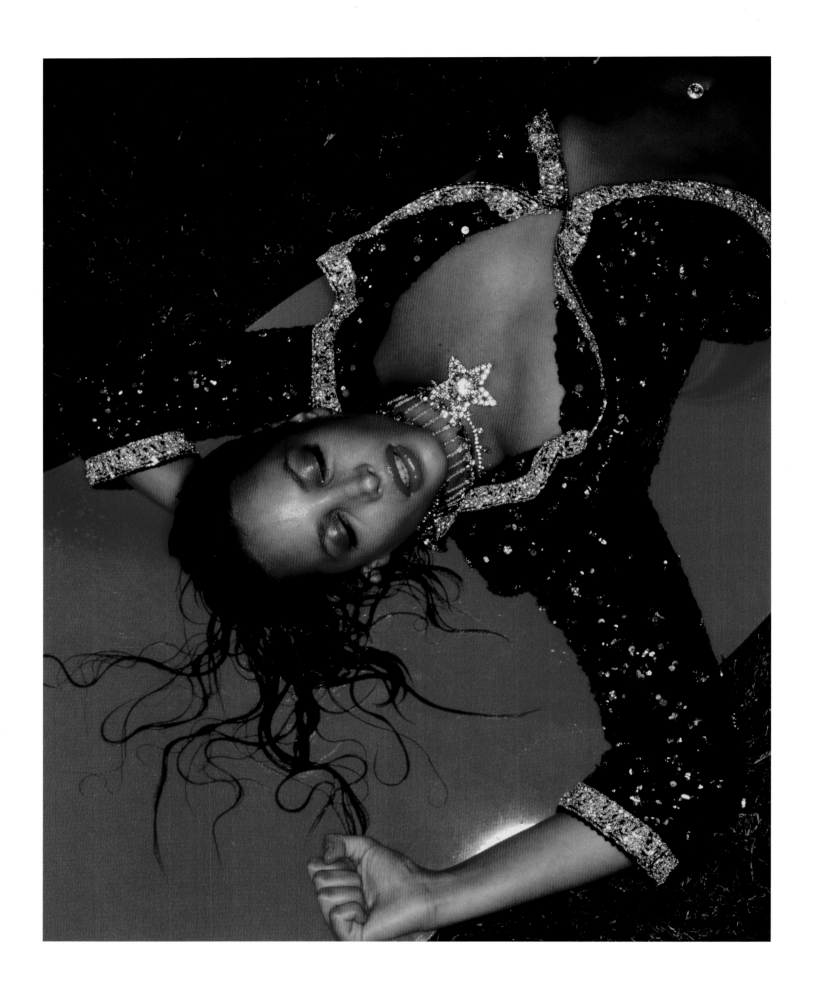

上图：尼克·奈特于1994年拍摄
右图：盖·伯丁于1966年拍摄

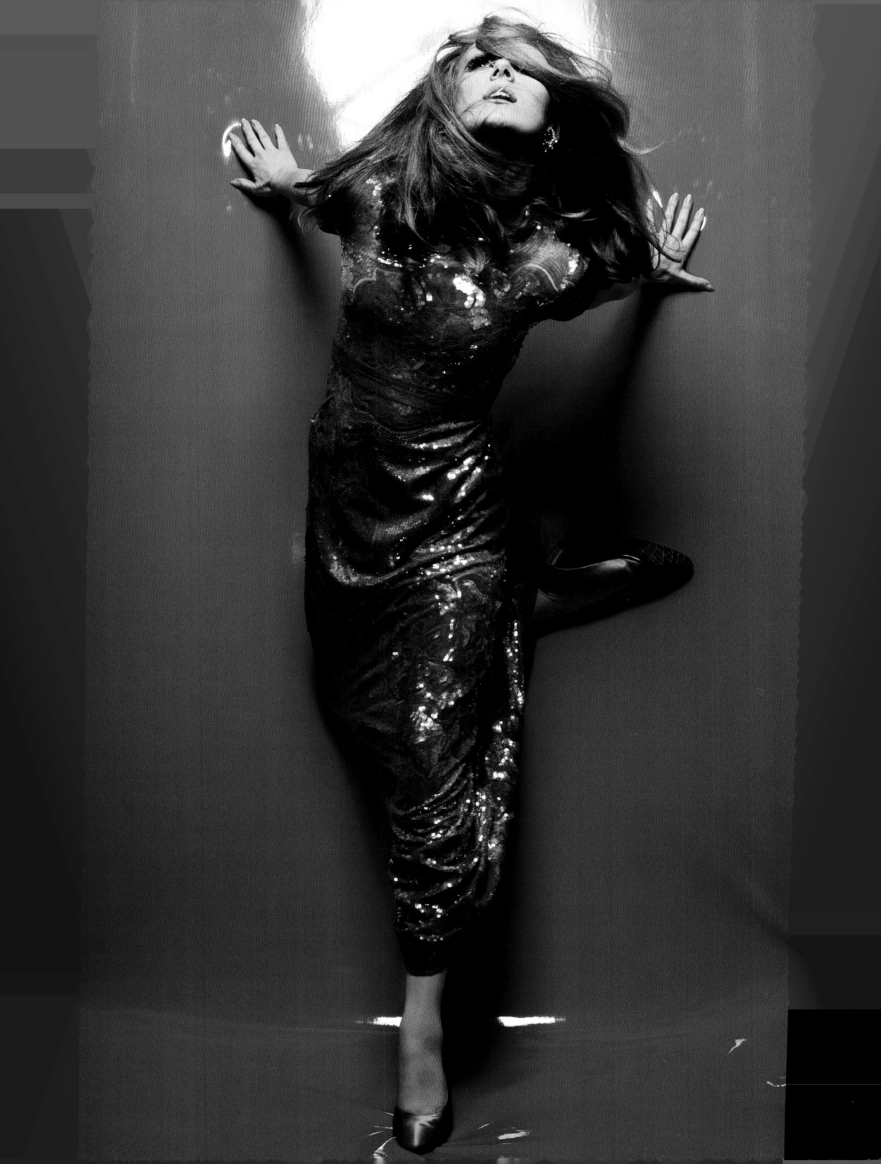

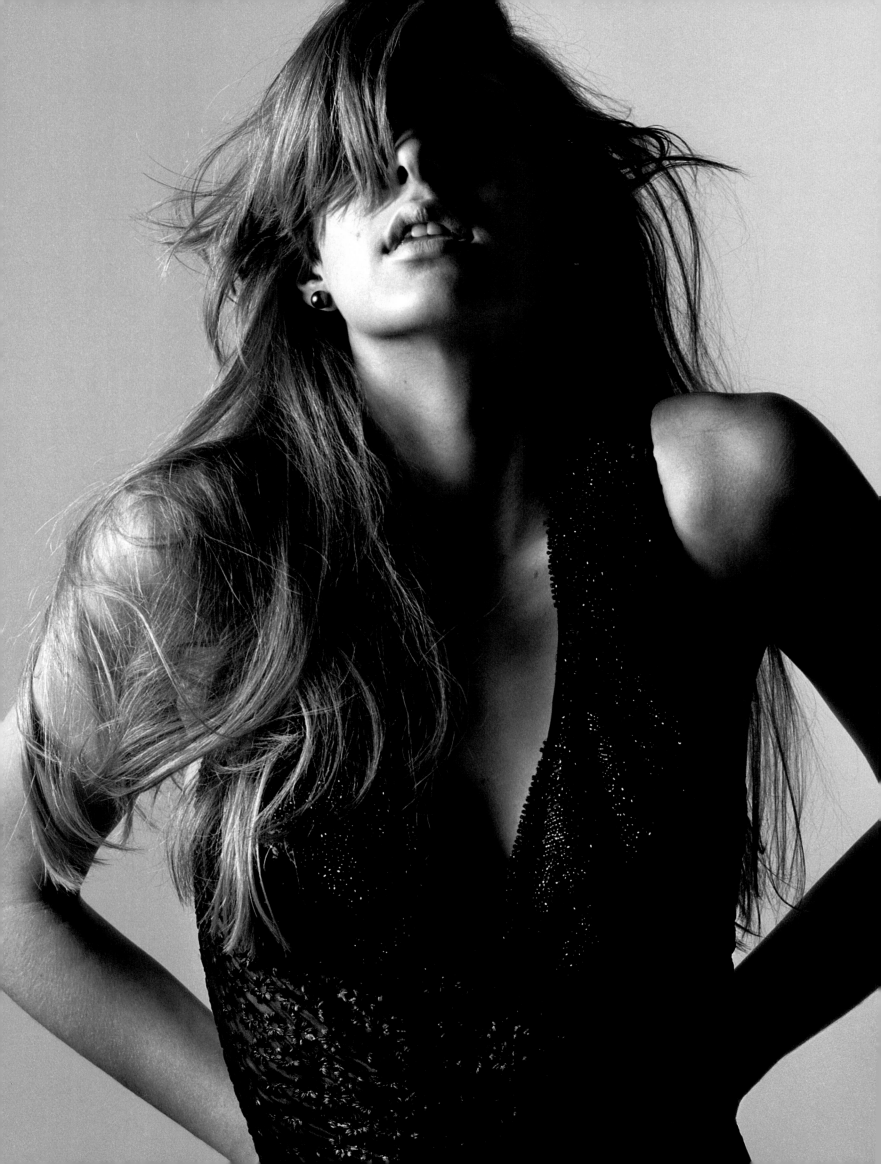

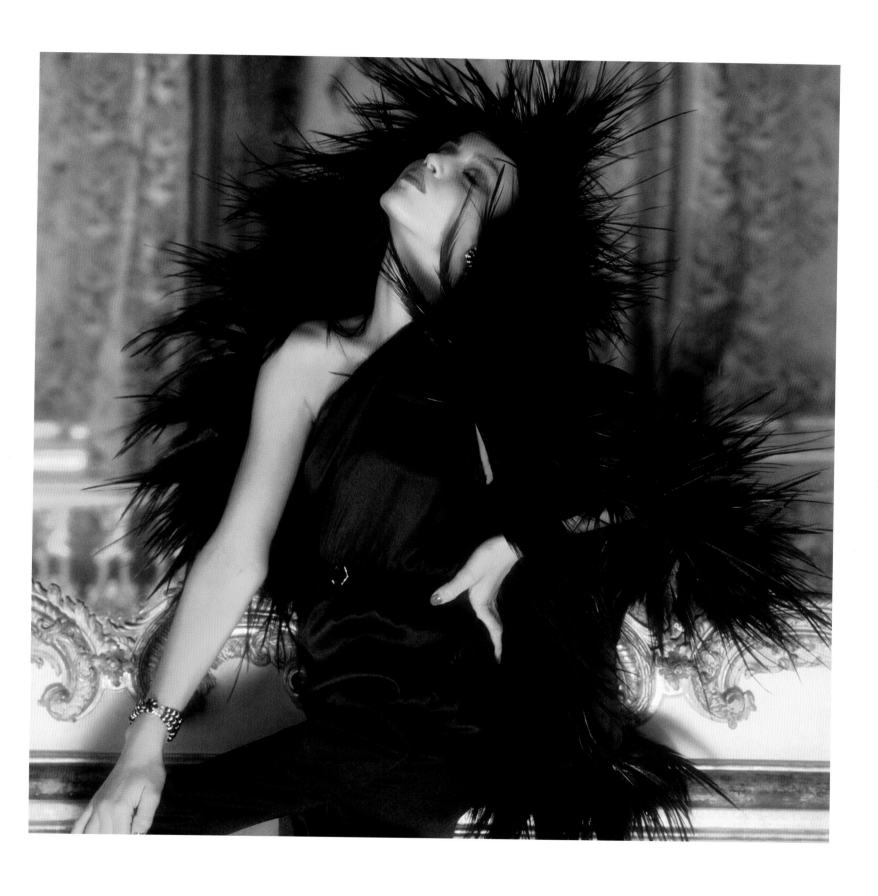

左图：大卫·西姆斯于2002年拍摄
上图：诺曼·帕金森于1975年拍摄

正是在这个时候，美艳的"新风貌"美女照片使那些新晋摄影师渴望将超级名模变成其封面女郎。史蒂文·梅塞，从小（大约10岁时）就迷恋时尚，而且他的时尚感知力一般都不会有错。他曾让他的模特纷纷模仿朵薇玛，丽莎·佛萨格弗斯、多里安·利、苏茜·帕克和让·帕切特。琳达·伊万格丽斯塔是梅塞最喜爱的模特，她不断变换自己的发色，或是棕色，或是金黄色，或是橙红色，并全心全意地投入其中。在梅塞的镜头下，超级名模的时代精神使梦幻般的美丽得到了完美的体现。梅塞是最先公开将霍斯特·P.霍斯特、欧文·佩恩和理查德·阿维顿的照片进行重新诠释的人。同时我们也会发现他也曾效仿其他著名摄影师，像是帕特里科·德马切雷、彼得·林德伯格和马里奥·特斯蒂诺。

阿维顿和佩恩的作品令当代设计师惊奇、着迷并大获灵感，最初是从闻名巴黎的约翰·加利亚诺开始的，他于1990年推出了其首批设计新品。1994年3月，亿万富翁圣·斯伦贝谢在巴黎私人府邸举办了一场时装秀表演。在17位模特走秀结束之后，他曾表示："我想再现20世纪50年代初的那种感觉，欧文·佩恩照片中的那种感觉。"[16]在"垃圾摇滚"的影响下，同年10月，时尚的推动者又推出了以"海报女郎"冠名的"新风貌"时装系列。加利亚诺喜欢时间旅行，他将时间定格在了高级时装的黄金时代，借鉴50年代优雅的设计理念。"现在比以往任何时候都更能感觉到，用一种定制和手工打造的方式制作服装是正确的。"[17]重新勾勒的胸部曲线，束紧的腰部轮廓，挺翘的胯部，匀称的身材。约翰·加利亚诺承认："这是我对迪奥先生的看法，当然了，这个时代从我开始，还没有人能够料想到之后发生的事情。"[18]很明显，该系列产了非凡的影响，为寻找新灵感的迪奥时装董事们带来了不少思路。

约翰·加利亚诺入主迪奥品牌之后，就开始从50年代的风格和老照片中汲取灵感。例如，在2004年春夏高级定制时装系列发布之际，他就将克里斯汀·迪奥在1954年推出的"H"型线条系列重新搬出来，极力凸显女性的体型，他在游历过开罗、卢克索和阿斯旺之后，还将埃及法老的奢华应用到服装中去。在这次旅行中，他注意到这些瘦高的埃及雕像与50年代模特的身材十分相似。面对争先恐后的摄影师，T台上的模特们根据加利亚诺的灵感，双手插腰，挺胸抬头，与理查德·阿维顿和欧文·佩恩拍摄的模特儿有异曲同工之妙。不知道加利亚诺晓不晓得正是阿维顿拍摄的马雷拉·阿涅利的照片启发克里斯汀·迪奥设计出了H型线条？

名副其实的视觉盛宴和近乎理想化的美不断给今天的设计师和摄影师提供灵感。模特们摆出的一些舞蹈姿势来自折手舞的柔体动作，为时尚界带来了一些新的形象。戴安娜·弗里兰在1962年至1971年担任美国版Vogue杂志的主编，她曾经在审阅刚刚收到的一份杂志版面时，顿觉平庸，随即完全撕碎，疯狂地喊道："我想要头，我想要胳膊，我想要腿！我想要脚！我想要手！"[19]仅有漂亮的衣服是远远不够的，还需要一些有画面感的东西。我们想要的是麦当娜的唱片《时尚》中那种"有姿态的淑女"。此外，一些摄影师也邀请著名编舞家来指导他们的模特怎样面对镜头。自2001年以来，伊内兹·凡·蓝斯委尔迪和维努德·玛达丁二人开始与德国的法兰克福芭蕾舞团前首席舞蹈演员斯蒂芬·加洛韦合作。加洛韦曾说道："三人合作是很奇怪的，节拍要一致，并且要充满激情和兴奋，但永远不会感到无聊。"[20]成果是和很令人惊讶的，也激励了新时代的服装设计师。1956年克里斯汀·迪奥就曾承认说："我无心创作的一些东西在制作的工程中被丢掉了，但是在摄影师的镜头下却又奇迹般地复现出来了，不过这也要看态度是否足够夸张，想法是否足够新奇。在设计师看来，这些新奇的主意就是对独立的形式最好的证明。"[21]出于对美的共同追求，摄

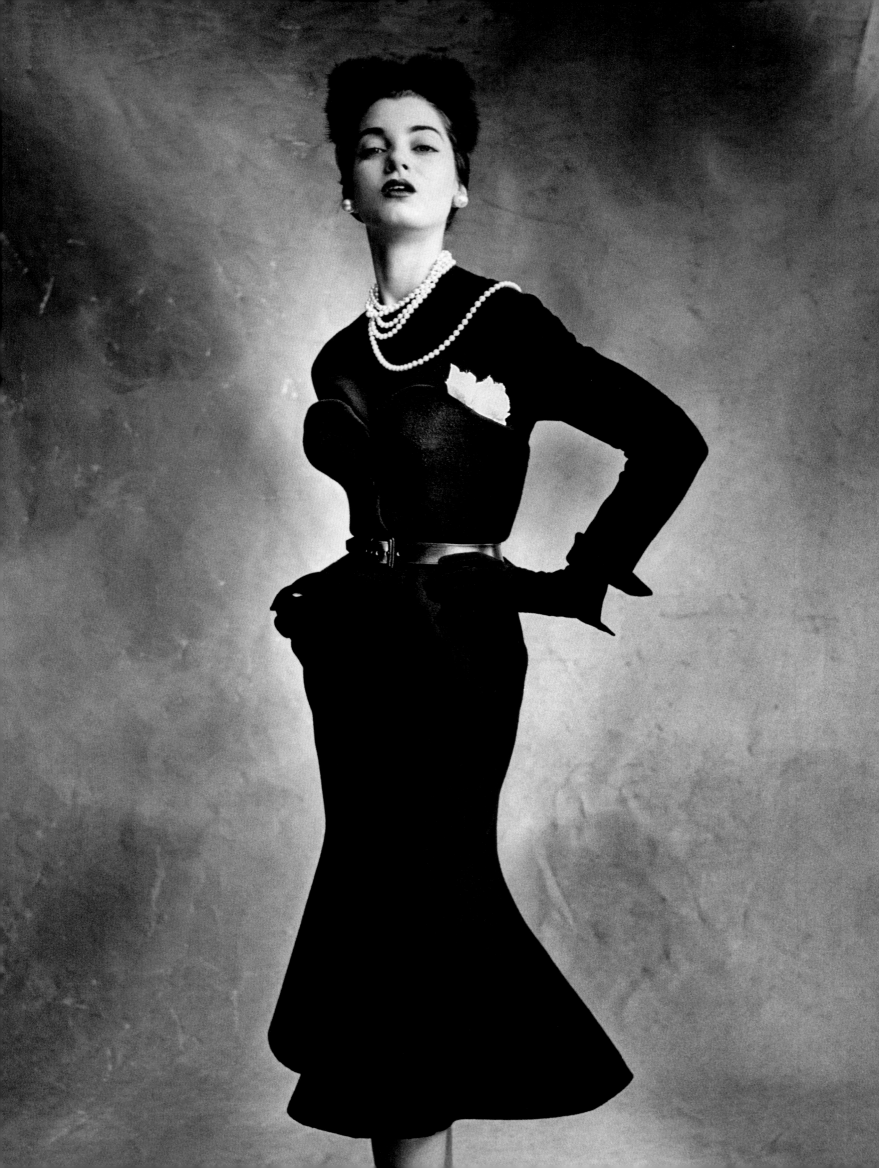

影师把模特们的某些方面呈现给了服装设计师，他能够将一个季度昙花一现的礼服变成超越时间的永恒的样式。

右图：伊内兹·冯·兰姆斯韦德和维努德·玛达丁于2013年拍摄
86至87页图：威利·温德佩尔于2014年拍摄

上图: 克利福德·克芬于1954年拍摄
右图: 大卫·西姆斯于2006年拍摄

上图与左图：格雷格·卡德尔于2007年拍摄

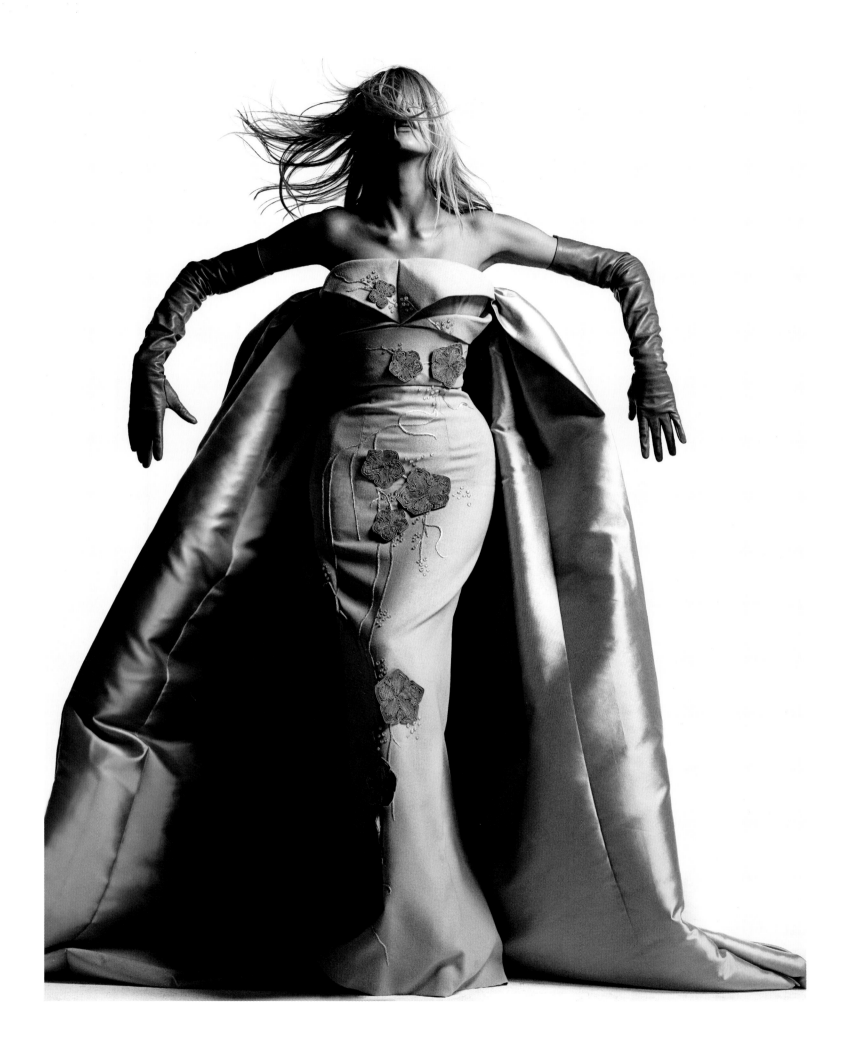

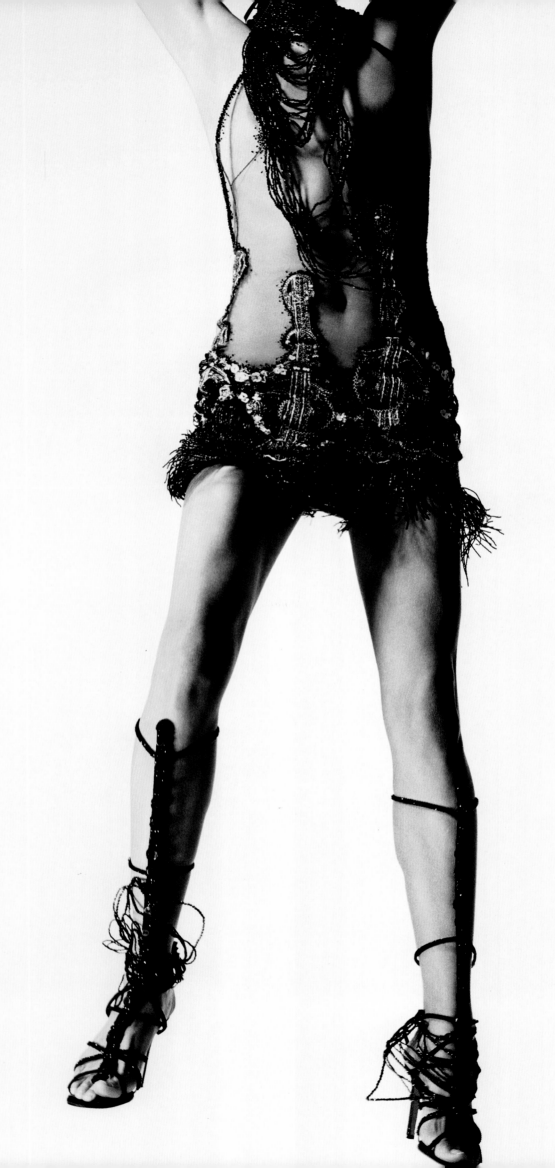

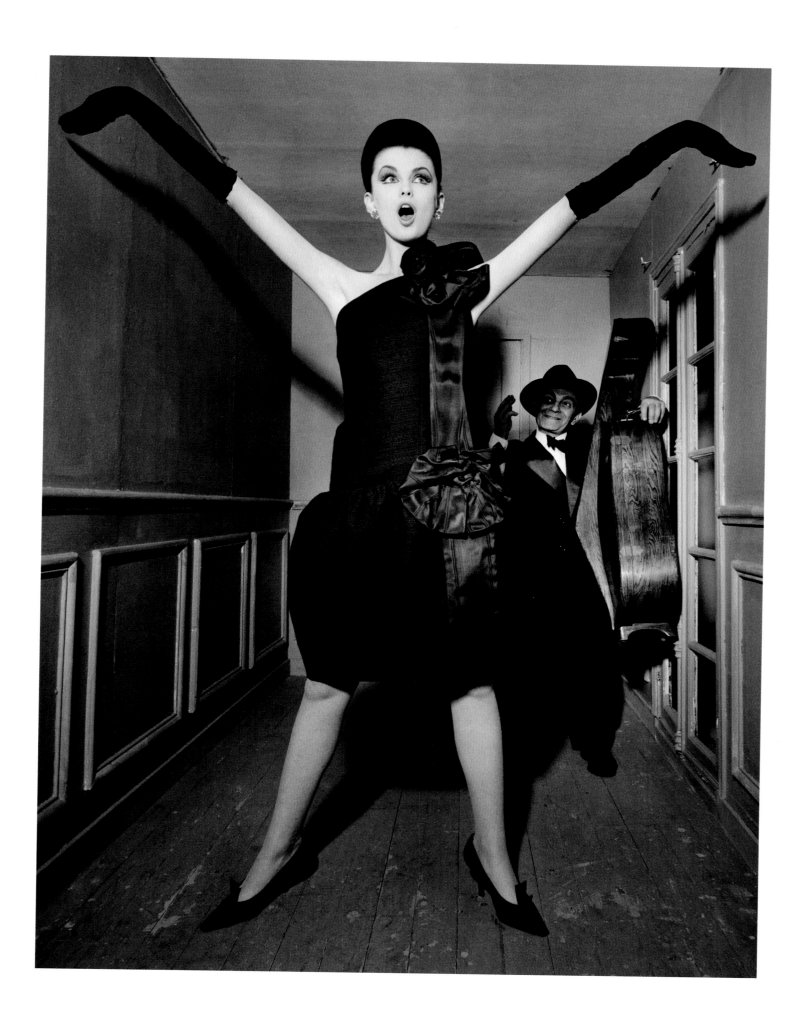

左图：大卫·西姆斯于1997年拍摄
上图：威廉·克莱因于1960年拍摄

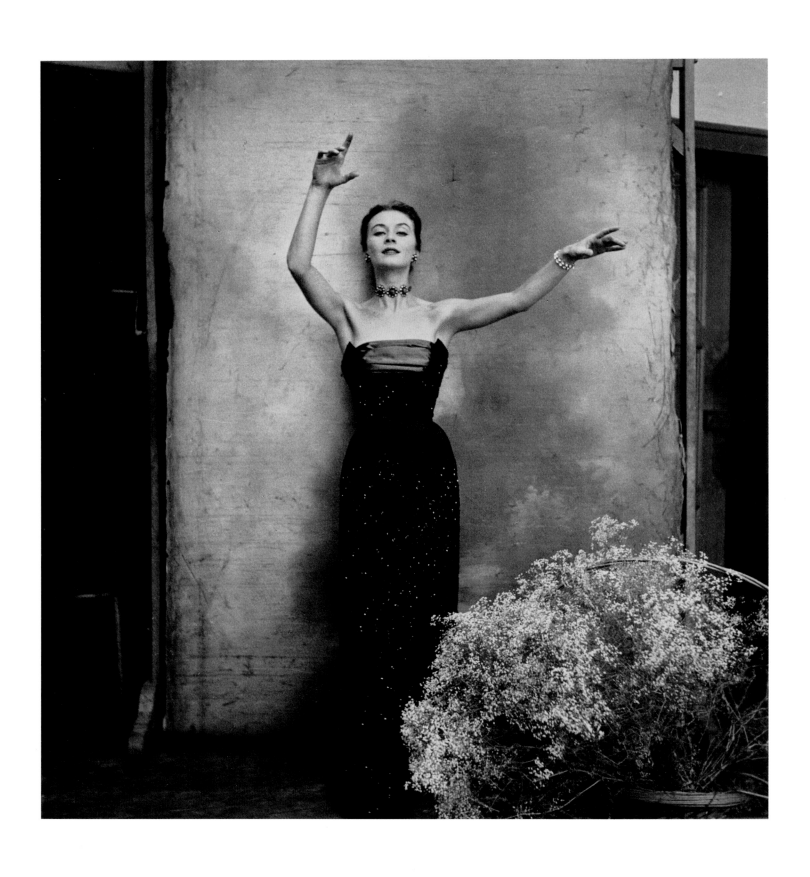

上图: 塞西尔·比顿于1951年拍摄
右图: 彼得·林德伯格于1997年拍摄
96至97页图: 尼克·奈特于2011年拍摄

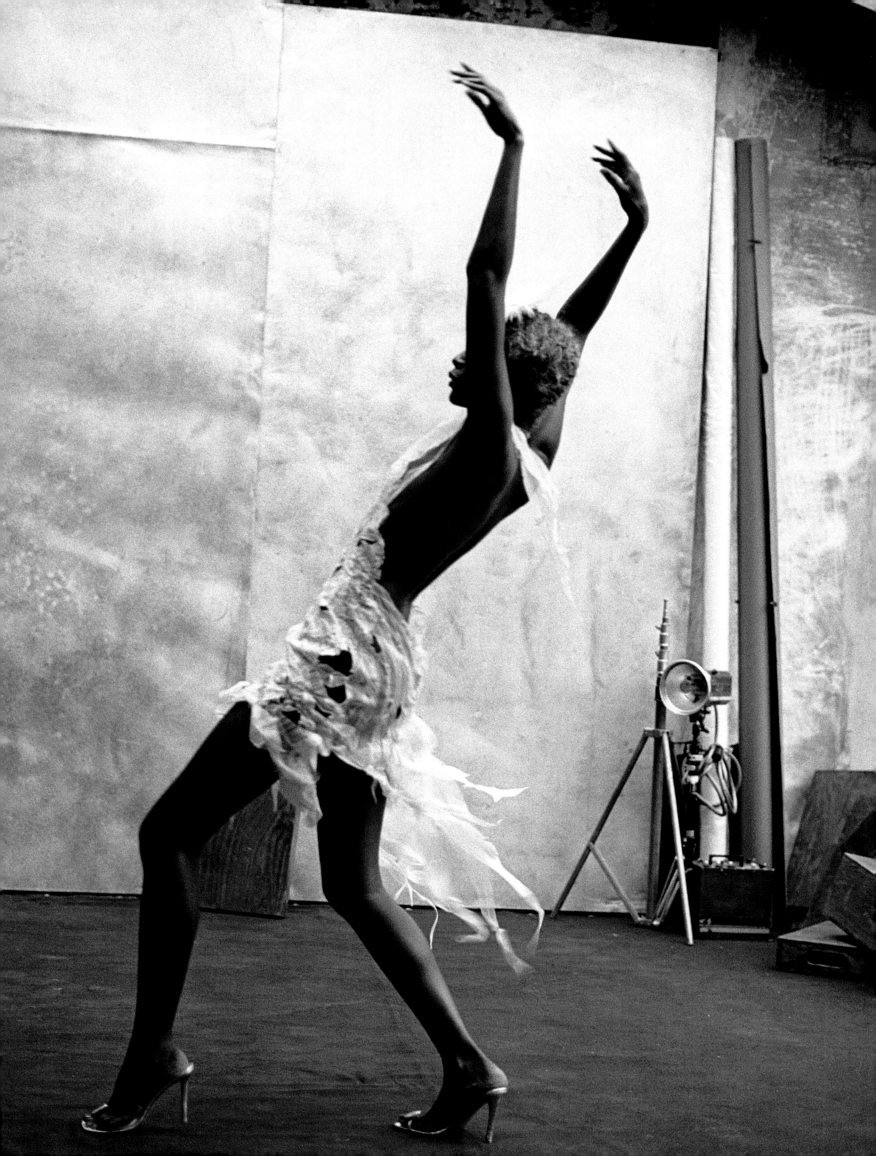

斯诺登于1986年拍摄

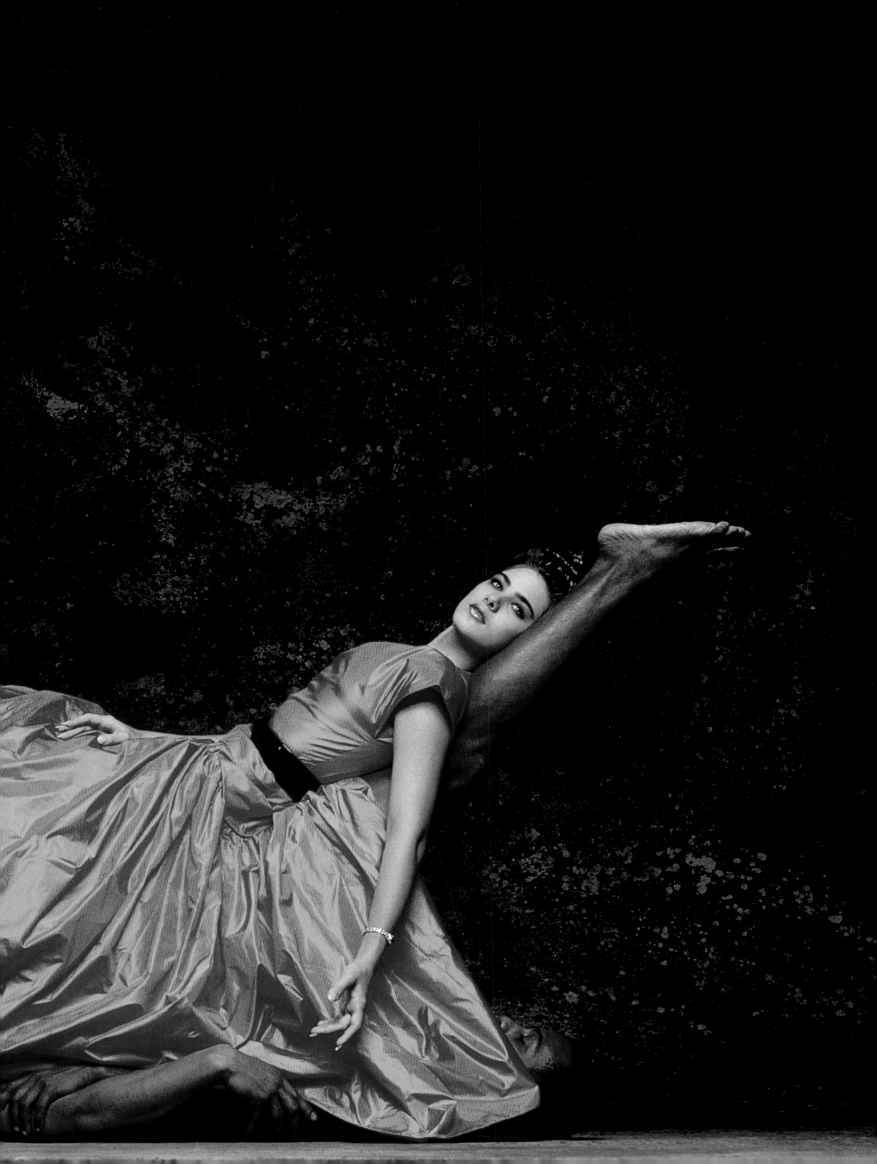

亨利·克拉克于1954年拍摄

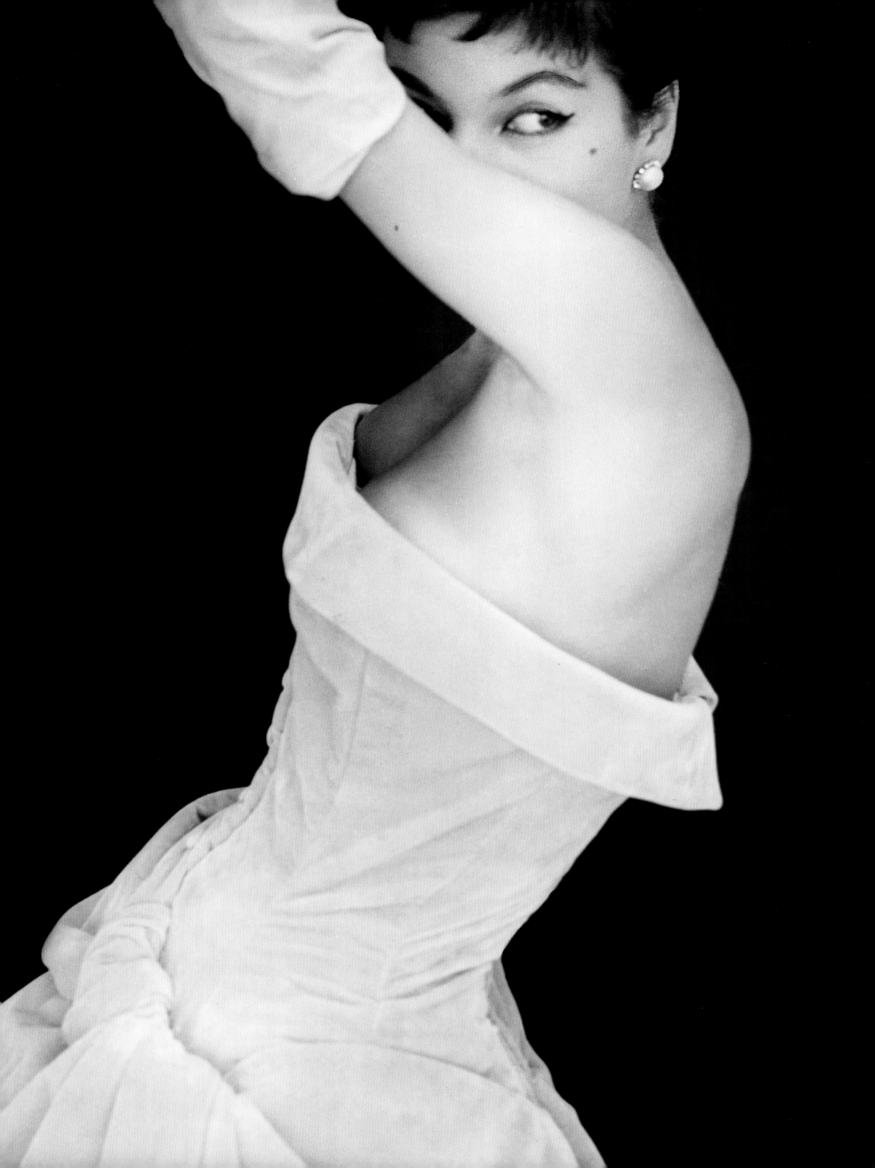

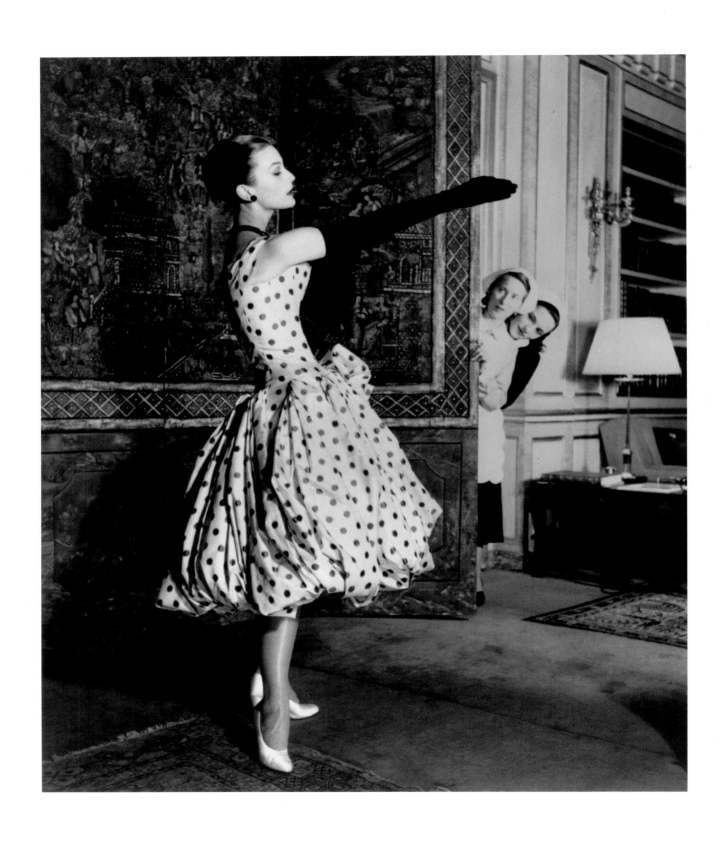

上图：路易·达渥芙于1955年拍摄
右图：阿尔伯特·沃森于1989年拍摄

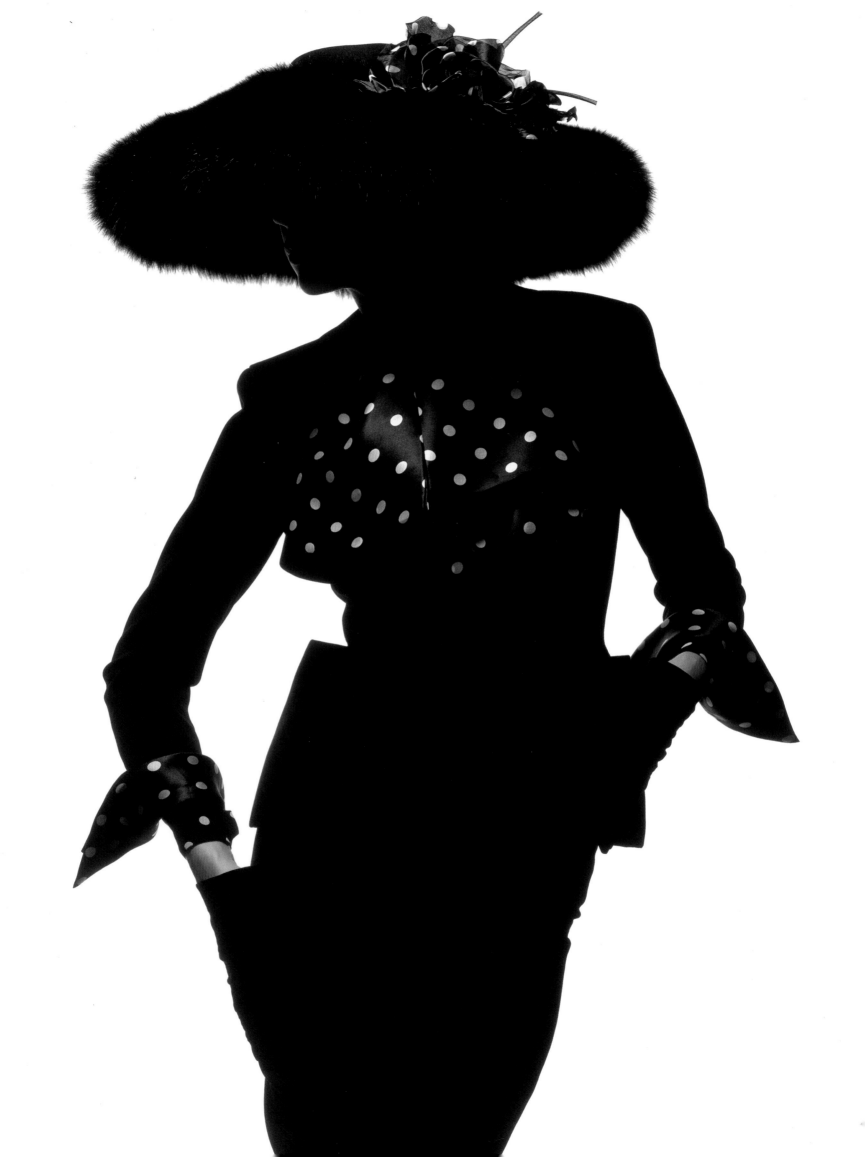

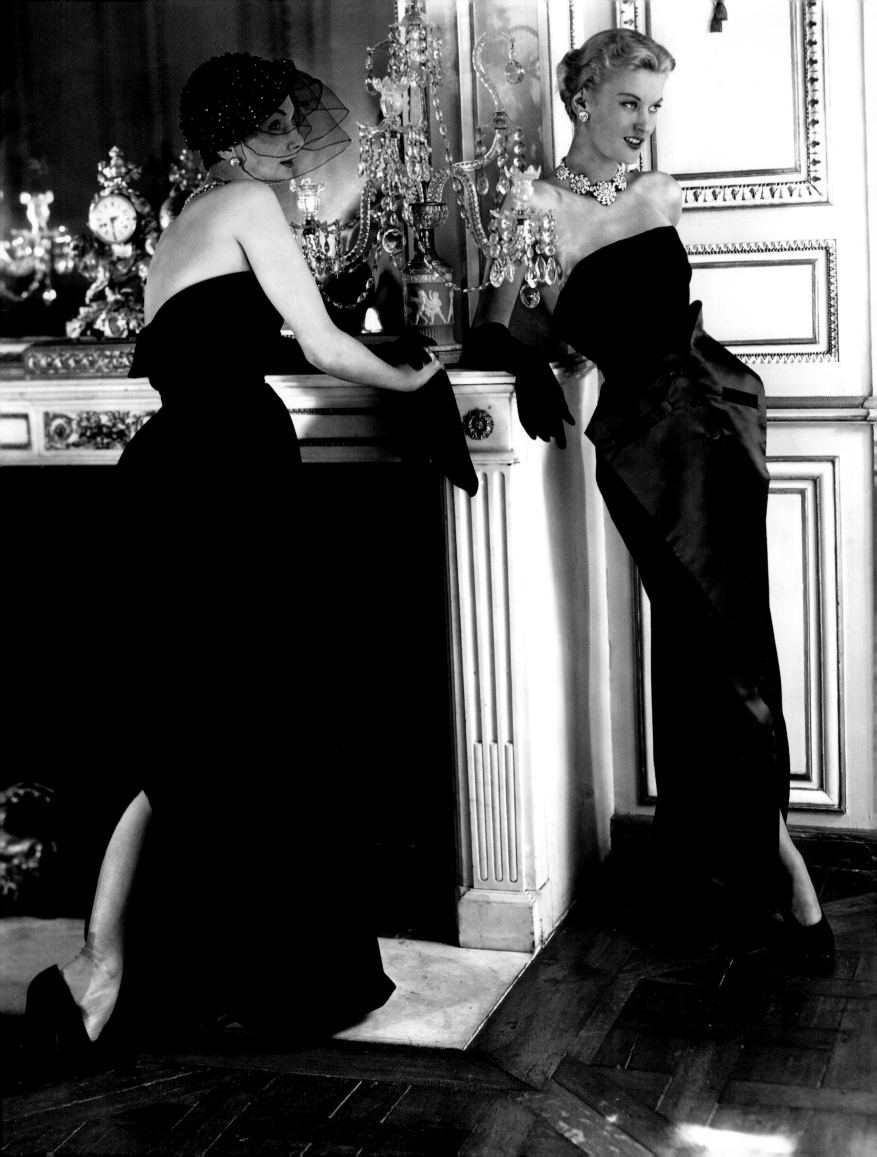

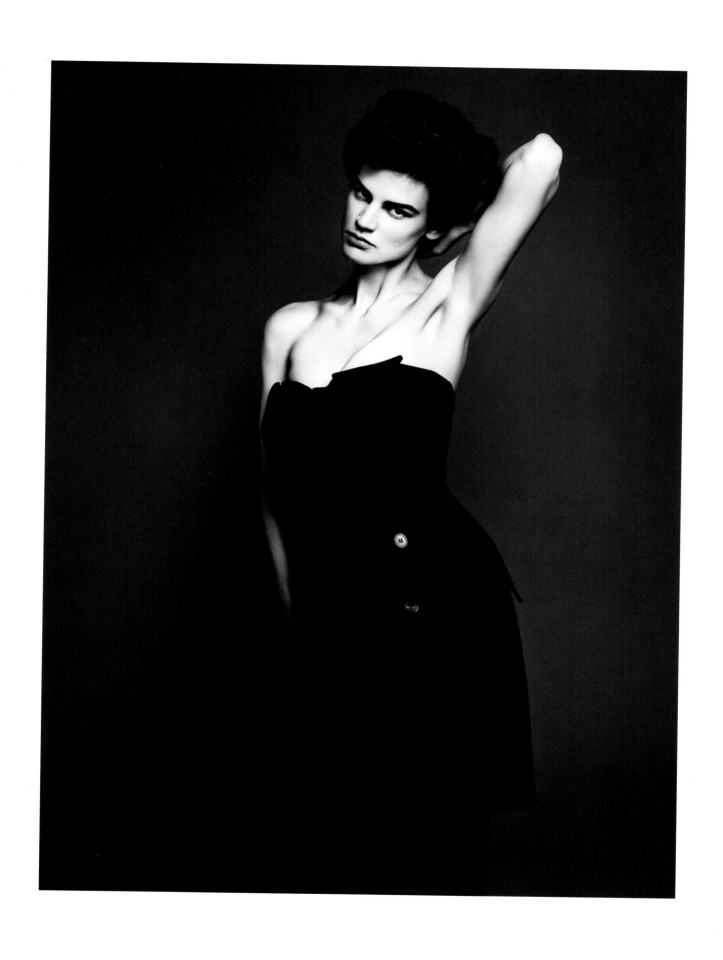

左图：霍斯特·P.霍斯特于1949年拍摄
上图：伊内兹·冯·兰姆斯韦德和维努德·玛达丁于2013年拍摄

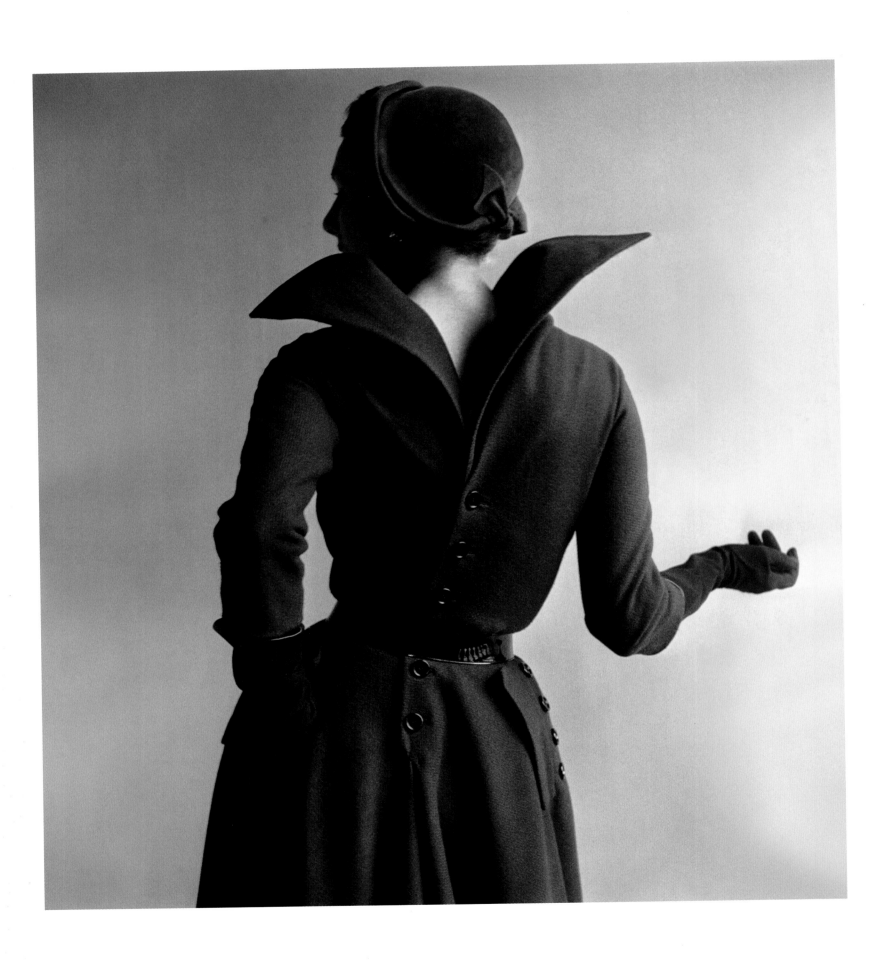

上图：克利福德·克芬于1948年拍摄
右图：帕特里科·德马切雷于1991年拍摄

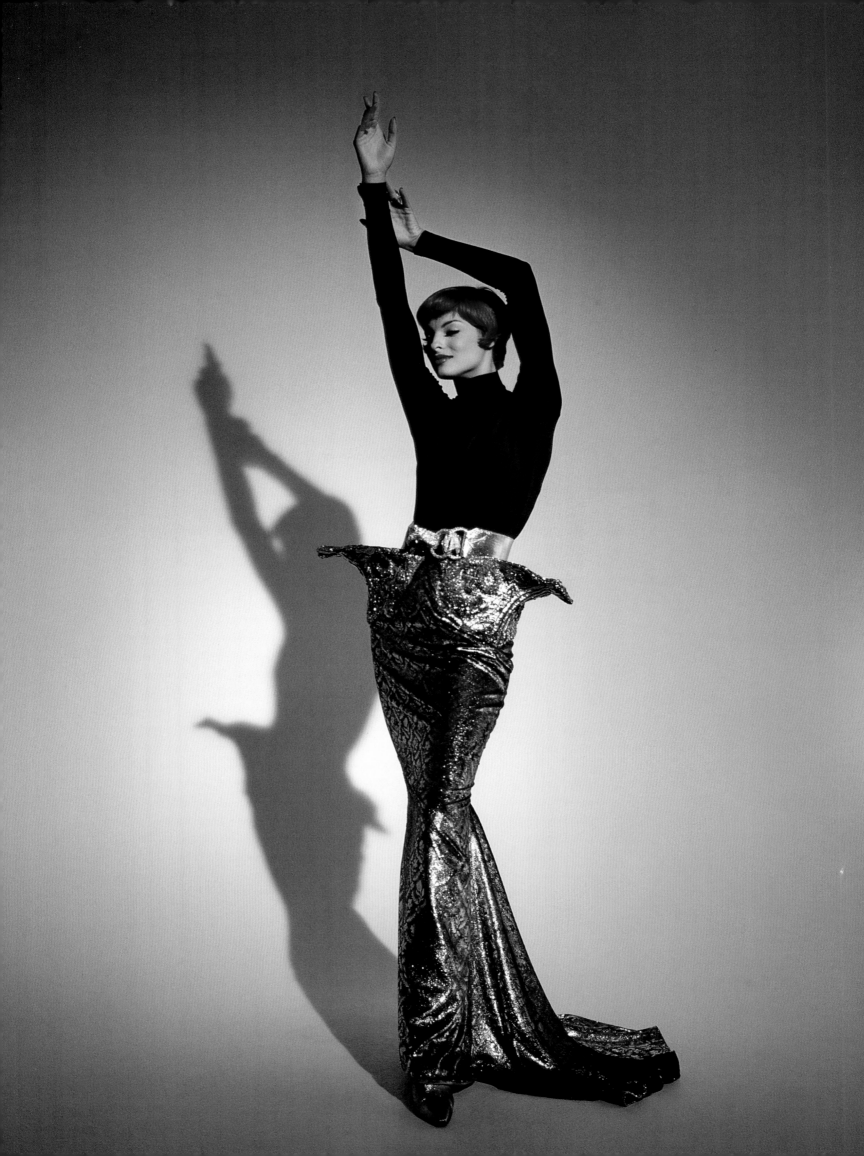

右图：欧文·佩恩于1950年拍摄
109至110页图：威利·温德佩尔于2014年拍摄

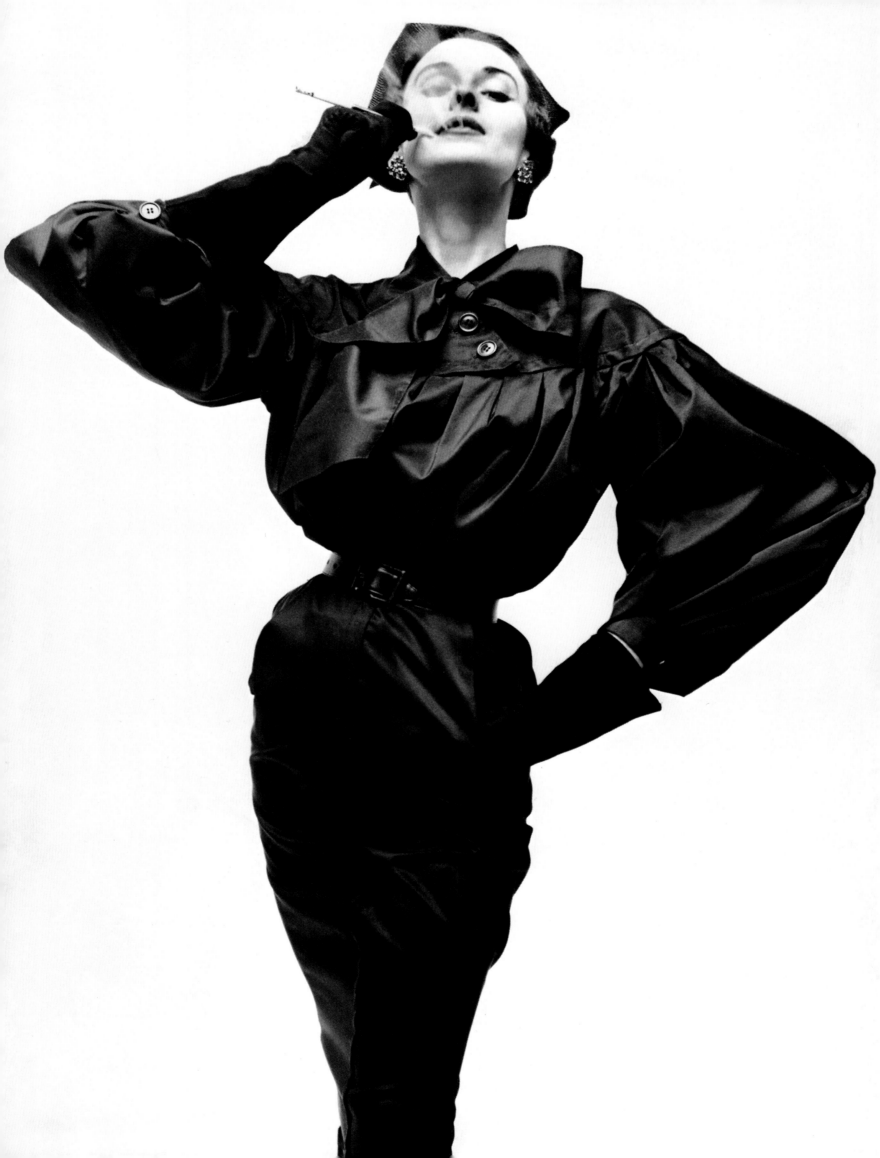

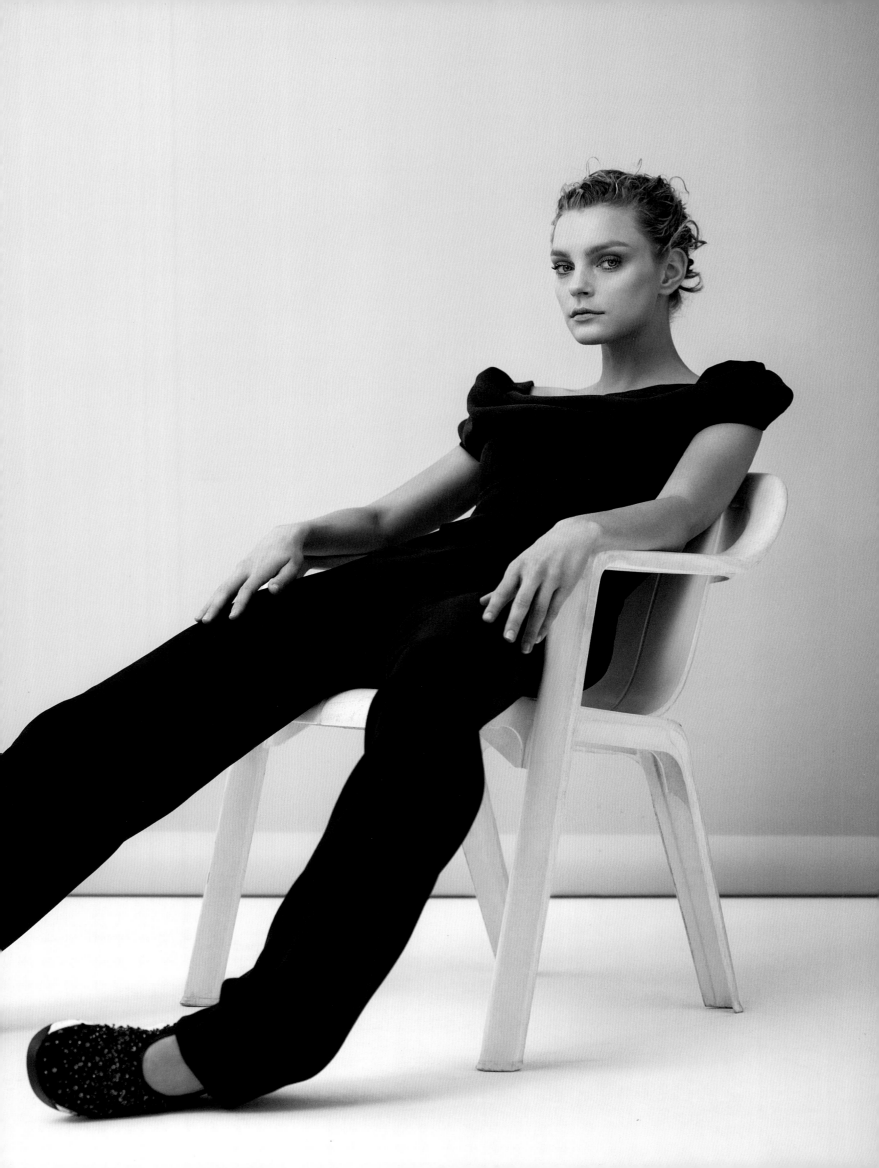

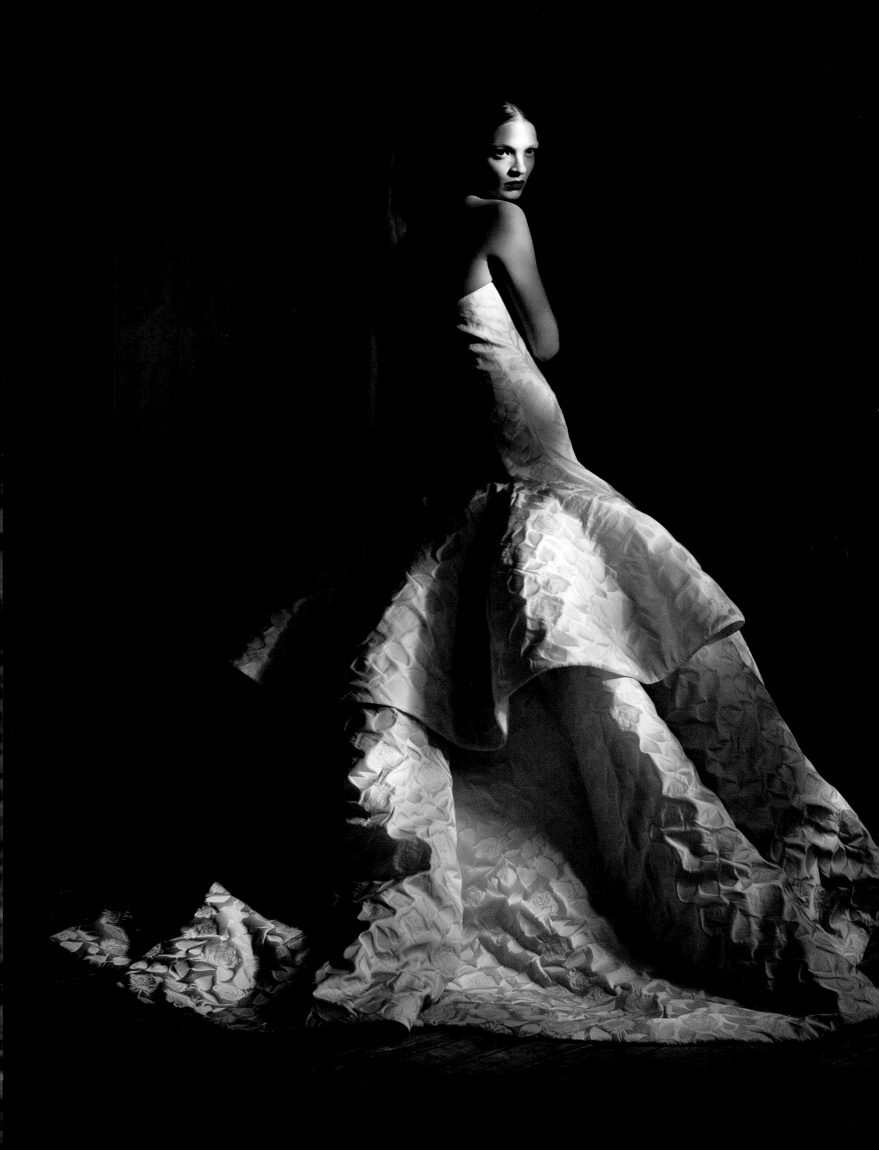

浪漫的回归

　　战争结束时，置身于昏暗世界的富人们突然苏醒，重新让那种必然不会存续的庆祝活动回归到人们的视线中——然而，他们本身是否知道这是一个历史性的时刻？那些组成咖啡馆社交界这一精英团体的人们如今充满了活力，他们高兴地发现，他们在兴奋的海洋里重新找到了自由。这些人中有贵族、富豪、艺术家、文学家，还有时尚人士（裁缝、珠宝商、编辑、摄影师）等。他们在夜晚齐聚，重新掀起了战后生活的旋风——得益于井井有条的安排，他们终于实现了自己举办舞会的愿望。从1947年开始，这些特权人士开始接连举行各大舞会。奢侈品和某种生活艺术的重现无疑是对高级定制的一种回应，而这种回应正是通过当年的新风貌表现出来的。"克里斯汀·迪奥公司的诞生得益于这一乐观的潮流，以及希望过得快乐幸福的思想的回归。"[1]

　　庆祝活动始于6月，当时每周会举办3场舞会——这是一个美好的季节，因为冬天实在严酷。这些舞会中包括伊丽莎白·查查瓦兹（Elisabeth Chavchavadzé）亲王夫人为庆祝女儿海伦·德·布雷特伊（Hélène de Breteuil）出生举办的舞会。该舞会在其位于巴黎贝勒雪兹街的私人宅邸举办，受邀嘉宾约有600人。不得不提的还有这个夏初举办的著名的帕纳克舞会。舞会举办的目的在于为马拉科夫的玛丽·特莱丝诊所募捐，是在英国大使阿尔弗雷德·杜夫·库珀爵士（sir Alfred Duff Cooper）和妻子戴安娜女士的资助下举办的。大使夫妇全权委托克里斯汀·贝拉尔先生组织这场星光熠熠的舞会。

　　乍看之下，这位人称"宝贝"的贝拉尔先生相貌平平，并无过人之处；而实际上，他是一位多栖艺术家（画家、插画家、设计师和戏院布景师），是天才，却也是一个粗人；他是巴黎舞会上的王子——"是舞会和优雅的评判人"[2]，他的朋友克里斯汀·迪奥如是说。帕纳克舞会确立了战后举办这一庆祝活动的传统。贝拉尔将拉丁美洲宅邸的三个大厅改建成了奢华的舞池，足以容纳2000名嘉宾。他让这场舞会变成了一件艺术品。"因为他，我们才能拥有这些欢快、令人惊叹的夜晚，而这些夜晚留下的回忆仍旧令人震撼。"[3]

　　舞会上的美人用羽毛、花朵和蝴蝶打扮自己，戴着闪闪发光的头饰和熠熠夺目的宝石，华丽无比。"几周以来，裁缝和女帽商一直忙着为舞会设计特别的头饰。"[4]光滑得如同一面镜子的橡木地板上到处是怒放的女人花：其中，克里斯汀·迪奥设计的"花冠"系列礼服尤为抢眼。人们已经太久没有参加这样优雅的盛会了。随着舞会举办频率的增加，迪奥精品店的奢华晚礼服订单也一并在增加，订单簿上总是满的。"人们都疯了，乐此不彼地举办舞会——要么是为了一件作品，要么是为了自己的朋友；巴黎、乡下、埃菲尔铁塔和驳船上到处都是跳舞的人"[5]，克里斯汀·迪奥先生回忆道。

　　"1948年夏天的巴黎是最热闹的。……小小的入场券和蓝色邀请函铺天盖地地席

卷而来，如同天上掉下的雨点，不计其数。"⁶人们忙着去参加玫瑰舞会、维欧莱舞会、丝带舞会，以及在卡特朗牧园和埃菲尔铁塔举办的舞会。布格里奥娜马戏团就将帐篷扎在埃菲尔铁塔下，场面极其热闹；人们还可以在铁塔上享用晚餐，欣赏壮丽的烟花表演。在这个美好季节中，最精彩的庆祝活动当为1948年7月由安东尼奥·德·卡瓦略·席尔瓦（Antonio de Carvalho e Silva）主办的狂欢节。席尔瓦，24岁，葡萄牙人，非常富有，他将德里尼游泳池改造成可容纳千人的奢华殿堂，并在此举办盛大的威尼斯式舞会。"被花儿环绕的游泳池变成了梦幻之地"，克里斯汀·迪奥回忆道，因为他也参加了这一盛事，所以他的描述应该具有相当的准确性。"烛光、西班牙-摩尔风格的木制建筑不禁让人联想到威尼斯的总督府，穿着连帽斗篷的宾客如同喜歌剧中的执政官一般，在轻盈的拱门下来回穿梭。"⁷

　　而在冬天举办的鸟之舞会则给萧瑟的寒日增添了几分生气。1948年12月，为募集重建16区两栋被炸毁的诊所所需的资金，居伊·德·波利涅克亲王夫人和几个朋友举办了这一舞会。舞会在塔列朗公爵夫人安娜·戈尔德的玫瑰宫举办，如同华托笔下的画作一般高雅。玫瑰宫位于布瓦大道（现在的福煦大街），建筑风格深受凡尔赛的大特里亚农宫影响。它始建于1896年，由安娜·戈尔德（Anna Gould）的前夫博尼·德·卡斯特拉恩（Boni de Castellane）伯爵下令兴建，1902年落成，现已成废墟。卡布罗男爵其后将其改建成一座相当奢华的宫殿。身着精心缝制的高级定制礼服，戴着羽毛面具的优雅女人在璀璨的吊灯下翩翩起舞。其中，伊可·迪朗德侯爵夫人和波姆伯爵夫人都身着迪奥的透视礼服，——她们分别是《风情》（Coquette）和《欧仁妮》（Eugénie）杂志的模特，她们身着的这件礼服被称为"巴黎最贵的裙子"。⁸没有哪件礼服可以与之媲美：设计师采用最奢华的面料打造出了相当梦幻的感觉。"拥有一条漂亮的晚礼服是你的梦想，穿上它则会让你变成别人的梦想……它完美地展现了你的风貌……"⁹

　　随着各大服装系列的推出，克里斯汀·迪奥名气日盛，并因此晋升为巴黎时尚圈必不可少的一员。然而迪奥先生一向害羞，所以舞会上的他总是默默无闻。但他还是接受了埃蒂安·德·波蒙（Étienne de Beaumont）的邀请。波蒙伯爵来自法国史上的富裕的家族之一，是咖啡馆社交界这一精英团体的主要人物，他位于马斯朗街的私人宅邸则是这一团体的聚集地。自20世纪初以来，他和妻子埃迪斯在此举办了多场舞会，这些舞会仅限于身份同样尊贵的人和艺术人士参加。波蒙夫妇在当时是艺术界的名流，他们资助了迪亚吉列夫（Serge de Diaghilev）和其他的俄罗斯芭蕾舞者，让·科克多（Jean Cocteau）、巴勃罗·毕加索（Pablo Picasso）、乔治·布拉克（Georges Braque）、埃里克·萨蒂（Erik Satie）以及大流士·米约（Darius Milhaud）。他们举办的舞会，尤其是化装舞会，简直无可比拟。雷蒙·拉迪盖（Raymond Radiguet）以埃蒂安·德·波蒙为原型创作了安·德·奥尔热伯爵，其第二部小说《德·奥尔热伯爵的舞会》（出版于1924年）的主角。

　　在两次世界大战期间，这位出身贵族阶层的纨绔子弟经常举办舞会，最精彩的当属1939年6月30日举办的拉辛诞生300周年纪念舞会。不过在巴黎被德国占领期间，他沉寂了一段时间。现如今的巴黎已经自由了，他自然而然想要重塑这一传统，重新找回其过去的狂热。1949年1月，他重新开放自己的音乐厅，用于举办国王和王后舞会，当时恰逢他的侄子亨利出生。基于这个理由，克里斯汀·迪奥无法不出席这个舞会，因为他和伯爵私交甚笃。伯爵为其设计了许多款式新颖的珠宝首饰，用来装扮他的模

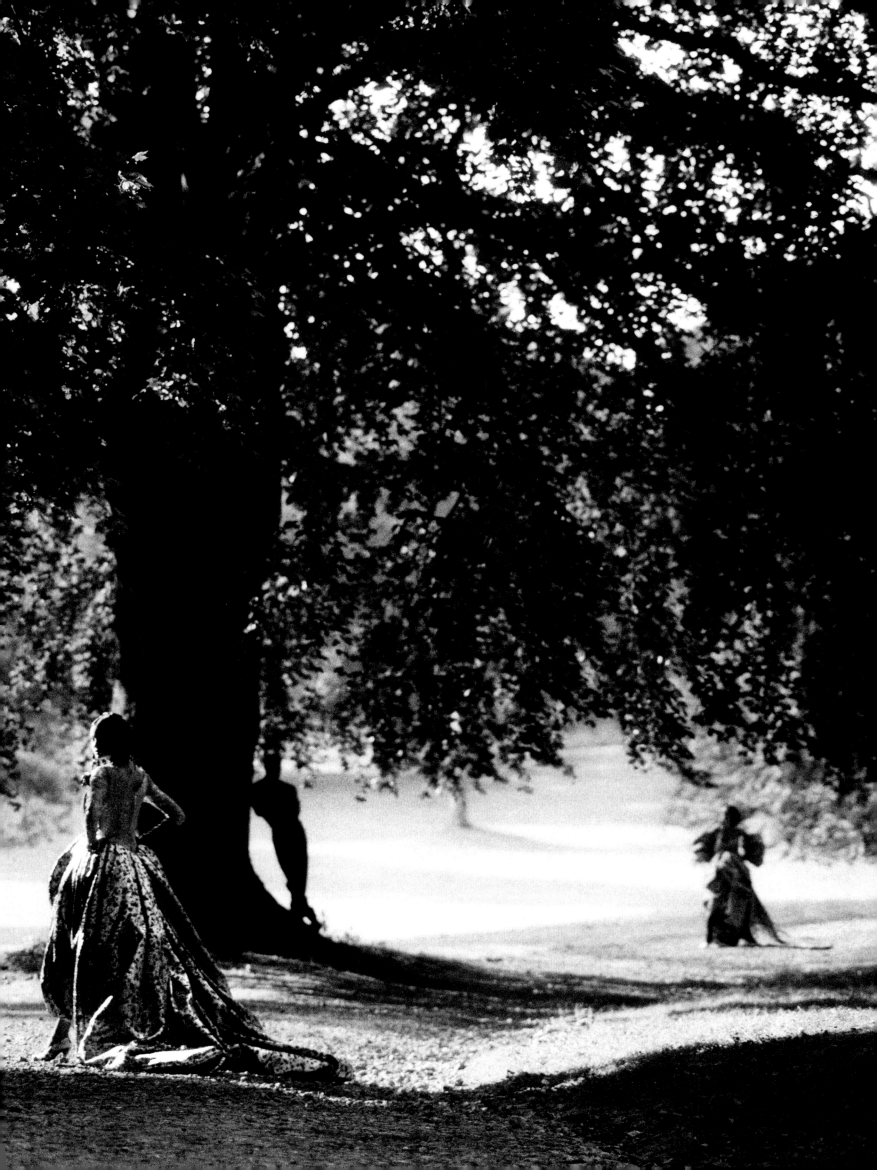

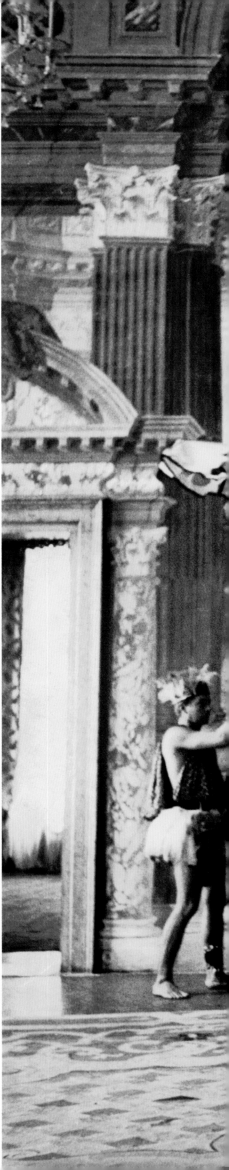

塞西尔·比顿于1951年拍摄

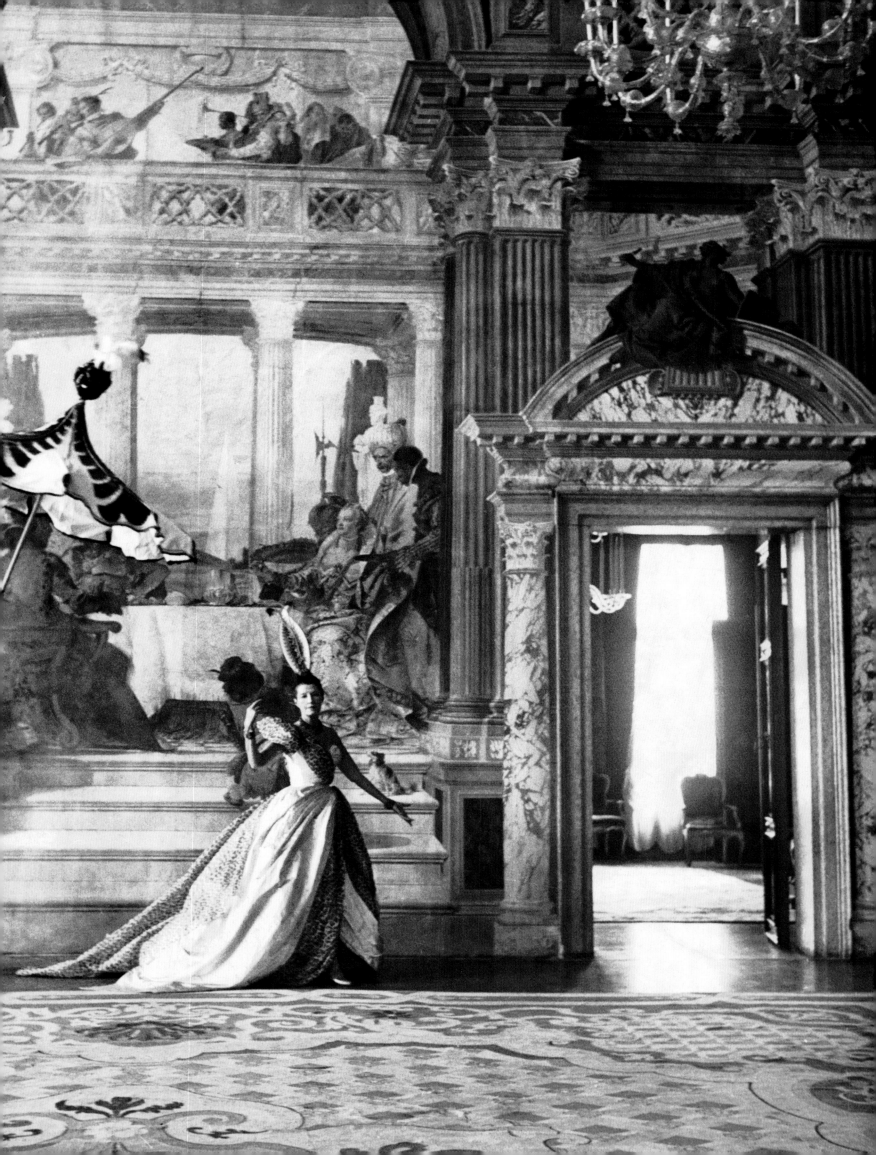

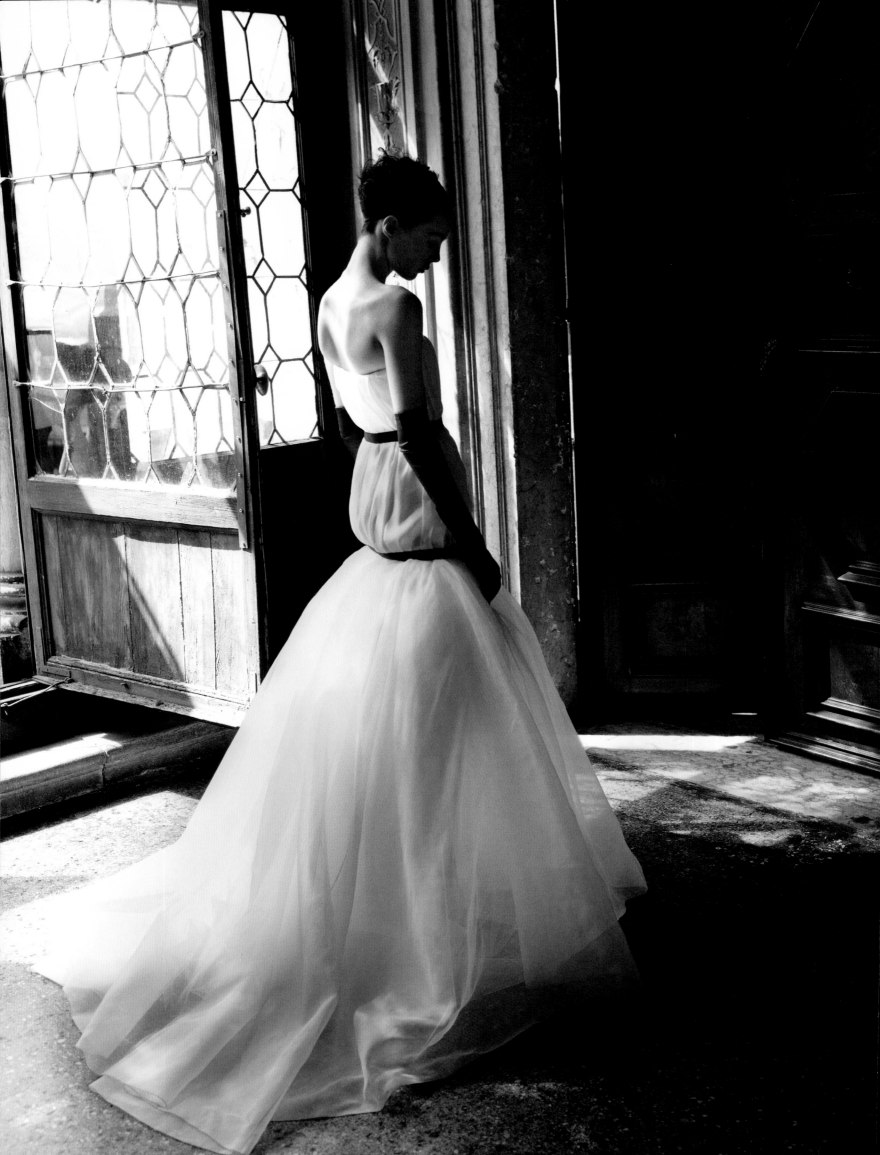

特们。在这个舞会上，迪奥先生会碰到他和伯爵共同的朋友，如昂尔·苏格尔（Henri Sauguet）、克里斯汀·贝拉尔和莱昂纳·费尼（Leonor Fini）等。舞会的穿着令迪奥先生相当费心，后来，他请皮尔·卡丹为其设计了一套礼服：他就这样摇身变成了动物之王狮子。后者曾和马塞尔·埃斯科菲耶（Marcel Escoffier）一同设计布景和服装，为舞会提供化装用品。他还是迪奥服装店的首席设计师，后因在"一场抄袭设计的丑闻"[10]中被控存在过失，离开迪奥，自立门户。正直忠厚的迪奥先生是其的第一位客户："皮尔，为感谢你为服装店做出的贡献，我想让你帮我设计一套以狮子为主题的礼服。"[11]

1944年，皮尔·卡丹进入帕奎因服装店，开始了自己的职业生涯。正是帕奎因和当时的艺术总监安东尼奥·卡斯蒂略（Antonio Castillo）指定克里斯汀·贝拉尔和马塞尔·埃斯科菲耶为电影《美女与野兽》（1945年由让·科克多导演的电影，于次年上映）设计剧中服装的。当时，年纪尚轻，一直梦想着成为一名演员或舞蹈家的卡丹充满激情地投入到这项工作中——为了设计出更加契合的布景，他甚至化身为替身，穿上了让·马莱的戏服。[12]迪奥先生在舞会上穿着的那一套威严的狮子礼服与皮尔·卡丹在《美女与野兽》中的设计颇有几分相似。当时的迪奥先生高傲俊美，脸色浮现出些许担忧的神色；他用手指夹着一根点着的烟，另一只手则握着权杖；他的肩上披着一条蓝金相间的围巾，腰上围着一条大大的红色缎纹腰带，脖子上的衣领皱巴巴的。整个装扮中最特别的是他的斗篷：采用薄纱和塔夫绸刺绣而成；还有他的面具——不如说是头巾：他将绣有狮子嘴脸的布套在头上（眼睛在舌头上方，舌头是用小块朱红色的丝绒做成的，而非狼皮）。迪奥先生的这一装扮相当出众。参加舞会的人还有吉莱纳·德·波利涅克亲王夫人（化装成玛丽·安托瓦内特）、斯福尔萨伯爵（化装成努哥特国王）、雅克和热内维耶·费斯夫妇（分别化装成查理九世和王后奥地利的伊丽莎白）、艾尔莎·夏帕瑞丽（Elsa Schiaparelli，化装成蜂后）、莱昂纳·费尼（化装成冥后）、昂尔·苏格尔（化装成祭司王），以及克里斯汀·贝拉尔（化装成亨利八世）——这场国王与王后舞会是贝拉尔参加的最后一场舞会，其于1949年2月12日逝世。

接着，我们再来看看克里斯汀·迪奥出席两年后（1951年1月16日）在子爵夫人玛丽·劳尔·德·诺耶（Marie-Laure de Noailles）家举办的舞会时的装扮。这是一场盛大奢华的舞会，主题为"海上的月亮，她的海滩、森林、娱乐场和好奇心"。性情古怪的玛丽在乔治·杰弗鲁瓦（Georges Geffroy）和阿历克斯·德·勒代（Alexis de Redé）的帮助下，将其位于美国广场的豪宅改建成了梦幻的乡间别墅，以迎接那些打扮荒唐、异于现实的宾客。子爵夫人自己化装成卖糖果的小贩，在豪宅中招待了美国大使大卫·布鲁斯和他的夫人（化装成女仆）、卡布罗男爵夫人（化装成截肢的妇女）、克利福德姐妹（分别化装成花坛和花朵）、马克西姆·德拉法蕾斯（Maxime de la Falaise，化装成落叶树）、巴图斯（化装成皮埃罗）、让·德塞斯（Jean Dessès，化装成小丑）、艾尔莎·夏帕瑞丽（化装成山羊）、查查瓦兹亲王夫人（化装成卖烟草的小贩）、玛丽·露易丝·布斯凯（Marie-Louise Bousquet，化装成小酒馆的老板娘）、雅克·德拉贝罗迪埃尔伯爵（化装成酒吧男招待）和总督阿图罗·洛佩兹（Arturo López），当然还有克里斯汀·迪奥（他和总督都化装成了咖啡馆的侍应生）。咖啡馆社交界团体的成员都玩得尽兴异常。1956年2月14日，克里斯汀·迪奥在友人玛丽·劳尔·德·诺耶家参加了其最后一场舞会——"向15世纪到20世纪的画家和作家致敬"

右图：西奥·格雷厄姆，迪奥晚礼服，加泰罗尼亚草地，1949年8月8日
由摄影师理查德·阿维顿于巴黎拍摄
122至123页图：马里奥·特斯蒂诺于2011年拍摄

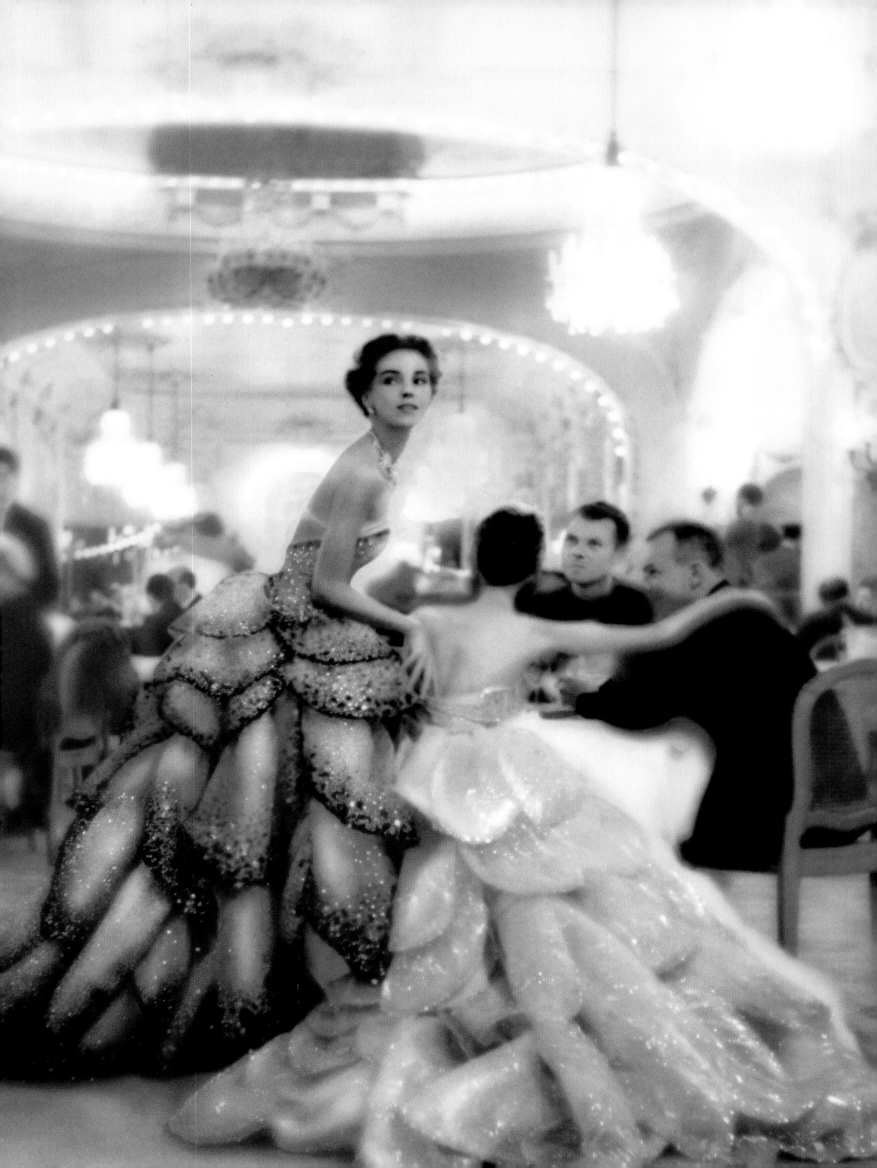

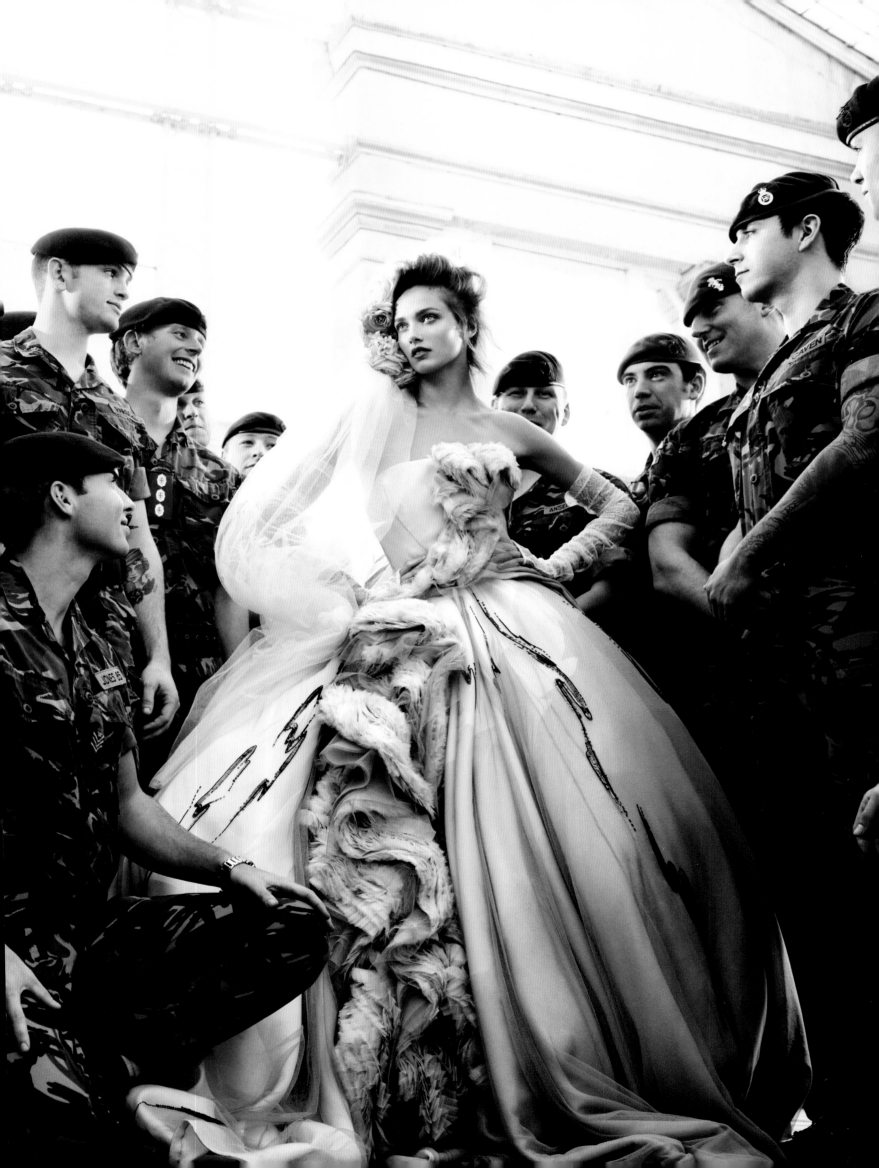

克利福德·克芬于1948年拍摄

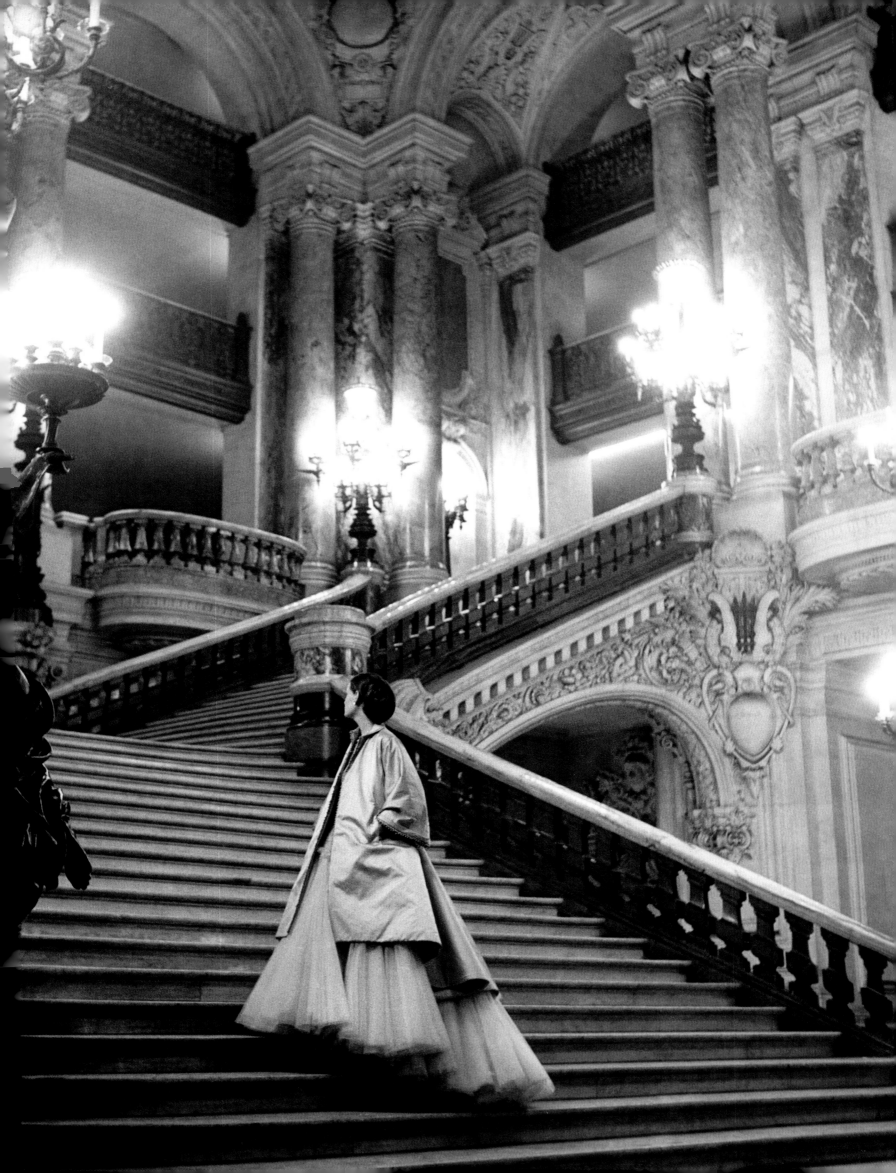

舞会，他打扮成了作家巴尔贝·多尔维利（Barbey d'Aurevilly），他们同是诺曼底人。

在20世纪50年代上流社会举办的舞会中，其中一场完全令其他舞会黯然失色，那就是1951年9月查尔斯·德·贝斯特古（Charles de Beistegui）主办的舞会，当时他邀请了数百位欧洲和美国的特权阶层人士参加——"诚挚地邀请他们来参加其于1951年9月3日10点半在威尼斯拉比亚宫举办的舞会"。贝斯特古继承了一笔金额极大的遗产（他是墨西哥金一银矿主的外孙），他想让世人都见识一下他购买的那座大宫殿。这座宫殿购于1948年，位于大运河和卡纳雷吉欧运河交会处，刚刚整修完毕。人人都希望可以参加这一场高规格的舞会——为避免造假，单邀请函就改了三次。人们终于可以在平庸的日常生活之余尽兴娱乐了。这样的娱乐持续了数月之久。

受邀嘉宾中最令人期待的就是尊敬的雷金纳德·法罗夫人（Mrs. Reginald Fellowes），常被称为"黛西"（因为她名叫玛格丽特）。她的父亲是让·德卡兹·德·格拉斯伯格（Jean Decazes de Glücksberg）公爵，母亲是伊莎贝拉·辛格（Isabelle Singer），缝纫机发明者辛格的遗产继承人。1918年，黛西的丈夫让·德·布罗格利（Jean de Broglie）亲王去世。1919年，她改嫁银行家、温斯顿·丘吉尔的表兄雷金纳德·法罗。她拥有声望、财富和美貌——一切足以让她进入咖啡馆社交界精英团体的资本；在两次世界大战期间，她成了该团体的重要女性之一。法罗夫人的时尚品位相当大胆："对黛西·法罗而言，没有所谓的过当之说。"[13]卡美·斯诺（Camel Snow）如是说。*Harper's Bazaar*杂志的主编曾见过法罗夫人着奇装异服；在20世纪30年代，她还自以为能将这位继承了父亲贵族名号、母亲亿万家财的非典型名媛纳入麾下。

在贝斯特古舞会上，这位时尚界的标志人物展现了1750年的美国风格。她钟爱高级定制礼服，邀请克里斯汀·迪奥为其设计礼服。后者从拉比亚宫的挂毯上得到灵感，设计出了一件饰有豹子图案的黄色晚礼服。"她穿着一条印有豹子图案的裙子。还是第一次看到有人这么穿（即便是在60年后的今天也不多见），裙子上的豹子图案是由4个年轻男人采用红褐色的颜料绘制的"[14]，德波拉·德凡舍尔（Deborah Devonshire）写道。从塞西尔·比顿（Cecil Beaton）为舞会拍摄的巨幅照片上来看，身着隆重服装的黛西·法罗站在提埃波罗的《埃及艳后的宴会》前面，她的身后是建筑师詹姆斯·卡弗里（James Caffery），他穿着仆人的衣服，手里拿着一把塔状的伞。迪奥先生还为出演《美女与野兽》的明星——女演员乔瑟特·戴（Josette Day）设计了一条带有裙撑的超低胸露肩裙，搭配黑色羊毛大衣，大衣背面绣有豹子图案。

迪奥先生自己则穿了一件内里饰有银丝、镶有黑色绸缎宽边的大衣，与友人萨尔瓦多·达利、玛丽·露易丝·布斯凯（Marie-Louise Bousquet）和维克多·格朗皮埃尔（Victor Grandpierre）同款。乔装打扮的受邀宾客纷纷都化身为威尼斯的幽灵。被称之为"巨人入口"的入口处由迪奥和达利共同设计。为让子孙后代了解其所举办的重大舞会，贝斯特古资助亚历山大·谢列布利雅柯夫（Alexandre Serebriakoff）绘制了一幅水彩画。在这幅画中，我们可以看到舞池中央有6位巨人，他们正围绕着一个身材普通的女人。这6个人的服装[15]均由迪奥设计，皮尔·卡丹缝制，灵感来自连帽斗篷——威尼斯狂欢节上常见的一种风貌斗篷。

"这是一场最不可思议的化装舞会"，[16]帕特丽希娅·洛佩兹·威尔肖（Patricia

迈克尔·汤普森于1997年拍摄

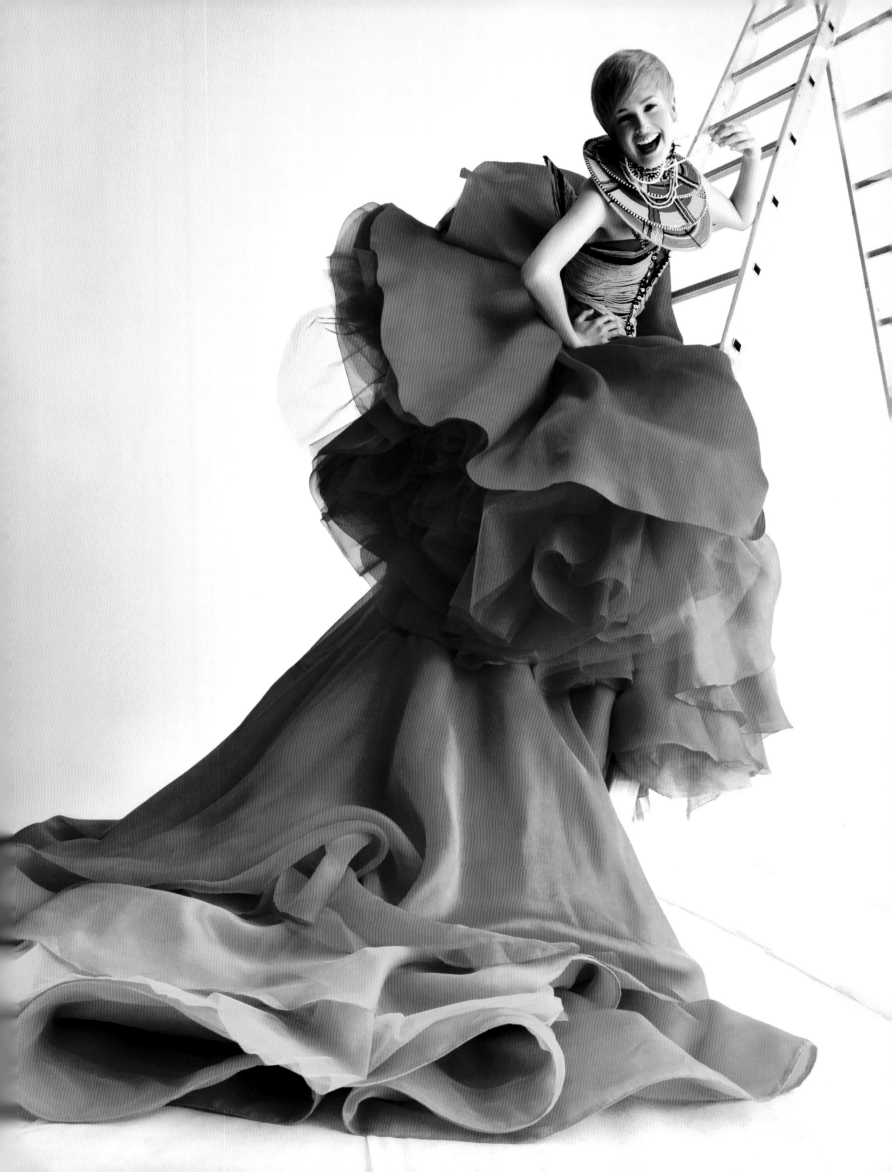

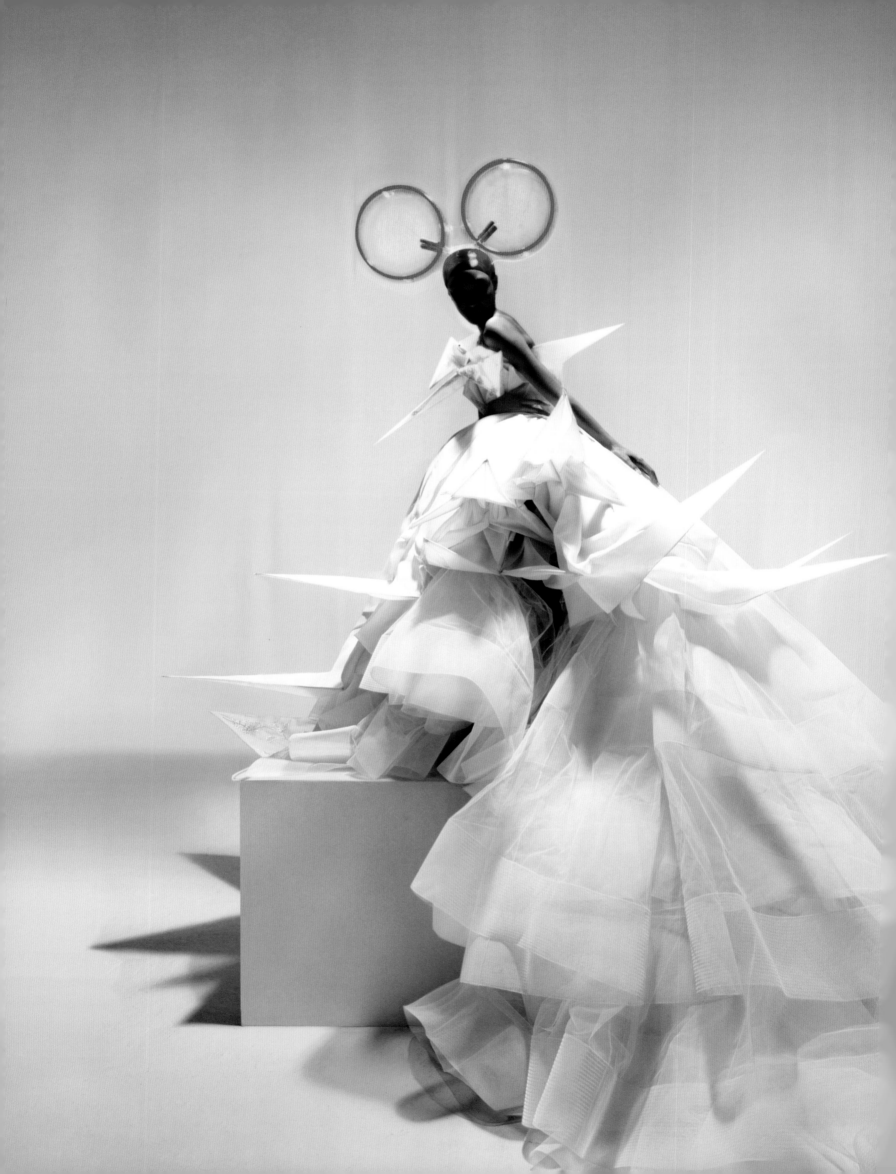

克利福德·克芬于1948年拍摄

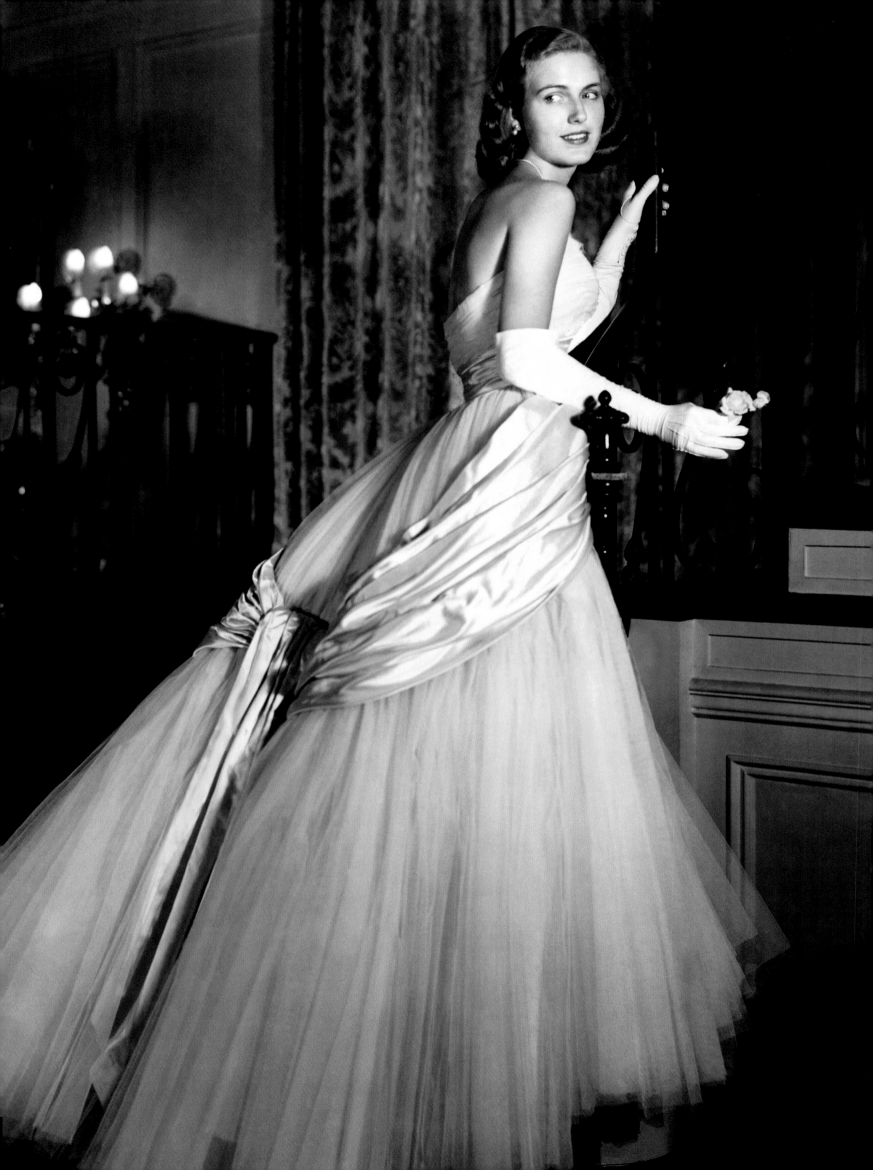

López-Wilshaw）说道。她和堂兄、丈夫都是各大舞会的常客。假面和斗篷舞会（某些人起的名字）长久以来都是那个时代的标志，这令其他舞会光芒屏弱，因而被誉为"世纪舞会"。舞会与平庸的现实生活形成鲜明的对比，查尔斯·德·贝斯特古这位逐渐没落的咖啡馆社交界的灯塔人物一时风头无两。"这样的舞会是真正的艺术品。"克里斯汀·迪奥写道，"它们极具奢华，直击心灵。它们是人们梦寐以求的，亦是生活中必不可少的重要调剂，它们让人们找回了那种庆祝节日的气氛和感觉。"[17]

克里斯汀·迪奥的打扮经典，又充分展现了自己的魅力。年轻的迪奥先生曾在格兰维尔待过一段时间，这种风格自那个时期以来便一直存续了下来。"一切闪亮、优雅、华丽和轻盈的东西都能让我在几个小时里神不守舍。"[18]迪奥先生积极参加舞会和各种儿童节日，其中也包括兹格特马戏团（由大人和小孩一起参加的滑稽马戏团）和花朵狂欢节（夏季的一个盛大节日）。他和同事们有许许多多构思新服装及全新系列的机会。他为苏珊·吕玲（Suzanne Luling）设计了"孤岛老女人"系列，后者在几年后成为其高级定制服装展会的经理。吕玲曾说道："他在信的末尾画了草图，还写了一句话：'这条裙子背面比较长，要稍微用手去提一下裙子。'"[19]从这件作品中我们可以清楚地看到他对华服艺术的看法。迪奥先生全然不曾想过他会由此创造出一种时尚。

年轻的迪奥先生在巴黎时常和玩得极其疯狂的朋友往来，如昂尔·苏格尔（音乐家）、马克斯·雅各布（诗人）和克里斯汀·贝拉尔（画家）。"每当留声机响起音乐的时候，他们中最年轻的马克斯便会脱掉鞋子，露出红色的袜子，在地板上翩翩起舞，就像和着肖邦音乐跳舞的芭蕾舞者。而苏格尔和贝拉尔则会利用大量的灯罩、床罩和窗帘装扮成历史上的各个人物，简直令人目瞪口呆。也就是在诺莱宅邸（后为马克斯·雅各布的住所），我们有了举办化装舞会的想法。……1928年是卓越的年代，属于年轻的年代。"[20]克里斯汀·迪奥先生当时只有23岁。他在相当长的一段时间内都没有再组织这样的舞会。在经历这一段随和快乐的日子之后，迪奥先生接连遭受打击：父亲破产，母亲去世，兄长发疯、被监禁，本人患病，战争爆发，妹妹被关进集中营。但是，迪奥先生坚强地面对了这一切厄运，并在之后走上了裁缝这条道路，从此变成了一个不断将平凡改造成卓越的能工巧匠。除了他本人的努力，亦不能忽视时代的作用。

在惨痛的战争过后，人们慢慢找回了轻快的生活，庆祝活动成了一剂良药。一战和二战过后都是如此，此后经济开始复苏，社会再次繁荣发展。不过，时尚倒因此产生了变化，20世纪20年代人们崇尚激进的现代主义风格，不受约束的女士们身着衬裙式连衣裙和着浓烈的爵士乐在装饰艺术风的俱乐部跳起了查尔斯顿舞。而在20世纪40年代末，人们则更崇尚怀旧风。1947年，克里斯汀·迪奥设计的裙子明显变长了，而且还对黄蜂腰与抹胸两个元素进行了融合，与所谓的"新风貌"截然不同。"新风貌"似乎是一个相当现代的词，但其实含有浓重的复古意味。"花冠"和"数字8"系列的线条散发出浓厚的怀旧风，它们是一个升华的美好年代的回忆。纽约的怀旧风则与之全然不同。令人意外的是，这种风格在20世纪中期达到鼎盛之前便已风靡时尚界。

在人们怀念那半个世纪之际，许多著名电影纷纷面世，包括《留心阿米利亚》《米盖特和她的母亲》《维罗妮卡和国王》等。这些电影的情节把人们带回古代，带回战前的社会。巴黎的安托万剧院再次贴上了《小咖啡馆》的广告。这出剧是特里斯坦·

左图：霍斯特·P.霍斯特于1949年拍摄
132至133页图：让 - 巴蒂斯特·蒙迪诺于2014年拍摄
134至135页图：尼克·奈特于2006年拍摄

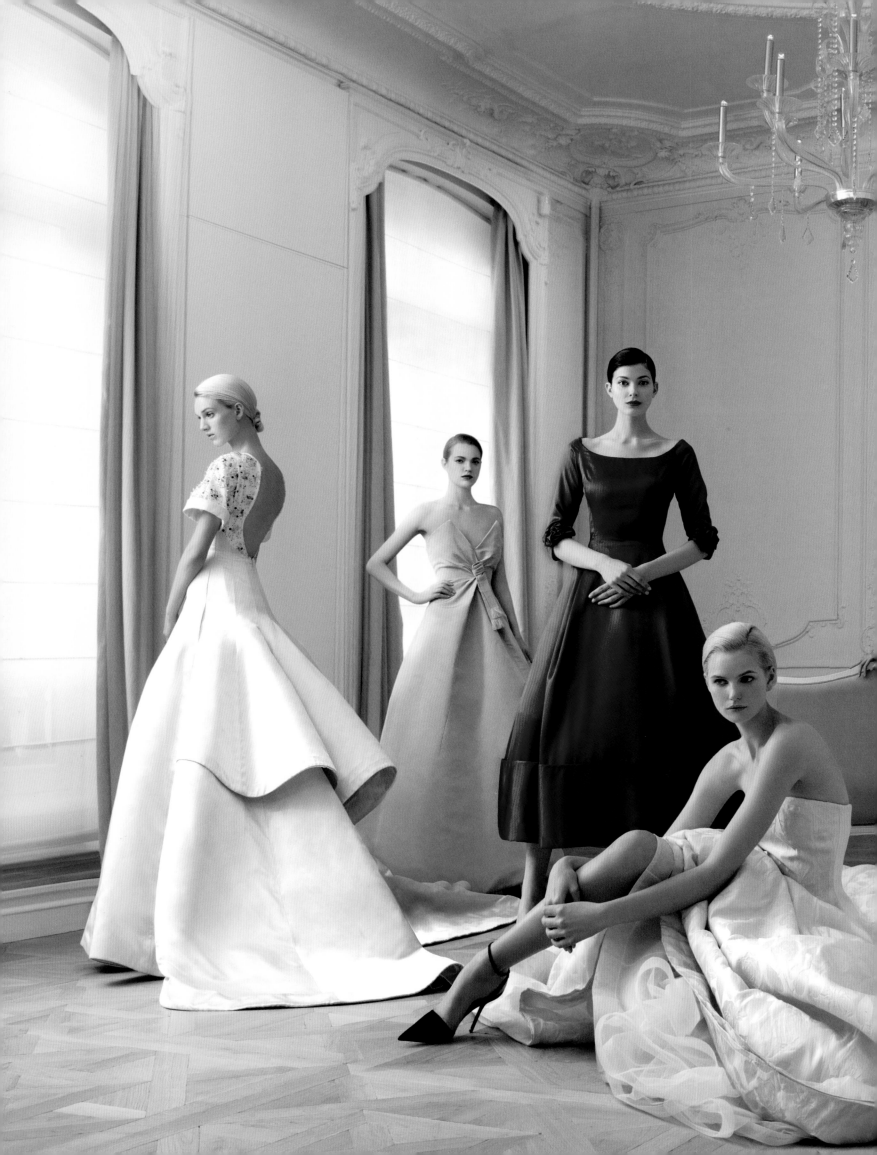

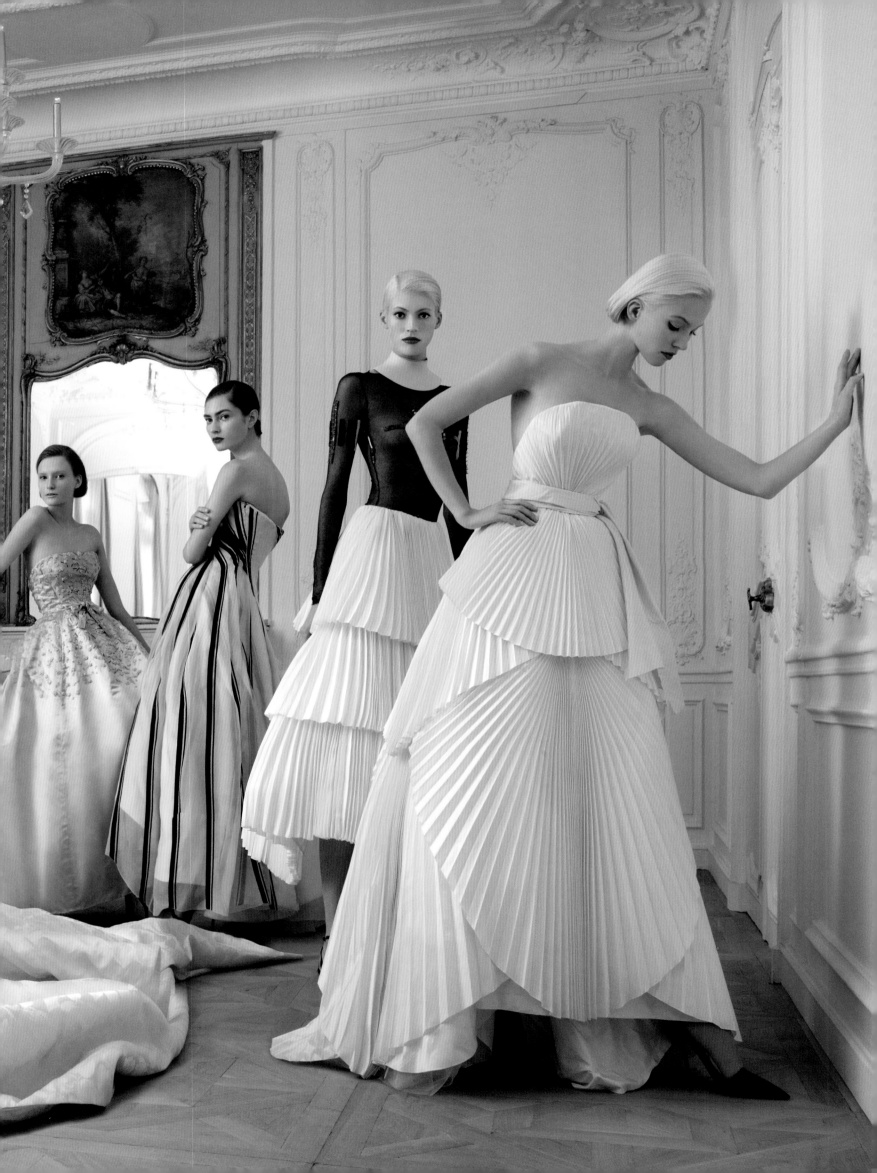

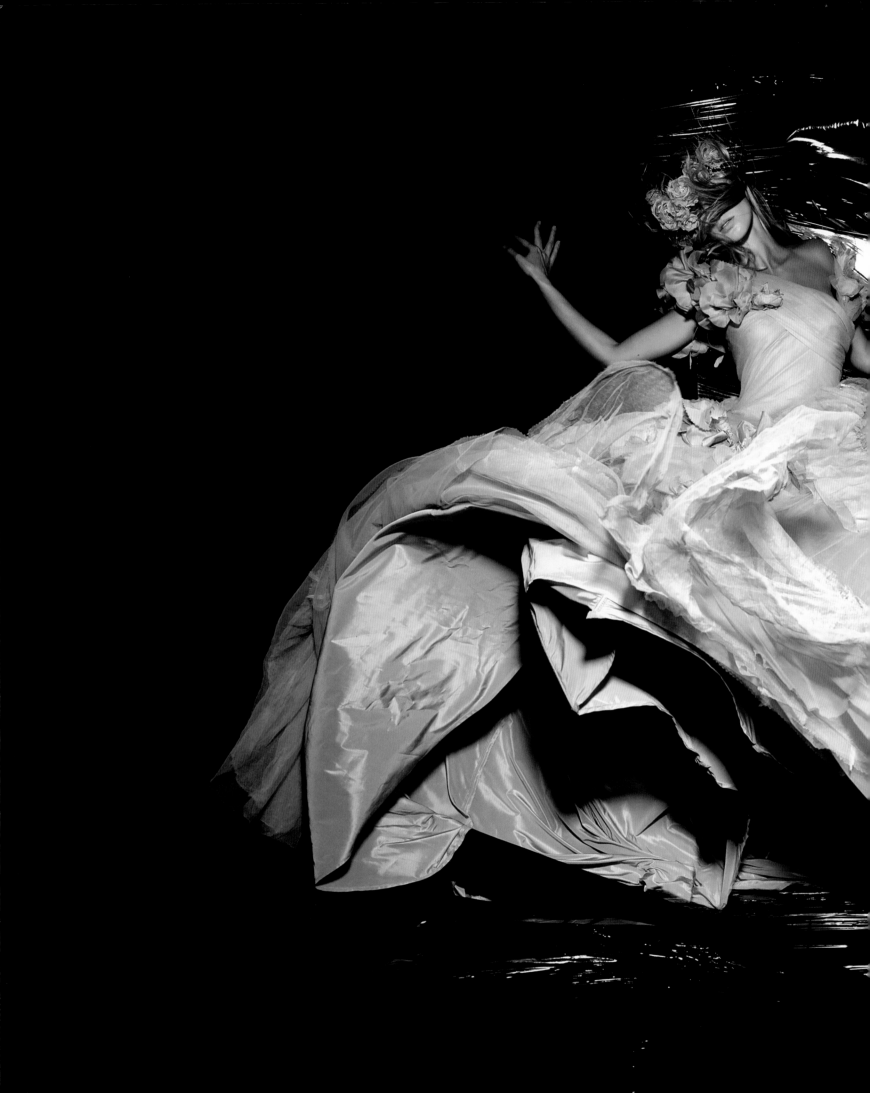

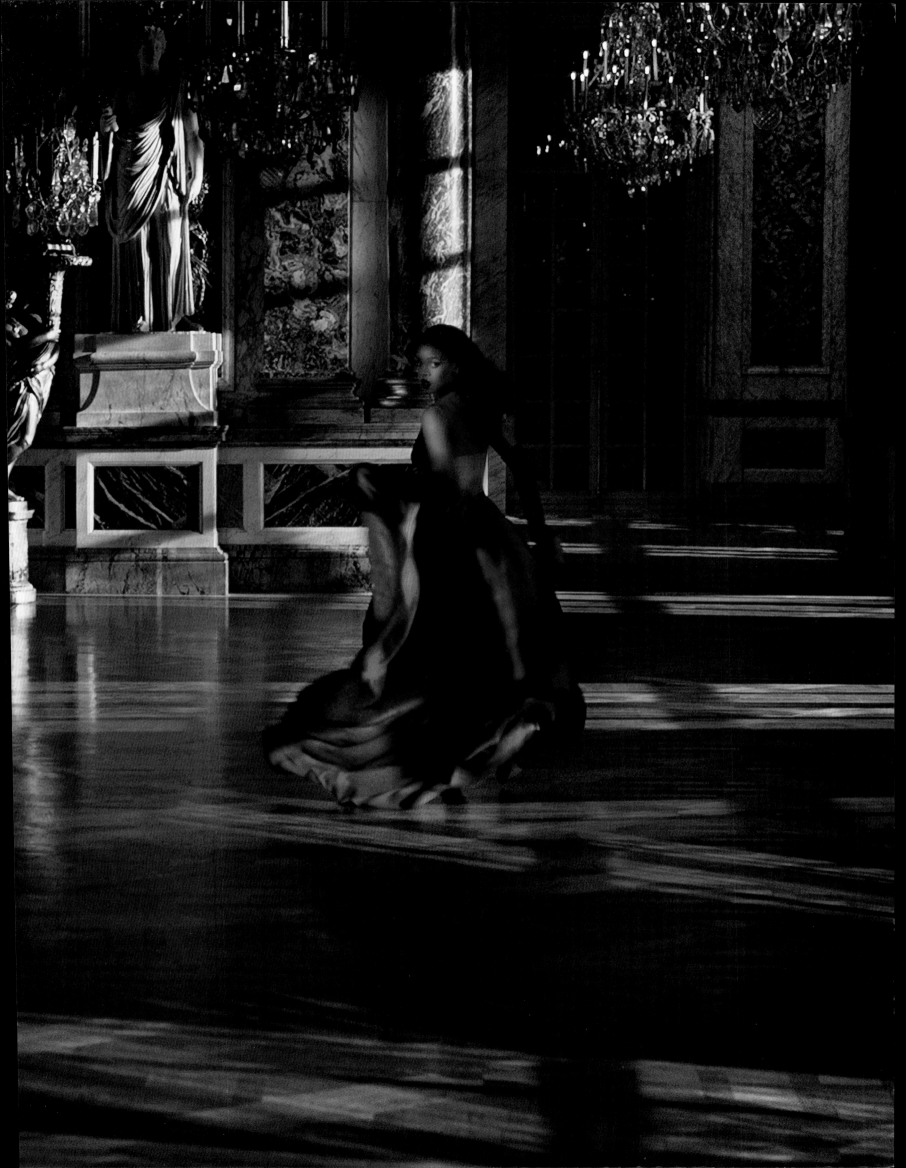

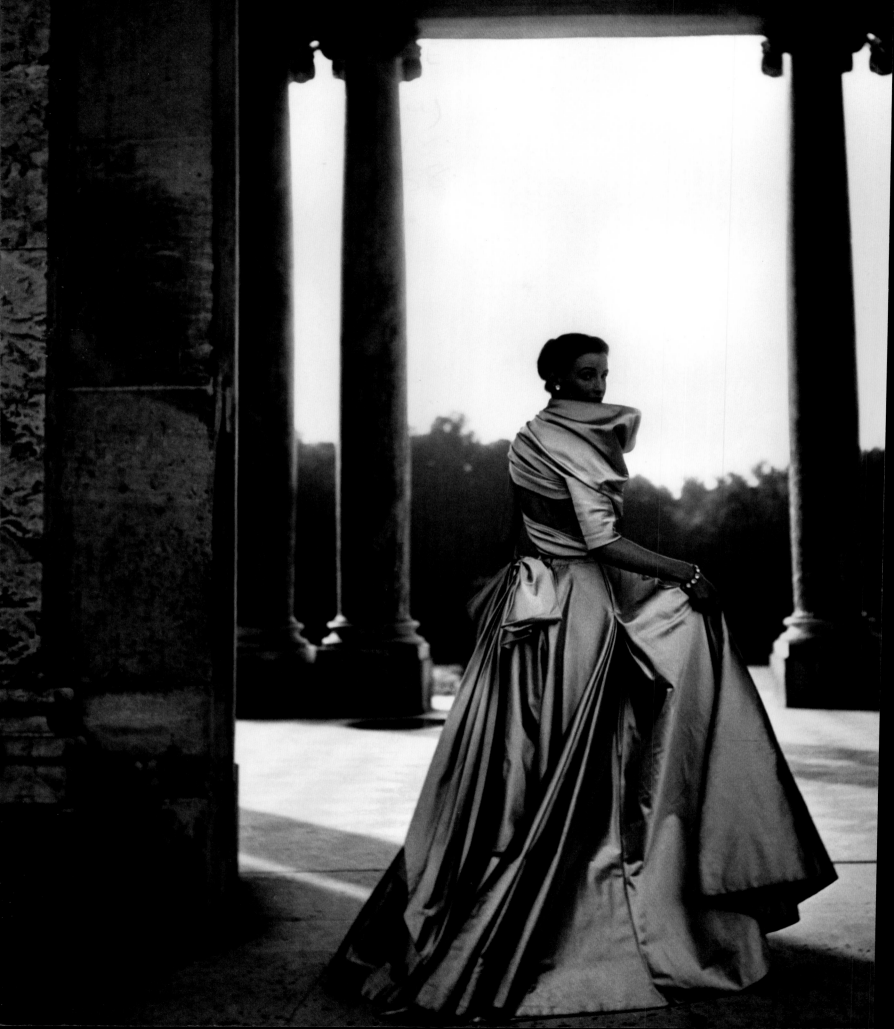

136至137页图：蕾哈娜·史蒂文·克莱因于2015年拍摄
左图：克利福德·克芬于1948年拍摄
140至141页图：蠢朋克，彼得·林德伯格于2013年拍摄

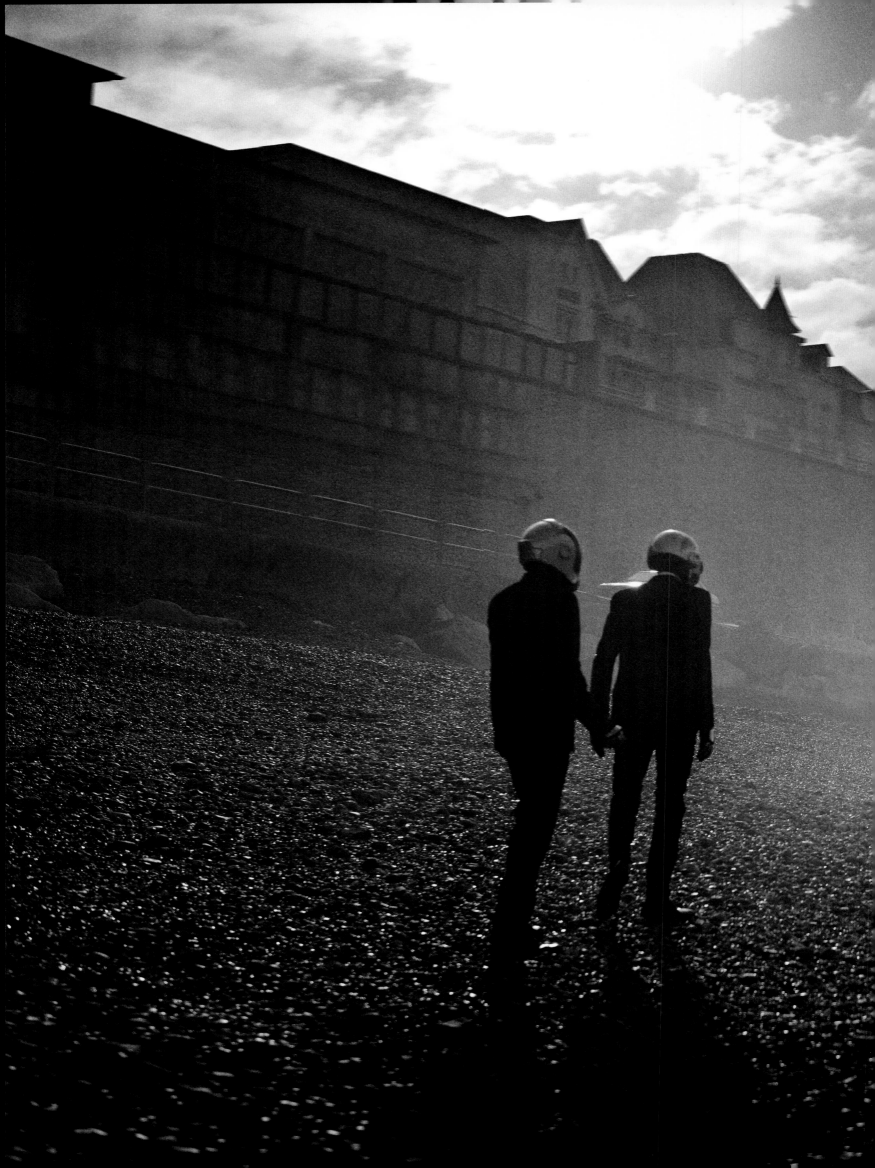

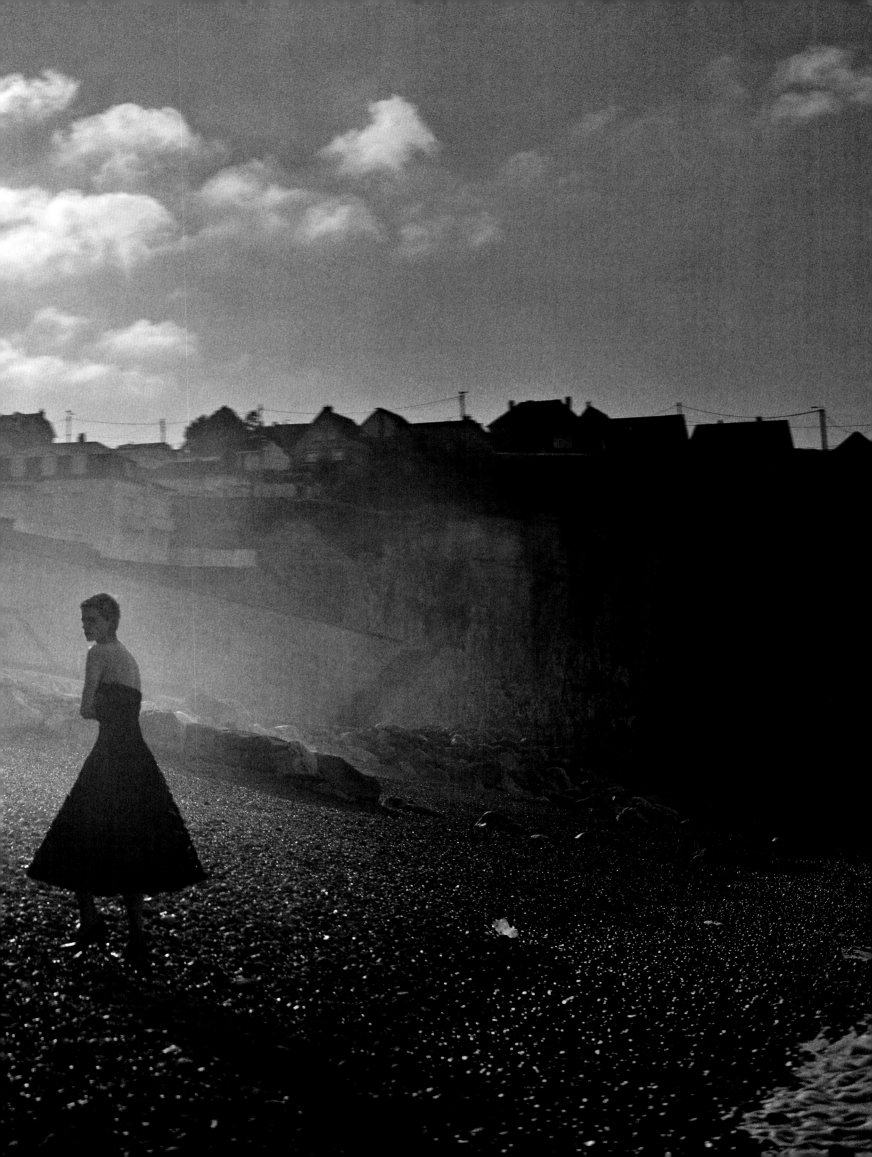

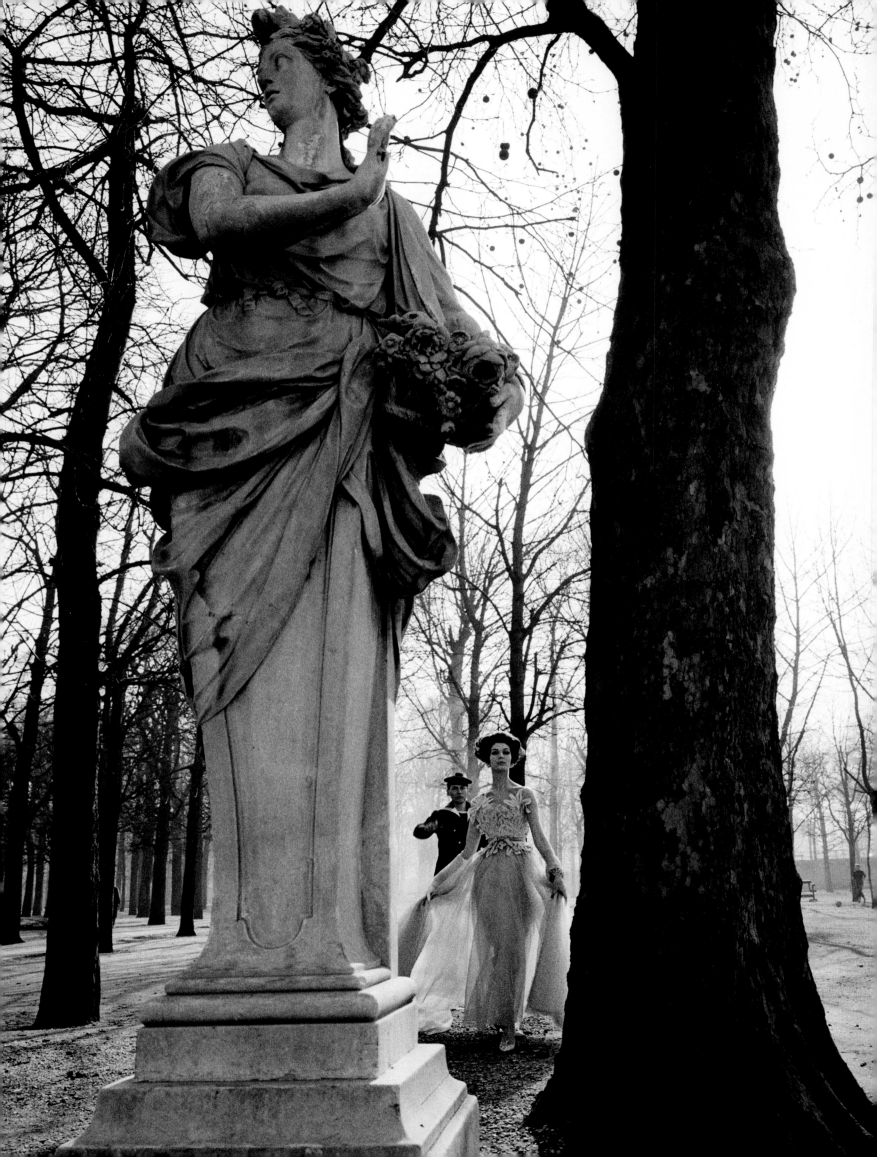

伯纳德（Tristan Bernard）1911年推出的，获得了巨大的成功。屏幕和舞台上的法国女明星"迈着小碎步"走着：达尼埃尔·达丽尤（Danielle Darrieux）、达尼埃尔·德洛姆（Danielle Delorme）、吉赛勒·帕斯卡尔（Gisèle Pascale）和安妮·杜科（Annie Ducaux）穿上了有凸花花边领子、泡泡袖，饰有羽毛、花边和丝带的服装以及能让胸部"直挺"的紧身胸衣。这时候的生活从各个细节之处均透露出了复古风：人们找到了咖啡音乐厅歌手伊薇特·吉尔贝（Yvette Guilbert）的乐谱、保罗·德尔梅（Paul Delmet）关于热恋的小故事、阿里斯蒂德·布吕昂（Aristide Bruant）的歌词和诗文；莫里斯·舍瓦利耶（Maurice Chevalier）出版了《1900年的巴黎》；几位艺术家共同录制了《永远的香颂》唱片，其中包括歌曲《晚安，月亮女士》《久别重逢》《尼农的小心脏》《簌簌》。在20世纪40年代末，人们不再幻想20年代那悲惨的现代主义："如今的语言终究还是生涩，人们还无法找到可以让贫穷附庸风雅的词语"，[21]克里斯汀·迪奥写道。他将母亲那优雅精致的装束融入自己当代的设计，他想让自己的设计看起来具有美好年代的风格，但又不至于那么轻佻。时尚源自过去：20世纪50年代的时尚让人联想到了20世纪初的时尚。不过别忘了，20世纪初的时尚灵感来自第二帝国，而第二帝国的时尚模仿的则是18世纪的时尚。

导演马塞尔·阿沙尔（Marcel Achard）一直以来都在关注那些能让他联想到过去的"新风貌"。1949年，他邀请克里斯汀·迪奥为伊芙·普林坦普斯（Yvonne Printemps）设计22套服装。后者将在他的下部电影《巴黎华尔兹》中饰演拿破仑三世时期的著名女歌唱家霍滕斯·施耐德（Hortense Schneider）。迪奥先生设计的22条裙子重现了拿破仑三世王后欧仁妮服装的那种精美绝伦。众所周知，欧仁妮王后钟爱时尚——贬低她的人称其为"雪纺仙女"。当时的她想通过其他的途径向欧洲展示法国的美丽、富饶以及强大，首当其冲的一种途径便是华丽的服装。而她也毫不掩饰其对昔日王后玛丽·安托瓦内特的推崇，后者的穿衣风格再次回归到人们的视线中。欧仁妮的服装色调鲜艳，大量使用了玫瑰红、黄和紫等颜色，她让18世纪70年代流行的颜色再次风靡。此外，她还增加了裙子下摆的周长，她本人相当钟爱带有衬架支撑的裙子——一种类似昔日有裙撑的裙子。1856年，为迎合市场需要，裁缝们设计出了一种更为柔软轻便的结构，这种金属环支撑的结构取代了之前附着在金属框衬上的笨重衬裙。裙子下摆的周长由此不断增加；直到后来深得欧仁妮器重的、居住在巴黎的英国设计师查尔斯·弗雷德里克·沃斯（Charles Frederick Worth）采用柔韧性更强的结构代替了这种框架，裙摆的周长才不至于无止境地增加下去。

彰显法国崇高地位的另一行为则表现在装饰领域中对玛丽·安托瓦内特的崇拜上。第二帝国时期的风格融合了过往最受欢迎的风格，再现了18世纪末人们的品位。这种风格在20世纪初再次流行，迪奥家族1910年装修巴黎公寓时采用的亦是这种风格。"正是因为这些公寓，我才会去了解路易十六装修的夏乐宫南翼（帕西翼），并为之折服。白色的油漆、贴着小块斜玻璃的门、饰有流苏花边的布幔和窗帘、铺着提花布和花缎的壁板，这一切都是依照突出花朵的奢华洛可可风装修的，与蓬巴杜风格有异曲同工之妙，且相当接近维亚尔风格"，[22]克里斯汀·迪奥写道。迪奥公司在后来的装修工程中明显采用了路易十六时期的风格——类似特里亚农宫、饰有白色和灰色圆雕饰的扶手椅，细木工艺品的线脚和流苏吊灯；而后这种风格也被运用于门店的装修，蒙田大街的旗舰店便是其中的一个典型。

克里斯汀·迪奥欣赏光明世纪的风格，从经典的法式风格中汲取了不少灵感。伊芙·圣·洛朗说："迪奥的服装是一幅挂在墙上的伟大画作。……迪奥的服装是装饰品，是奢侈品，亦是一种建筑……巴洛克风的建筑。"[23]迪奥先生在设计中融入了18世纪（从摄政时期到路易十六时期）的风格，相当醒目。人们饶有兴趣地思考着他到底是从哪儿汲取灵感，设计出如此风格多样的服装的：蓬巴杜风的裙子[24]、杜巴莉系列[25]、纳蒂埃系列、华托和弗拉戈纳尔系列[26]、凡尔赛系列[27]和凡尔赛的节日系列[28]、特里亚农系列[29]、特里亚农舞会系列[30]、昔日舞会系列[31]、宫廷舞会系列[32]、浪漫舞会系列[33]，以及优雅节日系列[34]。通过查验各个服装系列的资料——保存在迪奥公司档案馆的珍贵文献，列明了每个季节每件样衣的信息（名称、草图、首次监督其生产的人员、穿着的模特，以及采用的材料样本），我们发现有一个名称是反复使用的：大亨（Grand Mogol，或称Mogol）[35]。"大亨"是圣奥诺雷街上一家店铺的名字。该店铺位于皇家宫殿附近，1773年由玛丽·珍娜·贝坦开设。这位年轻的庇卡底人富有创意，她怀着雄心壮志来到巴黎，后成为时尚王国法国及其周边最负盛名的商人：露丝·贝坦。她的名气应归功于玛丽·安托瓦内特。1774年5月11日——国王路易十五去世后的第二天，也就是她成为王后的第一天，她们经沙特尔公爵夫人介绍相识（5年前，露丝·贝坦曾为后者设计结婚礼服）。

玛丽·安托瓦内特当时18岁半，极度厌倦凡尔赛的宫廷生活。露丝·贝坦让她接触了许多新奇的服装，满足了她对服装的疯狂欲望。在王后那小巧精致的套房中央，有一间金碧辉煌的小屋，她时常会和自己的"时尚部长"在那里待上几个小时，疯狂地试新衣服，一起探讨时尚趋势。王后高挑纤瘦，身材比例匀称，非常适合穿露丝·贝坦的服装，贝坦的名气因此更上一层楼。贝坦也为皇室的其他成员设计服装，如普罗旺斯伯爵夫人、阿尔托瓦伯爵夫人、伊丽莎白女士（路易十六的妹妹）、帕拉丁·德·杜蓬亲王夫人、俄罗斯大公夫人，以及瑞典、西班牙和波西米亚王后，甚至是玛丽·安托瓦内特的宿敌杜巴莉伯爵夫人。此外，她也为演员、舞者、艺术家和知识分子等设计服装。她是人们公认的设计师，但她从来没有碰过针线，也不是纯粹的裁缝，而她却为大约一个世纪后、在沃斯推动下形成的高级定制行业奠定了基础：展出未曾面世的不同季节的服装系列，以突出设计师的思想及品位。据克里斯汀·迪奥的说法，露丝·贝坦创造了"带有显著现代主义的时尚"[36]。

迪奥先生从玛丽·安托瓦内特身上得到了启发，她的服装购买记录亦为其提供了许多灵感。他的优雅服装系列由此变得更加完整。以下是详细介绍1955年春夏高级定制系列的报道节选："晚礼服和适合其他场合穿着的礼服就如同王后那些保存得相当好的最动人优雅的服装，我们在设计时参考了其相当细腻的颜色：蓝色的玛丽·安托瓦内特系列，玫瑰红的'贝坦'系列，金色或白色的凡尔赛系列，灰色的特里亚农系列，绿色的王储系列，金黄色的'王后的头发'系列以及红色的皇家系列。"[37]

在某些时候，迪奥先生对18世纪服装风格的借鉴多少显得有些始料未及。在1952年的春夏系列中，"路易十五时代的一个上漆的五斗柜成了三条裙子（红、黑、白）的灵感来源，这三条裙子是采用过去最高超的刺绣手艺缝制而成的"。[38]1957年的秋冬系列礼服则呈现出一种全新的风格，这种风格的灵感源于弗拉戈纳尔、华托和纳蒂埃绘制的以优雅舞会为主题的画作：适当裸露，胸围极紧，蓬蓬的衬裙和裙身均是采用丝绸、天鹅绒、粗横棱纹织物、奢华的挖花织物缝制的。另外还加入了蝴蝶结、圆花

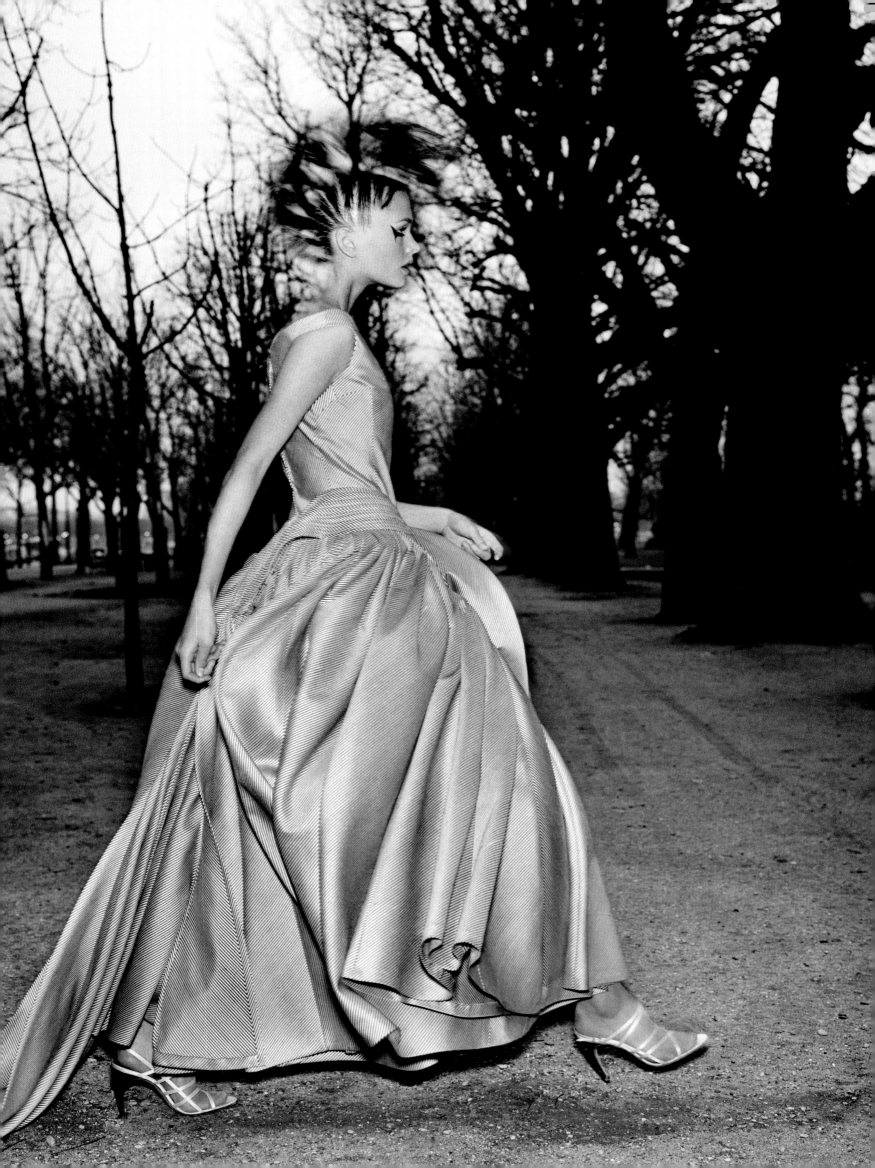

马里奥·索兰提于2010年拍摄

饰、饰带和浪漫的羽毛等元素。这些裙子上有大量刺绣，颜色丰富，堪称最华美的宫廷礼服。"在年轻的女性看来，所有她们想到的会出现在昔日公主服装上的奢华元素又有了新的作用。"[39]

为了给当代的"公主们"设计鞋子，克里斯汀·迪奥求助于世界最好的鞋履商，先是安德烈·佩鲁贾（André Perugia）和萨尔瓦多·菲拉格慕（Salvatore Ferragamo），后是罗杰·维威耶（Roger Vivier）。迪奥和维威耶相识于1947年，不过他们真正的合作始于1953年——维威耶是唯一可以在迪奥的商标上绣上自己名字的人（"由罗杰·维威耶设计的克里斯汀·迪奥鞋子"——自1958年开始，人们便可在克里斯汀·迪奥公司的皮鞋和长筒靴那块路易十六风格的铭牌上看到这些字）。迪奥先生找到了他心目中那个可以制作出既优雅又新颖的皮鞋（soulier）工匠——在迪奥公司，人们说皮鞋的时候用的是"soulier"，而不是"chaussures"。"您能想象您说玛丽·安托瓦内特的皮鞋时用'chaussures'一词的情景吗？"[40]——迪奥有一天对维威耶如此说道。维威耶和迪奥一样深受18世纪风格的启发，他设计出了许多极致精美的皮鞋。这些皮鞋的材质和其搭配的裙子一样，脆弱而珍贵，上面装饰着宝石、流苏、闪光片或金箔，刺绣图案大多出自著名的刺绣师傅勒内·贝盖（René Bégué，人称"勒贝"）之手——鞋匠因这些极致奢华的鞋子而声名大噪。此外，维威耶还设计了带有朦胧路易十五风格的高跟鞋，异常优雅（逗号鞋跟的前身）。1954年，他开始设计尖跟——距离脚掌越远，鞋跟越细。因为这种鞋跟不符合重力原理，且末端极细——像极了"鸟喙"，所以维威耶的高跟鞋并不好穿，"公主们"得有一双和灰姑娘一样纤细的脚才行。但所有的优雅人士都拥有维威耶的鞋履，如伊丽莎白二世（她在加冕时穿的就是维威耶的鞋子）、温莎公爵夫人、玛琳·黛德丽、伊丽莎白·泰勒（Elizabeth Taylor）、索菲亚·罗兰（Sophia Loren）和法拉·迪巴（Farah Diba）女皇。

1958年，克里斯汀·迪奥先生逝世，维威耶于同年和迪奥公司签订了为期5年的新合同。他总是能设计出样式新颖的鞋履，当然多是借鉴18世纪的风格。这些鞋履用于搭配伊芙·圣·洛朗和马克·博昂（Marc Bohan）设计的服装。尽管迪奥公司出品的具有18世纪风格的设计颇受欢迎，不过伊芙·圣·洛朗和马克·博昂这两位继任者在带领迪奥公司进入黄金三十年发展期时却逐渐抛弃了这种风格。20世纪60年代初至1989年，博昂担任迪奥公司的艺术总监，他的风格与克里斯汀·迪奥的风格相去甚远，但能否说他的风格就违背了当时的潮流呢？他的风格偏稳重，不花哨，但实用。"我一直试图设计出极具现代感的服装，这种服装要契合当今的生活，而不是体现出对过往的一种幻想。"[41]一直到1989年7月吉安科罗·费雷（Gianfranco Ferré）推出其的第一个系列时，人们才得以重新看到采用丝绸制作的晚礼服，厚重而珍贵，为奢华高级定制礼服的典型代表。而在20世纪90年代末（垃圾摇滚和极简主义大行其道的年代），这种晚礼服的尺寸更是大得惊人，穿上它们着实是一种冒险。

不过，约翰·加里亚诺（John Galliano）并不惧怕冒险。这位风格大胆的设计师意外成为法国路易酩轩集团下属两大服装品牌的艺术总监：纪梵希（自1995年起）和迪奥（自1996年起）。"这既让人惊讶，又让人飘飘然。我毫不犹豫地接受了这项任命。"这位英国的设计师坦言道，"我一直以来的梦想就是设计高级定制服装，这真是一次很好的机会，我真幸运！"[42]自其担任艺术总监以来，50年前的"新风貌"系列重生，他将自己擅长的剪裁与朦胧的线条结合起来，营造出浪漫质感，时尚复古，自然流畅。加里亚诺和克里斯汀·迪奥一样，在设计中融入了各种梦幻元素。同样他也

左图：大卫·桑德纳于1992年拍摄
上图：莉莲·巴斯曼于1949年拍摄

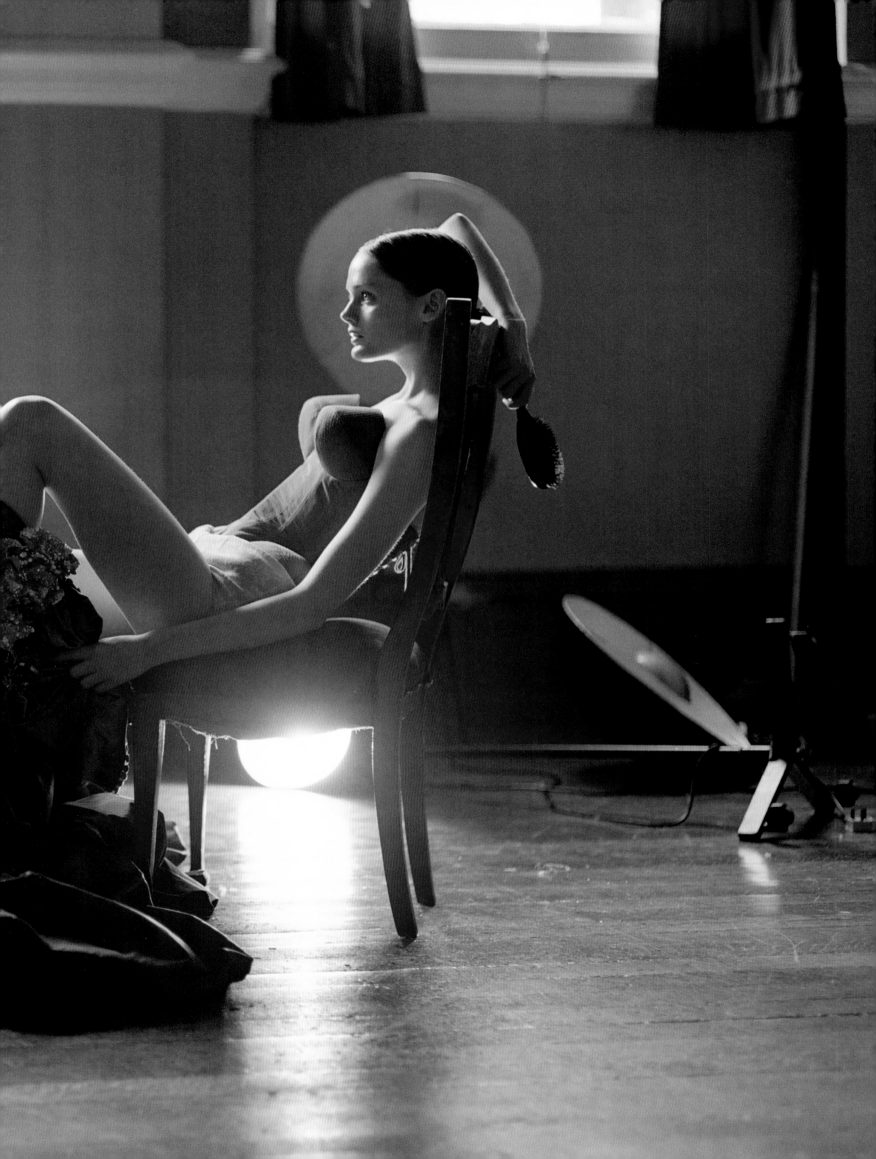

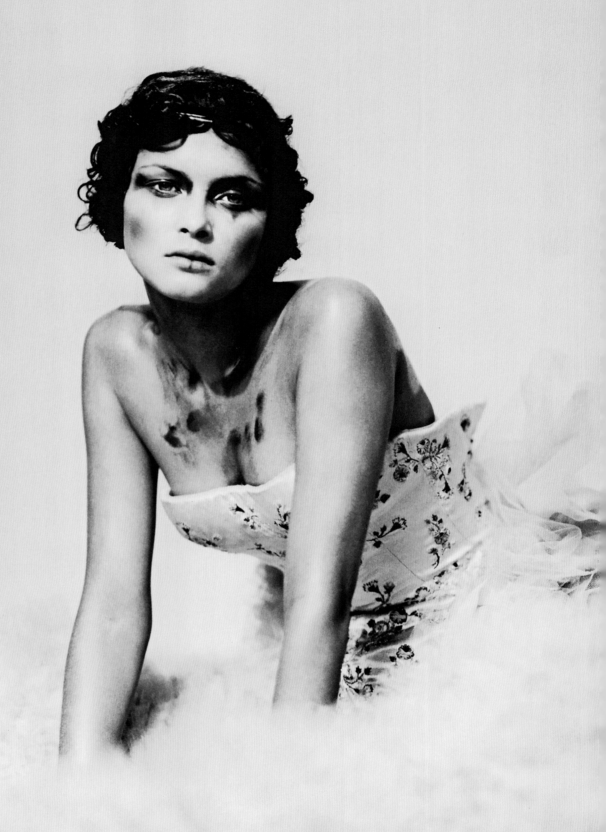

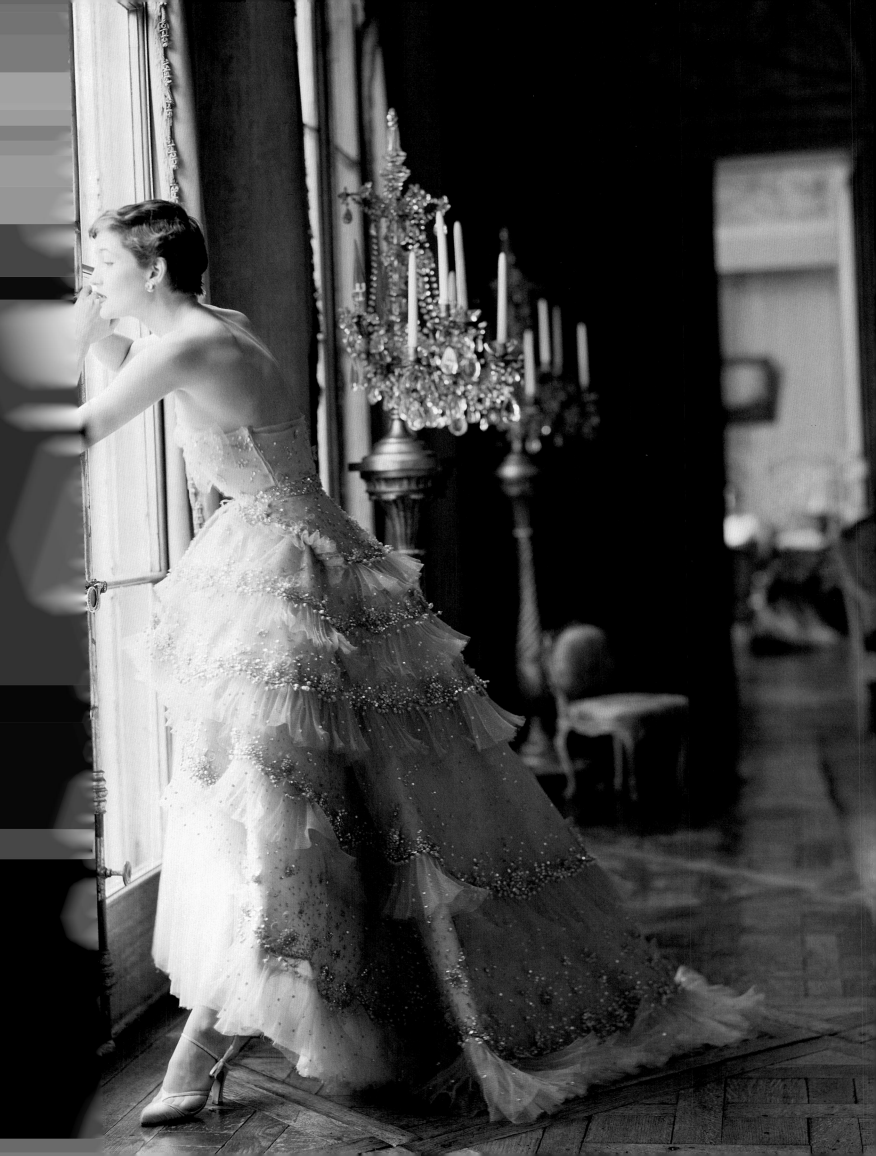

喜欢复古元素，尤其钟爱18世纪的风格。"这是真的，我总会不自觉地在设计中融入18世纪的风格。但我并不是依样画葫芦，而是对其进行了全新的阐释。我设计了恰如其分的紧身胸衣，富有诗意的头饰，精美的拖曳礼服……"[43]相比历史上真正存在的服装，他的设计更接近《卡洛琳》和《天使们的侯爵夫人》中的戏服，既神秘又梦幻，既有加里亚诺的风格，又有迪奥的风格。

相较高级定制服装而言，迪奥公司的珠宝[由维多利娅·德卡斯特兰（Victoire de Castellane）设计]则稍显出格。1998年，设计师德卡斯特兰进入迪奥公司。她之前曾供职于香奈儿公司，在14年间设计了不少款式新颖的珠宝；她将珠宝与时尚融合在一起，既诙谐又特别。她如饥似渴地在迪奥的梦幻世界中徜徉："制作一条晚礼服需要500米长的缎子，300米长的薄纱，但需要多少珠宝呢？一颗80克拉的宝石可以镶嵌在戒指上，也可以将之镶嵌在客户那条有刺绣的裙子上。……镶嵌有各种方式，一切皆有可能。"[44]在她看来，珠宝就像"时尚的高级配饰"[45]，她让这一切走下了神坛。她以"裁缝"的视角去处理各种珍贵的宝石：她将钻石、红宝石、绿宝石和蓝宝石等镶嵌在花边、饰带、紧身胸衣的系带、羽毛和绒球上——这些都是18世纪的时装商人所弃用的材质。最后，她小心翼翼地将珠宝的扣眼扣上，让其在女性的脖子上闪烁出耀眼的光芒——所有女性梦想已久的时刻。

"对我而言，衣服应该是轻便的……我想没有人可以轻而易举地穿上重35千克的拖曳礼服吧。"[46]拉夫·西蒙说道。西蒙之前是一名激进、崇尚极简主义的工业设计师，他喜欢包豪斯建筑多过新古典主义建筑，他如何在设计中融入迪奥公司一直钟爱的18世纪风格，营造出浪漫感，并与我们的时代产生共鸣？"开始时，我问自己'什么是现代主义？'。我想要创造出一种完全不同于我目前所了解的迪奥公司的风格。"西蒙在2014年秋冬的高级定制服装秀上说道。"……对我而言，复古风格与简单地将近几十年的风格现代化相比，更具现代气息。挑战在于，要用现代的方法去处理某些非常古老的东西，让某些看似夸张的设计变得轻松、简单。"[47]

洛可可风格和刻板的宫廷服饰全然脱离了现代世界。"我喜欢一切整洁、精美、富有条理的东西。我不再欣赏朦胧的时尚，欣赏复古……厚重、僵硬的织物，我喜欢那些能动的东西。"[48]拉夫·西蒙设计出了路易十五时代法式风格的裙子，他保留了迷人轻盈的裙撑（因采用薄纱而显得轻盈）。何为法式风格？颜色为乳白色，长及脚踝，紧身胸衣轻盈飘逸，圆领，工字背，饰有拉链和口袋。从这一标准来看的话，真正的法式风格服装仅限于紧身外衣（男式，既长又紧），是以女性身体为标准设计的。西蒙的设计刺绣繁多，在他看来这就够了，根本无须再加入任何元素：他抛弃了套衫和黑色羊毛长裤为绝配的固有理论。他的模特们把手插在口袋里，从容安详，散发出一股新浪漫主义风格。"在我看来，这样的神色，这样轻松的优雅才能充分流露出女性的自由。"[49]此外，他还在设计中加入了一些历史元素，将人们带回了奥德赛的那个时空："未来是为过去而服务的；我觉得这是一个非常棒的想法。"[50]

152至153页图：蒂姆·沃克于2004年拍摄
154至155页图：保罗·罗维西于1997年拍摄
左图：诺曼·帕金森于1950年拍摄

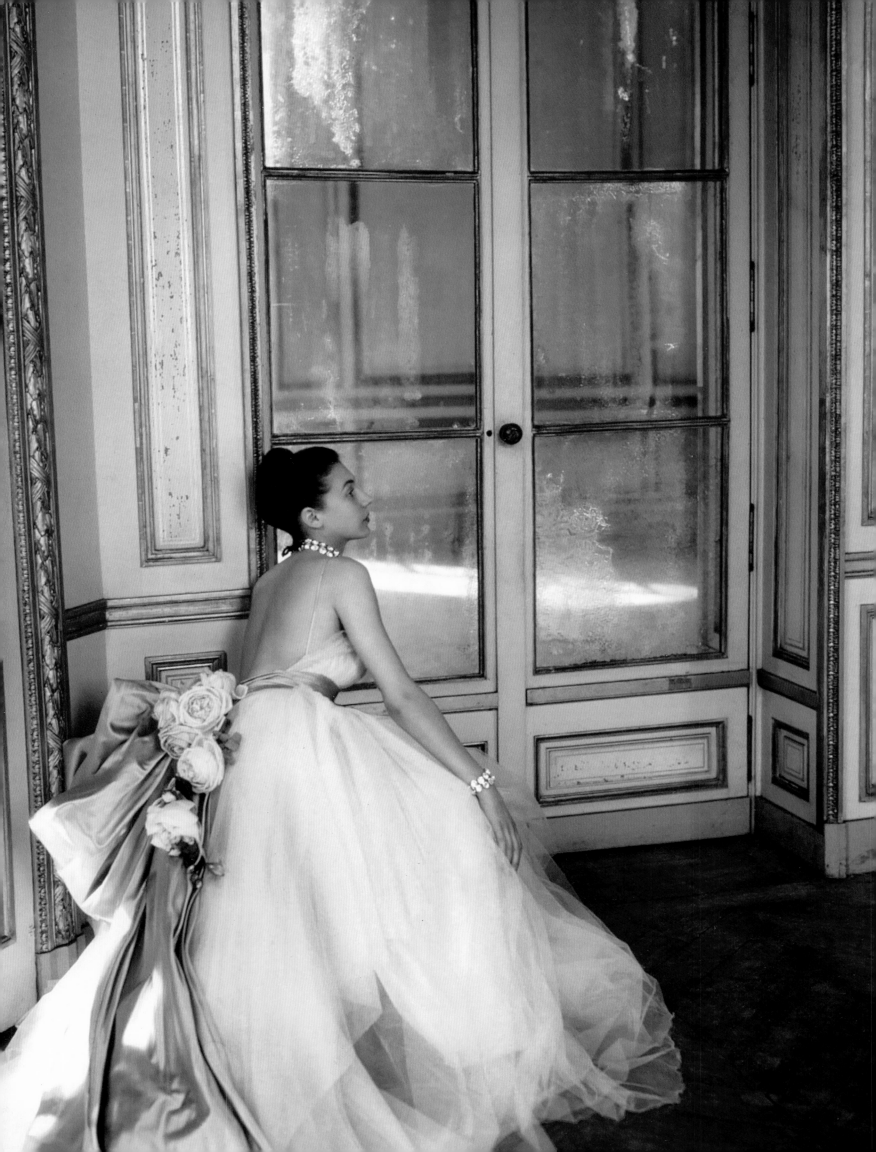

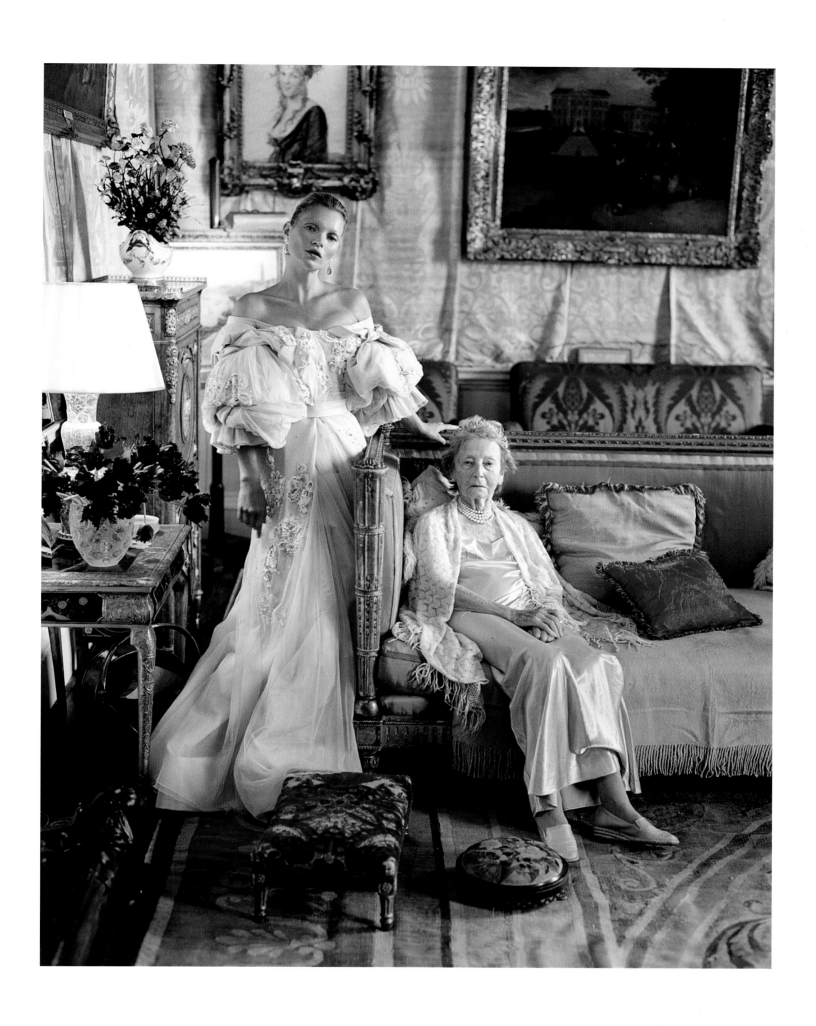

左图: 路易·达渥芙于1947年拍摄
上图: 蒂姆·沃克于2012年拍摄

路易·达渥芙于1950年拍摄

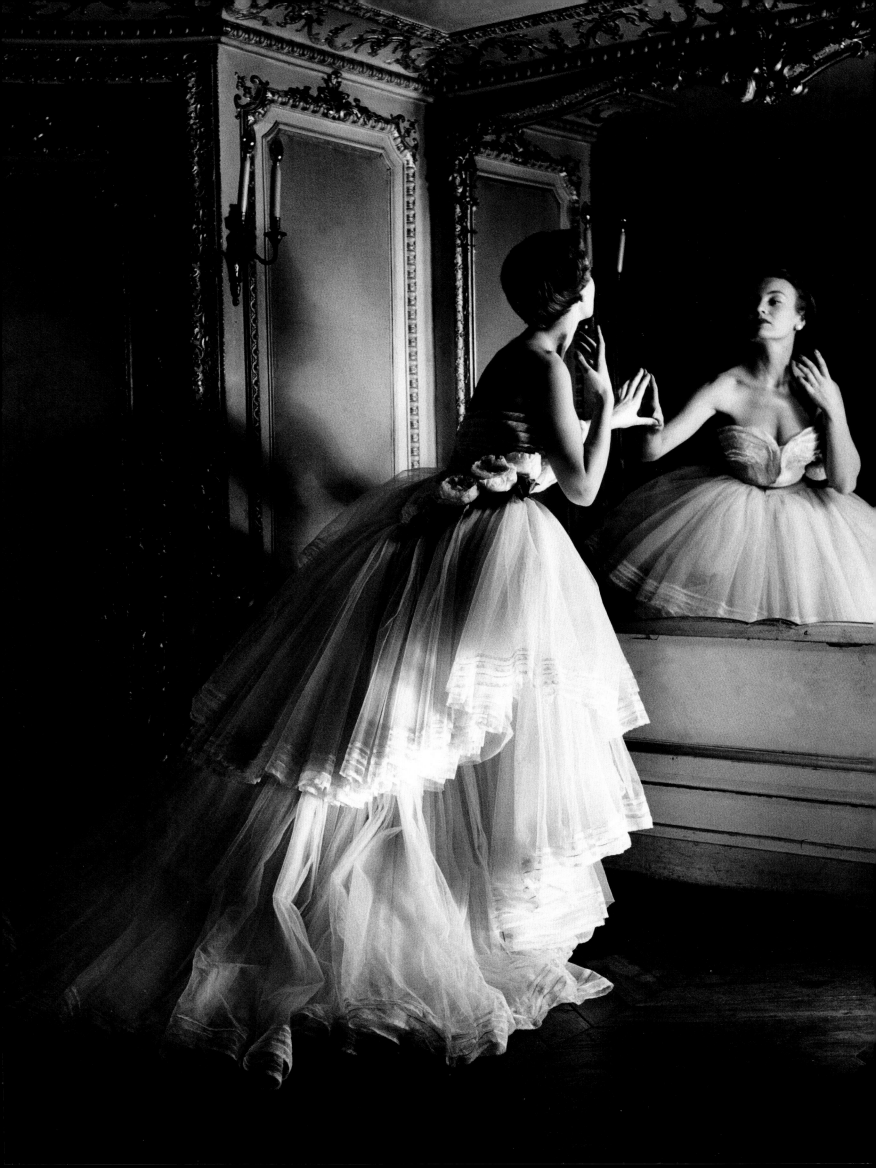

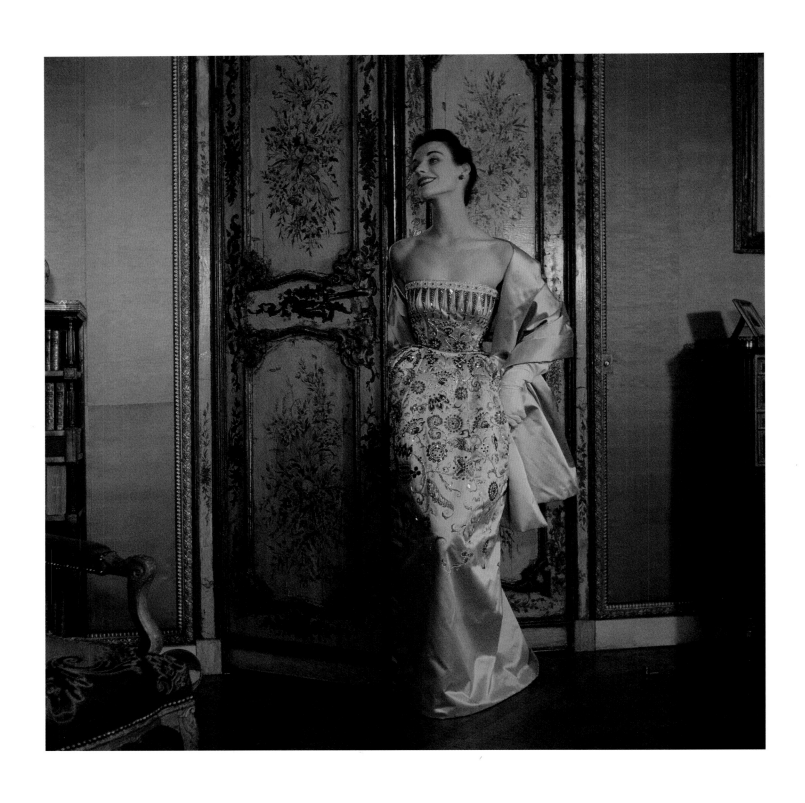

上图：亨利·克拉克于1952年拍摄
右图：尤尔根·泰勒于1999年拍摄

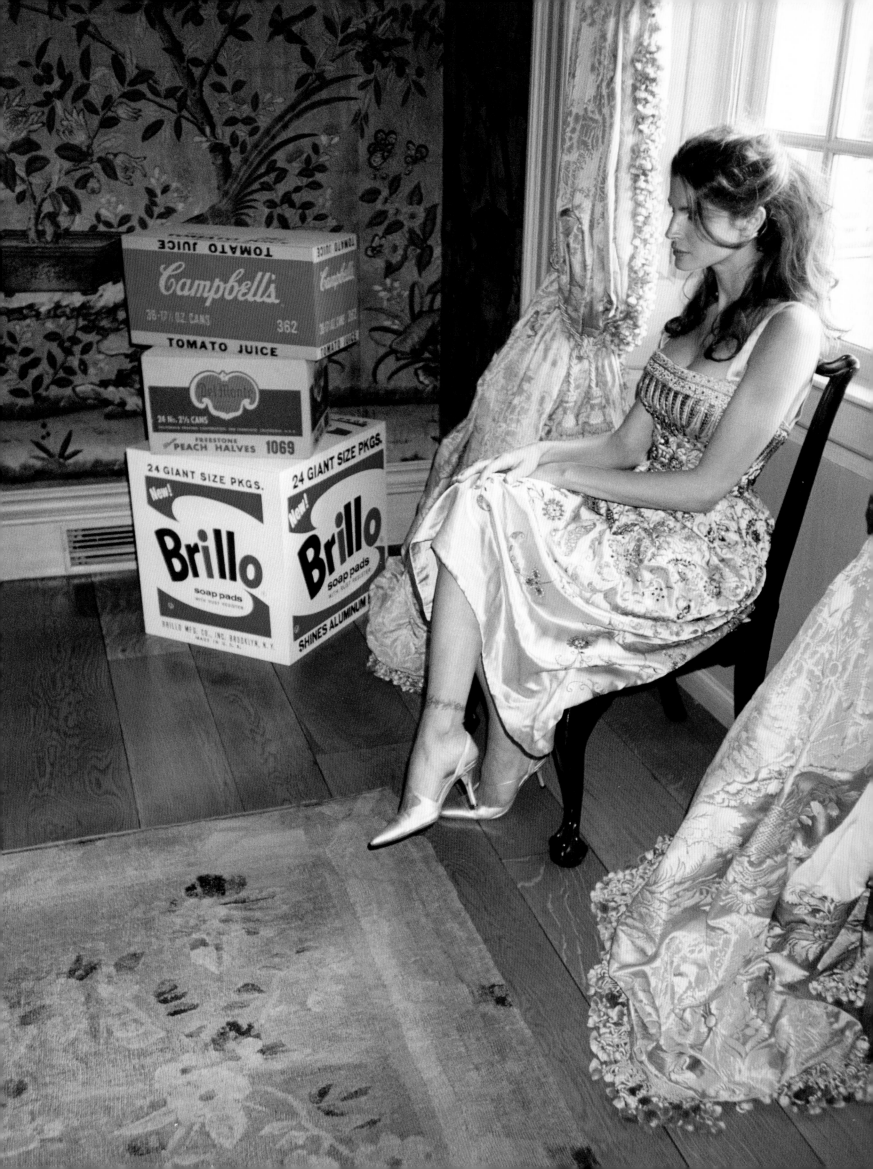

伊内兹·冯·兰姆斯韦德和维努德·玛达丁于2006年拍摄

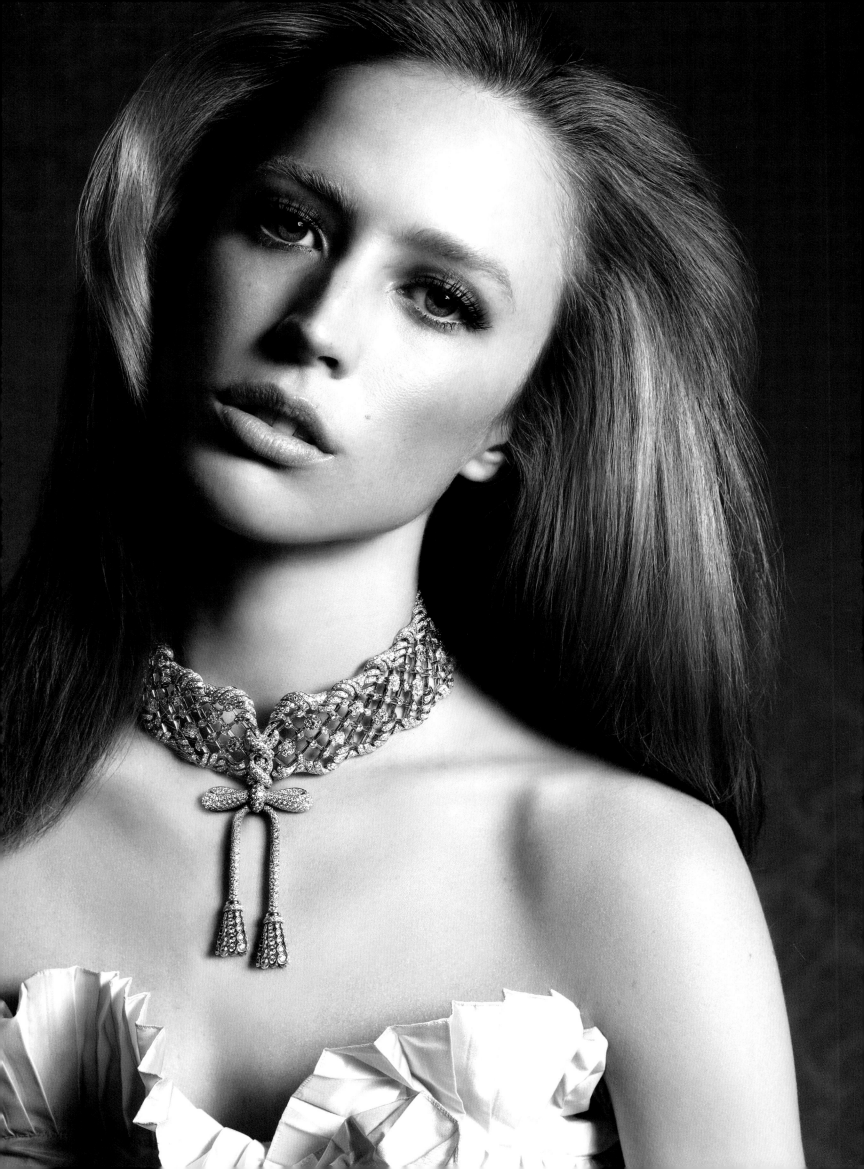

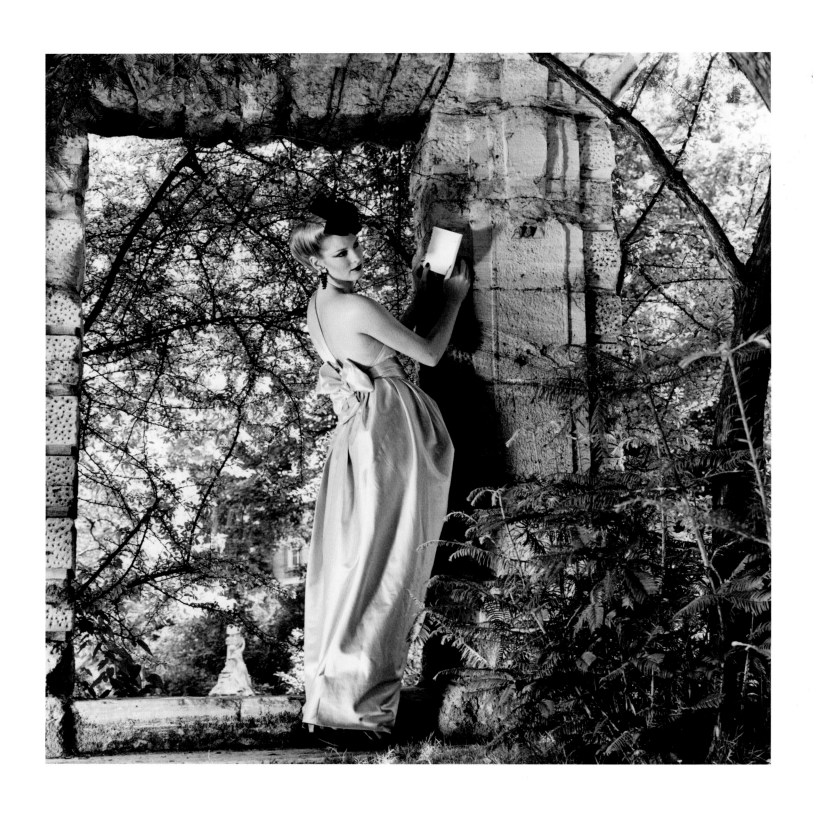

上图：霍斯特·P.霍斯特于1979年拍摄
右图：保罗·罗维西于2014年拍摄

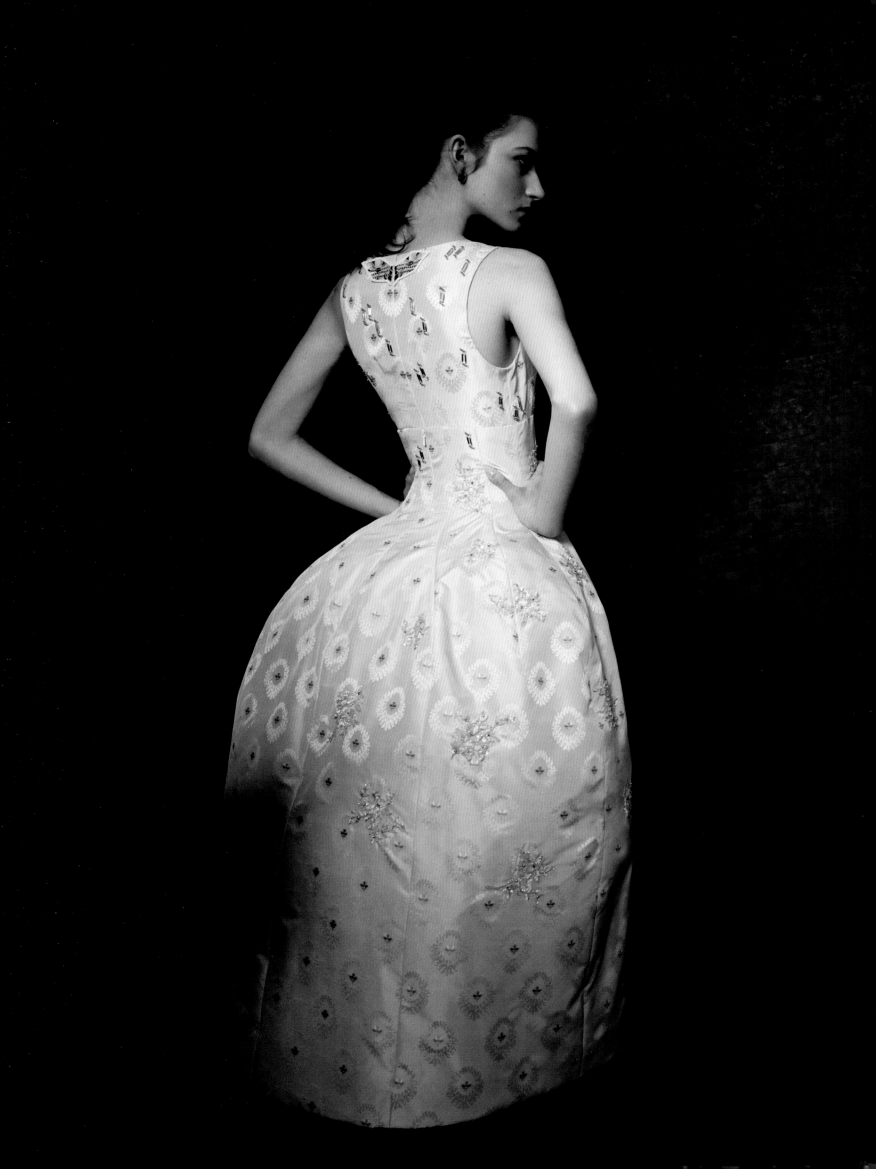

克利福德·克芬于1954年拍摄

克利福德·克芬于1954年拍摄

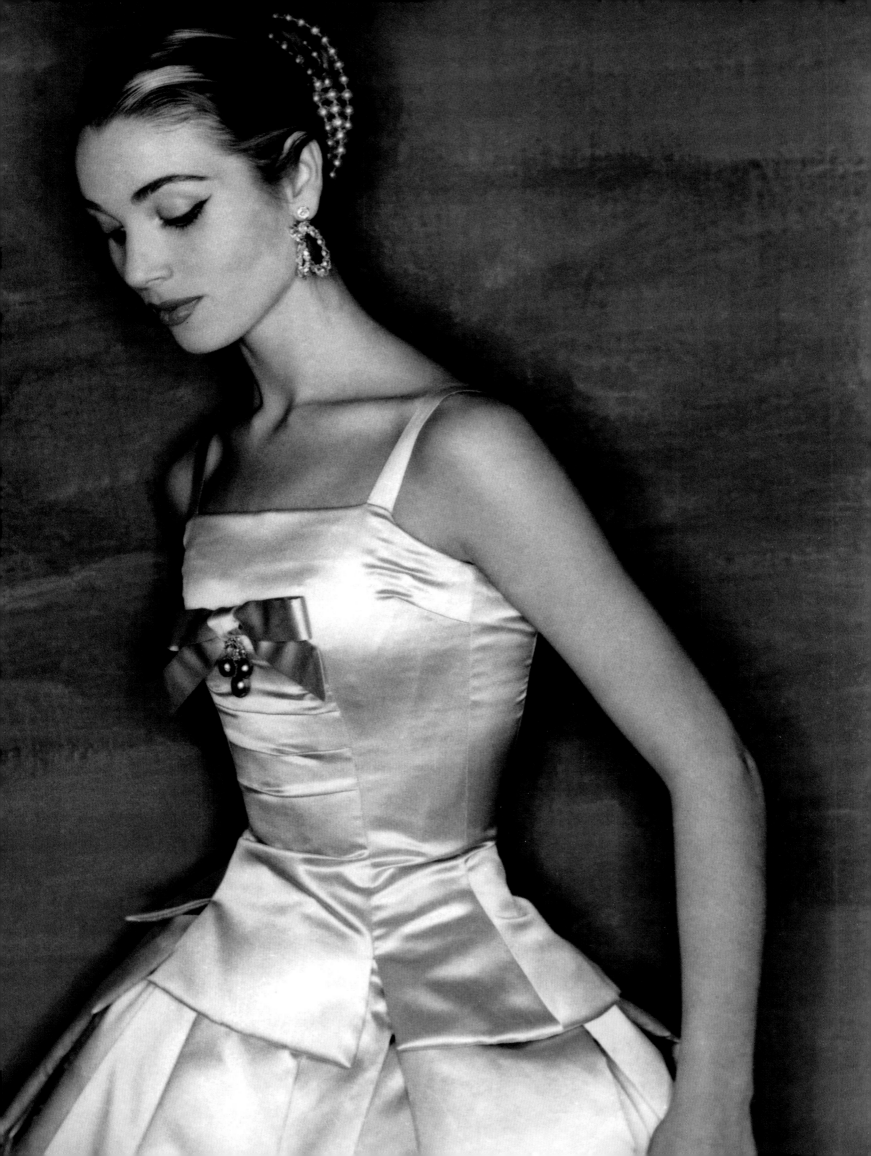

格雷戈里·哈里斯于2014年拍摄

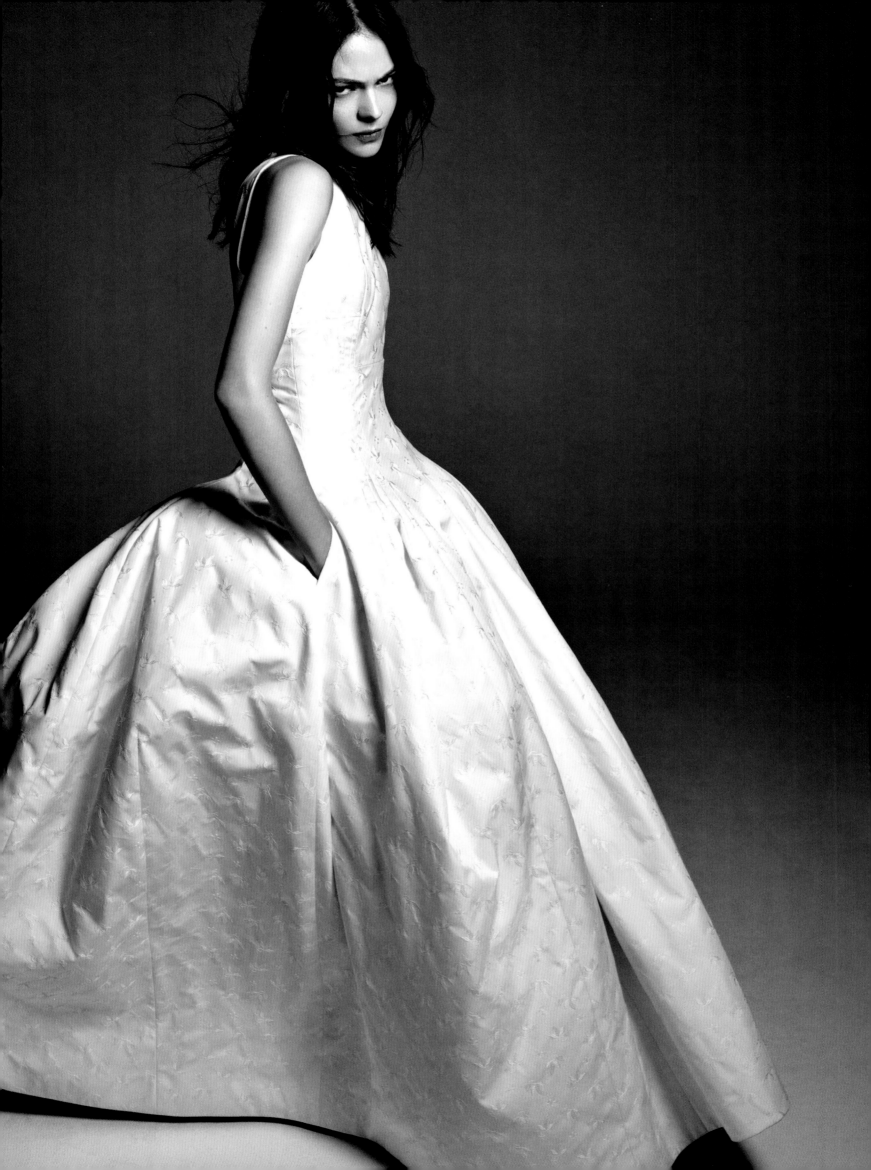

右图：罗杰·维威耶为迪奥设计的女子晚礼服鞋
1963年8月，由摄影师理查德·阿维顿于巴黎拍摄

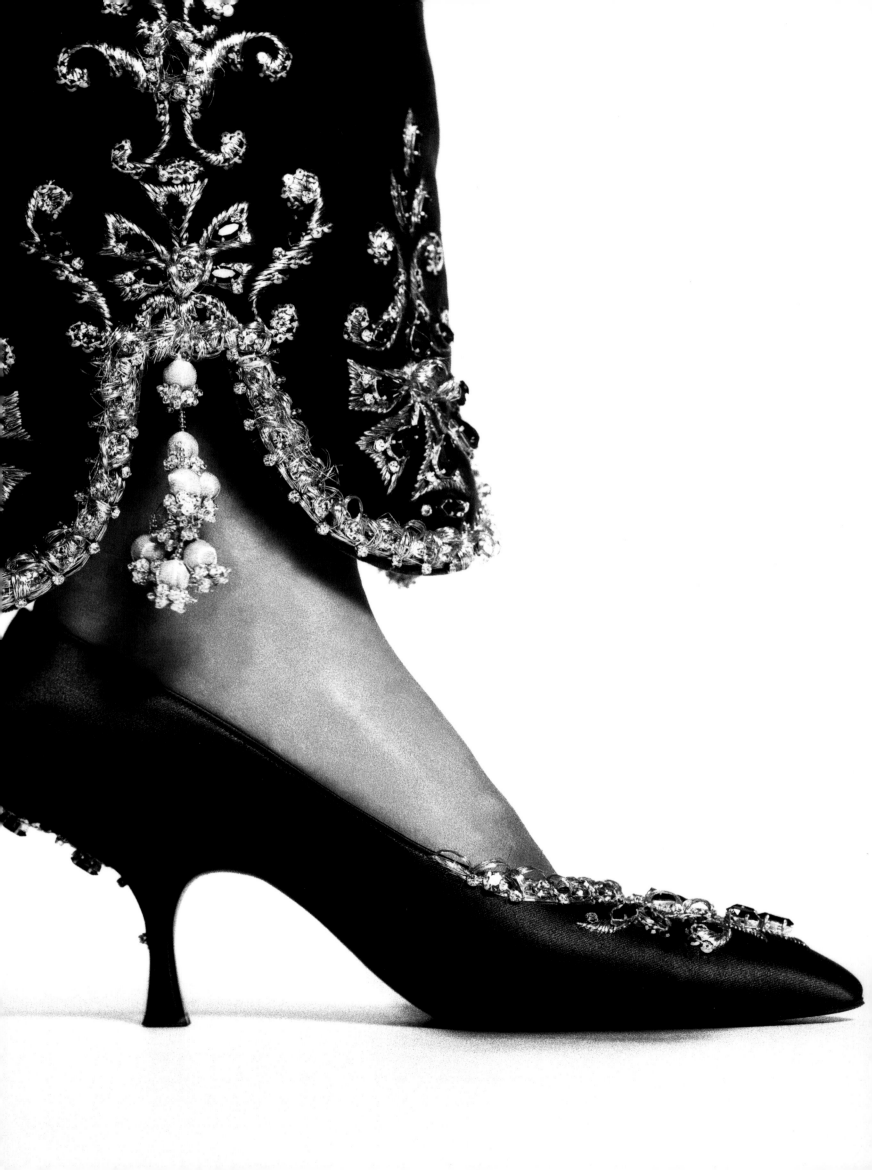

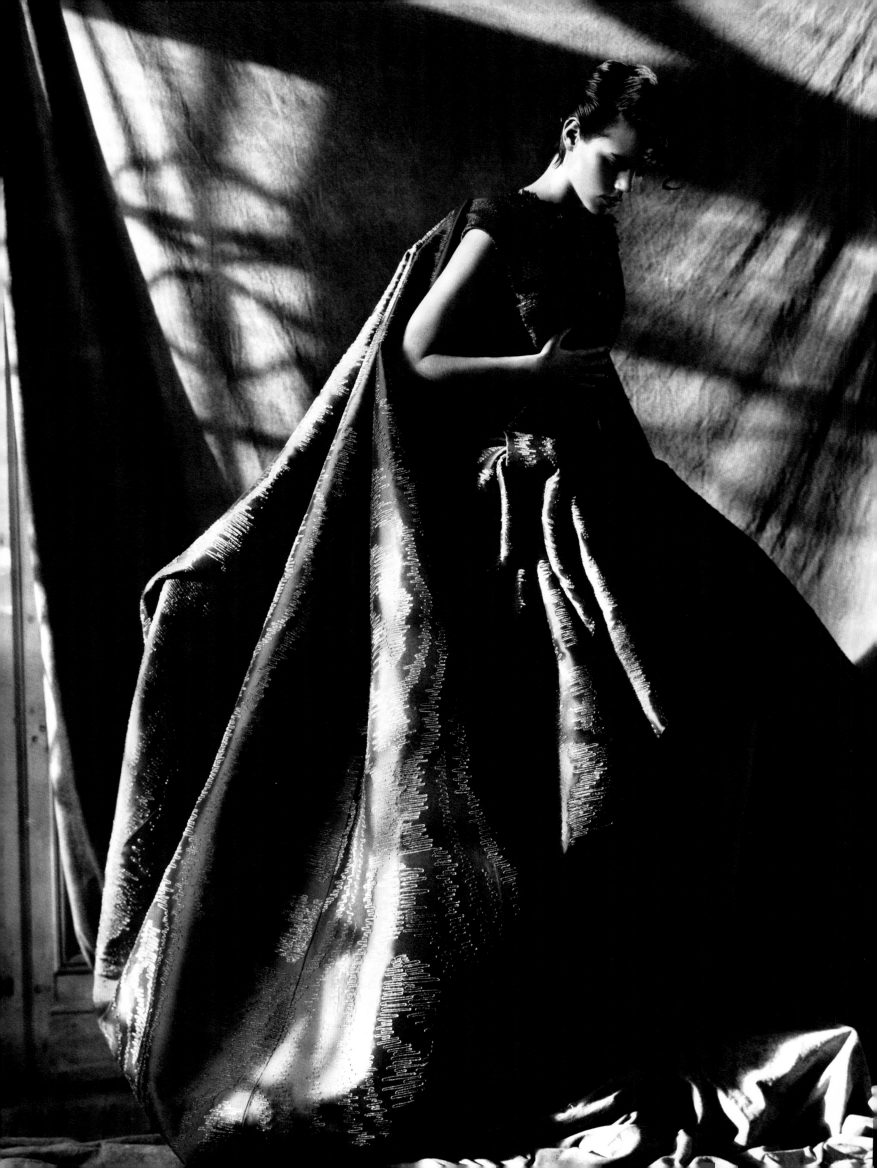

左图：保罗·罗维西于2008年拍摄
上图：彼得·林德伯格于1990年拍摄

右图：多米尼克·伊瑟曼于1992年拍摄
180至181页图：艾伦·冯·安沃斯于1997年拍摄

右图：多米尼克·伊瑟曼于1992年拍摄
180至181页图：艾伦·冯·安沃斯于1997年拍摄

右图：汤姆·鄂尔多伊诺于2014年拍摄
184至185页图：彼得·林德伯格于2014年拍摄

右图：汤姆·鄂尔多伊诺于2014年拍摄
184至185页图：彼得·林德伯格于2014年拍摄

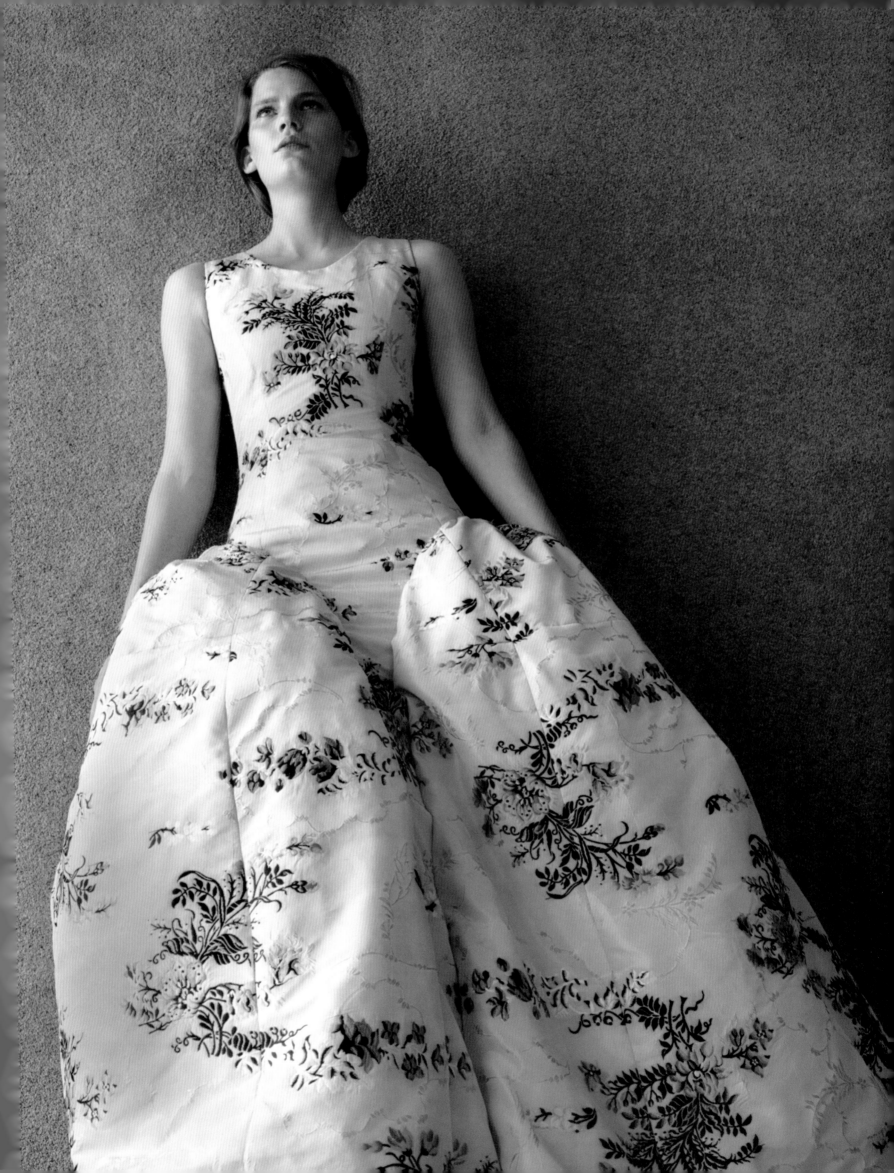

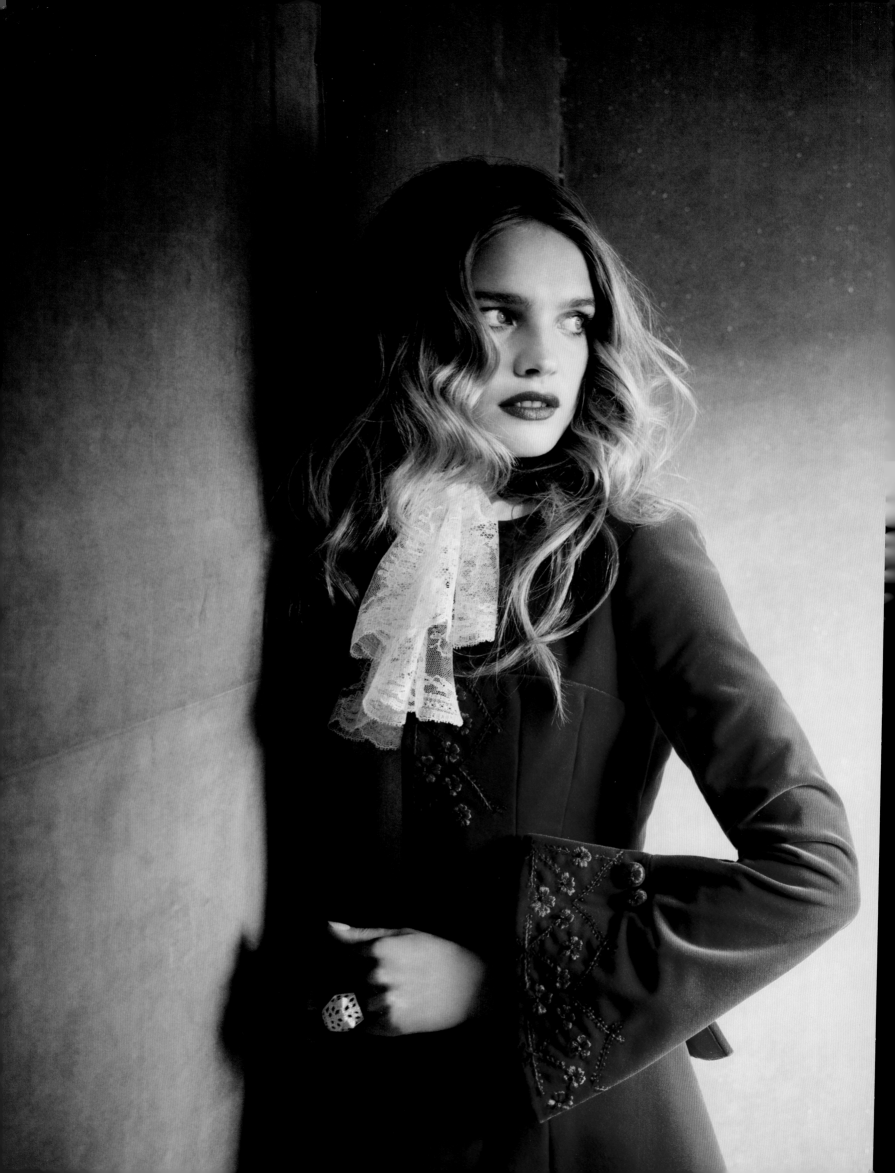

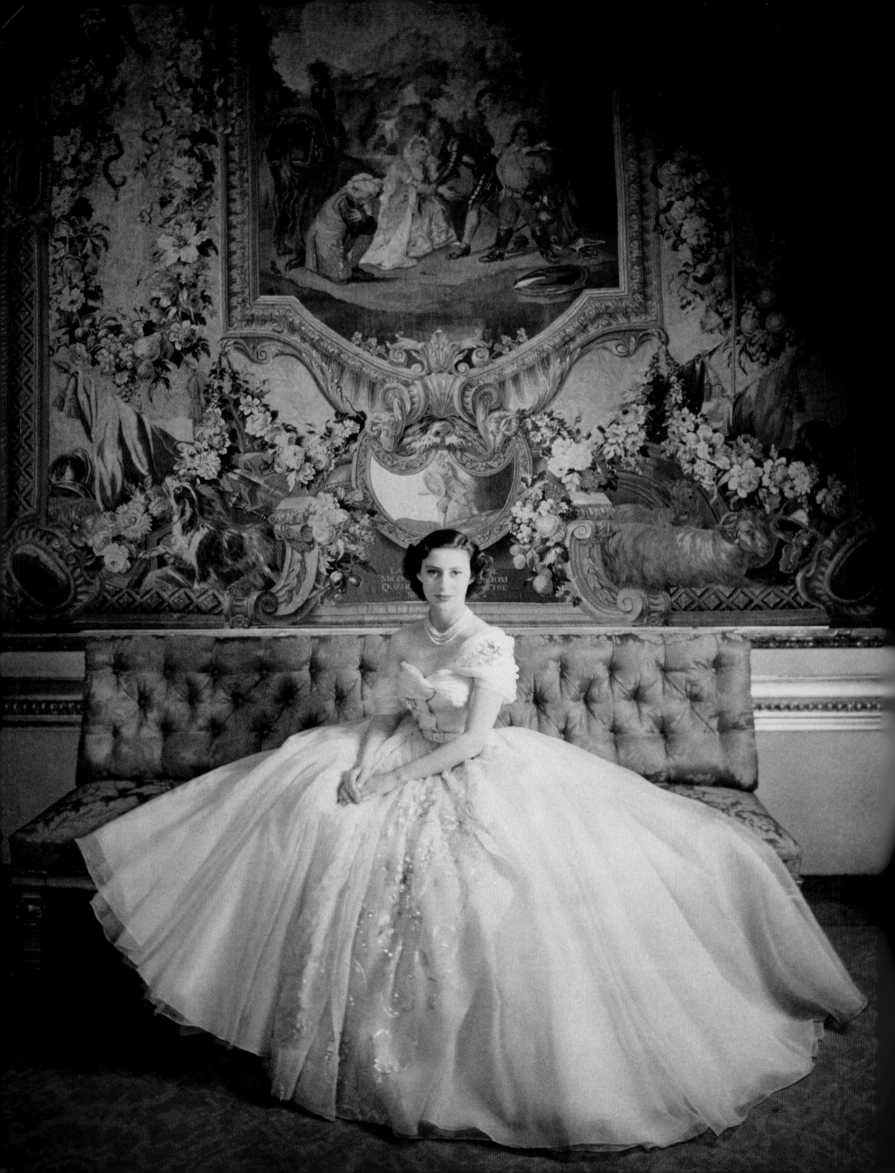

大量涌现的公主风格设计

　　1951年8月21日，玛格丽特公主将迎来自己的21岁生日。有比身着公主风格的礼服，在正对着巴尔莫拉城堡的亭子下翩翩起舞更好的庆祝方式吗？这该多么浪漫！最后公主选择了一件迪奥的礼服。这件礼服相当特别，其设计灵感来源于1951年春夏系列的一款样衣："诗意的早晨"——短款白色透明欧根纱礼服，上面有水晶、麦秆和珠片刺绣的图案。年轻的公主喜欢上半身的收腰和斜肩式设计（薄纱从左肩垂落至胸前，露出滑嫩的右肩），而她同样也欣赏礼服的刺绣。"我喜欢这条裙子，因为这上面有好多精美的刺绣"，[1]公主曾对她的摄影师塞西尔·比顿如是说。尽管公主喜欢这件礼服的露肩设计，但她还是要求薄纱遮住右臂，毕竟薄纱足够长。"诗意的早晨"长及腿肚，而公主的晚礼服更长，足以彰显其的尊贵地位，满足公主及世界人民那梦幻的愿望。

　　这场舞会没有留下任何一张照片。不过一个月前，塞西尔·比顿已经在白金汉宫为温莎家族这位身着高级定制礼服的年轻公主拍摄了照片。比顿是英国时尚摄影圈的元老，他的照片时常刊登在*Vogue*杂志上，他与玛格丽特非常熟稔——早在1942年，玛格丽特12岁时，他就开始为其拍摄照片。

　　1930年，比顿开始为皇室拍摄照片：先是维多利亚女王的女儿路易斯公主，后是乔治王子（后来的肯特公爵），而后是乔治王子的弟媳艾丽斯·蒙塔古·道格拉斯·斯科特女士（Alice Montagu-Douglas-Scott，后来的格罗切斯特公爵夫人）。他还曾为沃利斯·辛普森（Wallis Simpson）拍摄照片，并刊登在*Vogue*杂志上。[2]也就是在沃利斯·辛普森伦敦的家里，比顿认识了威尔士亲王，即后来的爱德华八世。他们请比顿担任蜜月摄影师——1937年，他们前往冈代城堡（位于法国安德尔-卢瓦尔省）度蜜月。不过，因为爱德华八世和辛普森夫人的婚姻受到温莎皇室的强烈反对，所以拍摄这样的照片很可能会让比顿成为摄影界的弃儿。然而，新王后伊丽莎白却意外地选定其为英国皇室的摄影师。爱德华八世让位引起轩然大波后，皇室亟待重新树立正面形象，而比顿便是皇室正面形象的塑造者。

　　1938年，他第二次为马丽娜公主（肯特公爵夫人）拍摄照片。当时，公主（全名希腊及丹麦马丽娜公主）穿上了希腊的民族服装和正式礼服。比顿选定的照片背面装点着花朵图案——这是其最爱的油画《秋千》（让·奥诺雷·弗拉戈纳尔画作）细节放大图，且是倒置的。[3]以"画家温德尔哈尔特（Franz Xaver Winterhalter）的方式"（比顿如是说）拍摄的这一辑照片打动了肯特公爵夫人马丽娜的兄嫂伊丽莎白王后。伊丽莎白王后召见了比顿，比顿正式进入白金汉宫工作。1939年7月，比顿首次为伊丽莎白王后拍摄照片，地点在蓝色会客厅，背景同样是弗拉戈纳尔的《秋千》。黄昏时分，他们又在白金汉宫的花园里拍摄了另一辑照片。不过，这些童话般的照片在二战爆发后便被迅速封存了。

玛格丽特公主，塞西尔·比顿于1951年拍摄

战争期间，国王、王后和他们的两个女儿过起了和普通英国人民一样的生活。他们摒弃了奢华的排场，收起了华丽的珠宝，穿上了异常普通的衣服。比顿不喜欢这种缺乏魅力的变化，皇室的一个成员亦是如此，她无法适应这种朴素的装扮，她就是玛格丽特公主。

"玛格丽特公主很小就喜欢画那些优雅、纤瘦、穿着漂亮衣服的女士"，她的管家玛丽昂·克劳福德（Marion Crawford）回忆道。[4]玛格丽特公主自小爱美，当大人们强迫她穿上和母亲同样剪裁的服装时她会反抗，当她的衣服和姐姐类似时她又会怒火中烧。"玛格丽特公主生来就懂得打扮"，克劳福德女士接着说道，"她知道什么适合她，她相当抗拒白金汉宫中随处可见的蓝色和淡紫色。"[5]她的服装风格更接近于她的婶母肯特公爵夫人马丽娜公主。后者是欧洲最优雅的女性之一，亦是比顿最钟爱的模特之一。"等我长大了，我要打扮得和马丽娜婶母一样。"[6]有一天，公主对自己的管家说道。

1942年10月24日，比顿第一次为伊丽莎白和玛格丽特两位公主照相。他让公主们摆出了和托马斯·庚斯博罗（Thomas Gainsborough）两个女儿莫莉和佩吉一样的动作，[7]背景是弗拉戈纳尔作品《小公园》的复制品。[8]他为两位小公主拍出了一张美妙又浪漫的照片。比顿同时也是画家和插画师，他在拍摄照片时会采取画作的构图方式——具体来说就是模仿弗朗茨·克萨韦尔·温德尔哈尔特和托马斯·庚斯博罗的构图方式，从而为皇室成员塑造出完美的肖像。比顿拍摄的照片为新洛可可风格，照片背景得到了升华，模特也更显高贵，处处体现着皇室的尊贵。他就是当代的温德尔哈尔特。温德尔哈尔特是一位德国画家，在19世纪下半叶为欧洲贵族绘制肖像，他深知如何在华服之外，着重体现出维多利亚女皇、奥地利的伊丽莎白王后（著名的茜茜公主）和欧仁妮的美丽与优雅。比顿承继了温德尔哈尔特的精神。而且他生来逢时——欧洲局势稳定之后，他于1945年3月为伊丽莎白和玛格丽特两位公主拍摄的照片又一次发表。比顿一位非常要好的朋友将其在照片中着重体现的东西带到了时尚中。这位被称为"时尚界的华托"的友人就是克里斯汀·迪奥。[9]

"新风貌"系列标志着欧洲和世界——尤其是女人所渴望的梦幻的回归。战争一结束，人们就以各种方式宣告摆脱节俭生活。1947年初迪奥举行的第一次服装系列发布会便是其中的典型。该发布会展现了一种全新的优雅、奢侈、富足、美丽……简而言之，自由又回来了！"新风貌"系列先在法国、美国和英国风靡，而后征服了世界。英国的一位年轻女性成了迪奥的代言人：先是半官方的，而后是官方的。1948年2月10日，玛格丽特公主身着一件刚刚过膝的大衣亮相。一个月后，她又身着同一件大衣亮相——只不过是加长版，其长度达到小腿肚正中央——现在的迪奥服装就是这个长度！"玛格丽特公主穿上了'短版'的'新风貌'！"*Elle*杂志如此嘲讽道。[10]被父亲强行送进寄宿学校的玛格丽特和当代的许多人一样，通过花招博取了版面。

正因为玛格丽特，"新风貌"系列在英国风行。她是正处于全面发展时期的迪奥公司的意外收获，因为这位年轻的公主有着相当高的知名度。自1947年姐姐伊丽莎白结婚后，媒体便将目光对准了她，摄影师也竞相追逐她。尽管玛格丽特并未当上女王，但对人民而言，她是一位懂得在古老传统和当代趋势、尊贵皇族和时尚女王两者间权衡的公主。

这位公主的先锋风格"新时代"的确在时尚界产生了不小影响：全世界的时装公

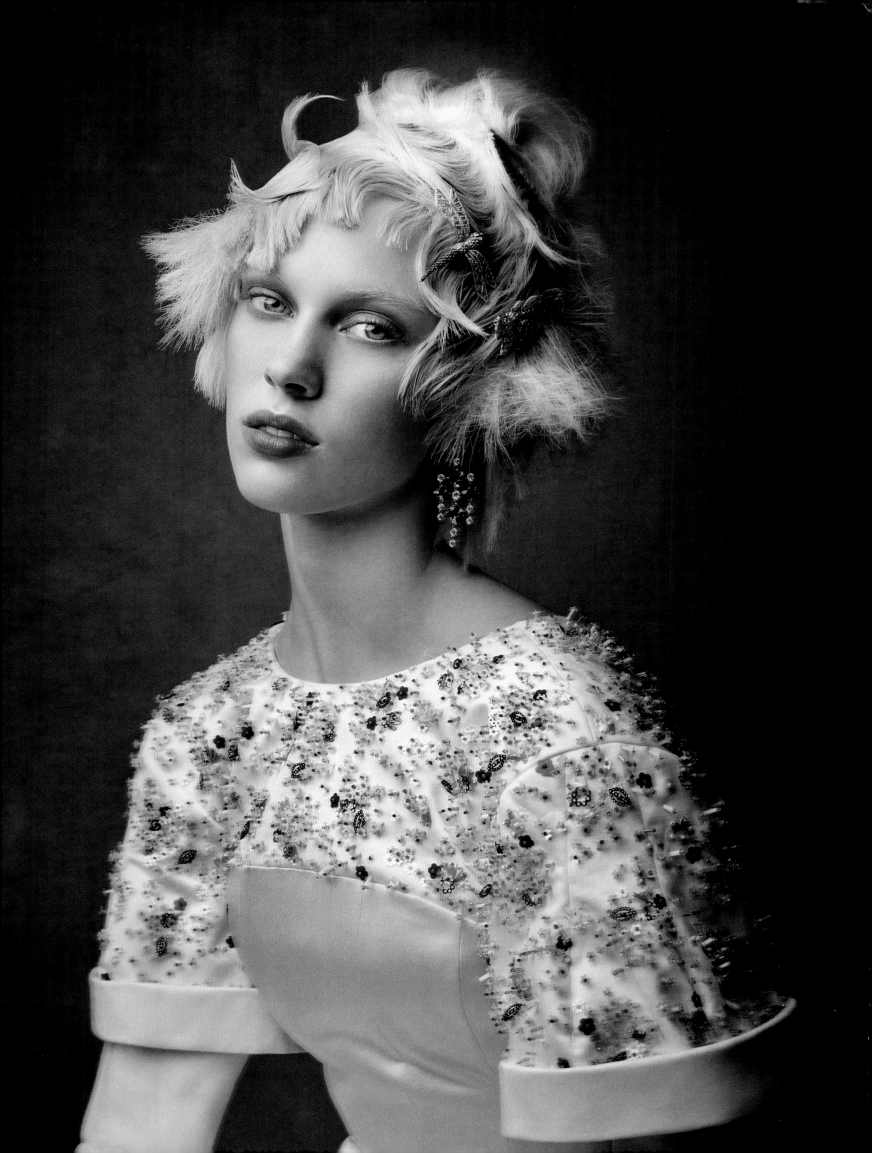

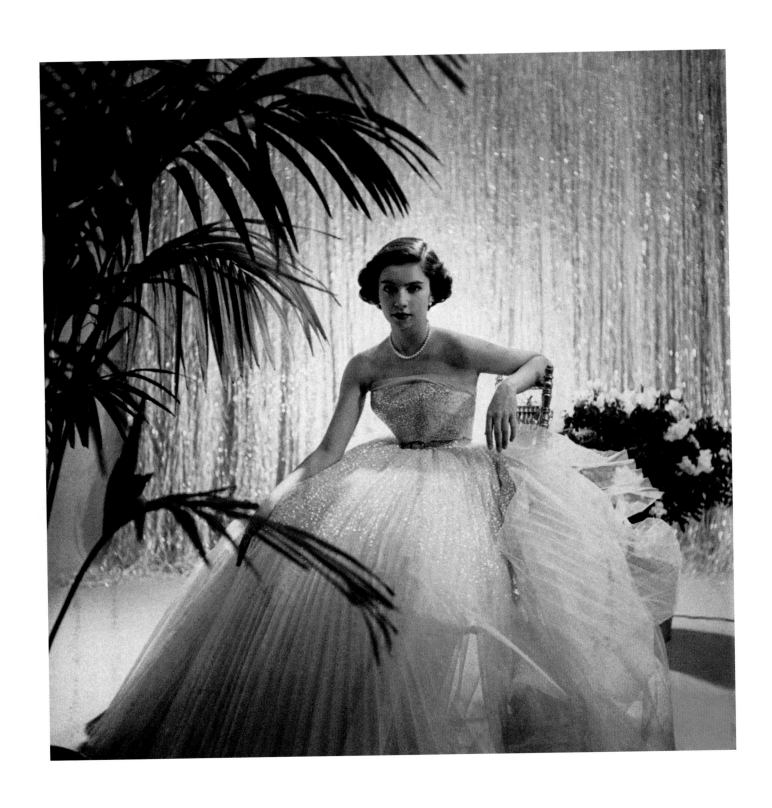

上图：塞西尔·比顿于1951年拍摄
右图：蒂龙·利本于2014年拍摄
192至193页图：尤尔根·泰勒于1994年拍摄

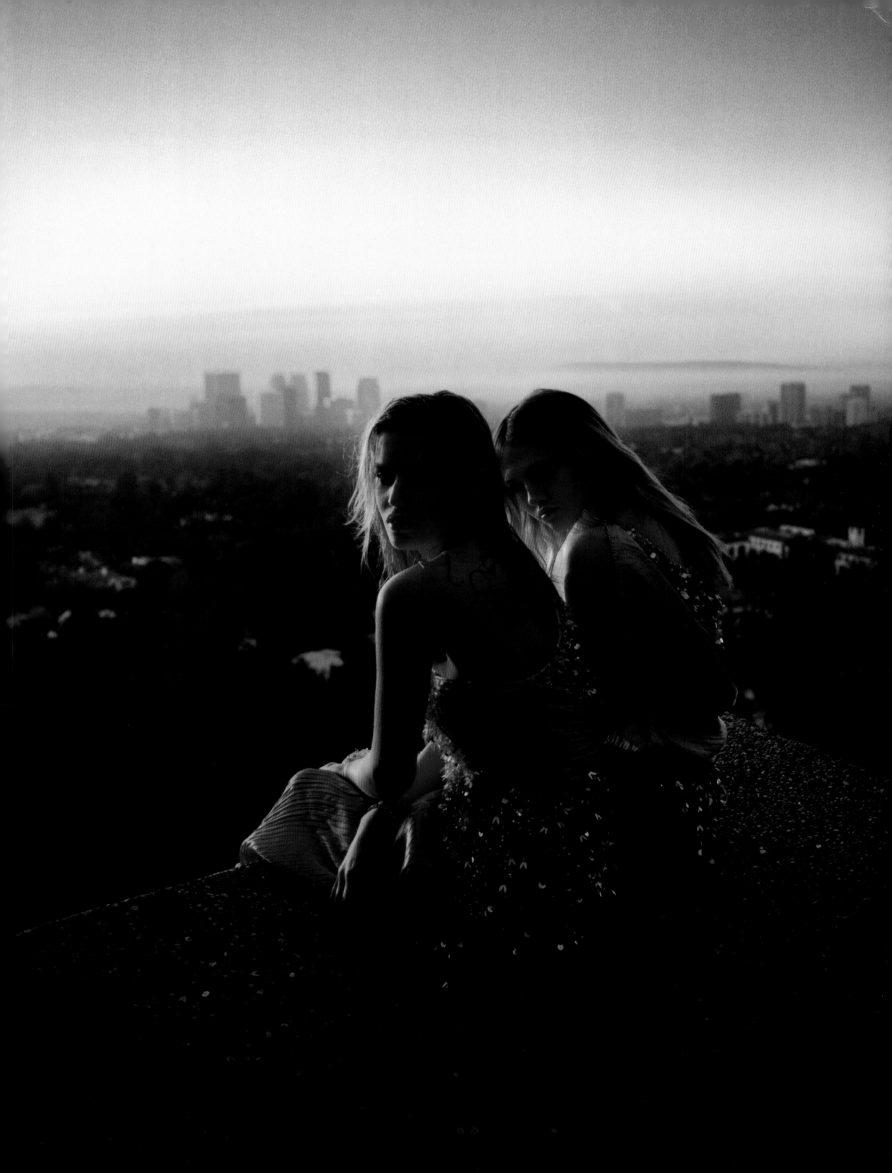

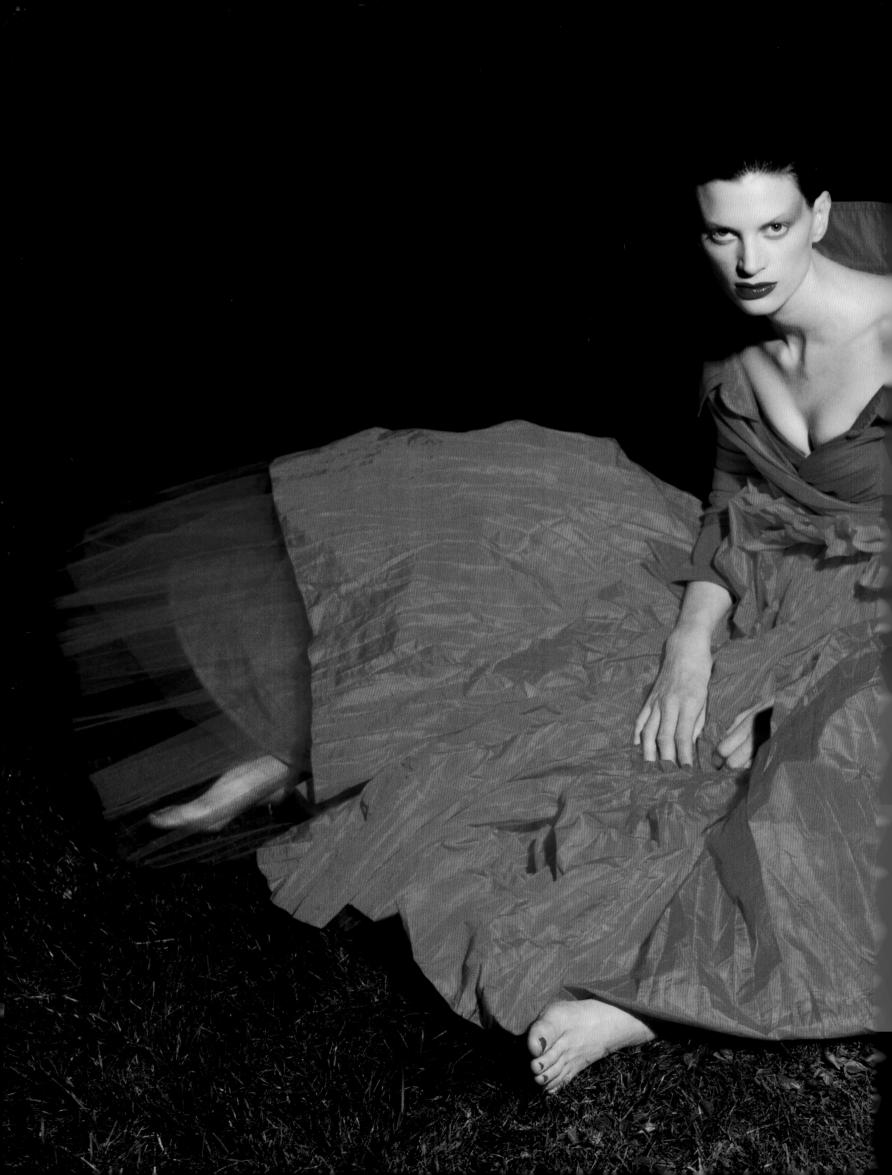

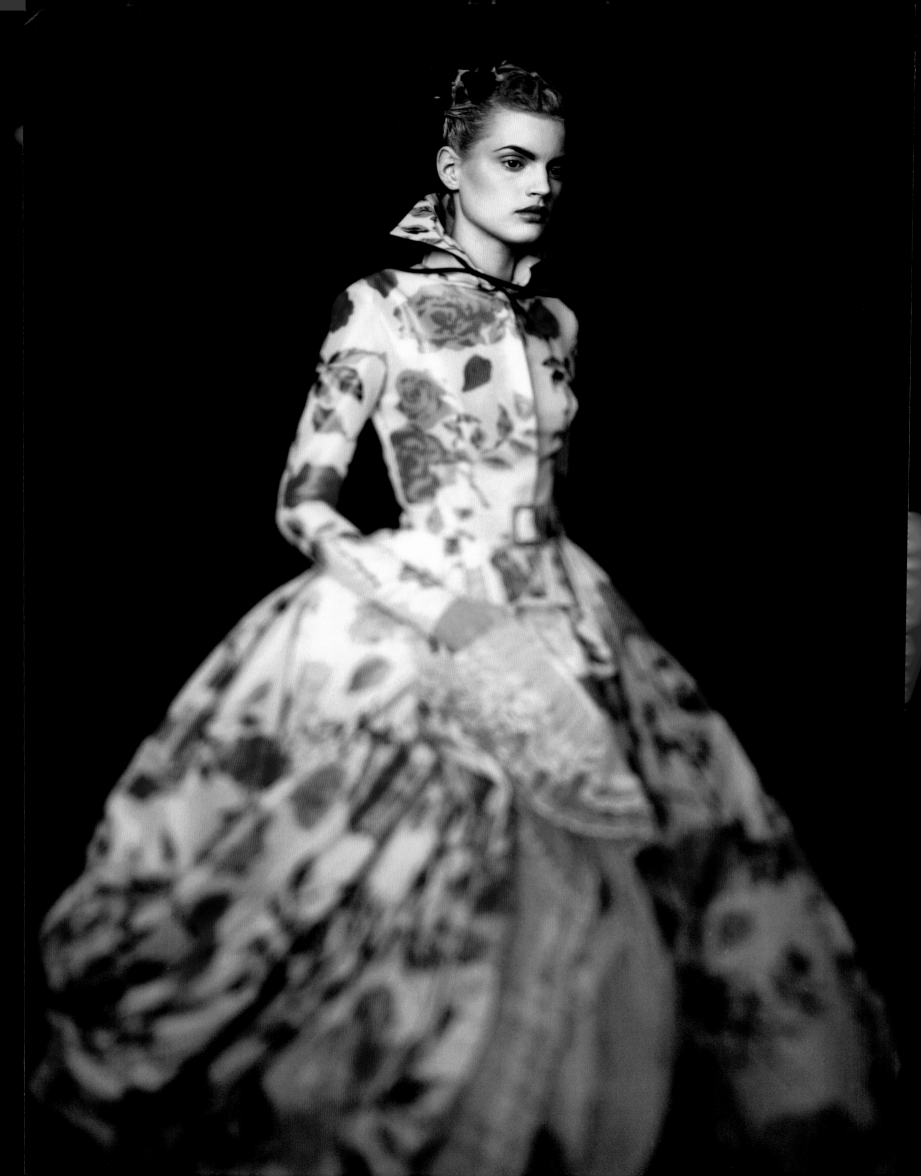

司都盯着她的衣着，因为有不计其数的女性在争相模仿她的穿着。她的衣着对英国和海外的服装工业都产生了影响。纽约第五大道的大型商店中挂着她的裙子翻版，上面的标签写着"玛格公主同款"，玛格是美国人给公主取的昵称。尽管她曾公开表示过她对"新风貌"的喜欢，但她从未穿过。因为皇室规矩不允许。规矩多么重要！她想要迪奥出品的那件高级定制"大"礼服，而在第二年，她拥有了这样一件礼服。

"玛格丽特万岁！玛格丽特万岁！"1949年5月28日玛格丽特公主抵达里昂火车站时，巴黎人如此欢呼。她刚刚结束了意大利和瑞士的行程，要在法国停留4天才回国。在法国期间，她游览了枫丹白露森林，在巴比松一家著名的饭店享用午餐，参观凡尔赛宫和壮丽音乐喷泉（接着是小特里亚农宫和女王的小村庄），去拉贝罗斯享用晚餐，参观乐格兰德奥古斯汀公寓、蒙马特和圣心教堂，甚至还前往皮加勒区感受巴黎的夜生活（她还去布兰奇街的一家小酒馆跳舞呢）。但她并不满足，因为她还没有欣赏到巴黎的时尚，拜访最令其激动的两大服装设计师：为她的婶母肯特公爵夫人设计衣服的让·德塞斯和克里斯汀·迪奥。

5月31日，公主秘密出席了蒙田大街迪奥公司展厅举办的1949春夏高级定制系列发布会。她近距离地欣赏到了迪奥先生设计的170件"错视画"系列样衣。她喜欢那件采用俄罗斯貂皮制作的大衣"白色广场"，以及那件采用黄色罗缎缝制、带有金色纽扣的晚礼服"玛里"。但她并没有订购任何服装，因为她的服装只能是"英国制造"的。根据礼仪指导手册，其出席官方典礼所穿的礼服应由诺曼·哈特奈尔（Norman Hartnell）设计。[11]不过，这位年轻的公主深知该如何说服母亲⋯⋯在接下来几周的时间里，玛格丽特的秘书让迪奥公司邮寄了部分晚礼服的草图。其中三张现存于白金汉宫。最终，玛格丽特挑选了一件"兼而有之"的礼服：这件礼服的设计融合了"世纪中叶"系列（1949年秋冬系列）中"蛾子"和"忠贞"两条裙子的特色——前者为华丽的抹胸晚礼服；后者为结婚礼服，采用白色薄纱制成裙撑，上面覆盖着大块白色绸缎，系在后侧，如同温德尔哈尔特画中的裙子一样。[12]争得王后的同意后，公主便订购了这条裙子。

为了缝制出完美的礼服，最大限度地减少样衣制作的次数，克里斯汀·迪奥按照公主的三围制作了一尊年轻女性胸像。出生于富裕家庭的吉斯灵·德·布瓦松（Ghislaine de Boisson），曾当过模特，19岁时因体型娇小放弃了模特这一职业。令人意外的是，她的身型却异常适合迪奥的设计。"作为第一个为皇室成员礼服当模特的法国模特，我感到非常骄傲。"几个月后她如此说道，当时新闻曝光了她的身份。[13]

高级定制礼服销售员维尔女士和裙装工坊的首席女工带着制作完毕的礼服飞至伦敦。试衣地点在白金汉宫的公主寝室，公主的女伴珍妮弗·贝万（Jennifer Bevan）女士当时也在场。公主习惯在家试衣服，以便于欣赏礼服翩跹旋动时的褶皱。这时，玛格丽特公主穿着礼服坐在装着三面镜子的白色衣橱前。"这件礼服实在太难驾驭了"，吉斯灵·德·布瓦松坦言道，"裙子上面有许多鲸骨，穿上去的时候都快窒息了；此外，因为臀部周围有一个巨大的铁环，所以公主能坐下来的唯一办法就是将裙子往上提一点，勉强将臀部放在半张椅子上。"[14]

经过一番调整后，这条裙子被装进特殊的箱子里。其设计相当符合公主的期待。裙子的下半身共使用了20米的白色薄纱，蓬松轻盈；系在后侧的腰带则使用了5米的白绸。本来，裙子的上半身并没有设计肩带，但因为王后坚决反对——"没有肩带是很

左图：保罗·罗维西于1996年拍摄
196至197页图：马里奥·特斯蒂诺于2001年拍摄

195

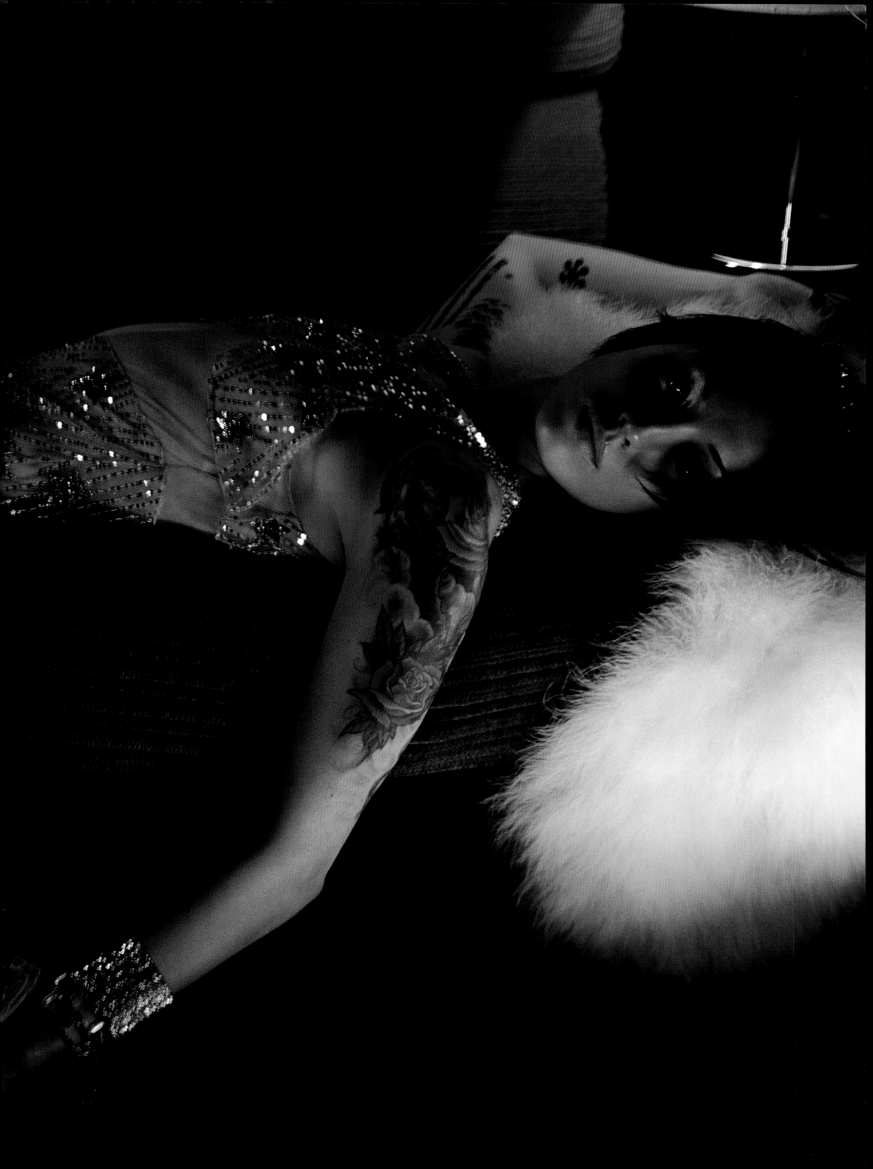

漂亮，但不够得体。应该设计一条披肩将肩膀盖住才是"，所以迪奥先生设计了一条小披肩。

公主非常喜欢这条裙子，还没到官方典礼时，她就迫不及待地将其穿上：在家族晚宴上，她骄傲地穿上了这条优雅的裙子。但当时并未拍摄任何照片。"我最喜欢的那条裙子竟然没被拍下来"，多年后公主如此说道，"那是我的第一条迪奥礼服——白色薄纱抹胸裙，背后有一个大大的丝绸蝴蝶结。"[15]其实，这条裙子已经被拍下来了，只是公主不知道而已；而拍摄时裙子也并非穿在她身上，而是穿在模特吉斯灵·德·布瓦松身上。这张照片是亨利·克拉克（Henry Clarke）为 *L'Album du Figaro* 拍摄的，于1949年9月登出。当然，画册上并没有写明这条裙子的买家，人们一直到1949年11月14日官方发布通知时才知道。但是英国的玛格丽特公主怎么会买一条"法国制造"的裙子？这着实让伦敦的各大时装公司大吃一惊。尽管舆论上出现了诸多批评的声音，但公主并未就此放弃和克里斯汀·迪奥以及迪奥公司的合作，且将其视为合作的首选。

玛格丽特公主让迪奥公司的知名度大增，"因为要在伦敦举办特别展览，1950年4月25至26日迪奥公司并未举行时装发布会"。[16]该展览的特别之处就在于出席的观众：王后和她的女儿玛格丽特公主。1950年4月26日10点，出租车将住在萨伏伊酒店的模特玛丽·特莱丝、塔尼娅、弗兰丝、西蒙娜、简和希尔维载往法国大使馆。克里斯汀·迪奥（当时住在克拉里奇酒店）与模特们在临时充当试衣间的大堂会合，他揭开了这一神秘发布会的面纱："你们将为王后和玛格丽特公主展示服装。"[17]事实上，莅临发布会的观众包括肯特公爵夫人马丽娜公主、她的姐姐奥嘉·德·尤戈斯拉维公主，以及其他王室女性成员。迪奥先生嘱咐模特们一定要举止得体。因为她们穿的衣服不适合行屈膝礼，所以她们只能向王后和公主轻微示意，而后从入口对面的出口离开。为了不背对着王后，模特们只能像鳌虾一样后退而出。

展览上，裙子的名称以法语读出，对应的编号则用英语读出。王后和公主向模特们咨询了关于裙子及其面料的问题。玛格丽特公主写下了她喜欢的几款样衣。其间，迪奥先生露了几次面；他神色紧张，在门厅（模特进入大堂前需经过门厅）里来回踱步。展览最后，模特们展示了晚礼服。这次，她们恭敬地向王后行了屈膝礼。王后对这些晚礼服赞不绝口，并要求再欣赏一遍皮草，其中包括两件水貂毛大衣，由玛丽·特莱丝展示，她同样也紧张得面红耳赤。离开时，玛格丽特公主亲切地握住了她的手。尽管很紧张，这位著名的模特还是立刻恭敬地向公主行了屈膝礼。

第二年，为庆祝21岁生日，公主订购了一条裙子。塞西尔·比顿拍下了她身穿这条裙子在白金汉宫中式会客厅的照片，那条裙子也因此出名。照片中的公主化着淡妆，梳着一贯的发型——用发夹将卷曲成环形的深栗色头发固定住，鲜亮的红唇突出了脸色的明晰雪白，精致的眼线使眼睛变得明亮。穿着这条优雅裙子的公主散发出一股浪漫气息，周围环绕着绣球花和翠雀花，她双手交叉，站在《小公园》（弗拉戈纳尔画作）中埃斯特别墅花园里那永恒的植物瀑布前——这正是比顿偏爱的背景。[18]这张照片借鉴了温德尔哈尔特的作品，重现了消亡宫廷的魅力，亦是玛格丽特公主最具诗情画意的一张照片。此外，比顿还拍摄了一张公主坐在铺着绛红色丝绸沙发上的照片——沙发位于玫瑰色的房间里，墙上装饰着挂毯，这些由弗朗索瓦·布歇（François Boucher）绘制的挂毯描绘的是堂吉诃德的生活。"坐在镜头前的公主显得格外娇小"，

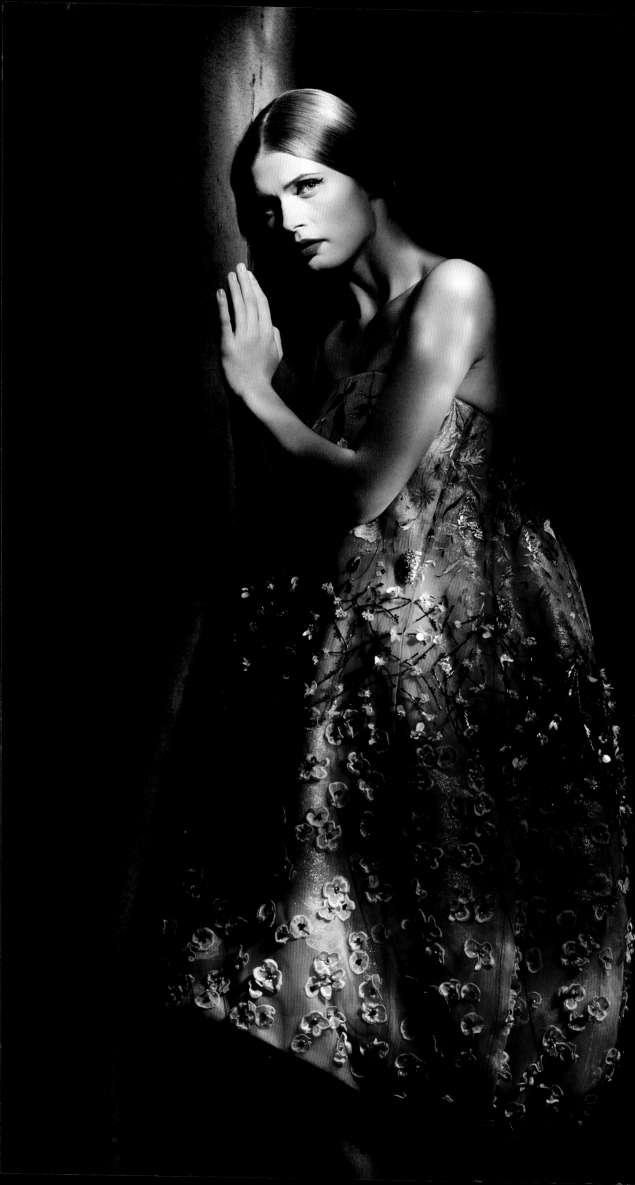

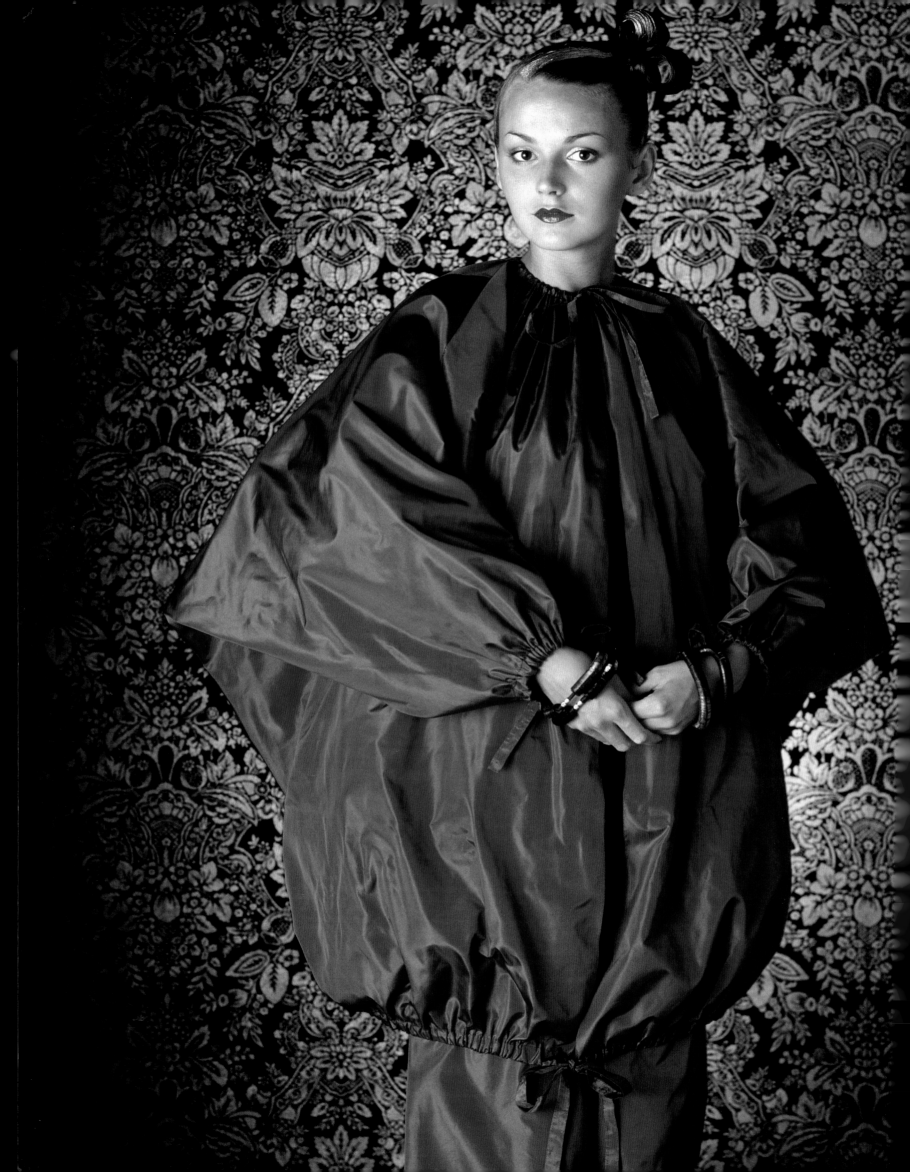

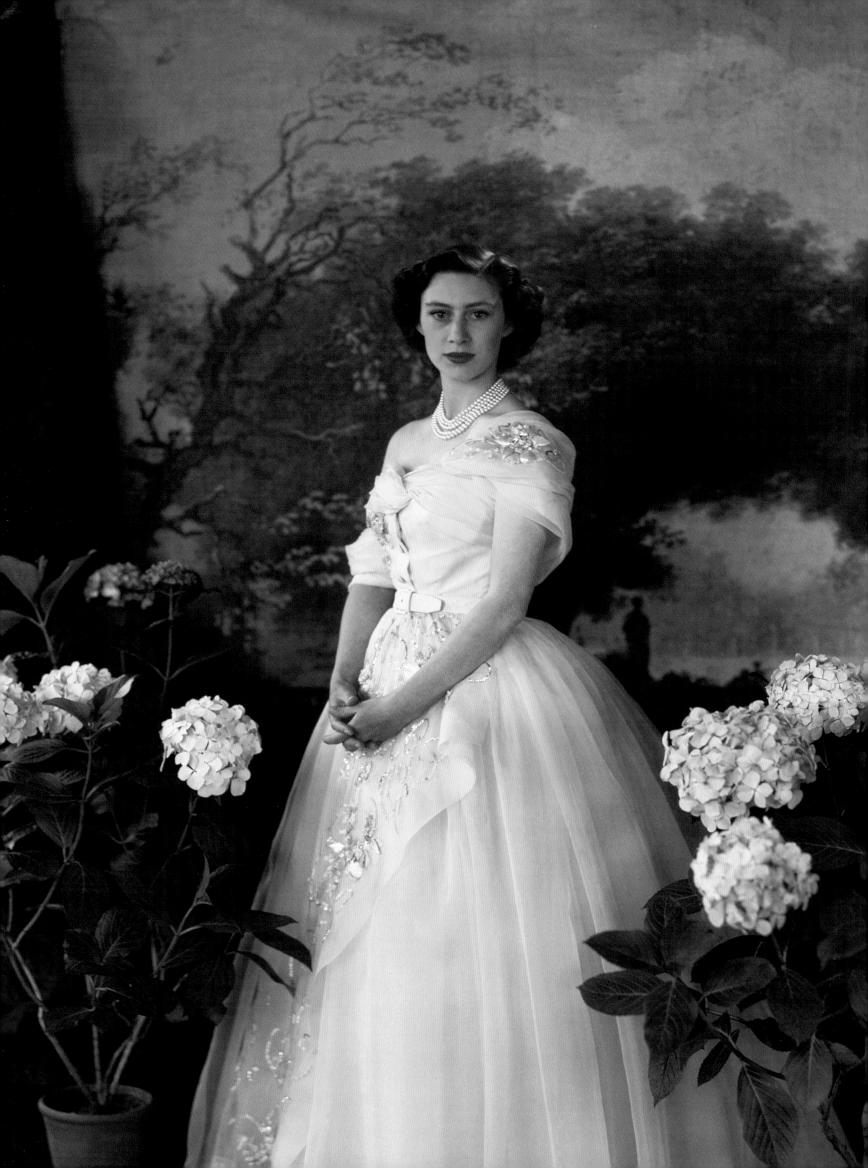

比顿回忆道，"透过镜头，我可以看到她的神采飞扬，脸颊上淡淡的粉色，以及像猫一样的眼睛里浓密的蓝色。她穿着那条令她备感骄傲的迪奥礼服。"[19]在姐姐伊丽莎白的相册中，塞西尔·比顿拍摄的这张玛格丽特公主的照片被置于显眼的位置。[20]

公主最后一次穿这条裙子是在她21岁的时候，当时她在巴黎进行正式访问。1951年11月21日，她参加了为英国医院募捐而举办的法英舞会。这是其访问中最精彩的行程。公主穿着迪奥的裙子现身舞会，受到了巴黎派对人士的热烈追捧。他们翘首企盼着，在暴雨中来回踱步，因为能看到一位真正的公主而备感激动。第二天，公主在爱丽舍宫和总统樊尚·奥里奥尔（Vincent Auriol）共进午餐后，她又来到了迪奥公司。她参观了服装店旁的饰品店，后又出席了在大展厅举办的系列发布会，欣赏1951秋冬高级定制系列时装。发布会期间，她从金色的小匣子中拿出一根香烟，并将它装在黑色的长烟嘴中。

"我想知道两年前我看到的那些模特怎么样了。"[21]她对克里斯汀·迪奥说道。

她甚至还记得她们的名字……公主的平易近人使其深受欢迎：法国媒体亲切地称其为"小宝贝儿""小美人儿"。

"小美人儿"和克里斯汀·迪奥最后一次见面是在1954年11月3日。他们聚集于牛津郡的布伦海姆城堡，出席了马尔堡公爵夫人亚历山德拉·斯宾塞·丘吉尔（Alexandra Spencer-Churchill）为英国红十字会募捐而举办的慈善发布会。受邀的2000名嘉宾每人只需支付5几尼，便可欣赏到著名的"H"系列，共161款衣服。18时，芭蕾舞音乐响起，发布会开始了。整个发布会时长2小时。展示台横跨城堡的6个房间，其中包括那间极长的书房——长度达310米，这对那些需要穿着高跟鞋来回走的模特来说具有相当大的挑战性，但迪奥公司的模特们，包括维多利亚、阿拉、拉吉、奥迪莉和葆拉在内，都泰然处之，全程以微笑示人。1958年11月12日，这样的盛会再次回归人们的视线。同样是在布伦海姆城堡，同样是为英国红十字会募捐，同样有玛格丽特公主的出席，只不过不见克里斯汀·迪奥的踪影。一年前，迪奥先生去世，公司改由年轻的伊芙·马修·圣·洛朗执掌。

英国公主玛格丽特和迪奥公司的默契赋予了"新风貌"系列两种表现方式。设计师所要表达的时尚由公主为世人进行了阐释。他们两个人都预示着奢华风格的回归：他用他设计的裙子，她以她穿着的裙子——由他设计的裙子。他们用彼此的方式去回应那些渴望新颖和改变的期待。这种梦幻、充满魅力的设计是为了忘却阴沉的过去，期待光明的未来。"新风貌"便是为此而生的。

从英国皇室方面来说，"新风貌"系列引发了奢华风格的回归，这种风格在1953年伊丽莎白二世的加冕典礼上发展至顶峰。早在几个月前，克里斯汀·迪奥就以此为主题设计服装，向女王致敬。1月，迪奥先生产生了在春夏高级定制系列发布会上融入皇室游行因素的想法——在该发布会上，人们可以看到许多爱德华风格的露肩服装。蒂尔凯姆男爵夫人（绰号"蒂蒂"）的女儿小布里吉特担任首席模特，她穿着白色罗缎的短尾花童礼服，戴着薄塔夫绸童帽在大展厅里蹦蹦跳跳。她用手拖着一个放着绛红色王冠的座垫，王冠材质为天鹅绒，边上镶着貂毛。走在她身后的是表情庄严的玛丽·特莱丝，她梳着冠冕形发式，穿着"克莱莉亚"，一条饰有华丽刺绣（出自勒贝之手）的晚礼服。出席发布会的记者、顾客和迪奥先生的朋友们沉迷于布里吉特的魅力，

左图：玛格丽特公主，塞西尔·比顿于1951年拍摄
204至205页图：保罗·罗维西于2010年拍摄

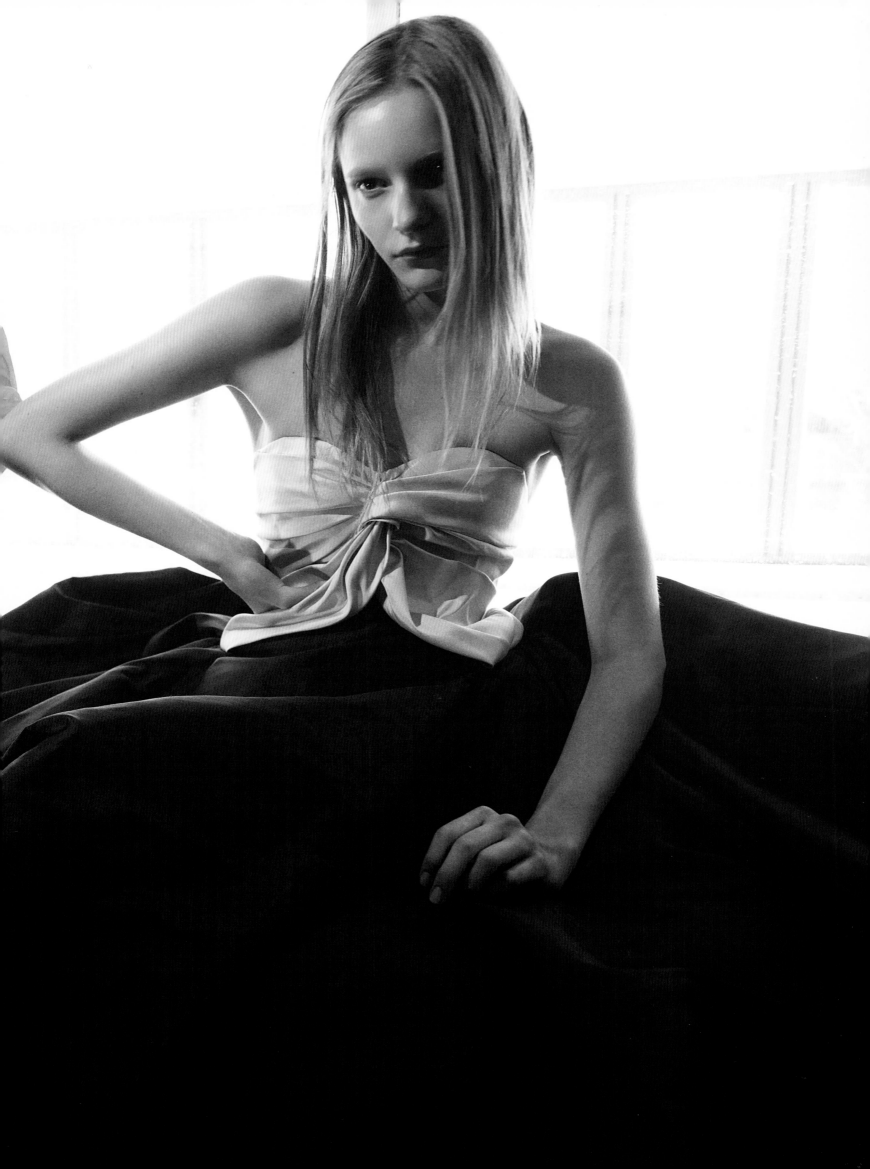

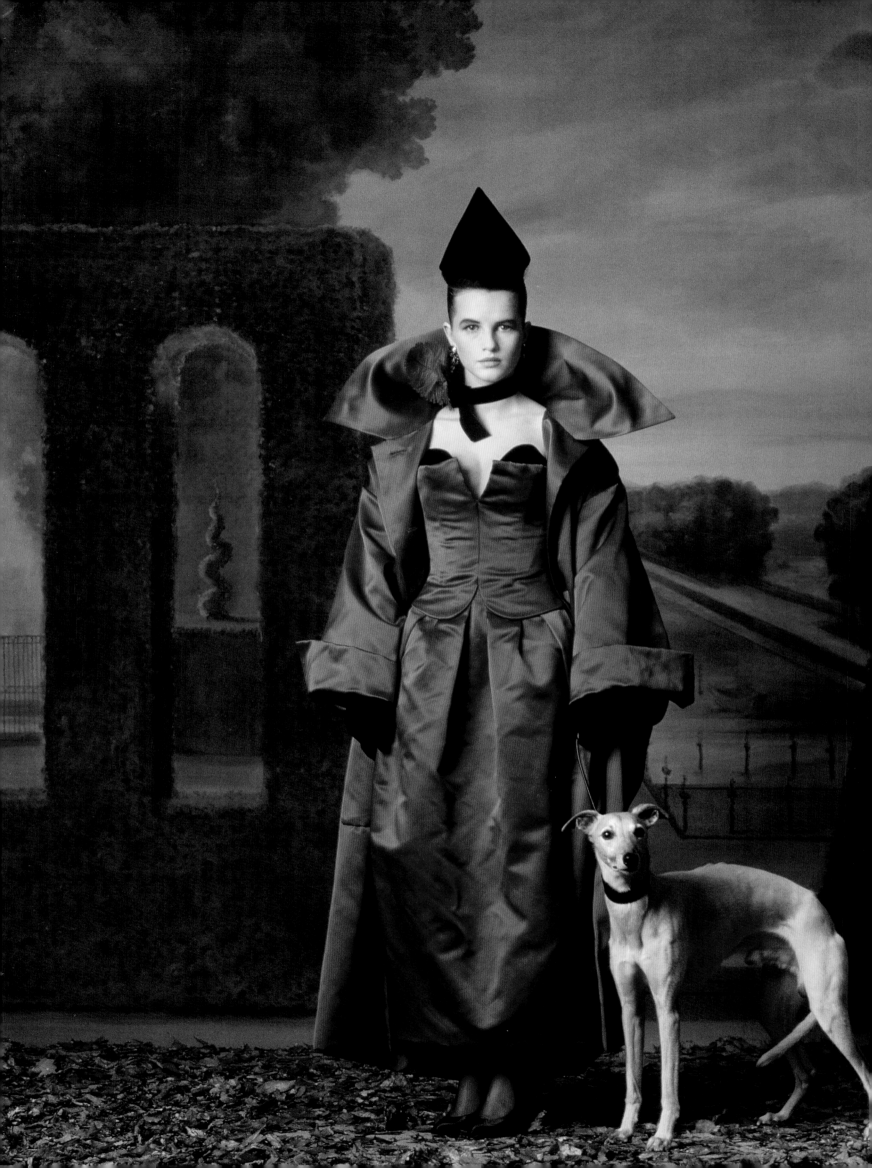

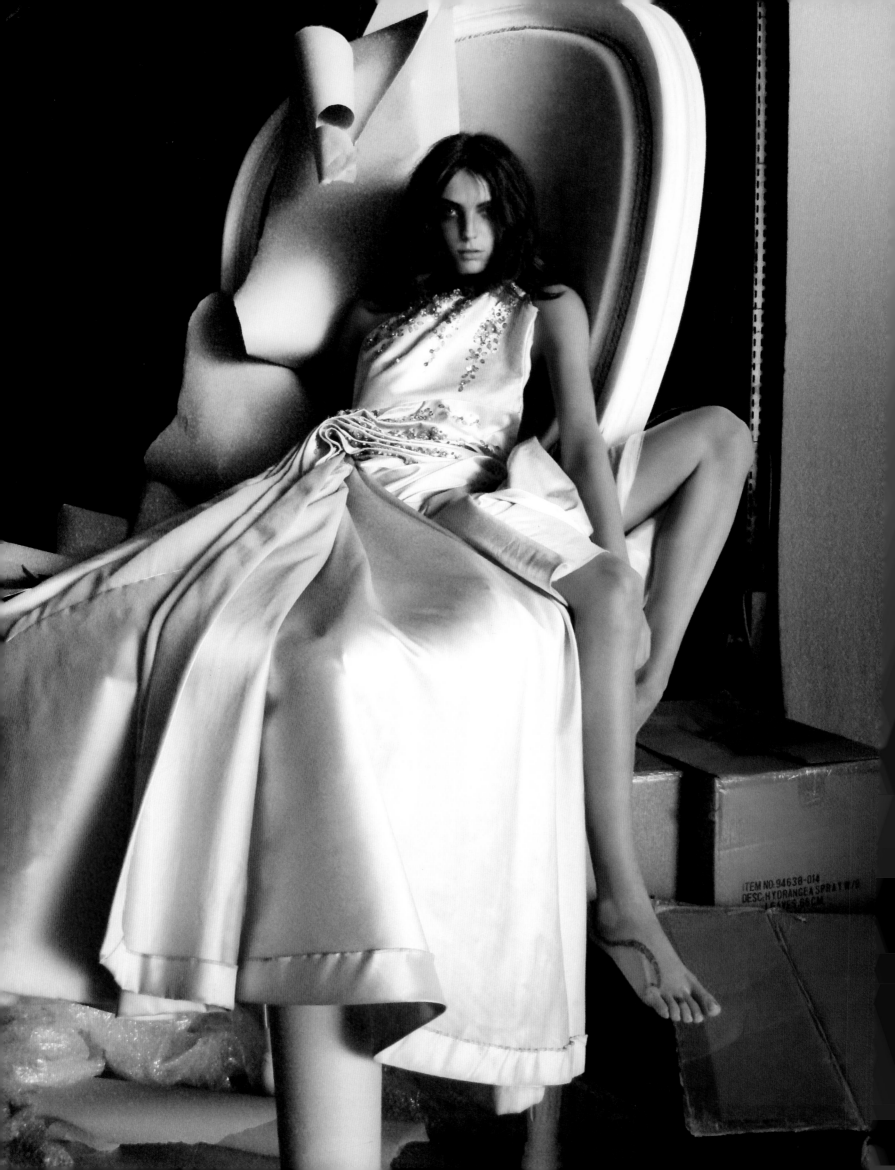

他们被玛丽·特莱丝所征服，纷纷惊叹于克里斯汀·迪奥的设计。"令人兴奋的是，其中一个发布会上展示的样衣标志着某种浪漫主义的回归。"塞西尔·比顿说道。[22]

克里斯汀·迪奥生来就是一个浪漫的人。在设计华丽晚礼服的裙摆时，他怀着喜悦的心情，以"华托的方式"重现了贴合公主气质的忧伤之美。比顿所摄的玛格丽特公主的照片亦有同样的寓意。"他对优雅、时尚、那些能让人联想到过往美丽的东西有相当敏感的嗅觉，这张照片让他变成了英国社会的巨擘之一。"[23]克里斯汀·迪奥谈到自己的朋友时如此说道。后来，比顿碰到了旗鼓相当的对手——安东尼·阿姆斯特朗·琼斯（Antony Armstrong Jones），人们谈论得越来越多的另一位"巨擘"。比顿和他很是熟稔，他和他的母亲安妮·梅塞尔（Anne Messel，后改嫁，成为罗斯伯爵夫人）、叔叔奥利弗·梅塞尔（Oliver Messel，著名布景师，比顿为其拍过不少照片）都是朋友。因安东尼·阿姆斯特朗·琼斯和比他年长的比顿都是按着自己的方式在行事，所以不可避免的，他们之间会出现冲突。

年轻的阿姆斯特朗·琼斯给上流社会的摄影师巴龙当了6个月助手后，带着自己的徕卡相机前往伦敦。因受到卡蒂埃-布列松（Cartier-Bresson）作品的影响，琼斯常会当场为王后、卫兵、工人、银行家和脱衣舞娘拍摄照片。他亦是一位时尚摄影师，因人脉广阔，他有机会观摩那些最好的婚礼、晚宴和舞会。"他认识每个人"，[24]时任英国版*Vogue*杂志的主编奥德丽·威瑟斯（Audrey Withers）在给总编的信中写道，她想说服他聘用这位有才华的年轻人。1956年10月，阿姆斯特朗·琼斯与*Vogue*杂志签署了合同。在其早期的照片中，有一辑是在法国南部的卡里昂拍摄的。1957年2月，琼斯来到拉科尔努瓦城堡（La Colle Noire），为城堡的主人克里斯汀·迪奥拍摄照片。奥德丽·威瑟斯看到这些照片后喜出望外："我必须告诉你，看到你拍的这些照片我有多么开心……我想，迪奥先生的这一辑照片一定会引起轰动的。他是一个相当有魅力的人，但他同样也非常害羞——对着镜头尤其害羞，我都能想象出你绞尽脑汁使其放松的样子了。"[25]迪奥先生很少照相，尤其是在家的时候。1953年，他的朋友比顿曾抓拍了其在儒勒-桑多大道私人宅邸中的照片。他留下的照片非常少。

安东尼·阿姆斯特朗·琼斯和玛格丽特公主结婚后，得到斯诺登伯爵的头衔。而他也没有放弃自己的职业：一个为皇室、贵族、上流社会和艺术家等拍摄照片的摄影师，偶尔也客串时尚摄影师。其作为时尚摄影师拍摄的最著名的一辑照片于1985年9月刊登在英国版的*Vogue*杂志上。照片中的女演员伊莎贝拉·帕斯科（Isabelle Pasco）身着当季最漂亮的高级定制礼服，其中包括一套由马克·博昂设计的迪奥紫缎晚礼服套装。她一动不动地站着，身后是一幅油画，画中是一个长满花草树木的园子，如同勒诺特尔为路易十四打造的花园，边上是一只矮小的猎兔犬。斯诺登伯爵镜头里的伊莎贝拉·帕斯科让人联想到了比顿镜头里的玛格丽特公主，她们两个人同样都穿着迪奥的礼服，宛如童话故事中走出来的仙女，年轻和优雅在那一瞬间似乎成了永恒。

现代意义上的肖像艺术出现于15世纪弗拉芒（佛兰德斯）画家的油画中，这种艺术仍为时尚摄影师所看重。他们中有些人选择追随拟画摄影艺术思潮，突出人物形象的"拟画感"。塞西尔·比顿亦是其中的一员，不过爱德华·斯泰肯（Edward Steichen），画意摄影思潮的代表人物，对他这种过多以画家视角呈现摄影的做法提出了批评。进行这类尝试的摄影师还有莉莲·巴斯安（Lillian Bassman）、萨拉·穆恩（Sarah Moon）、德博拉·特布维尔（Deborah Turbeville）、保罗·罗佛西（Paolo

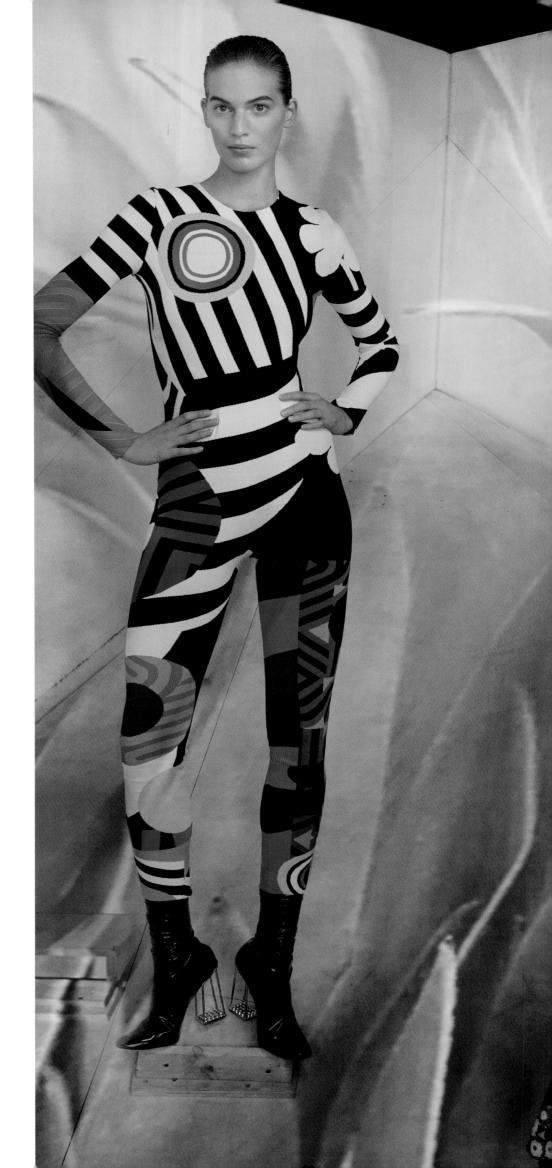

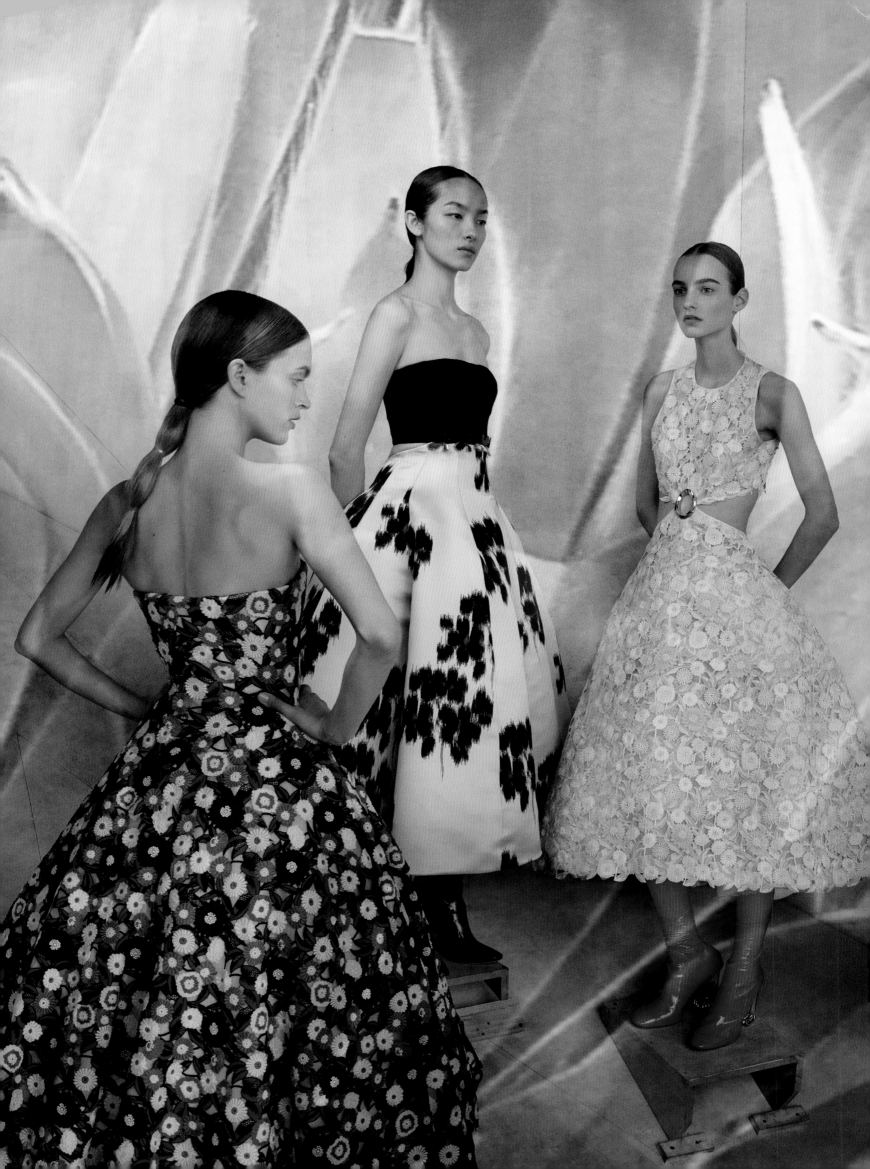

盖·伯丁于1971年拍摄

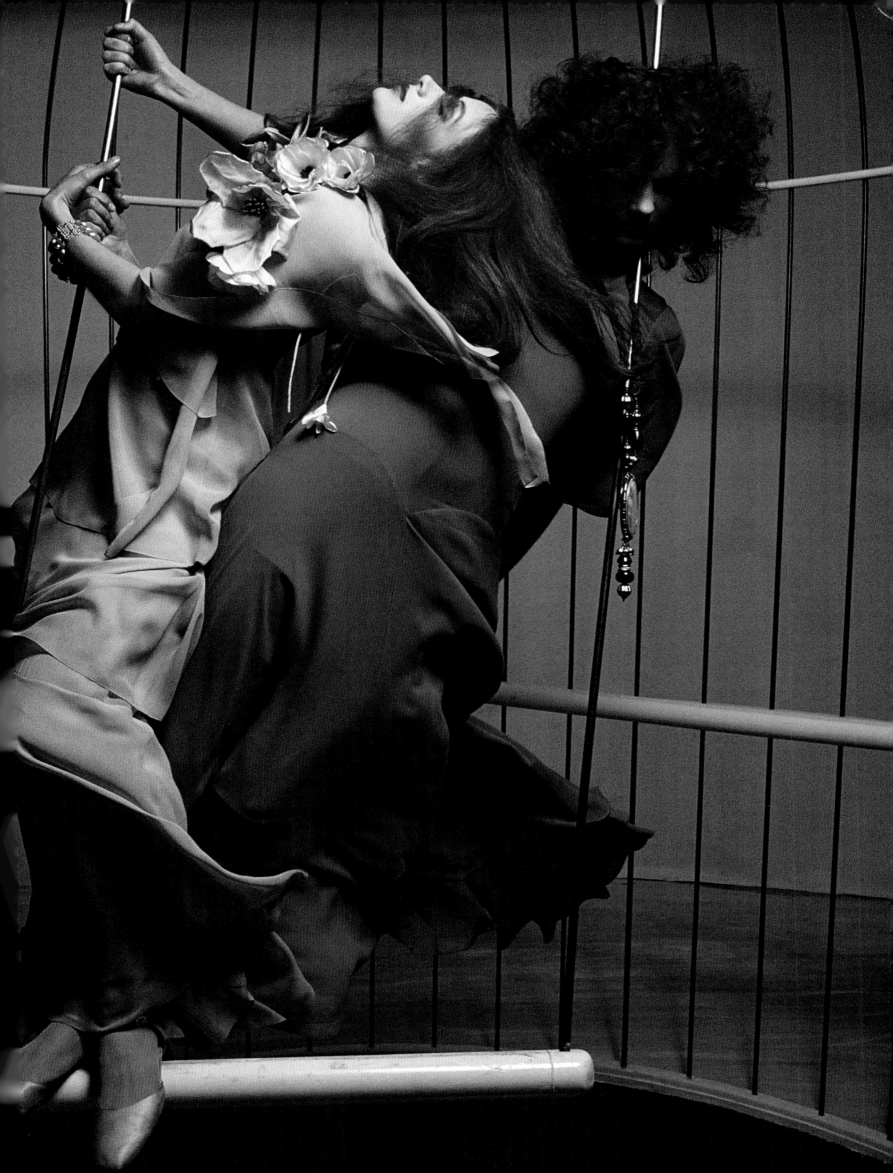

洛塔尔·施密德于1977年拍摄

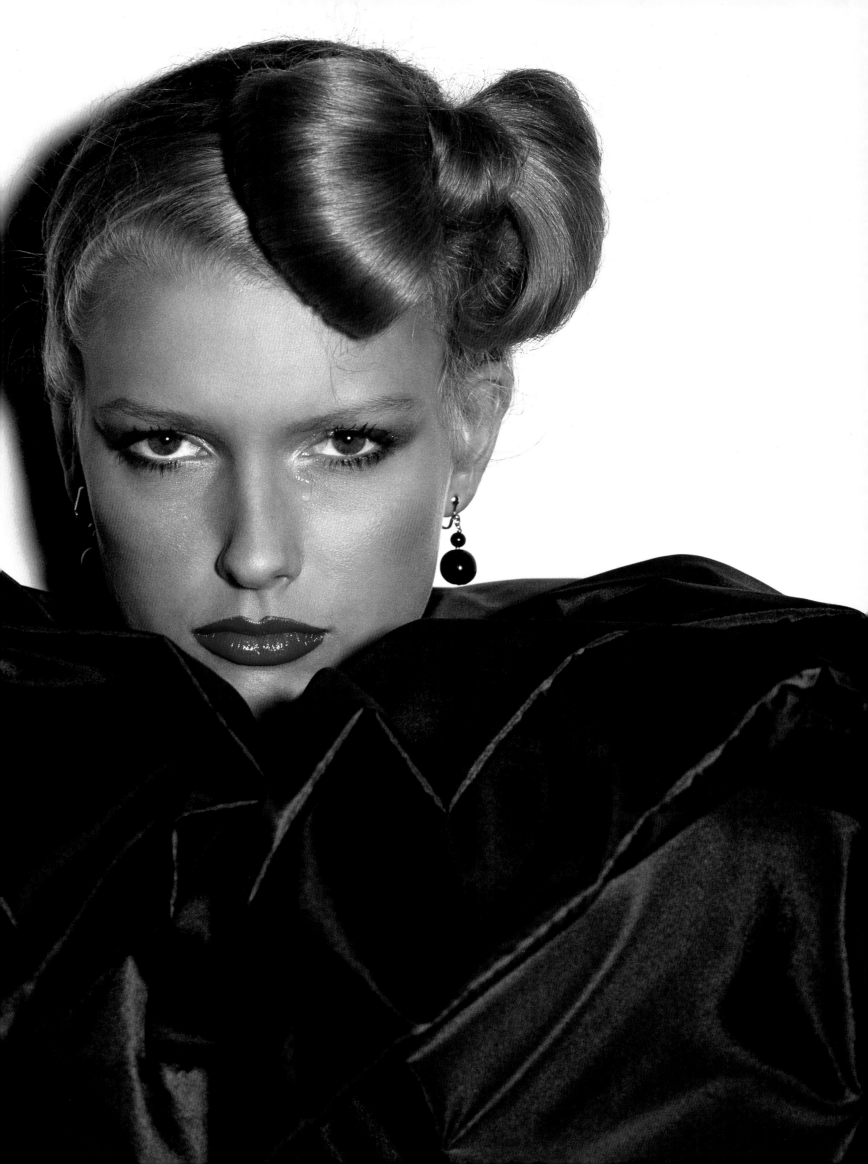

Roversi）、大卫·桑德纳（David-Seidner）、哈维尔·瓦略恩拉特（Javier Vallhonrat）以及近代的威利·温德佩尔（Willy Vanderperre）。

威利·温德佩尔出生于比利时，为古典和全新美学的代表人物。他通过静止的动作、朴素的外表、冷峻的风格、乳白色的灯光和从容的面庞，呈现了处在花季，却敏感阴郁的年轻女孩形象。他将这种形象变成了一种标志。温德佩尔毕业于著名的安特卫普艺术学院，深受罗伯特·坎平（Robert Campin）、扬·范·艾克（Jan Van Eyck）和罗吉尔·范德维登（Rogier Van der Weyden）等佛兰德斯大师的影响。他常和友人拉夫·西蒙（Raf Simons）探讨这方面的问题。他与西蒙相识于韦茨里-波埃茨里咖啡馆，一个位于安特卫普圣母教堂阴凉处的休闲地。"我们有许多共同的坚持，会不约而同地借鉴同样的东西"，温德佩尔说道，"……我开始记录他的发布会。有时候是录像，有时候则是一张或一辑图片。总之，就是系统化的记录。我们从那时候开始一起工作。我非常怀念我们那时候的合作。"[26]

威利·温德佩尔对拉夫·西蒙的"现代浪漫主义"[27]理解得十分透彻，尤其是其在迪奥公司所做的设计。在这期间，西蒙为高级定制注入了新的活力。"这关乎过去和未来，年轻一代的激进主义思想和高级定制业已形成的价值观之间的对撞。"[28]拉夫·西蒙解释道。他不仅说话方式像克里斯汀·迪奥，连设计的服装系列也与其类似。举个例子，他们都很喜欢花朵这个设计元素："我迷恋花朵，克里斯汀·迪奥先生也是如此。"[29]

拉夫·西蒙出生于比利时弗拉芒大区林堡省的内佩尔特。"我的家乡非常浪漫，充满了自然气息。"[30]说到迷人的自然环境，熟悉克里斯汀·迪奥的人自然而然会想起他小时候的经历。迪奥先生在Les Rhumbs别墅长大，因为这里有他"最温暖、最令人惊奇的回忆"，所以他一直没有卖掉这座别墅。[31]别墅位于格兰维尔（芒什省）正对着大海的悬崖上，风从四面八方呼啸而过，那里并不适合种花。但迪奥先生的母亲玛德莱娜是一位无与伦比的园丁，她克服了既有风、又有浪潮的自然条件，成功建造了一个围绕着别墅的仿自然花园。她的儿子克里斯汀就是她的第一个见证者，他激动地在花园里流连。此后，花朵就成了迪奥先生生活，尤其是其设计生涯的一个重要部分。

花朵是"新风貌"系列的主要隐喻。战争结束了，克里斯汀·迪奥复兴时尚的时候到了。"我画了一些花般的女人，她们拥有光滑的肩膀，发育良好的胸脯，像藤一般窈窕的身型；她们穿着和花冠一般大的裙子。"[32]"花冠"是其第一个系列的名字。"到了秋季，这种趋势就开始崭露头角了。"他说，"窈窕淑女和女人花的时代到来了。你看，她们的线条多么优美。"[33]迪奥先生通过"新风貌"系列和衣服上那美丽的花瓣，庆祝浓厚女人味的回归。此后，迪奥先生的这种风格一发不可收拾。1953年1月，这位设计师在摆满红色、黄色和白色郁金香的迪奥公司大展厅里发布了"郁金香"系列。在时装的色彩上，迪奥先生借鉴了印象派画家的作品，令人想起了雷诺阿和凡·高钟爱的花田。一年后，迪奥先生发布了"铃兰"系列，灵感来自其所认为的吉祥花（众所周知，迪奥先生是一个迷信之人）。此外，"铃兰"分别是包臀连衣裙[34]、小礼服[35]、貂皮外套[36]、晚礼服[37]和短款礼服套装的名字（采用蝉翼纱制作的裙子上布满了铃兰花瓣[38]）。在迪奥先生设计的系列中，惹人联想的样衣比比皆是："绣球花""虞美人""雏菊""鸢尾花""栀子花""广藿香""矮牵牛""大丽花""百合花"……还有一系列以"玫瑰"（或"蔷薇"）命名的设计："法国玫瑰""大马士革玫瑰""四月玫

　　　　　　　　　　　　　　　　　　　　　　　蒂姆·沃克于2013年拍摄

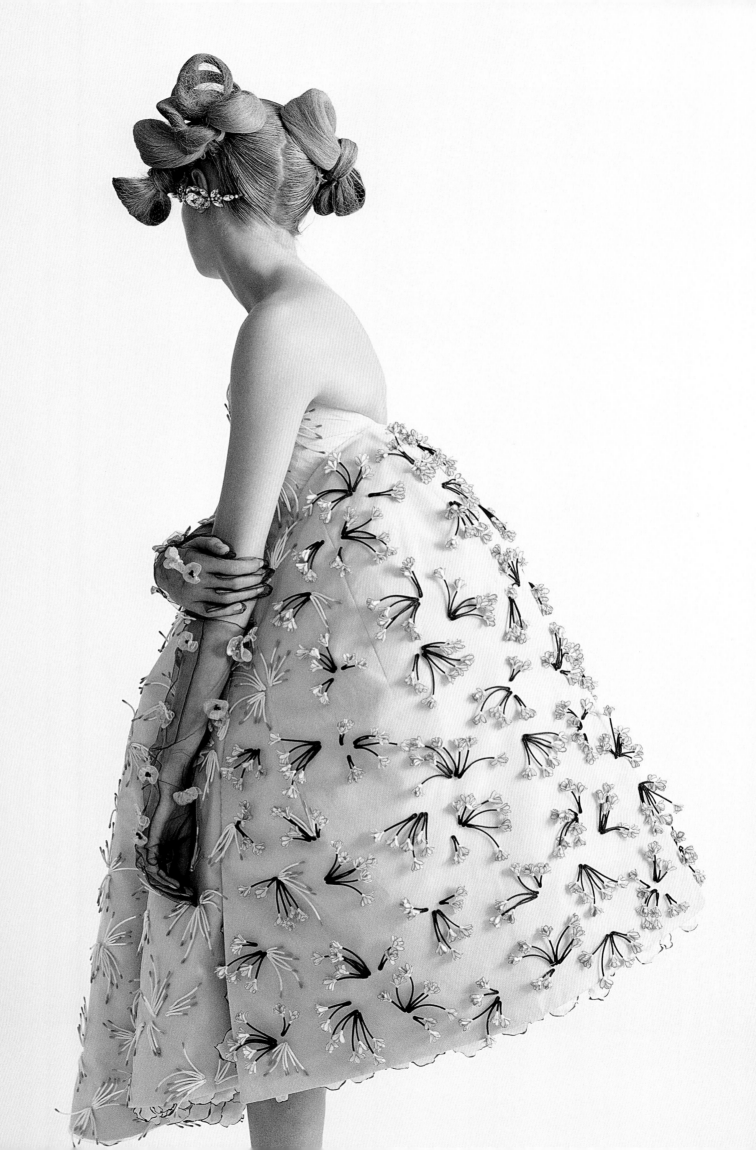

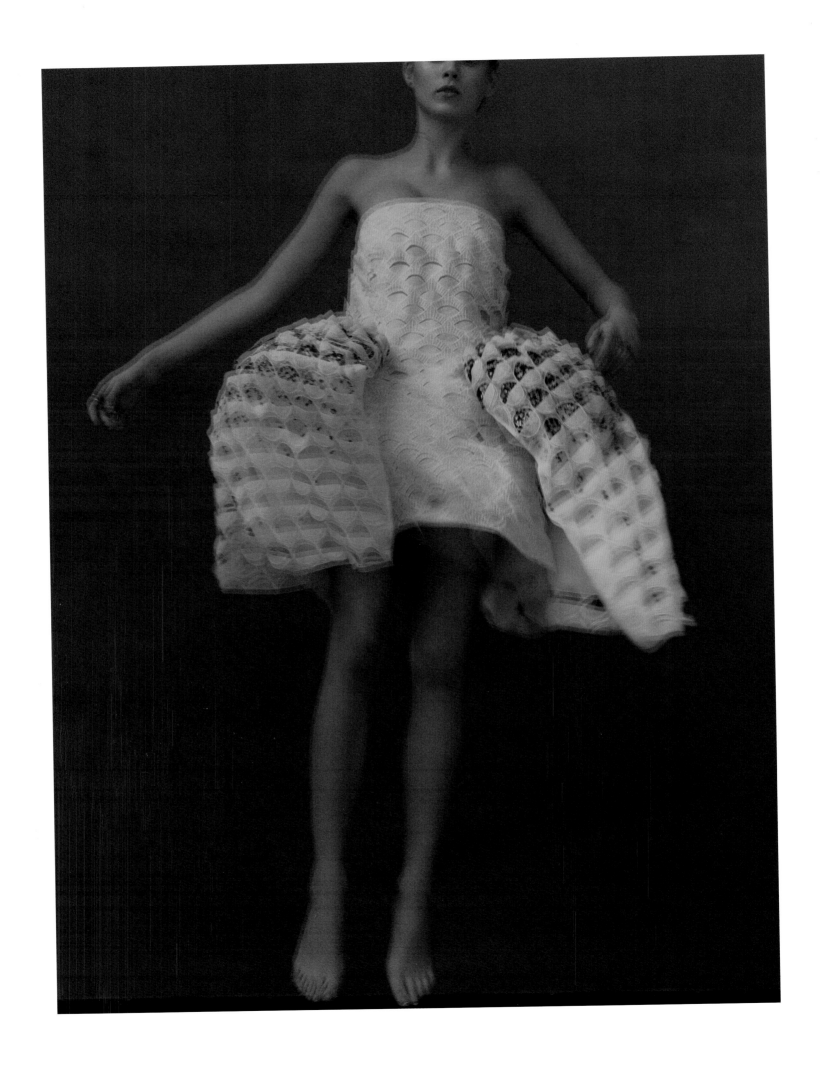

上图：莎拉·莫恩于2014年拍摄
右图：汤姆·鄂尔多伊诺于2014年拍摄

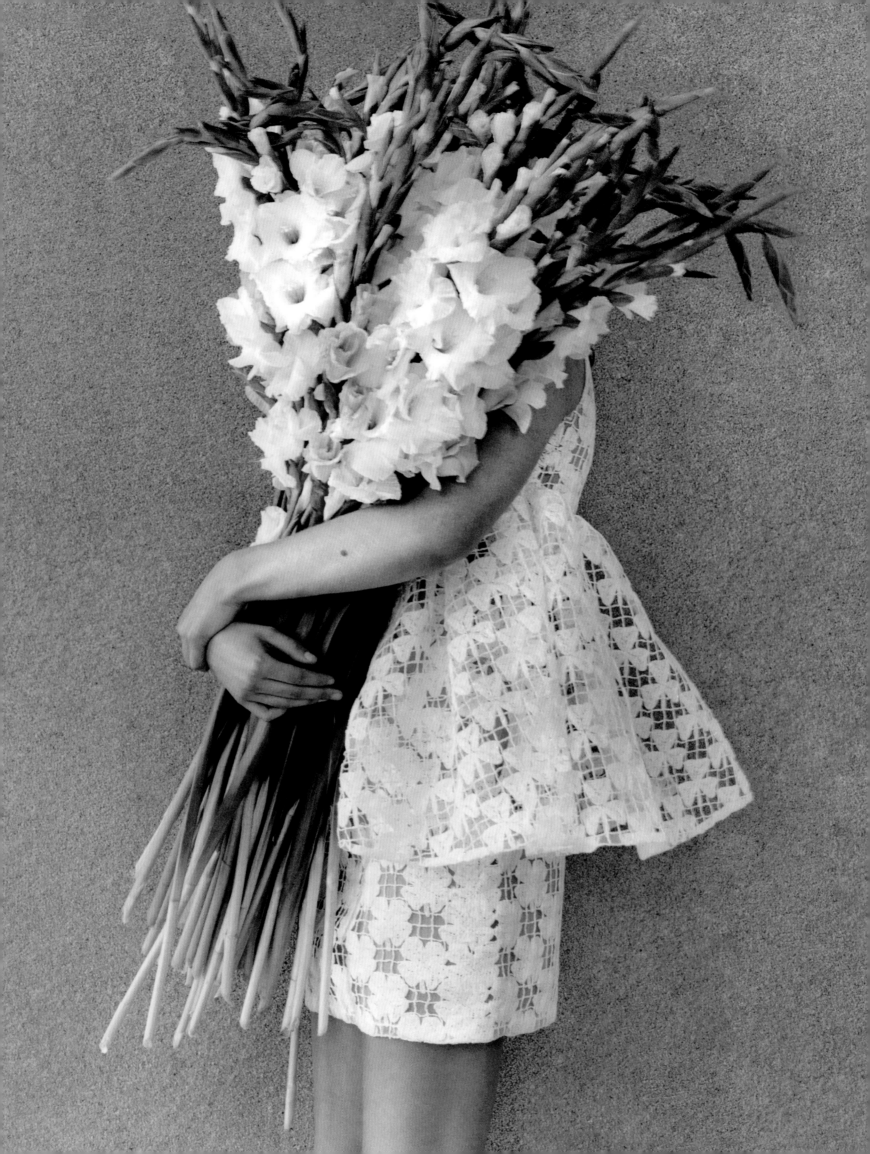

盖·伯丁于1959年拍摄

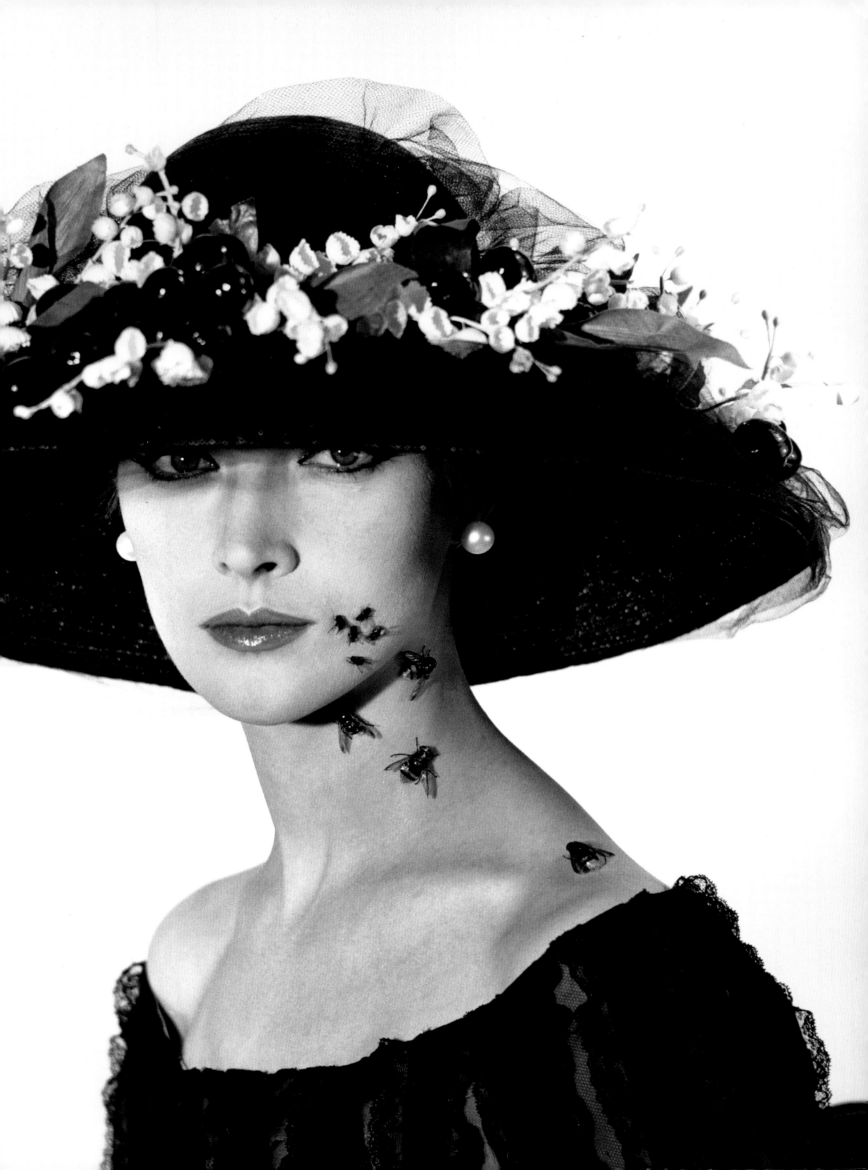

瑰""圣诞节玫瑰""绒球蔷薇",以及"玫瑰节"。

在迪奥公司设计的帽子上,人们时常能看到花朵的身影,设计师利用刺绣、编织或者别上去的花朵增加设计感。由此可见,花朵对克里斯汀·迪奥的合作者和继任者而言是一种丰富的灵感来源,从迪奥钟爱的配饰和帽子设计师米萨·布里卡尔(Mitzah Bricard)开始便是如此。"她对自然的爱仅限于喜欢花儿而已,她懂得如何用花朵来装点裙子和帽子。"[39]克里斯汀·迪奥如此说道。因为喜欢铃兰和米萨绣在黑纱宽边草帽上的樱桃,迪奥先生在模特罗丝·玛丽的脸上画了蜜蜂和飞虫,令拍摄了其中一张传奇照片的盖·伯丁惊讶不已。[40]铃兰元素在迪奥设计中的广泛采用得益于吉安科罗·费雷的推广:在其进入迪奥公司后发布的首个系列中,有一条肩带上绣着花束(Lesage刺绣坊出品)的晚礼服,花束中就有铃兰。[41]此外,这位意大利设计师还在一条晚礼服的设计中大量使用玫瑰色、红色和紫色的郁金香图案。[42]同样,我们也能在其他设计师的作品中看到花朵元素,如伊芙·圣·洛朗设计的那条著名的裙子,上面印有在黑色背景中怒放的虞美人[43]——2005年,约翰·加里亚诺从中汲取灵感,设计了一条真丝薄纱的裙子[44]。马克·博昂设计的一条晚礼服上则绣有雏菊[45],雏菊花语是纯真无邪的爱。在另一条令人印象深刻的头巾上则有五颜六色的银莲花。这种花寓意好运,不过花期很短。波特·斯坦恩(Bert Stern)拍摄的这条头巾的照片刊登在美国版*Vague*杂志上。[46]在迪奥公司的设计中,花朵是一个重要且常见的元素,自拉夫·西蒙执掌迪奥以来这一现象尤为明显。

在那座颇具"时装气息"的私人宅邸中,成千上万的玫瑰花、兰花、含羞草、百日草、一枝黄花和翠雀花装点着一连串的展厅。2012年7月2日,这位新上任的艺术总监在举办其第一场迪奥发布会时采用了这样的装饰,令人惊叹不已。"我喜欢自然。我喜欢花儿。它们简单、自由,是来自任何地方的任何人都能理解的东西。"[47]该系列的花冠裙亦表现了设计师对自然的崇敬之情。发布会结束后,保罗·罗佛西在现场抓拍了一些模特的照片,身着这些标志性裙子的她们纤细柔美。照片中央是坐着的杰克·雅克(Jac Jagaciak),她让人想起了极其浪漫的王后欧仁妮,在弗朗茨·克萨韦尔·温德尔哈尔特的画中,这位王后被贵妇人簇拥着。为庆祝拉夫·西蒙执掌这一令人敬仰的时装公司,《名利场》杂志刊登了这些如花似玉的"公主们"的照片,她们从此成了一种标志。是的,在迪奥公司看来,花样女子永远都是重要的设计元素。

盖·伯丁于1976年拍摄

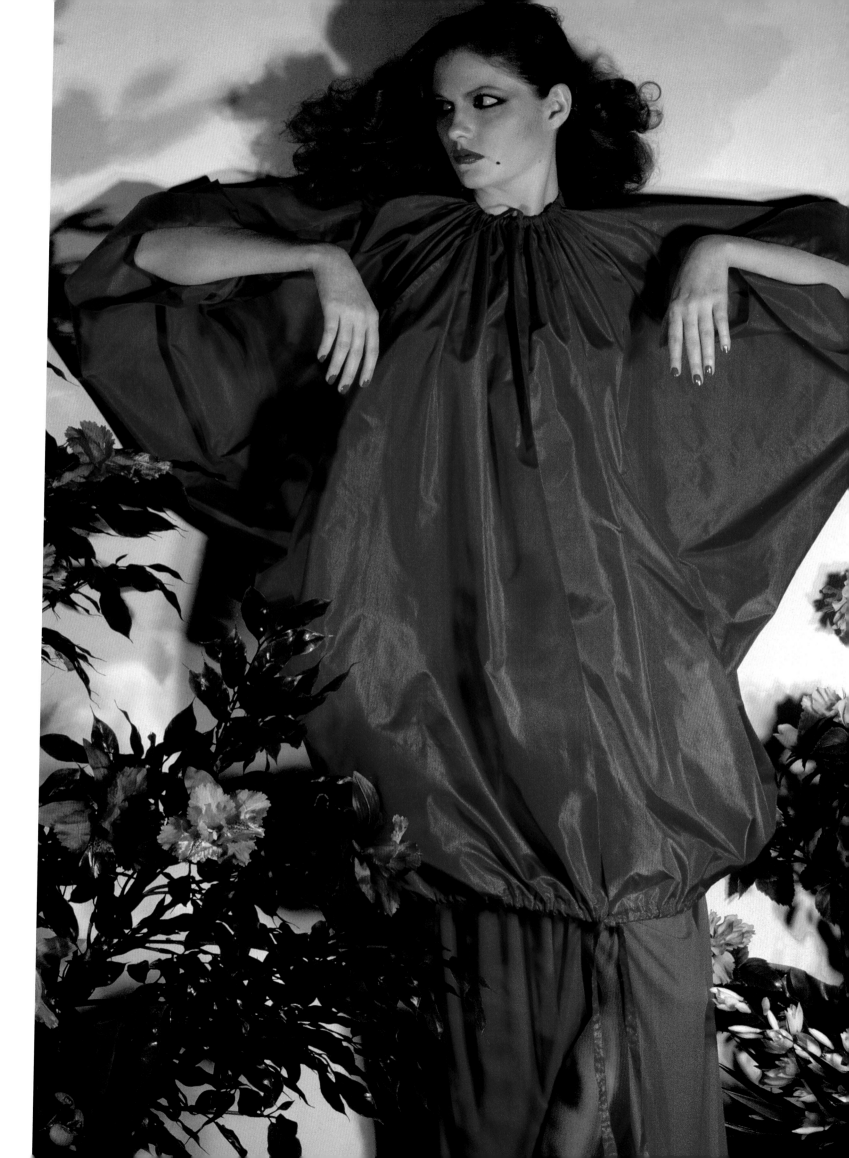

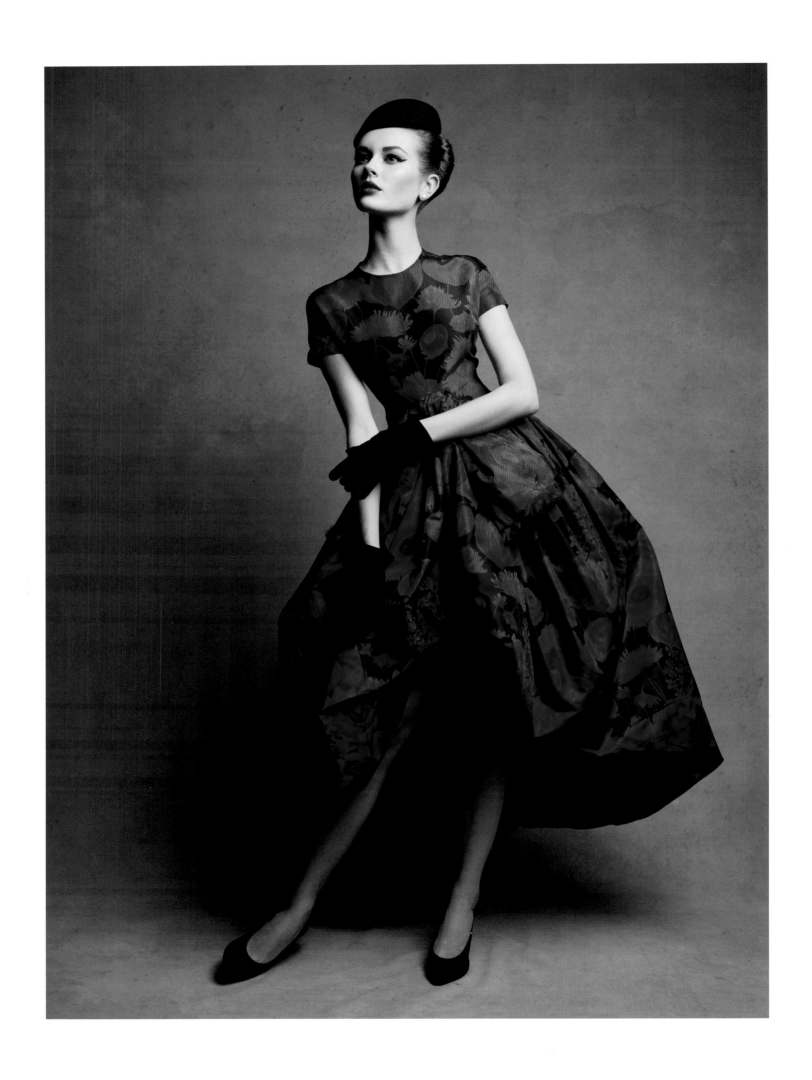

上图: 帕特里科·德马切雷于2010年拍摄
右图: 尤尔根·泰勒于2005年拍摄

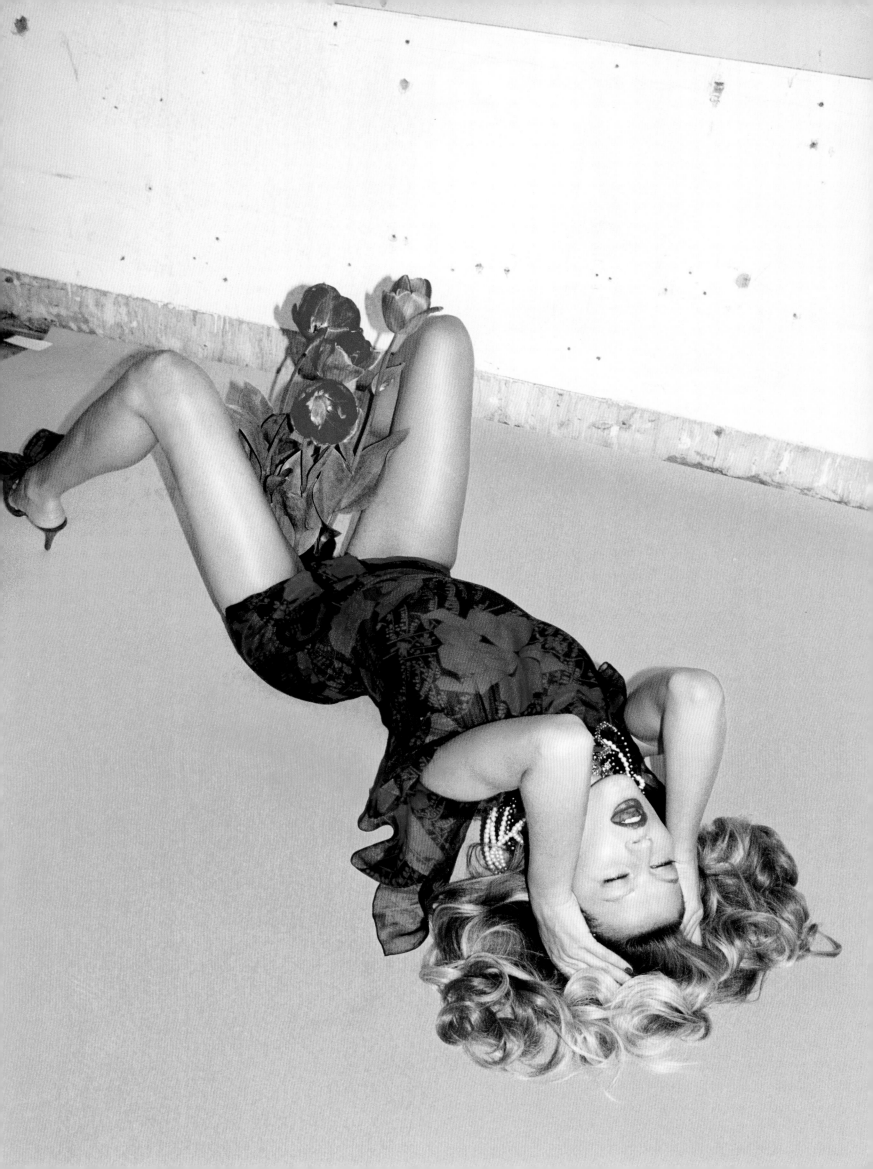

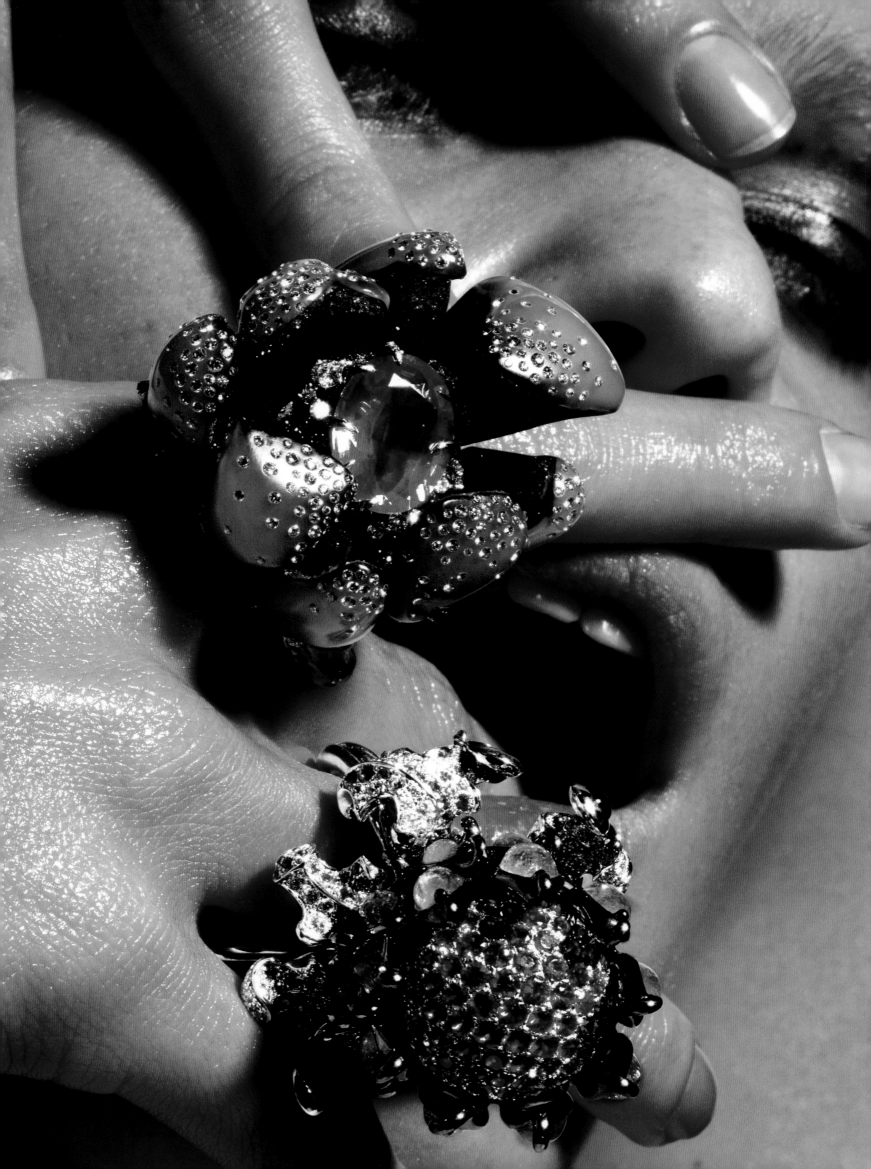

马里奥·索兰提于2007年拍摄

伯特·斯特恩于1964年拍摄

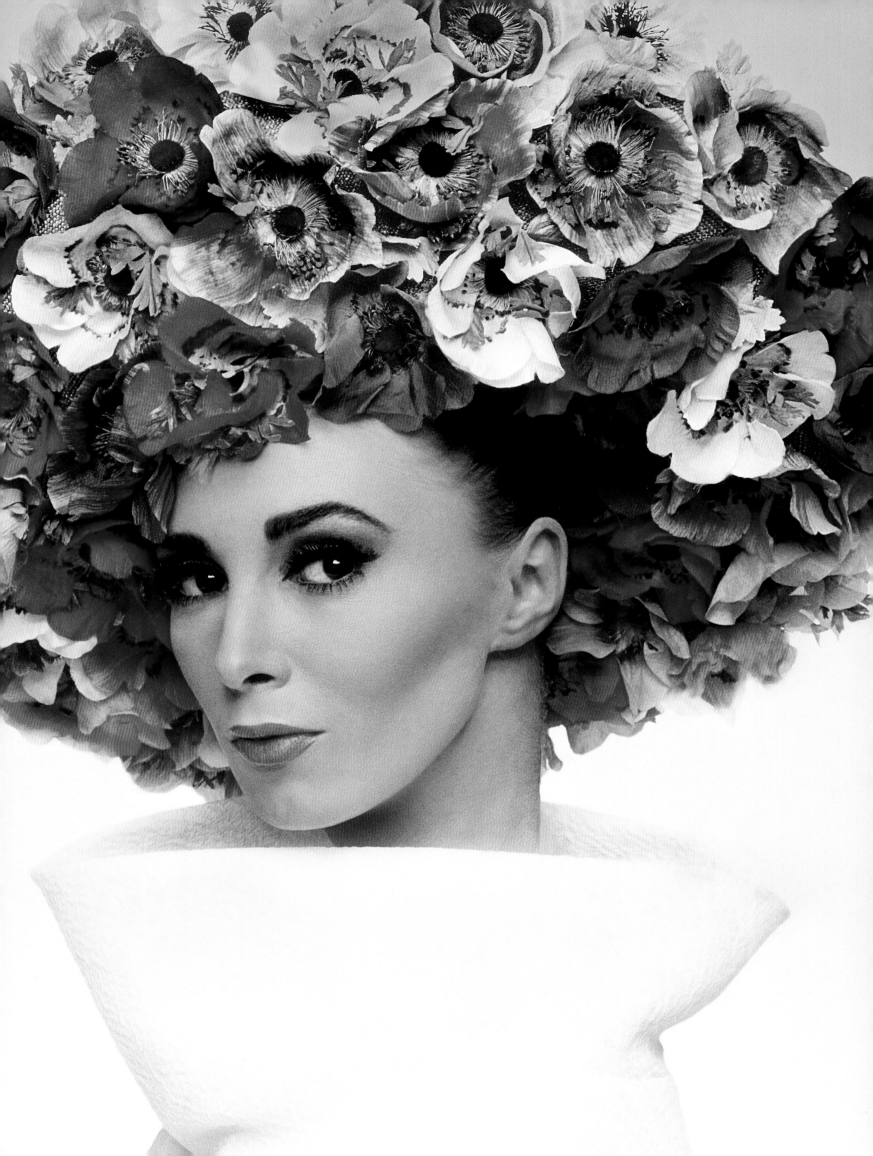

右图: 布鲁斯·韦伯于2014年拍摄
232至233页图: 保罗·罗维西于2012年拍摄

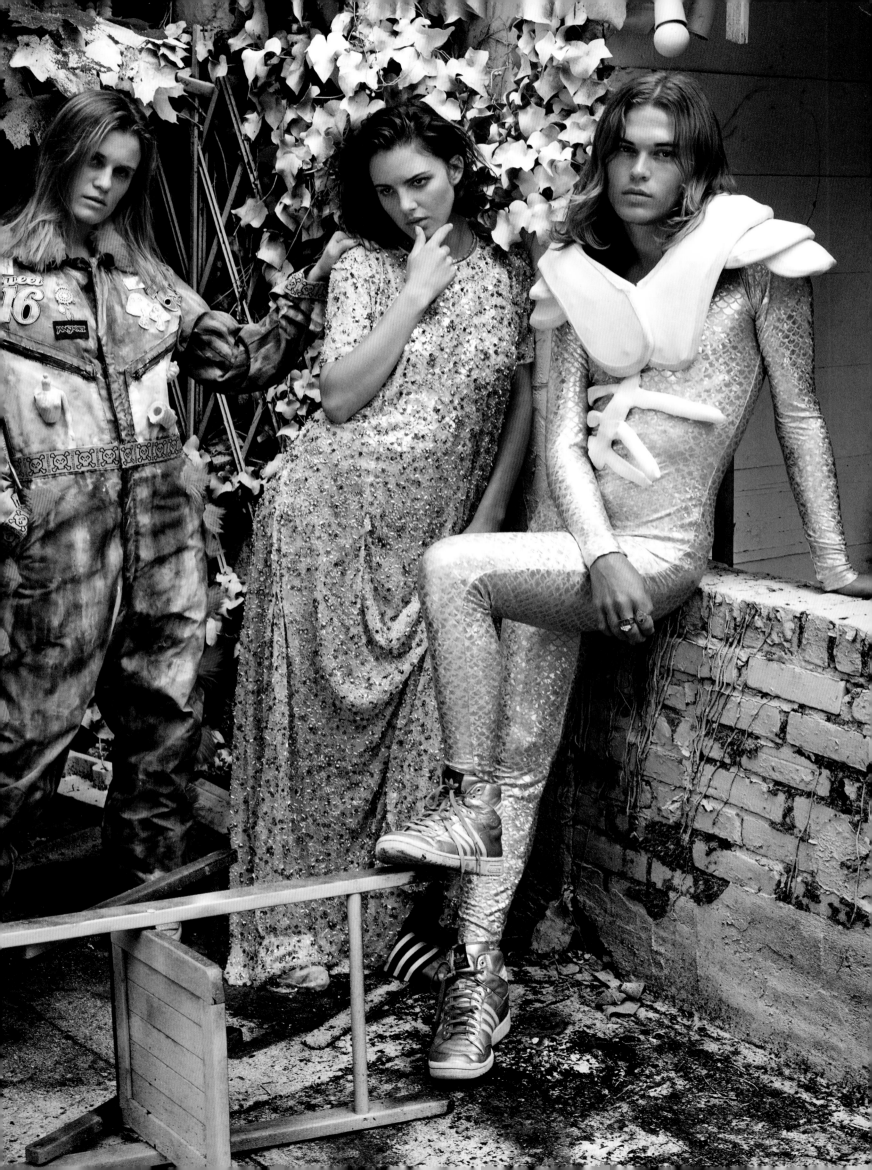

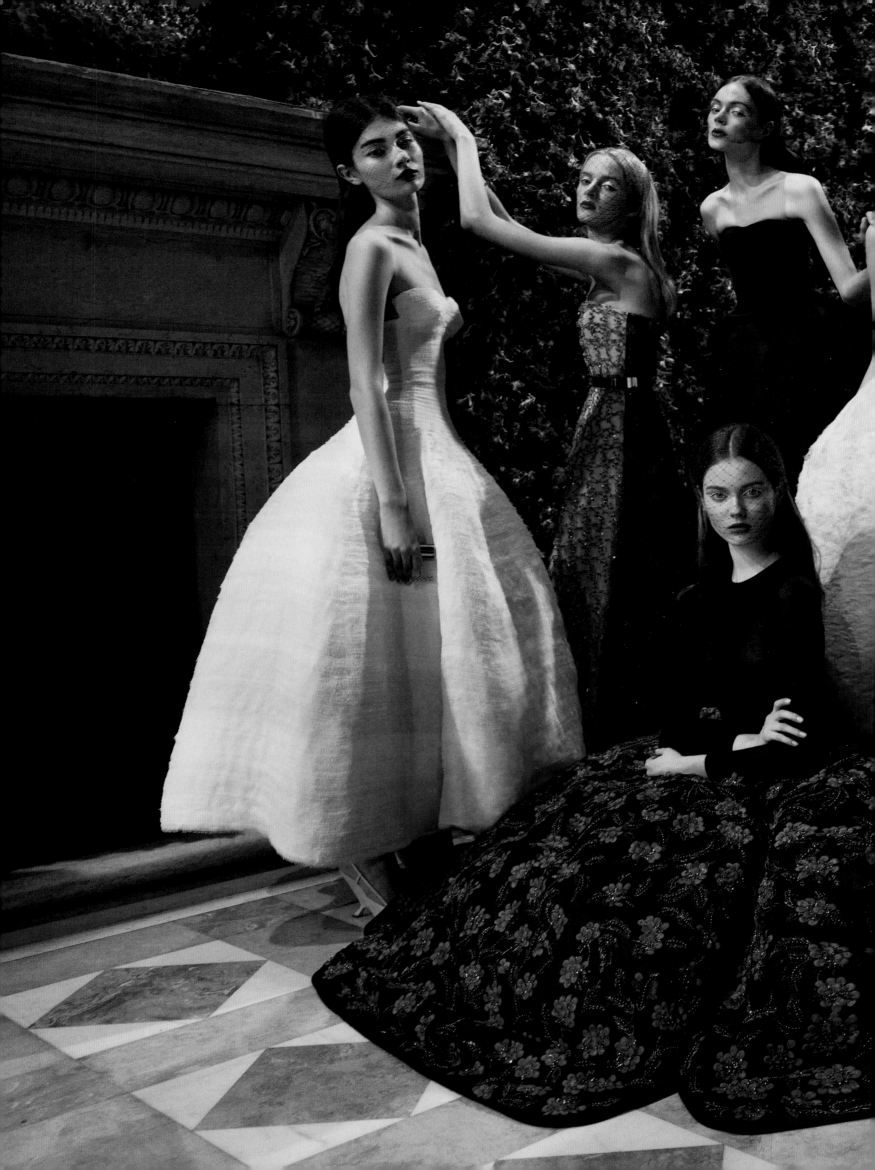

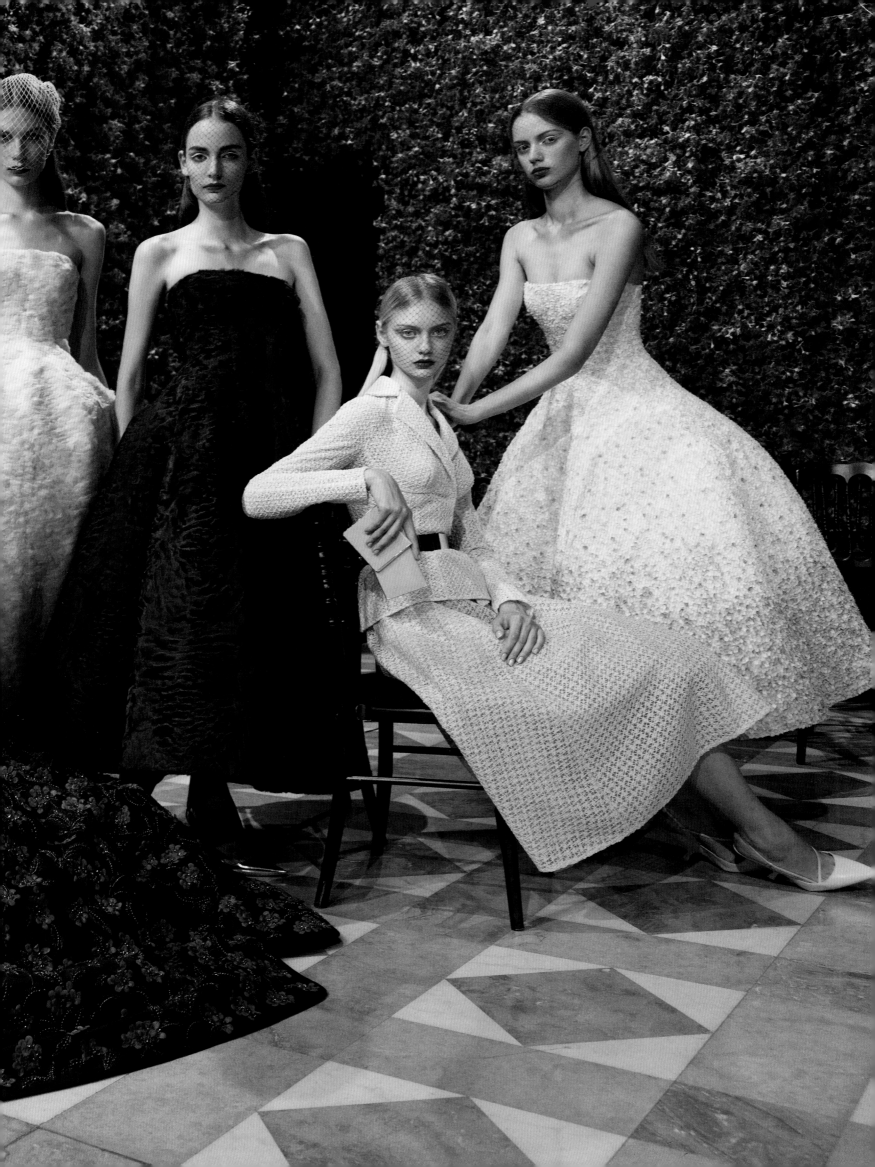

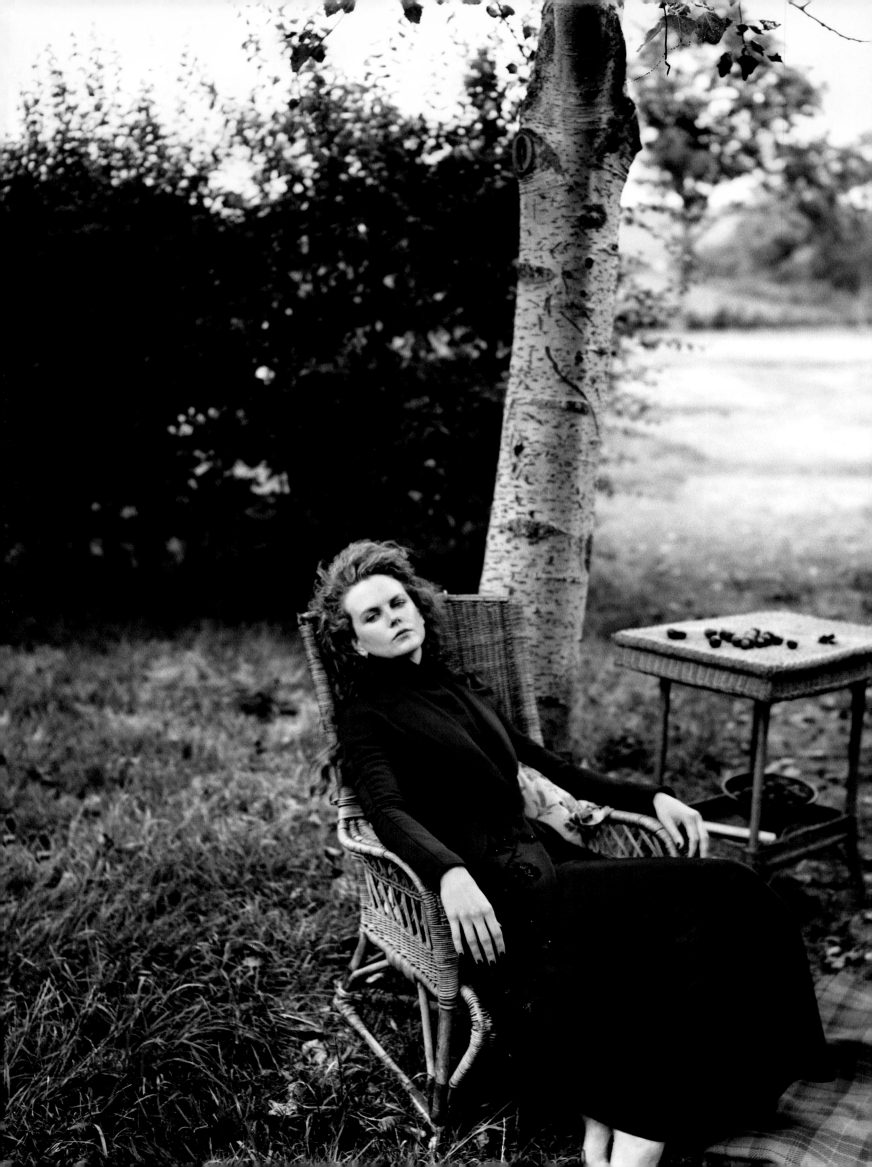

缪斯女神

1919年的某一天，一个预言家对克里斯汀·迪奥说道："女人是你的吉祥物，她们会带你走向成功。"[1] 当时，迪奥先生才14岁，正值青春期，他一直没有忘记这个预言。而未来也的确如预言所料，克里斯汀·迪奥成了一个为女人服务的男人——至少是一个女人所钟爱的设计师。他的周围有许许多多的女人，穿他设计的衣服，给予他设计的灵感。通常，他很乐意谈起这些女人。但有一个女人特别一些，在谈到她的时候迪奥先生总是很谨慎。这个人就是他的母亲玛德莱娜，印象中，时装发布会她总是坐在第一排，穿着"新风貌"系列，流露出一种与之并不相称的普鲁士气息。

对于今天的我们而言，玛德莱娜·迪奥自然是一个有着神秘光环的女人：她浪漫而又伤感，将心思都放在了诺曼底海岸格兰维尔面朝大海的那座迷人花园上。她应该和安妮·莱博维茨照片中的妮可·基德曼一样吧。在那张照片中，这位澳大利亚女演员脸色光滑，面容高傲，披着又长又密的秀发，身穿曲线玲珑的长裙，身型窈窕，她的身上似乎隐约呈现出玛丽·玛德莱娜·朱丽叶·马丁的身影。玛德莱娜于1898年嫁给莫里斯·迪奥，一位通过制造化肥和洗涤剂致富的实业家。他们共育有三子两女：雷蒙（1900）、克里斯汀（1905）、雅克琳娜（1909）、伯尔纳（1910）和吉内特（1917，又名卡特琳）。他们对子女的教育非常严格。不过，聪明的克里斯汀成功摆脱了管家的监管，多了些许和母亲接触的机会。他和迪奥夫人有一个共同的爱好：都喜欢花儿。格兰维尔的花园就是他的精神领地。

1909年，因为父亲生意顺利，他们举家从格兰维尔迁到了巴黎。巴黎是法国的繁荣所在，城市的光芒征服了还是孩童的克里斯汀·迪奥："感谢上帝，让我可以在巴黎度过美好年代的最后几年。这些年的时光在我的生活中留下了深深的烙印。我依然记得那段幸福宁静、到处都用羽毛装饰的时光，那时候，人们所做的就只是好好生活而已。"[2] 在那个被赐福的年代，金合欢和广藿香闻起来是香的，女人们争相在展示自己的装饰艺术：羽毛、花边、刺绣和饰带等各种繁复的装饰。"当然，我总是对女性的外表印象深刻"，他对自己的朋友塞西尔·比顿坦言道，"我和其他小孩一样，都喜欢欣赏那些优雅的女性。"[3] 设计时，迪奥先生想起了那些凸显女性玲珑曲线的裙子，设计出了一个完全不同于童年忧伤的"新风貌"系列。不过他的母亲永远也看不见了。

1931年，玛德莱娜·迪奥去世，当时克里斯汀26岁。那时，他因罹患败血症接受了外科手术，并与友人雅克·蓬让（Jacques Bonjean）共同拥有一间画廊。刚开始，迪奥先生在巴黎政治学院从事政治学习，可他学得并不认真，转而去学习美术，之后去服了兵役。这个生性浪漫的年轻人费了很大劲才说服父母给他提供一笔资金，让他得以有一个地方展览及出售毕加索、布拉克、马蒂斯和杜飞的作品，此外还有克里斯汀·贝拉尔、萨尔瓦多·达利、马克斯·雅各布、贝尔曼兄弟及一些朋友的作品。他的母亲没能知道他接下来的命运。"现在想想，母亲的死虽然是我生命中的一大打

击，但某种意义上又是命运最恰当的安排。母亲是一位优雅的夫人，这么早离开人世未免让人伤感，但好在她可以不用经历艰难的未来——这个未来比她告诉我们的艰难多了。"[4]事实如此，她不用亲眼目睹丈夫的破产——1929年，企业大量倒闭。而她也不用去揣测儿子一心想要涉足非传统产业，开辟职业第二春的决心。

1932年，克里斯汀·迪奥结束了和雅克·蓬让的合作，转而和另一个经营画廊的朋友皮埃尔·克勒（Pierre Colle）合作。因为经济危机，他们的合作仅维持了两年。1934年初，迪奥先生罹患结核病，前往丰罗默（东比利牛斯省）休养。也就是在那个海拔1800米的地方，他患上了眩晕症。"我的生活因为疾病和治疗中断了。以前，我总是忙于画画，画家可以通过自己的画表现个性。病愈之后，我同样也希望能用自己的方式表现自己，于是我便开始设计裙子。"[5]

"30岁的时候，我找到了自己存在的意义。"[6]克里斯汀·迪奥坦言道，在此之前，他还从没有自己赚过钱。在服装设计师朋友让·奥赞（Jean Ozenne，克里斯汀·贝拉尔的堂兄）和同伴马克思·肯纳（Max Kenna）的鼓励下，这位设计师学徒开始涉足服装设计。这些设计图让他得以勉强度日。他将设计卖给了《费加罗报》及时装公司，包括著名夏帕瑞丽、玛吉·鲁夫（Maggy Rouff）、让·巴杜（Jean Patou）、莲娜·丽姿（Nina Ricci）、莫利诺（Molyneux）、巴黎世家和罗贝尔·比盖（Robert Piguet）等。1938年6月，比盖聘用迪奥，迪奥为其设计了一系列独特的时装，其中包括"英国咖啡馆"——一条裙摆非常大的裙子，这是迪奥先生第一件取得瞩目成绩的设计，亦是"新风貌"系列的前身……因为战争，迪奥先生被动员前往耶夫尔河畔默安（谢尔省，大约一年时间），他因此中断了自己的事业。退伍之后，他与住在卡里昂（瓦尔省）的父亲、妹妹卡特琳和管家马特重逢。他们生活朴素，只有一小块得以耕作的土地。在那里，迪奥先生重新提笔画画。比盖建议他回到公司，不过迪奥有些犹豫。而当他最终决定回到巴黎，接受这份工作时，比盖已经雇到了人。1941年末，在《费加罗报》工作的朋友保罗·加尔达盖斯（Paul Caldaguès）将他引荐给了勒龙公司，他受聘成为该公司的服装设计师。5年后，也就是1946年，克里斯汀·迪奥开设了自己的时装公司；1947年，他取得了出色的成就。格兰维尔的预言家说对了："女人是你的吉祥物，她们会带你走向成功。"其早期的女性合作伙伴包括雷德蒙·泽纳克尔（Raymonde Zehnacker）、玛格丽特·卡勒（Marguerite Carré）、苏珊·吕玲和米萨·布里卡尔。

米萨，生于1900年，原名杰曼·露易丝·内斯塔德（Germaine Louise Nestadt）。父亲是威尼斯人，母亲是英国人，家境富裕。其他情况不详。她是谜一样的存在。很早就显示出了时尚方面的天赋——时尚是优雅人士、半上流社会贵族女性的赛场，是她们争相展现自己装扮的舞台。17岁时，米萨嫁给一个流亡的俄国亲王——不过没有任何资料能证明该事实。据说，她有相当多收藏珠宝的保护装置……因为当时的条件不允许她炫耀。而她与外交官亚历山大·皮亚诺（Alexandre Biano）的婚姻则确有其事。1926年，杰曼·皮亚诺进入米兰达-杜塞时装公司担任服装设计师。在那四年的时间里，她替雅克·杜塞那些充满魅力的顾客设计服装。雅克·杜塞是美好时代的著名设计师之一。在那期间，她对时装传统有了深刻的理解，她的见解独到而苛

迈克尔·扬森于1998年拍摄

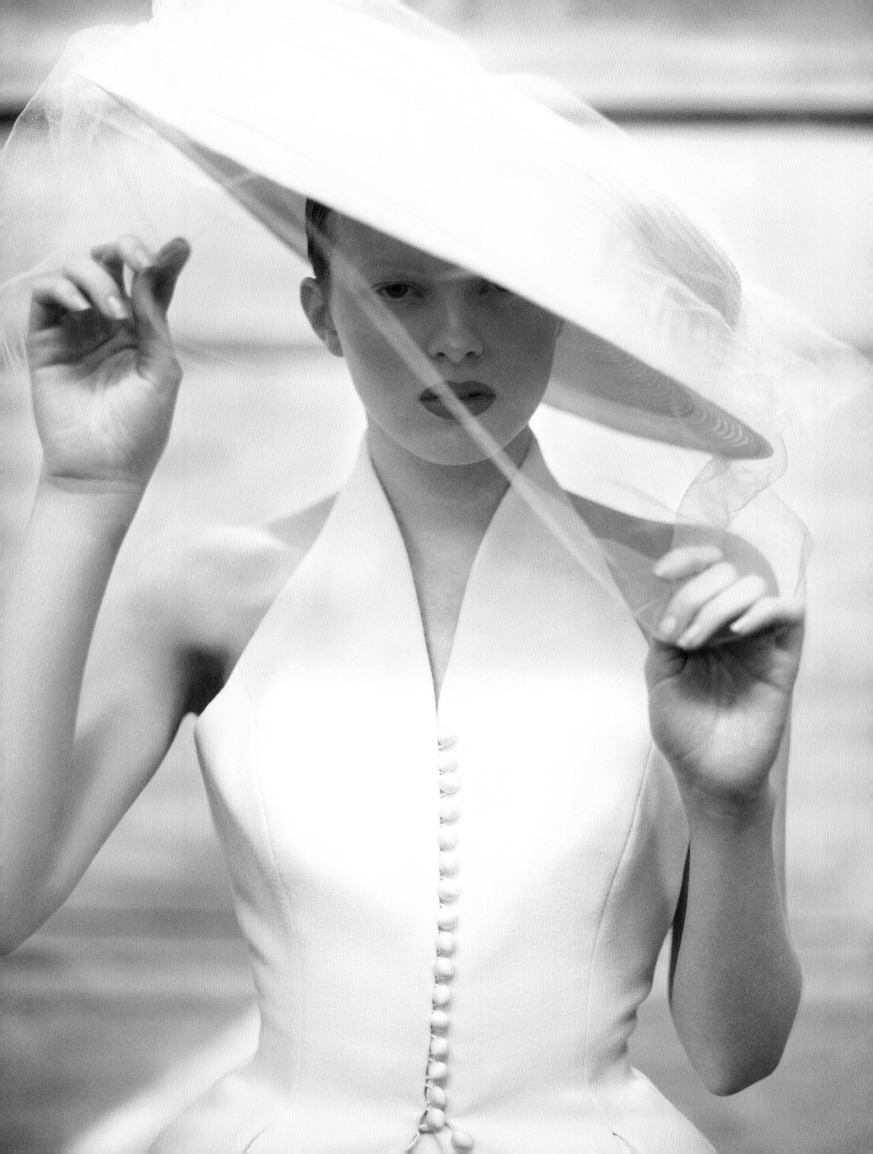

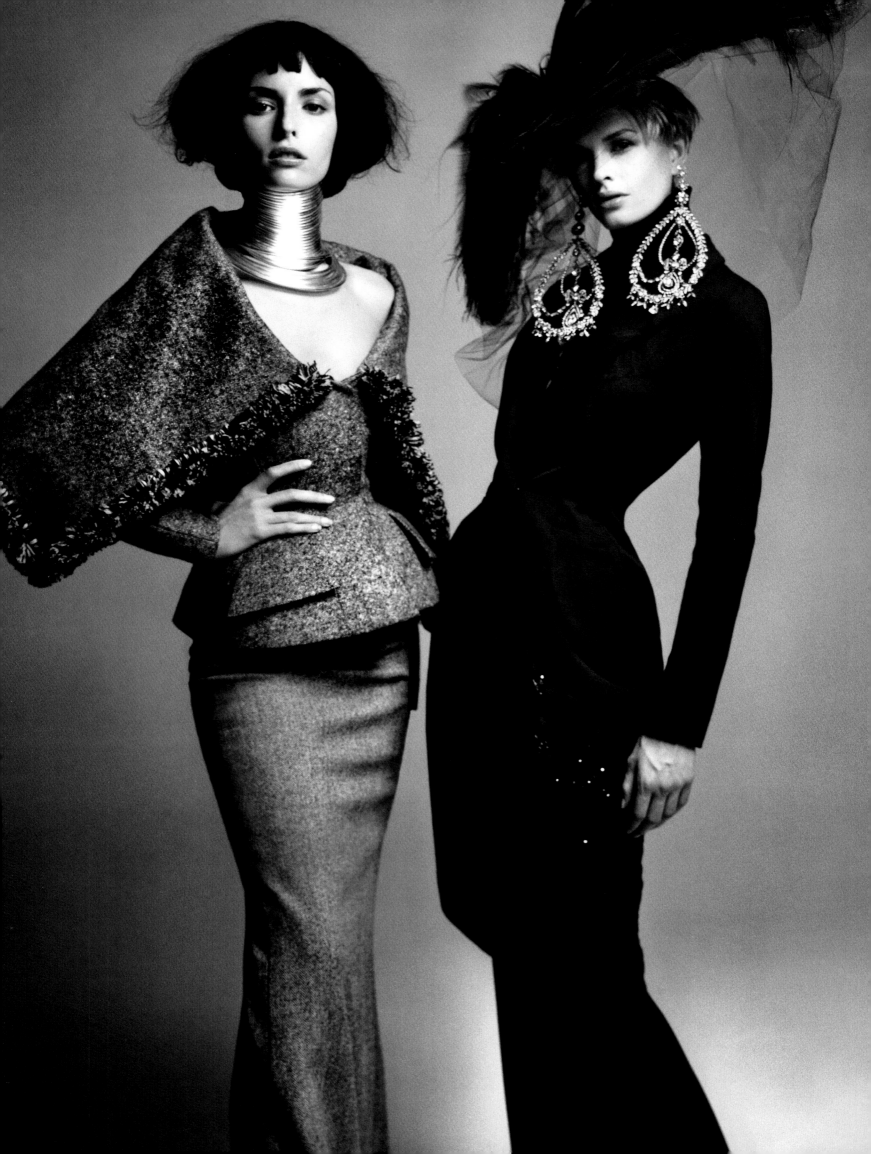

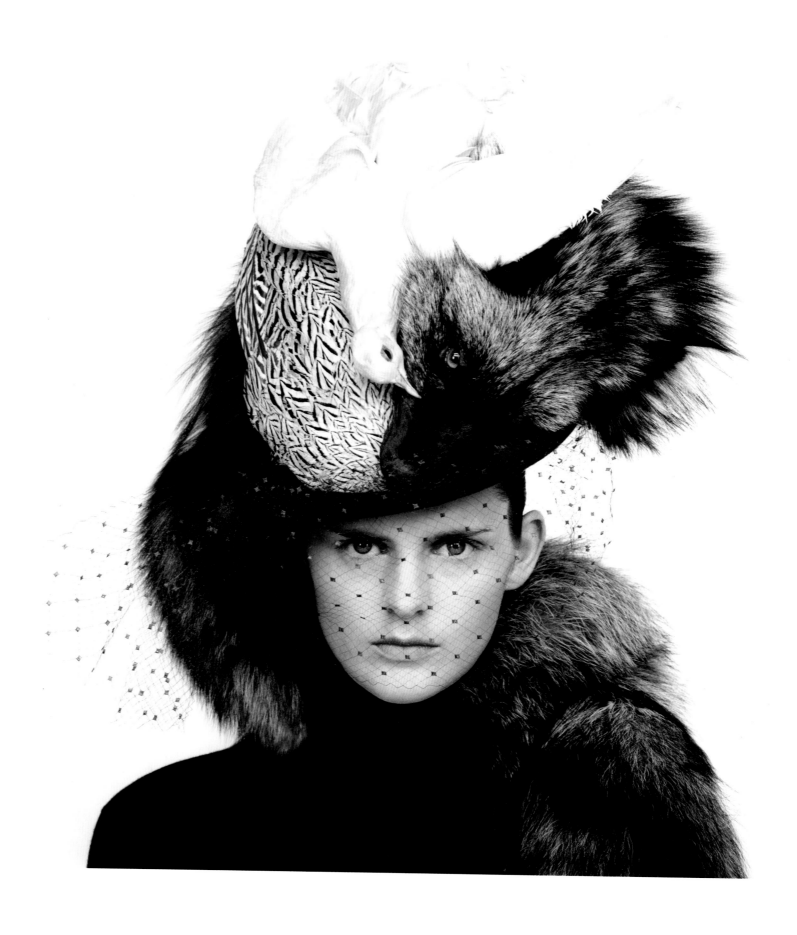

左图：帕特里科·德马切雷于1997年拍摄
上图：纳撒尼尔·戈德堡于1999年拍摄

欧文·佩恩于1997年拍摄

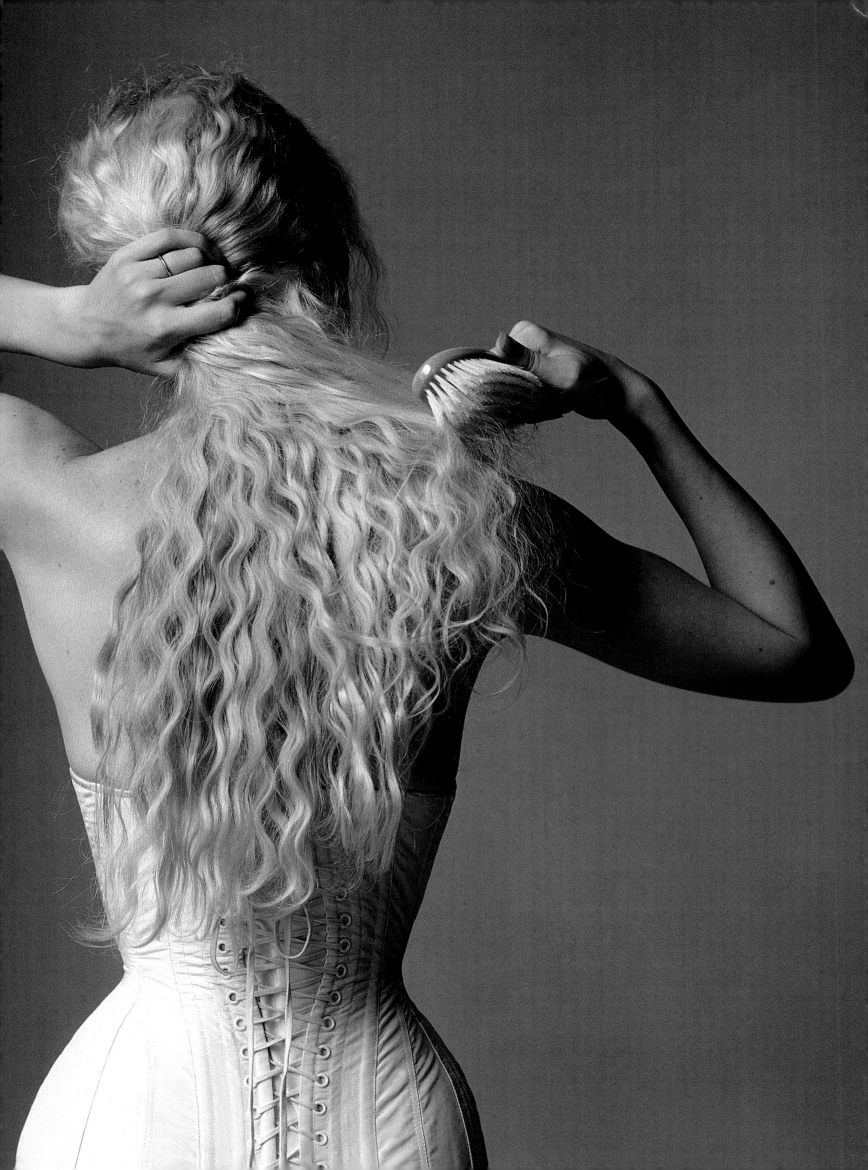

刻——"我讨厌半成品"。后来，她进入爱德华·莫里诺时装公司。莫里诺是一位来自爱尔兰的设计师，公司位于皇室街。该公司设计的小礼服剪裁简单、颜色朴素（米黄色、灰色及一些柔和的颜色），深得那些不追求华丽新颖的客户的喜欢。杰曼从此确定了自己那无法复制的风格。她是不是在这个时候改名米萨的？无从得知。

克里斯汀·迪奥欣赏莫里诺的设计——"对我影响最深的就是莫里诺的这种风格"[7]，他开始迷恋米萨——"一个为优雅而生的女人"。[8]1940年，因为战争，莫里诺去了英国，米萨则进入巴黎世家，为其设计帽子。亚历山大·皮亚诺去世后，她于1941年改嫁，成为BLB实验室总经理于贝尔·布里卡尔的夫人，此后退出时尚圈，一直到1946年克里斯汀·迪奥向其抛出了橄榄枝。她当时已经46岁，但依然光彩照人。"她拥有和瑞兹一样的艺术视觉"[9]，她的朋友说道；"奢华是唯一的必需品"，她坦言道，眼睛隐藏在帽子的短面纱后面。短面纱是一种重要配饰，可以掩盖真人的平庸。"她的眼光很准，她知道女人穿什么才能显得魅力四射。"后与米萨合作的马克·博昂回忆道。"那是一种轻佻，一种怪诞的行为，一种奢侈品行业的幻想。"[10]20年来，这位品位教主一直在蒙田大街30号绽放着耀眼的光芒。

在迪奥公司，人们习惯了兴奋。那些铺着毡子的展厅里总是挤满了记者、顾客、朋友、名人和超级明星。"在当今世界，没有哪个明星不穿巴黎的时装，可以展现他们魅力的时装"，*Elle*杂志如此写道。[11]1947年5月，丽塔·海华丝（Rita Hayworth）带着8个行李箱、40个手提箱来到乔治五世四季酒店。这位哥伦比亚影业公司的当红明星要前往戛纳宣传新电影《吉尔达》，她先是在巴黎逗留，戛纳之行结束后又回到巴黎，最后前往英国。她应该是知道"新风貌"系列的，所以才会迫不及待地在迪奥公司定制了十来套服装（完全按照模特所穿的样衣定制），以及多双高跟鞋。在巴黎《吉尔达》的首映礼上，她穿上了"夜"（"花冠"系列中的一条欧根纱长裙）。回到纽约后，这位美国当红明星走进霍斯特·P.霍斯特的镜头，当时她身穿一条全新的迪奥礼服"马克西姆"：一条露肩、拥有大蝴蝶的裙子。照片的明暗对比凸显了她的非凡魅力。

霍斯特以为明星拍摄照片而出名。这些照片大多拍摄于20世纪三四十年代。1931年，他为英国演员格特鲁德·劳伦斯（Gertrude Lawrence）拍摄的照片而声名大噪。英国和美国版的*Vogue*杂志相继刊出了其中的两张照片，引起了巨大的反响；康泰纳仕聘用他为纽约*Vogue*杂志的摄影师。他拍摄的明星包括贝蒂·戴维斯（Bette Davis）、奥丽维亚·德哈维兰（Olivia de Havilland）、琴吉·罗杰斯（Ginger Rogers）、琼·克劳馥（Joan Crawford）、珍·泰妮（Gene Tierney）、波莱特·戈达德（Paulette Godard）、洛丽泰·杨（Loretta Young）和玛琳·黛德丽（Marlène Dietrich）——两次，身着"新风貌"系列之前和之后。1942年，这位来自派拉蒙公司的著名演员开始引领战时的风尚：她身穿黑色羊毛宽肩套装，戴着一顶"丑陋的帽子"[12]（霍斯特语，当时明星拍照时穿的都是自己的衣服，摄影师只能配合）。5年后，她和女儿玛丽一同出现时，则变换了一个风格——展示了自己的"新形象"。1947年8月，黛德丽出席了克里斯汀·迪奥的第二场时装秀，订购了至少10套服装，其中包括一件改自"生动"[13]系列"金德讷格尔"的衣服——霍斯特曾拍摄了她穿这件衣服的照片，第一张照片是她和女儿（也穿着迪奥的服装）一起拍的（美国版《时尚》杂志刊登的就是这张照片[14]）；而第二张照片则是她自己拍的，神情庄重。

二战爆发的第二天，美国的明星纷纷来到欧洲，多数都去了法国。1939年颁布的

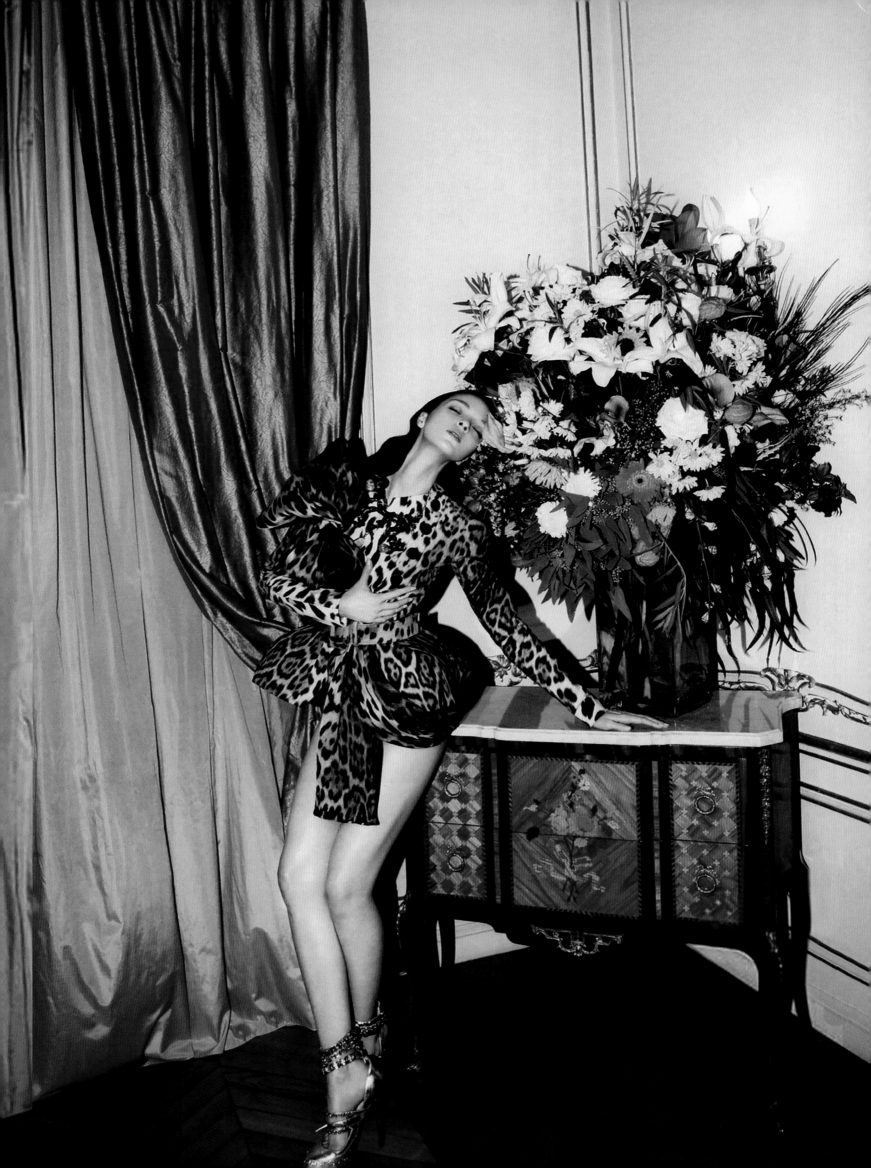

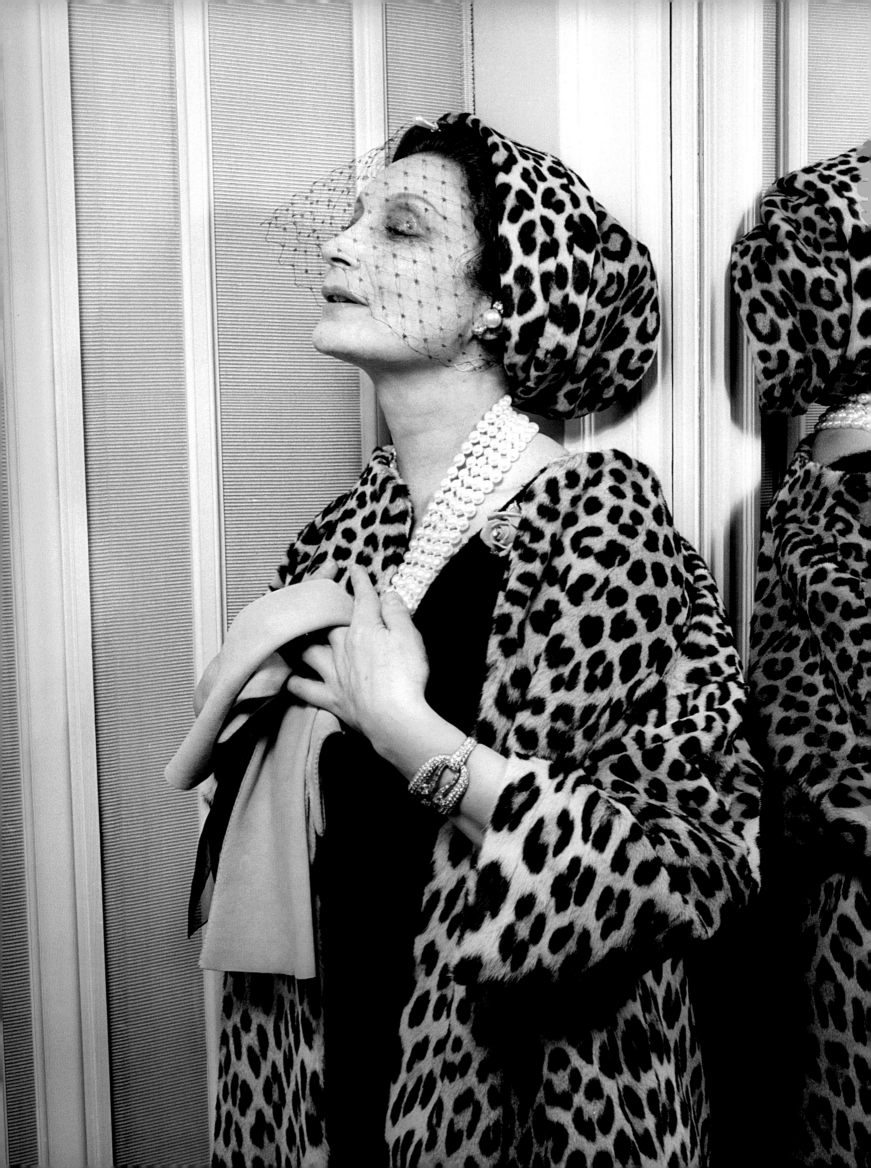

米萨·布里卡尔，塞西尔·比顿于1950年拍摄

亨利·克拉克于1957年拍摄

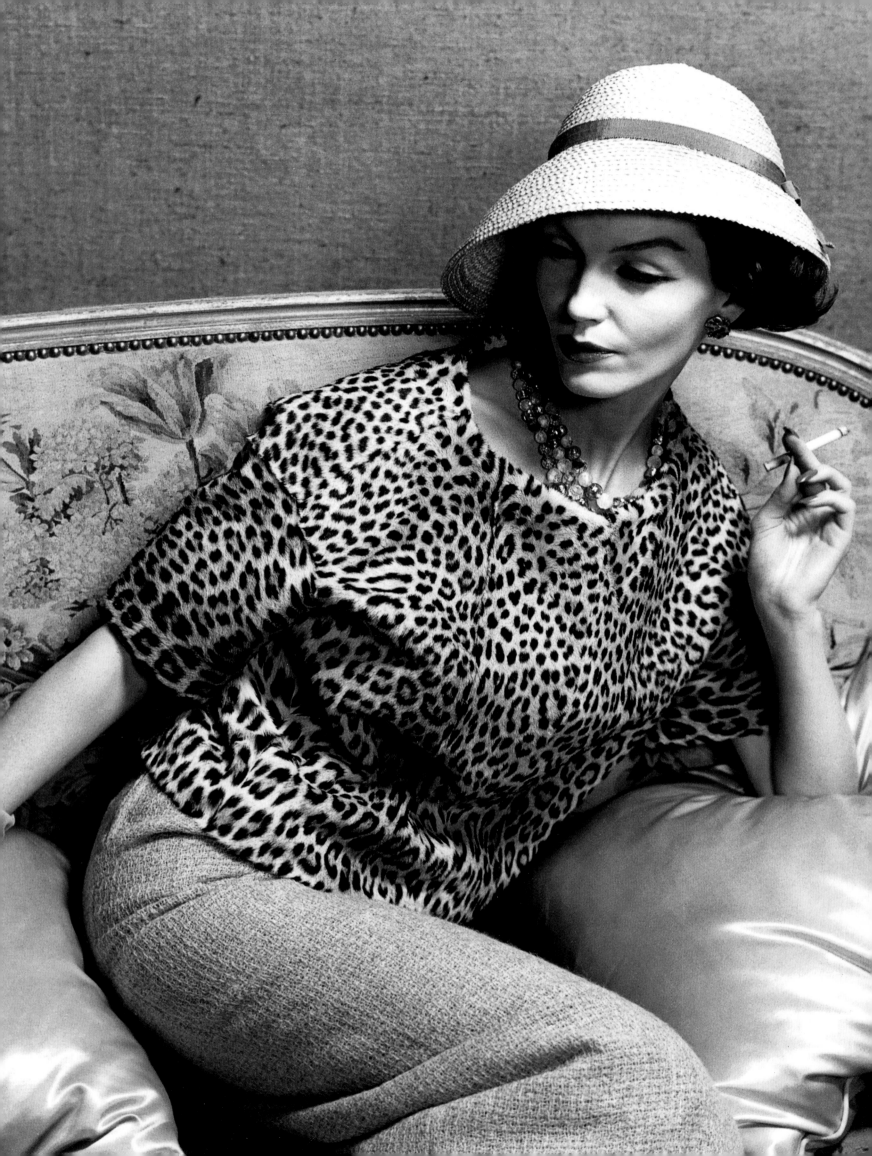

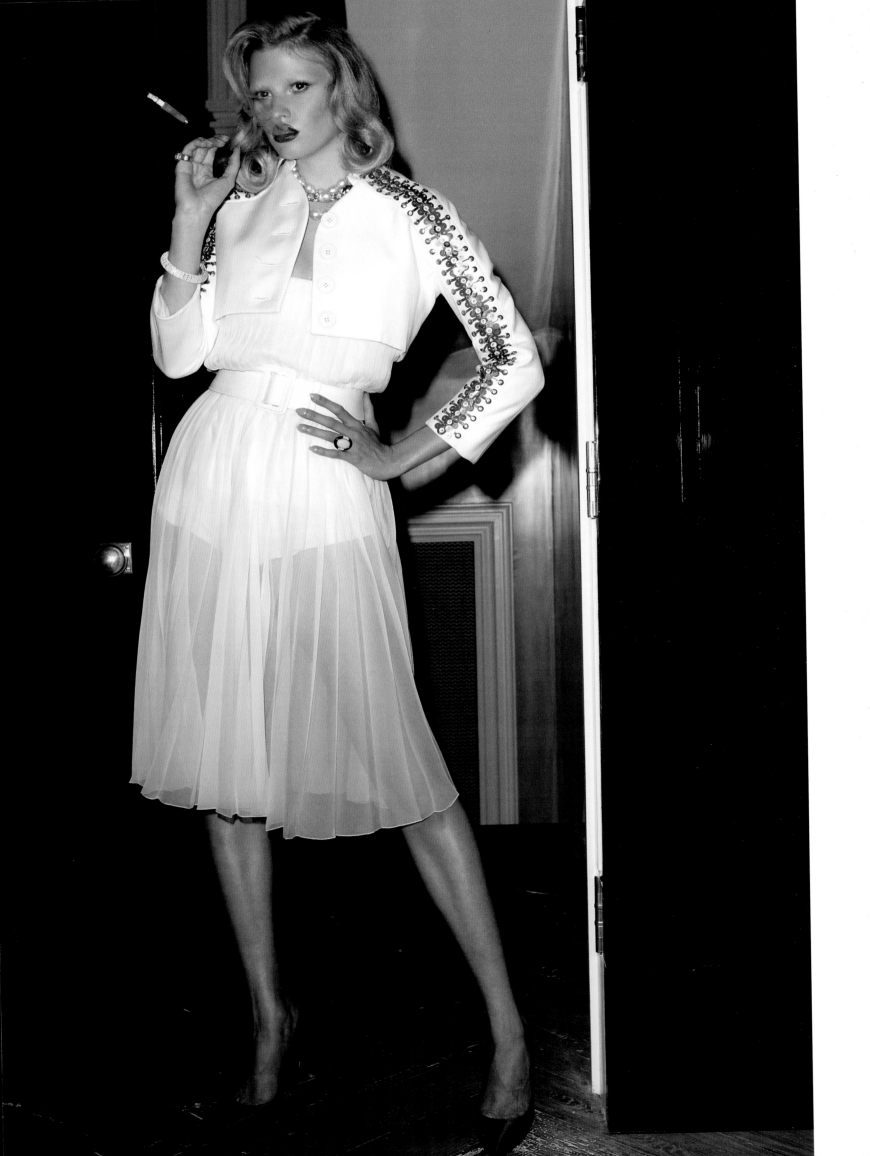

禁止播放美国电影的法令直至解放后仍在严格执行，后因《布鲁-拜尼斯协议》的签订才得以废除。经过艰难地协商后，美国以超级特权为交换，免去法国的部分债务，这里的超级特权包括放弃美国电影配额，由此为"好莱坞制造"的电影打开了一条发展的康庄大道，但却极大地损害了电影同业联合会的利益。明星们纷纷涌入巴黎，她们必然抵挡不住克里斯汀·迪奥那精美绝伦的时装的诱惑——早在加利福尼亚州，迪奥就已经家喻户晓。

1947年，4.2亿观众涌进法国电影院，欣赏耗资巨大的美国电影，将美得无与伦比的电影女主人公奉为女神，如丽塔·海华丝、艾娃·加德纳（Ava Gardner）、格蕾丝·凯莉（Grace Kelly）和罗兰·巴考尔（Lauren Bacall）等。她们"在荧幕上和生活中"[15]都穿着迪奥的服装。她们更因自己的形象和风格，成为各大时装公司的缪斯女神——在2005秋冬高级定制系列发布会上，约翰·加里亚诺将7条非常漂亮的裙子命名为"丽塔"（Rita）、"玛莲娜"（Marlène）、"艾娃"（Ava）、"琴吉"（Ginger）、"奥丽维亚"（Olivia）、"薇薇安"（Vivien）和"罗兰"（Laurent）。

1951年2月，罗兰·巴考尔和亨弗莱·鲍嘉（Humphrey Bogart）经由巴黎前往非洲时（"鲍吉"要去那里拍摄约翰·休斯顿的电影《非洲女王号》），一同出席了在蒙田大街举办的迪奥时装发布会。不过巴考尔并未订购任何时装，她说"我得考虑下"[16]，但后来她还是订购了一条平纹舞裙，上面印有栗色的蝴蝶（样板名为"哑剧"）。一年后，也就是1952年3月20日，她穿着这条裙子出席了奥斯卡颁奖典礼——她的丈夫凭借在《非洲女王号》的表演获得奥斯卡最佳男主角奖。"迪奥的衣服实在太美了，令人印象深刻"，巴考尔说道，"简单来说就是：'我已经拥有迪奥的衣服了，还需要什么呢？'，一切都不需要再言语。"[17]伊丽莎白·泰勒、瑞茜·威瑟斯彭和詹妮弗·劳伦斯出席奥斯卡颁奖典礼选择的也是迪奥的礼服，她们分别于1961年（《青楼艳妓》）、2006年（《一往无前》）和2013年（《乌云背后的幸福线》）获得奥斯卡最佳女主角奖。

虽然她们已经不必为了获奖而将自己打扮得光彩照人，但这些电影界的佼佼者们依然不会放弃任何能在红毯上闪闪发光的机会，因为这标榜着她们对时尚的影响力。杂志上的那些顶级模特们更愿意朝着"明星模特"的方向发展，她们愿意为时尚代言。早在1962年，玛丽莲·梦露便是波特·斯坦恩的模特了。

斯坦恩说服当时正处于艺术巅峰的梦露为其照片的模特，Vogue杂志后来刊登了这些照片——这是美国出版业第一次刊登她的照片。斯坦恩希望照片中的她是全裸而放荡的，但规矩的Vogue杂志却希望她穿着衣服。"我买了一大堆衣服给她挑"，被临时派往贝尔艾尔酒店的时尚编辑芭布·辛普森（Babs Simpson）回忆道，"我试着引导她去穿那些看起来最漂亮的衣服。"[18]斯坦恩拍下了一张这位性感女神身穿迪奥黑色礼服的照片[19]，简直令人难以置信。这是玛丽莲·梦露生前最后一张照片：6个礼拜后，Vogue杂志开始下厂印刷时，梦露已去世。

上图: 卡米拉·艾克伦斯于2007年拍摄
右图: 丽塔·海华丝, 霍斯特·P.霍斯特于1947年拍摄

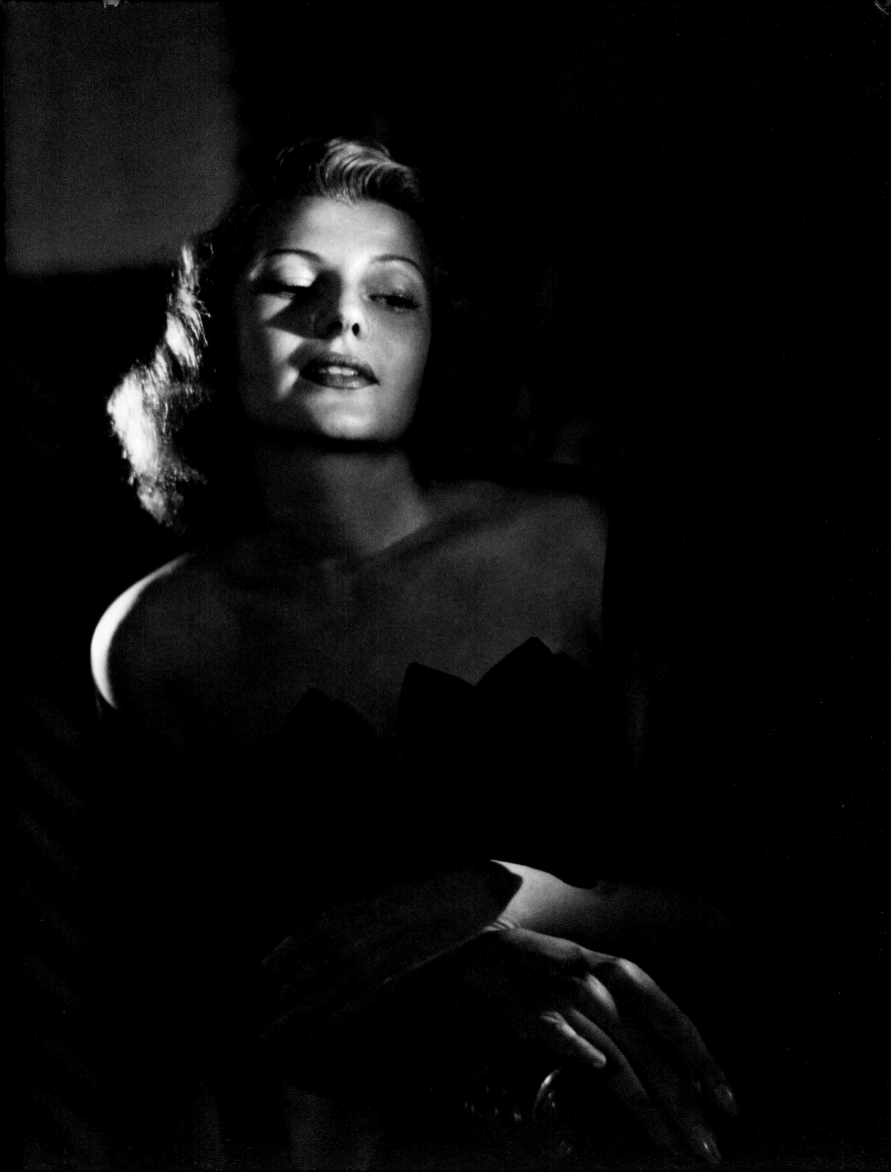

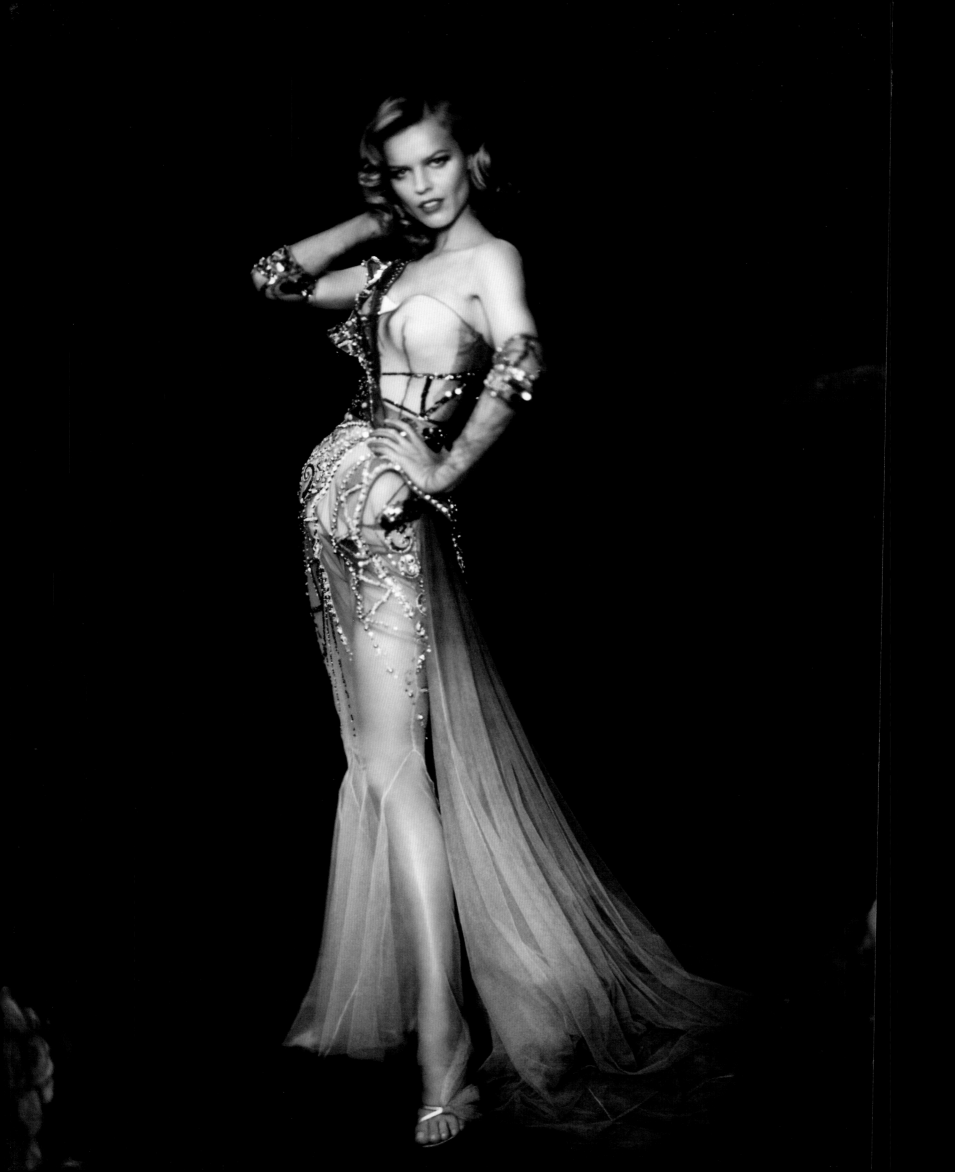

左图: 保罗·罗维西于2005年拍摄
上图: 保罗·罗维西于2005年拍摄

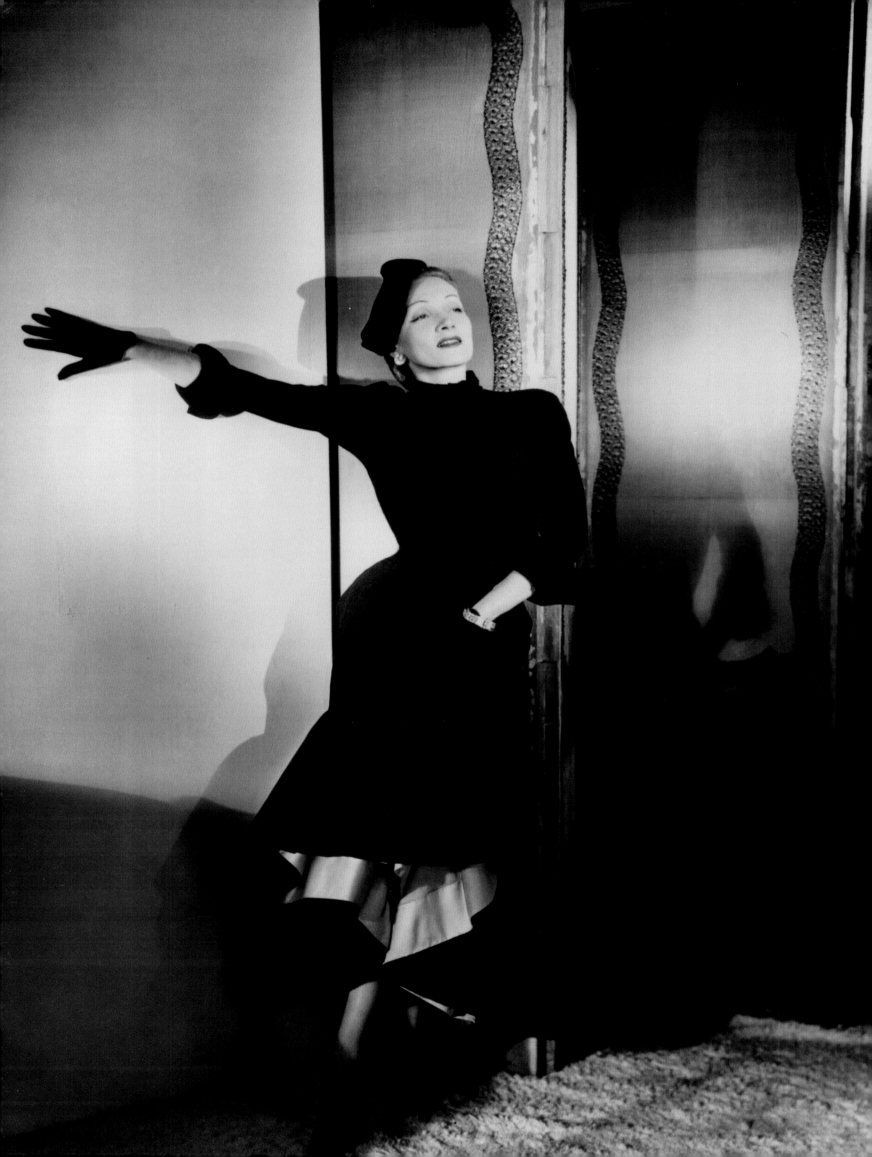

玛琳·黛德丽，霍斯特·P. 霍斯特于1947年拍摄

上图：多米尼克·伊斯曼于1994年拍摄
右图：麦克斯·瓦杜库于1992年拍摄
258至259页图：卢恰娜·瓦尔和弗兰科·穆索于2008年拍摄

玛丽莲·梦露, 伯特·斯特恩于1962年拍摄

右图: 查理兹·塞隆, 帕特里科·德马切雷于2012年拍摄

264至265页图: 娜塔丽·波特曼, 保罗·罗维西于2014年拍摄

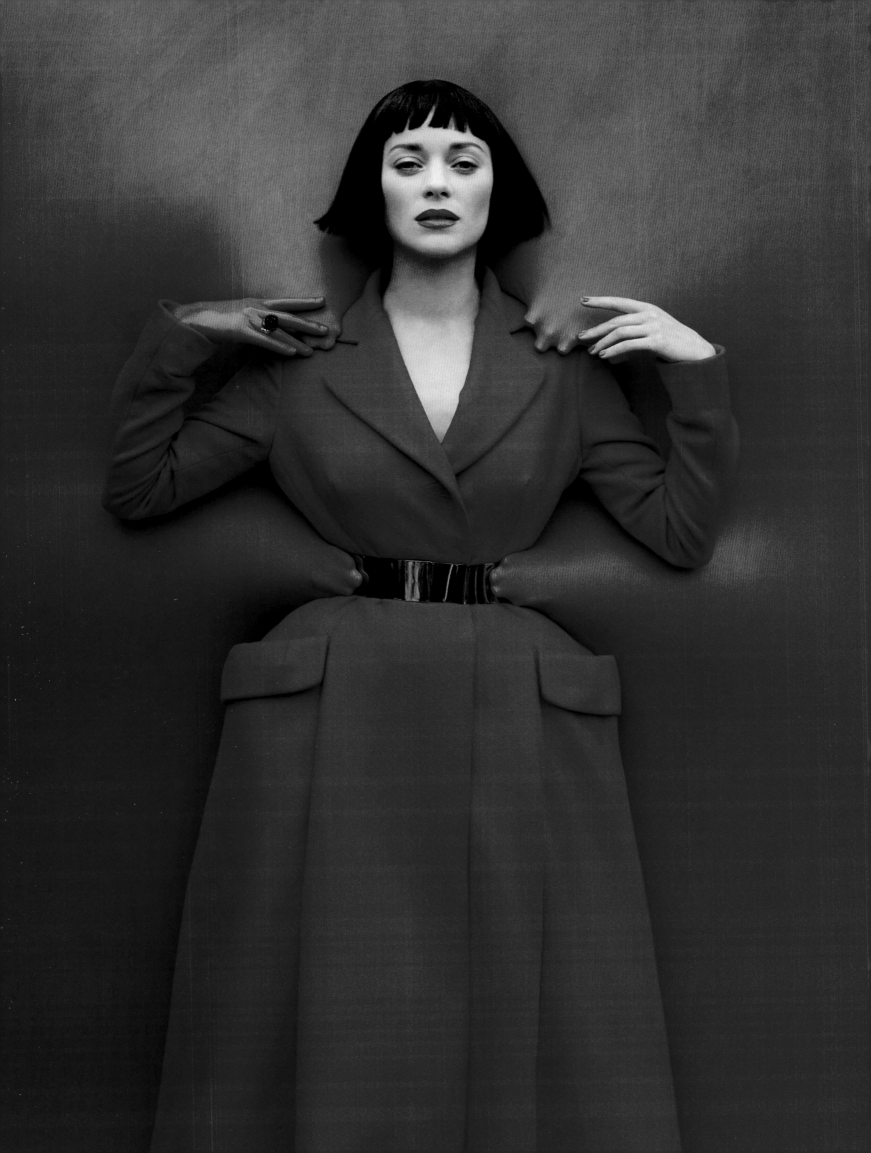

迪奥的原则

在1947年到1957年的十年间，迪奥公司共举行了22场发布会，推出了24个系列[1]，各种"新风貌"如雨后春笋般出现。虽然这是一段并不长的时间，但克里斯汀·迪奥先生的设计却极其丰富，且具有代表性。"没有人能在这么短的时间内设计出这么多、这么简洁的服装"[2]，拉夫·西蒙说道。人们总是不厌其烦地说着这样的话，迪奥先生颠覆了时尚，他让女性完全展现出自己的气质。1947年，他由一个简单的想法设计出了"新风貌"系列，向世人展现了他的天赋，而他也由此登上了荣誉的顶峰。照说如此巨大的成功应该会使其麻痹，让其灵感枯竭。但42岁才决定放手一搏的迪奥先生并没有走上这样的道路，而是充分释放了自己的天赋。

让·科克多在克里斯汀·迪奥的告别式上说"他是一个富有魅力的天才，他运用自己的天赋超越了时尚中一定会有的轻佻"[3]。的确如此，迪奥先生知道该如何推动他那个年代的时尚，他为人们设计华服，能毫不费力地将一个系列改造成另一个系列。"他确立了每季的时装系列都应有所变化的观点，因为相对来说，以前的时尚变化速度更慢一些"，马克·博昂说道，"在给设计的服装取名时，他总是选择那些可以引发他人联想的名字……他能激发起人们的好奇心，让公众有所期待，他是一位魔术师。"[4]

与此同时，克里斯汀·迪奥也轻率地实施了一大堆令人眼花缭乱的想法——"迪奥的头脑风暴"，媒体和顾客们都满怀好奇地注视着他。"人们都在期待丑闻，如'他有些夸张了……这是掩饰……太疯狂了'。但事实正好相反，他并没有夸张，他也没有掩饰，他更没有做疯狂的事——只是有少许疯狂而已……这是引起轰动的最好办法。"1948年春夏高级定制系列发布会时弗朗索瓦丝·吉罗（Françoise Giroud）如此说道。[5]

在"花冠"系列和"数字8"系列引发"新风貌"狂潮之后，克里斯汀·迪奥设计出了动感、外形紧凑的裙子，这就是"曲折"系列，而后他增加了裙子的宽度，使其看起来有腾飞的感觉，这就是"飞行"系列。1948年冬，新颖的袖子剪裁突出了逐渐消失的肩膀线条，营造出了类似翅膀的感觉，这就是"插翅"系列。克里斯汀·迪奥擅长切割（剪裁），吉安科罗·费雷称其为"专业建筑师"[6]。这位建筑师出身的设计师在多年后为迪奥公司设计了同样款式的时装，隆重正式的领子和超大翻领口袋重新回归时尚。

"我想当建筑师，当设计师的话，必须遵守规则，遵守建筑上的规则"，克里斯汀·迪奥曾在公开场合坦言。[7]因为父母的坚持，克里斯汀·迪奥无法发挥自己真正的

玛丽昂·歌迪亚，蒂姆·沃克于2012年拍摄

天赋，不过他最终以一种迂回、出人意料的方式回到了他最热爱的行业：高级定制。他说："我设计的裙子是一种可以展现女性身材比例的临时建筑。"[8]"当你看到迪奥时装的外形时，你会觉得它们非常纤细，极其女性化。"拉夫·西蒙说道，"但当你深入研究形状，探讨剪裁的方法时，你就会发现这些外形其实非常复杂，极具创造性和建筑感。不管衣服的剪裁多有建筑感，他想要的不过是一件能让人喜欢的衣服，会被多数女性认为富有魅力的衣服。"[9]

以哪件衣服作为时装秀的开场？拉夫·西蒙，克里斯汀·迪奥第五代掌门人，在其第一个高级定制系列发布会（2012年秋冬系列）临近时如此问自己。他选择了"迪奥套装"（Veste Bar），其"拥有新风貌的外形，极具特色"[10]。以前的女性喜欢裙舞飞扬，现在的她们则穿着长裤，把手插在口袋里。"迪奥套装"是一款无尾常礼服，它可以是外套，也可以是裙子，但同样都遵守建筑原则，"这更像是一种发展的工程学"——这位前工业设计师评论道。

在翻阅迪奥公司的档案时，这位新掌门人仔细研究了1947年到1957年的时装系列。"一切都确定于迪奥公司刚成立的那十年。设计规则、尺寸、胸围、髋围、腰围和其他细节……我所看到的那些规则不仅适合，而且颇有现代气息。"[11]拉夫·西蒙采用现代标准，将迪奥先生遗留的系列结合起来。在其第一个成衣系列（2013年春夏）中，他重现了"迪奥套装"和布满玫瑰的"花冠"裙。他借鉴"插翅"系列（1948年秋冬系列）和其中一件样衣"轻佻"——一件采用珍珠灰缎子制作的晚礼服，其低领被裁成带状——设计了一件上面覆盖着欧根纱的全丝硬缎迷你短裙，底下则配有一条黑色羊毛短裤。他设计的那条紧身裹胸无尾常礼服让人联想到了"单色画"。那件缎子裙腰设计于前面的紧身裹胸礼服则让人联想到了一件无尾常礼服（"世纪中叶"系列，1949年秋冬系列）的背面。其"A"系列中的许多条裙子与同名系列（1955年春夏系列）都有异曲同工之妙。从年代顺序来看，"A"系列发布于"H"系列之后，"Y"系列之前。在增加胸衣长度，降低其厚度（"H"系列，1954年秋冬）之后，裹紧腰身、提高腰线之前（"Y"系列，1955年秋冬系列）——这种设计可以最大限度地拉长腿部线条，他设计了一个随意、下摆较宽的系列，这个系列肩小裙宽，如同放大版的"A"系列。通过观察接下来的这些系列（未全部列出），我们可以明显地看到迪奥公司并不需要一个风格一成不变的掌门人，它需要的是一个可以抓住短暂趋势的运筹帷幄者，他（她）必须拥有创造力，懂得出其不意，要有能力让全世界的女人都陷入幻想之中。"对我来说，克里斯汀·迪奥公司代表的是一种摆脱束缚的自由"，拉夫·西蒙谈道，"这是其根深蒂固的文化，也是我个人对其的一种看法。"[12]

在1947—1957年这十年里，迪奥先生取得了令人难以置信的成功，但他并未停止自我超越，令所有那些失去谦逊和耐力的人大吃一惊。在那个高级定制产业似乎岌岌可危的时代，他出乎意料地重塑了高定的魔力，成了他的黄金时代——"迪奥时代"最著名的标志人物之一。"和同时代的人相比，他具有更显著的代表性：那是在战后，一切看似容易，奢华还未睥睨一切，美无处不在的时期，"伊芙·圣·洛朗回忆道，"每当我重新翻阅20世纪50年代的杂志时，我都会惊讶于克里斯汀·迪奥的才华横溢。"[13]当我们翻阅更多文字，看到更多精美的照片时，我们就能感受到迪奥公司设计的力量，它们是如此的多样化，而迪奥又是一个如此具有内涵的名字，它融合了世人眼中，从昨天到今天的法式卓越和优雅。克里斯汀·迪奥已经不在了，但迪奥公司还

右图：凯特·布兰切特，威利·温德佩尔于2013年拍摄
270至271页图：玛丽昂·歌迪亚，让·巴蒂斯特·蒙迪诺于2012年拍摄

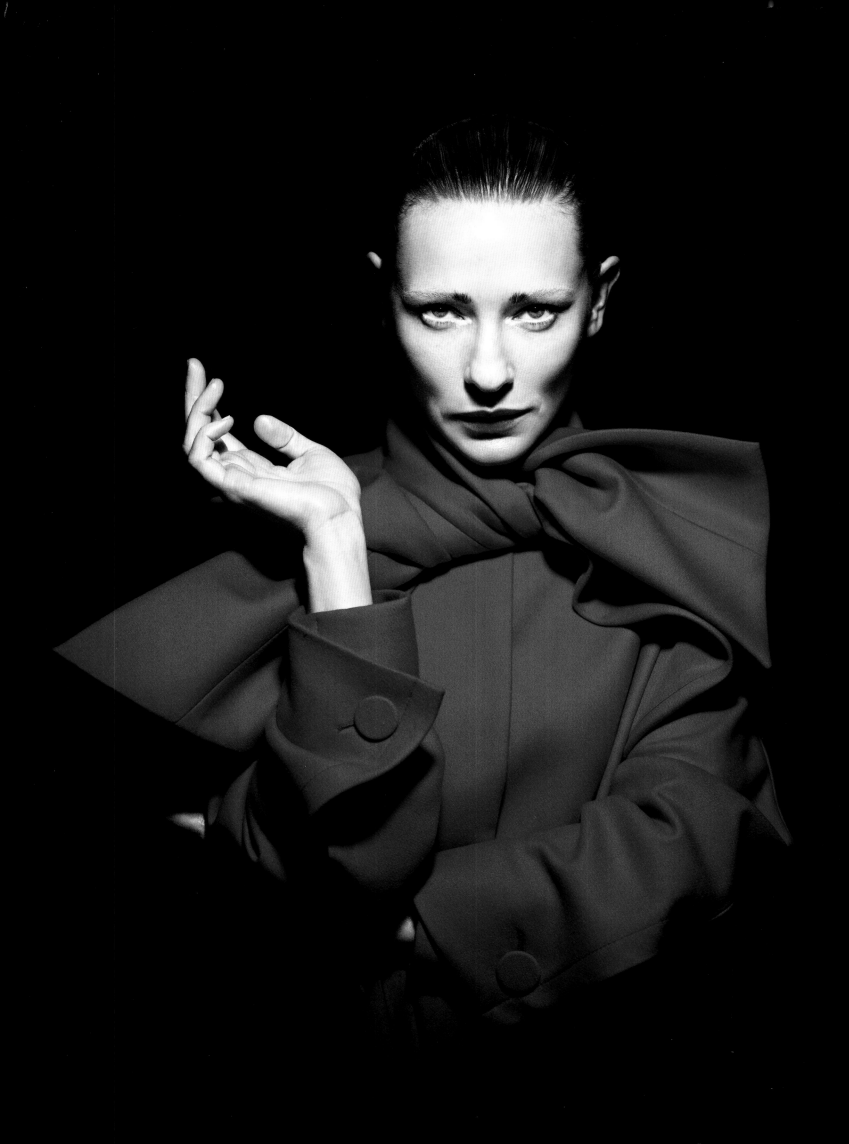

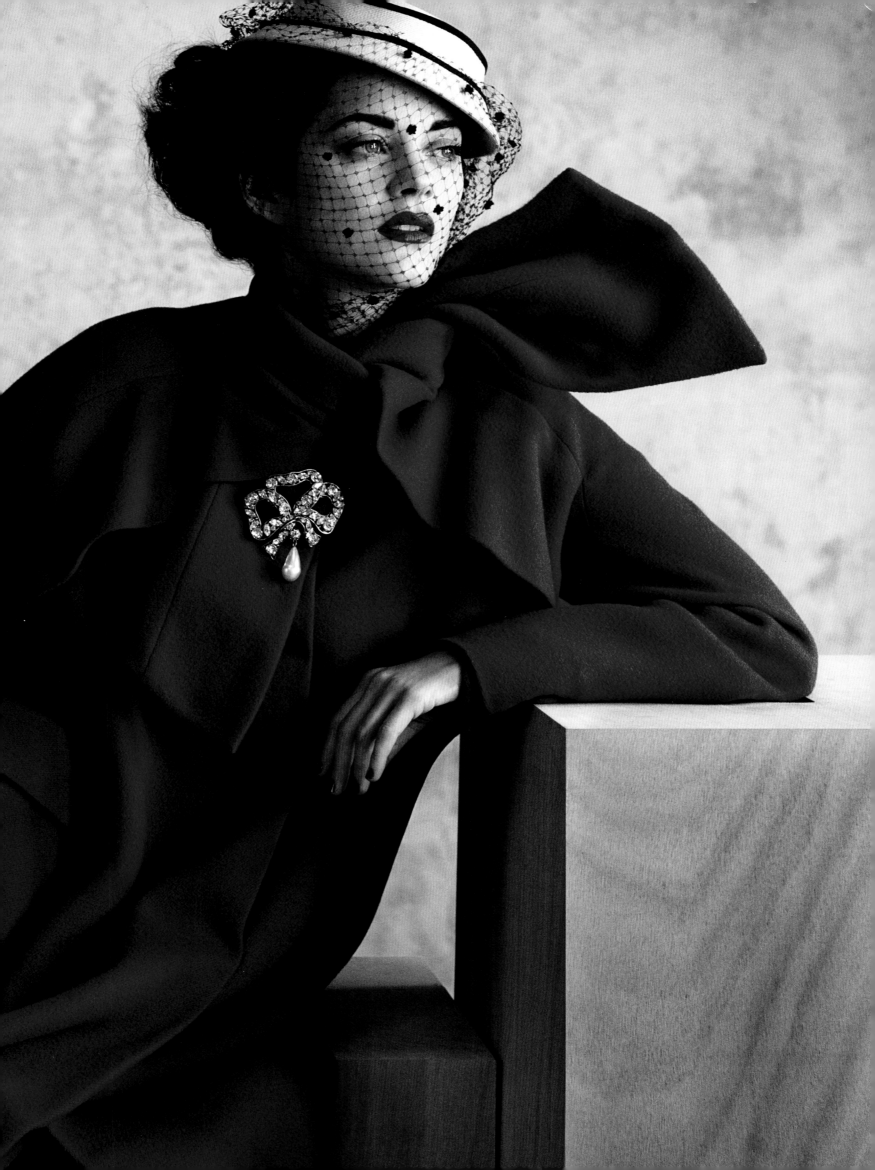

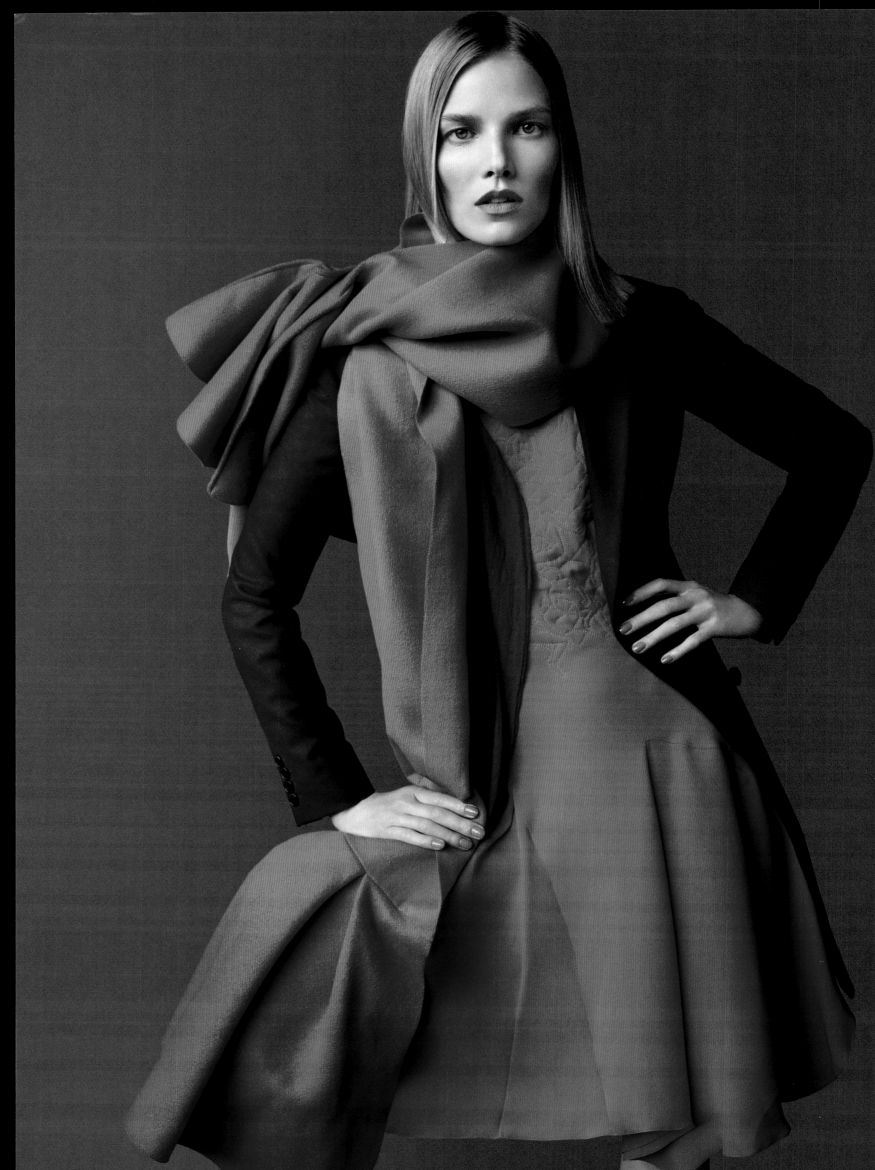

在。这间位于蒙田大街30号的服装公司会承载着其设计师钟爱的信条一直走下去："我会坚持下去。"

梅尔特·阿拉斯和马库斯·皮哥特于2007年拍摄

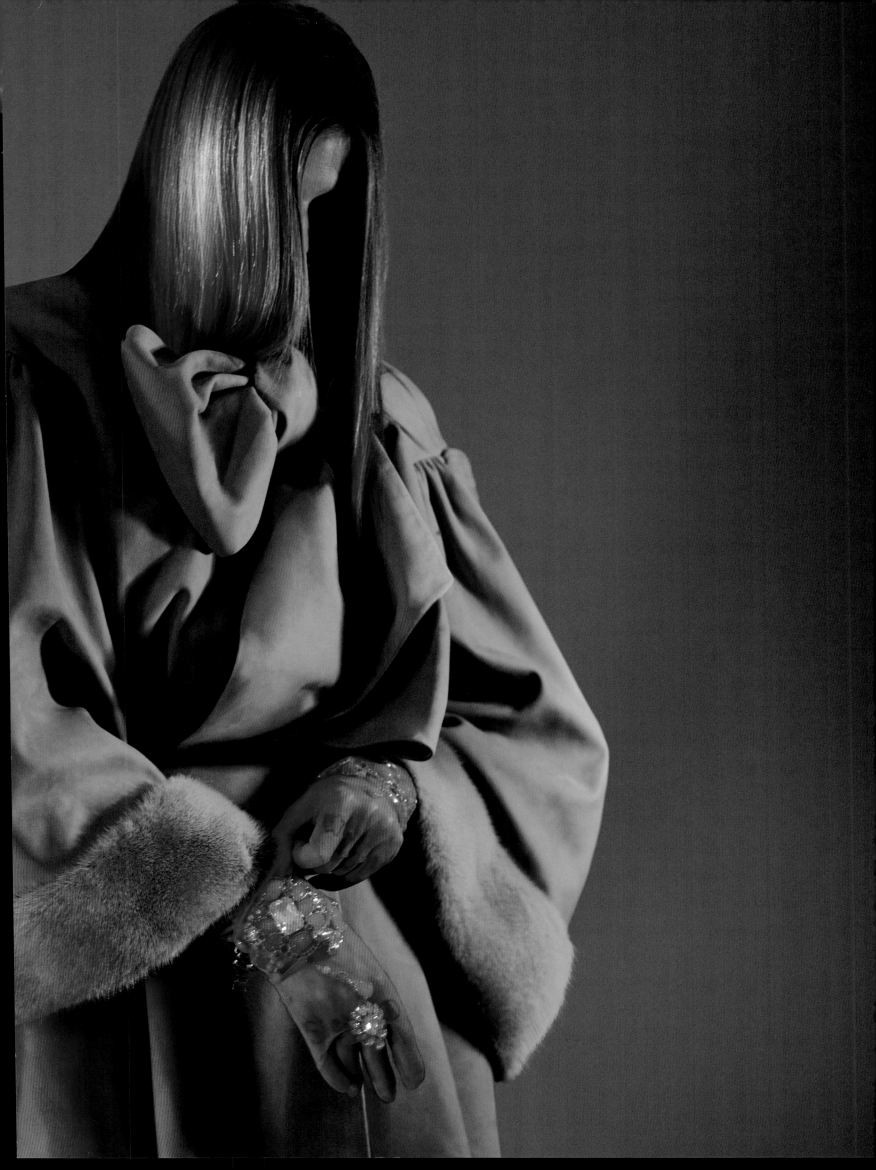

西尔维娅·克里斯蒂，赫尔穆特·牛顿于1976年拍摄

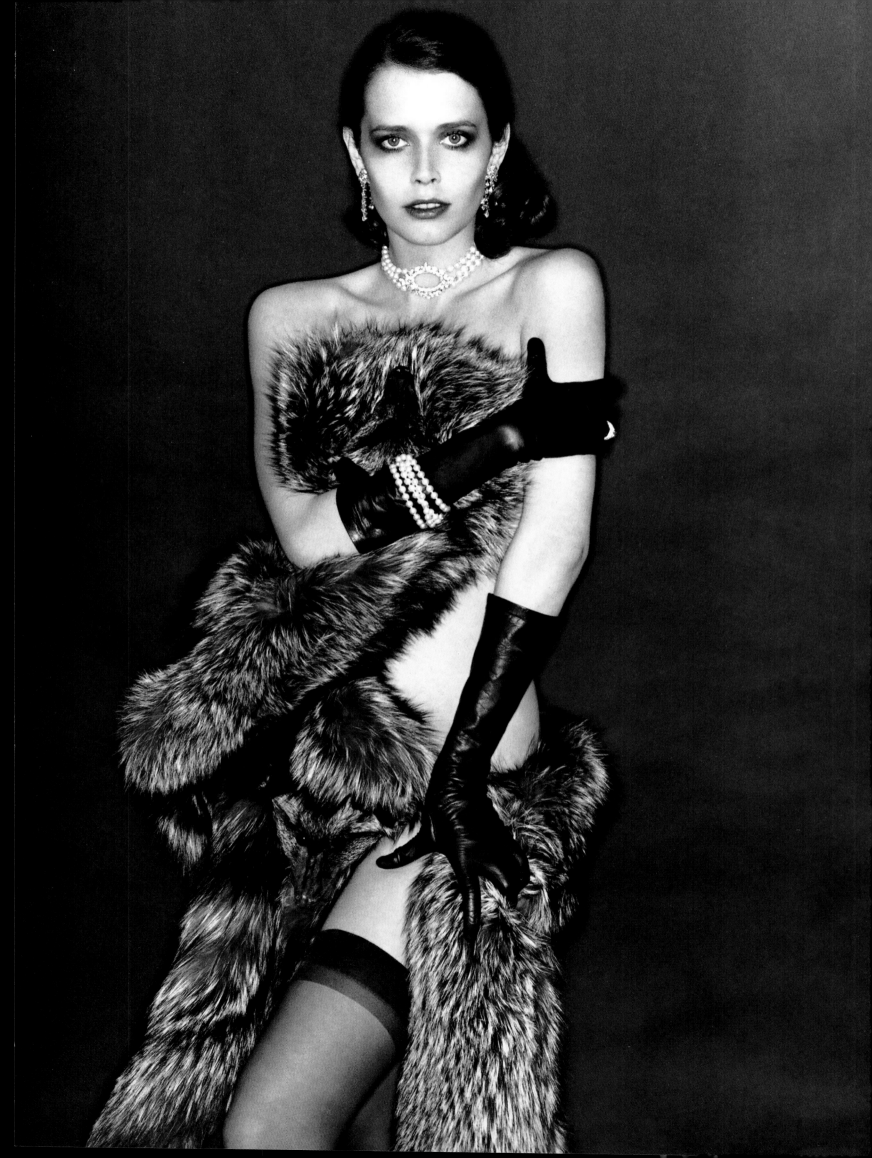

欧文·佩恩于1997年拍摄

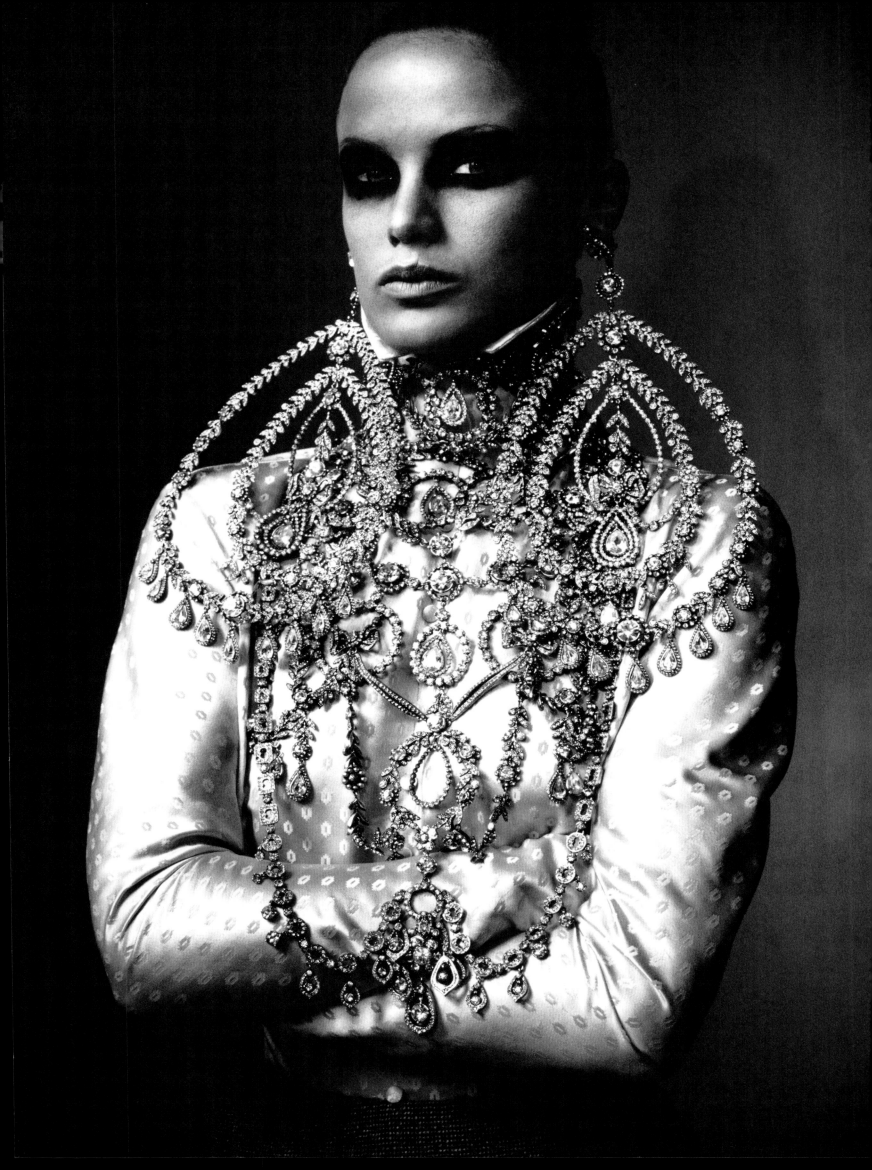

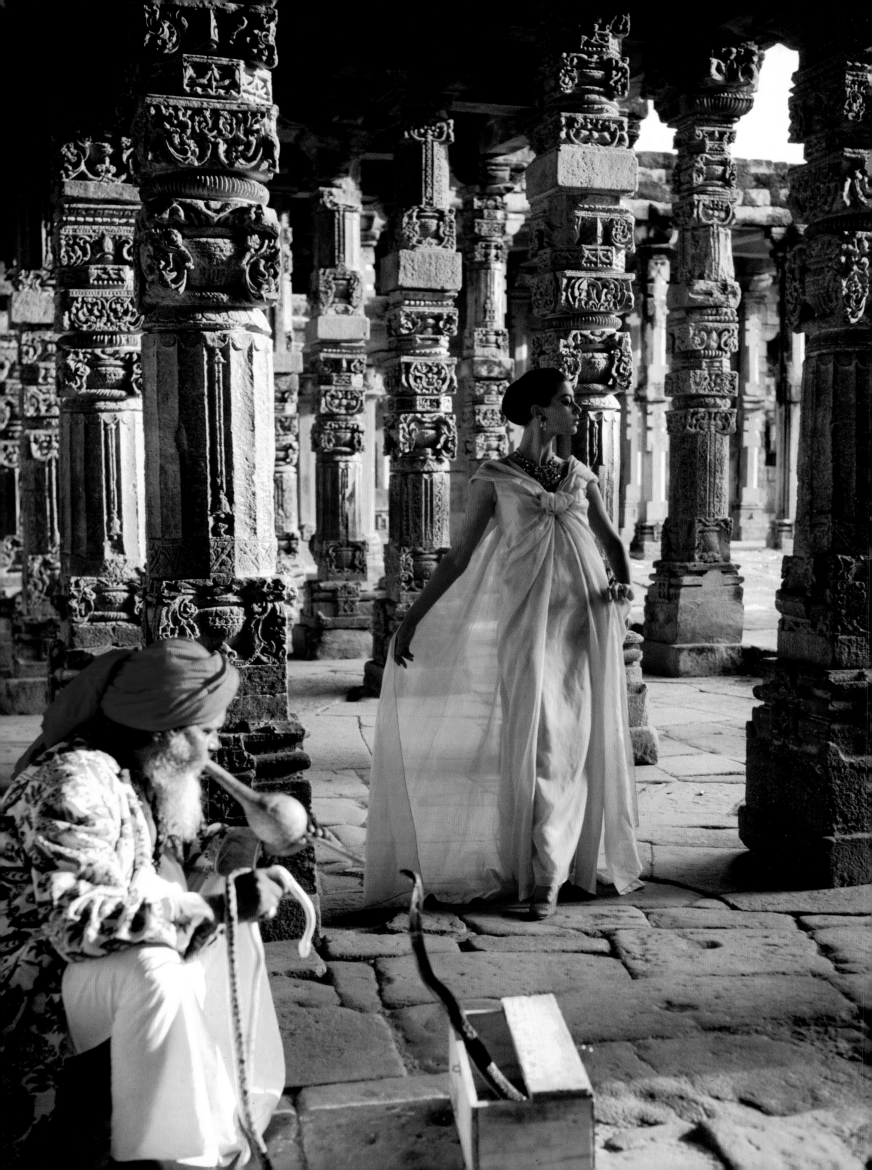

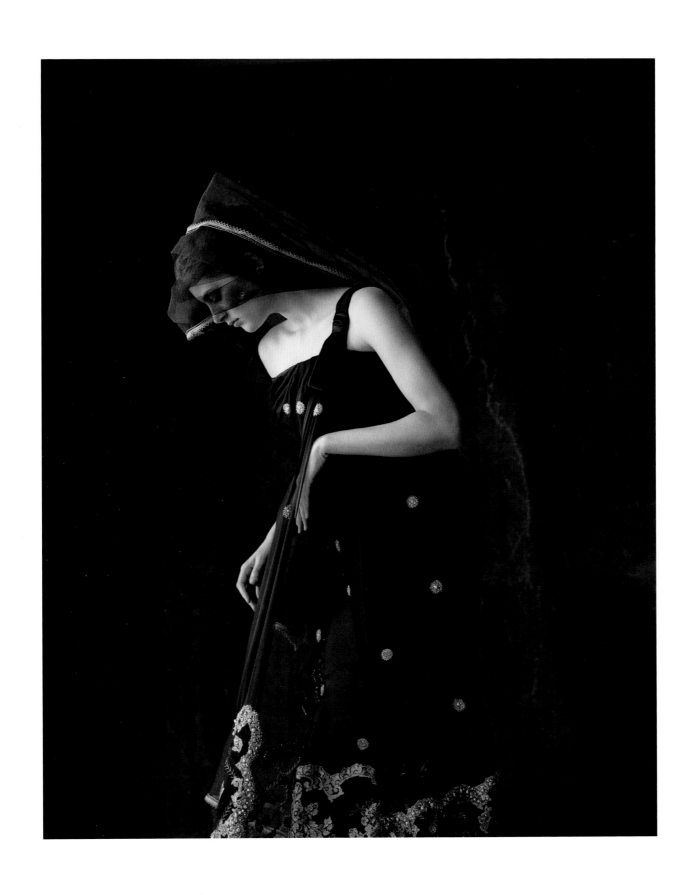

左图：诺曼· 帕金森于1956年拍摄
上图：吉尔斯·本西蒙于1996年拍摄

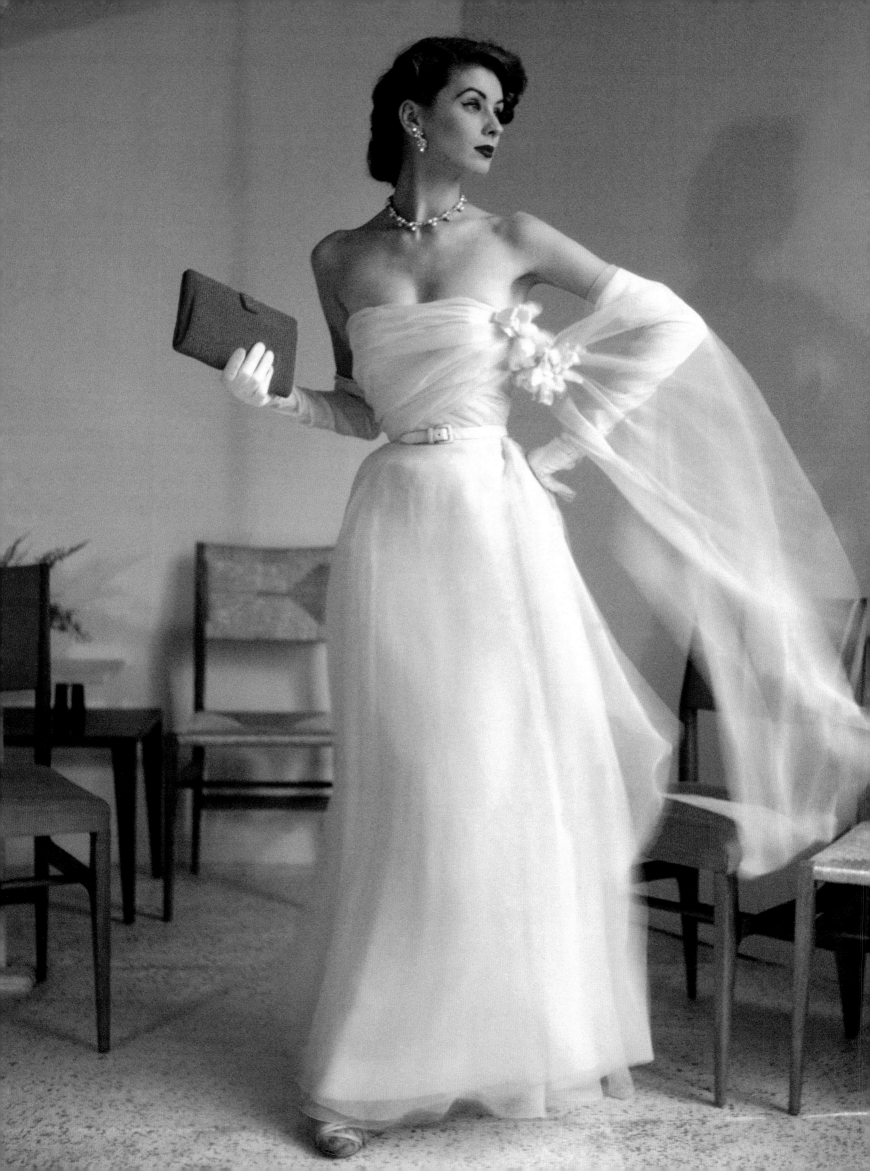

左图：弗朗西斯·麦克劳克林于1952年拍摄
284至285页图：凯特·莫斯，尼克·奈特于2008年拍摄

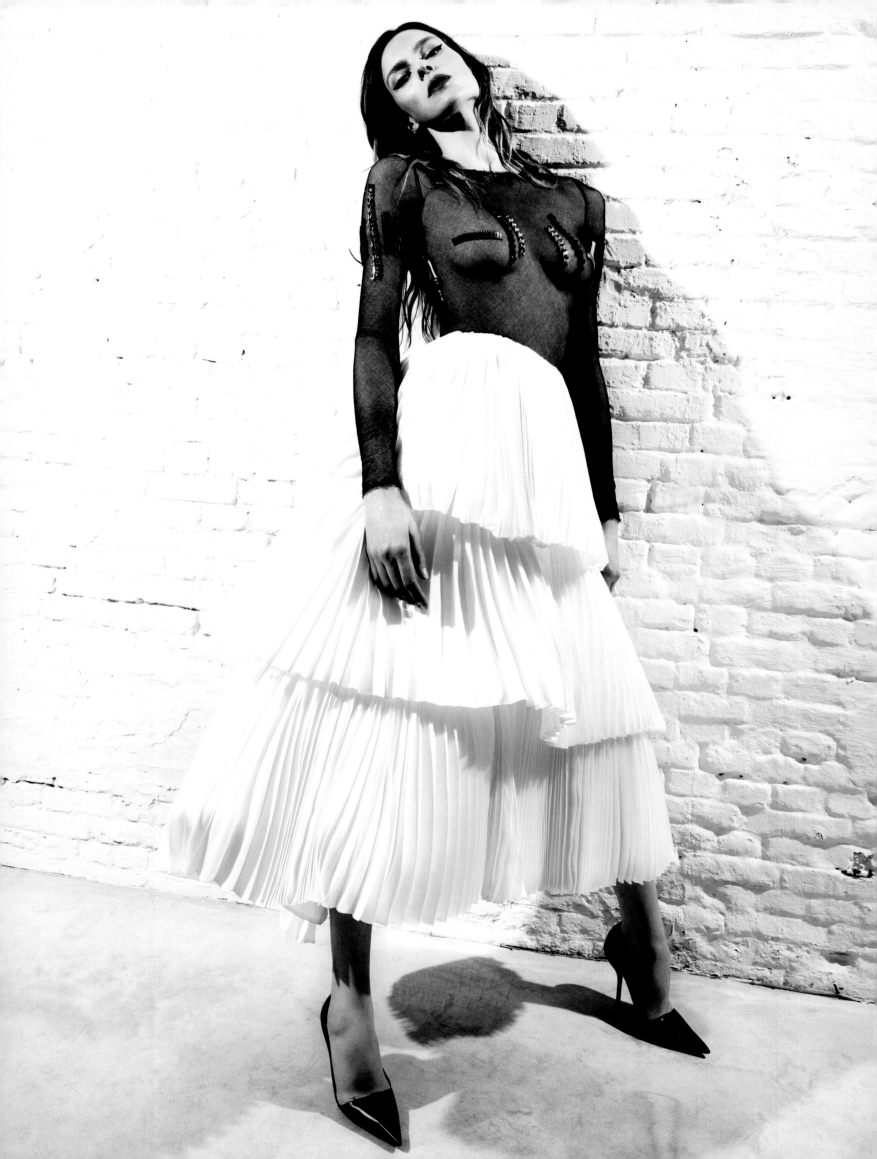

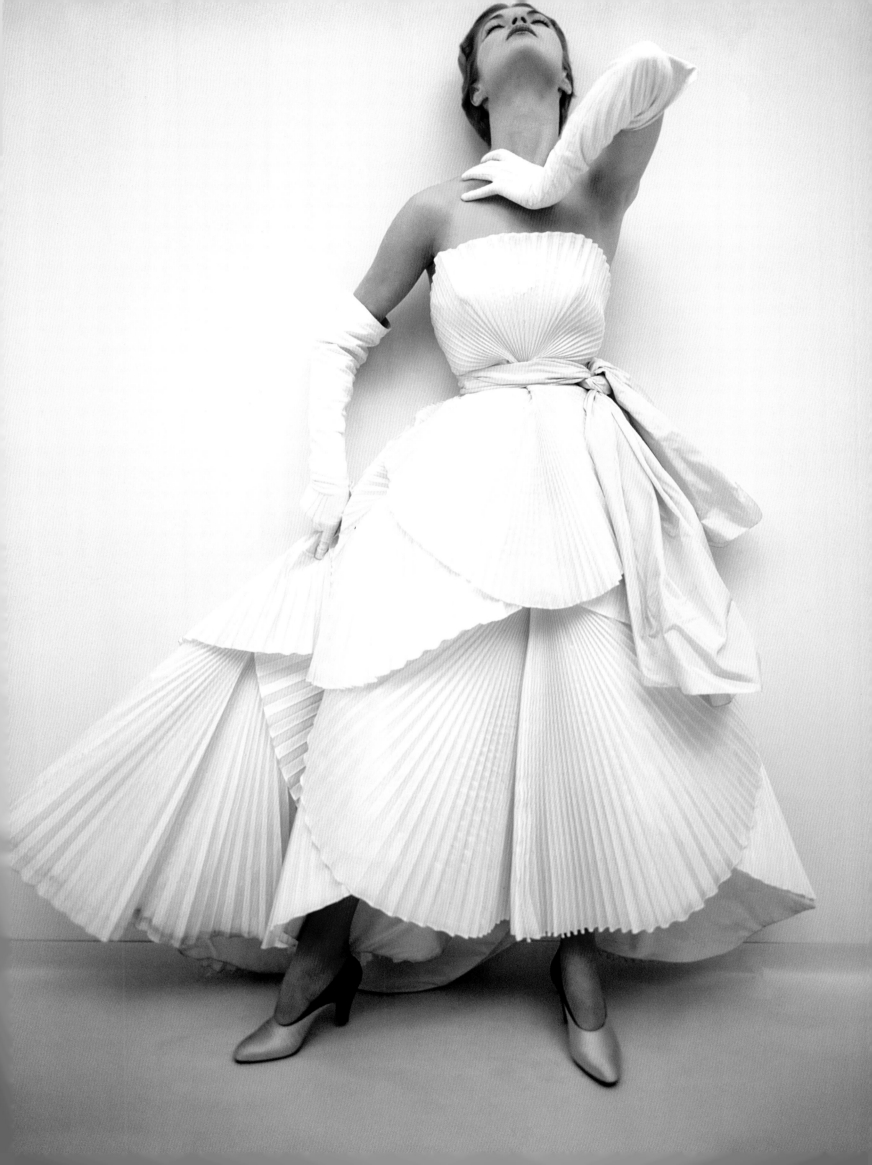

286页图：威利·温德佩尔于2014年拍摄
右图：本杰明·亚历山大·休斯比于2014年拍摄
290至291页图：彼得·林德伯格于2012年拍摄

286页图：威利·温德佩尔于2014年拍摄
287页图：诺曼·帕金森于1950年拍摄
右图：本杰明·亚历山大·休斯比于2014年拍摄
290至291页图：彼得·林德伯格于2012年拍摄

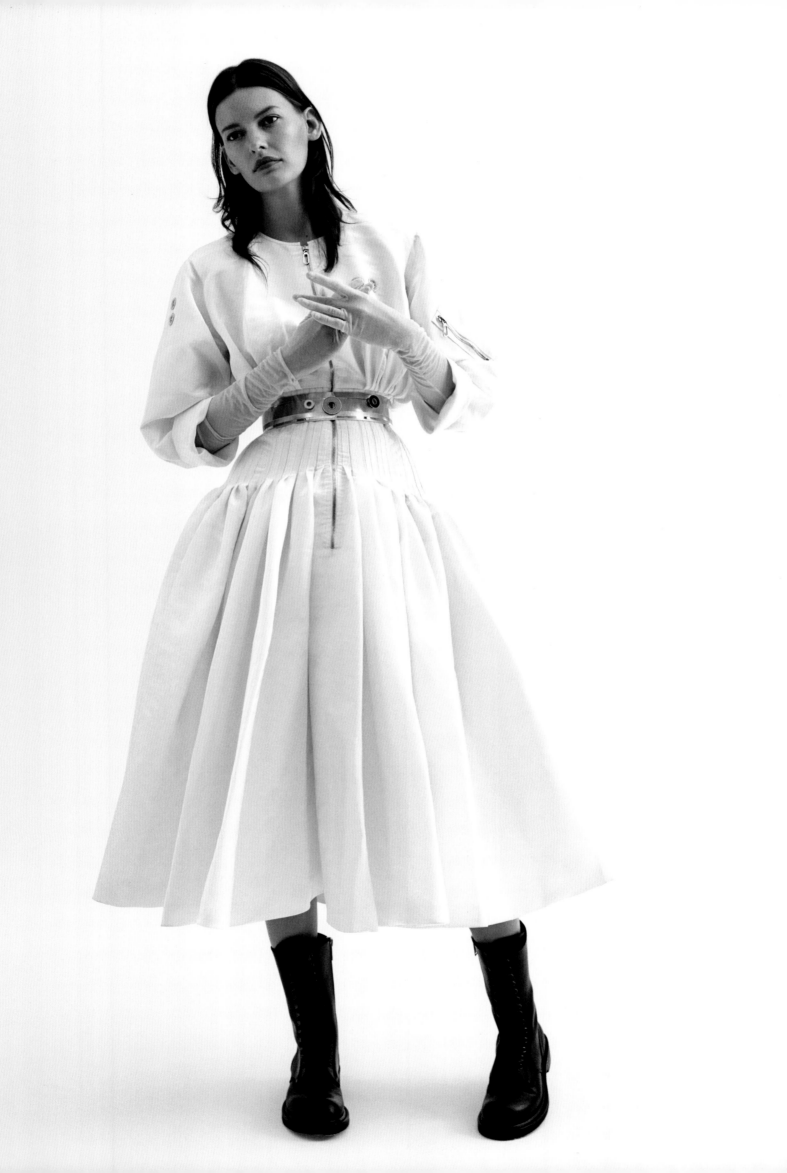

MUCH WAS DECIDED BEFORE YOU WERE BORN

YOU MUST HAVE ONE GRAND PASSION

MODERATION KILLS THE SPIRIT

注释

前言

1. Christian Dior & moi, Christian Dior, 1956 (p. 55).
2. Bettina par Bettina, Bettina Graziani, Flammarion, Paris, 1964 (p. 63-64).
3. In My Fashion, Bettina Ballard, David McKay Company Inc., New York, 1960 (p. 221).
4. Christian Dior & moi, Christian Dior, Bibliothèque Amiot-Dumont, Paris, 1956 (p. 233).
5. Christian Dior & moi, Christian Dior, Bibliothèque Amiot-Dumont, Paris, 1956 (p. 46).
6. Passage, Irving Penn, Alfred A. Knopf in association with Callaway, New York, 1991 (p. 80).
7. Vanity Fair US, juin 1991 (p. 150).
8. Harper's Bazaar, 100 Years of the American Female, Random House, New York, 1967 (p. 94).
9. A Dash of Daring: Carmel Snow and Her Life in Fashion, Art and Letters, Penelope Rowlands, Art, and Letters, Atria Books, 2005 (p. 334).
10. Studio Blumenfeld : Couleur, New York, 1941-1960, Steidl, Göttingen, 2012 (p. 198).
11. Vogue Paris, septembre 1961 (p. 188).
12. Harper's Bazaar, septembre 1961 (p. 211).

第一章 梦想的原野

1. M Le Monde, 14 juillet 2012 (p. 55).
2. Vogue Paris, août 1989 (p. 182).
3. Christian Dior & moi, Christian Dior, Bibliothèque Amiot-Dumont, Paris, 1956 (p. 184).
4. Ibid.
5. Christian Dior & moi, Christian Dior, Bibliothèque Amiot-Dumont, Paris, 1956 (p. 102).
6. Combat, 11 février 1947.
7. Elle, 23 avril 1990 (p. 18).
8. Christian Dior & moi, Christian Dior, Bibliothèque Amiot-Dumont, Paris, 1956 (p. 32).
9. Christian Dior & moi, Christian Dior, Bibliothèque Amiot-Dumont, Paris, 1956 (p. 33).
10. Christian Dior & moi, Christian Dior, Bibliothèque Amiot-Dumont, Paris, 1956 (p. 33).
11. Petits Poèmes en Prose, Les Paradis Artificiels, Charles Baudelaire, Librairie Alphonse Lemerre, 1949.
12. Harper's Bazaar, mai 1947 (p. 130).
13. In My Fashion, Bettina Ballard, David McKay Company Inc., New York, 1960 (p. 237).
14. La Tzarine, Hélène Lazareff et l'aventure de « Elle », Denise Dubois-Jallais, Robert Laffont, Paris, 1984 (p. 124-125).
15. Elle, 28 janvier 1947 (p. 5).
16. Christian Dior & moi, Christian Dior, Bibliothèque Amiot-Dumont, Paris, 1956 (p. 35).
17. Ibid.
18. Entretien avec Stanley Garfinkel, 22 janvier 1984, enregistrement conservé chez Dior Héritage.
19. Christian Dior & moi, Christian Dior, Bibliothèque Amiot-Dumont, Paris, 1956 (p. 38).
20. « Elle est contente d'Elle », lit-on dans la légende du modèle qui fait la couverture du magazine Elle daté du 18 mars 1947.
21. Dossier de presse de la collection Christian Dior, printemps-été 1947.
22. Christian Dior & moi, Christian Dior, Bibliothèque Amiot-Dumont, Paris, 1956 (p. 39).
23. Journal de Suzanne Luling, qui fut la directrice des salons de la maison Christian Dior. Ce document n'a jamais été publié, sa cousine madame Brigitte Tortet m'a aimablement permis de le consulter.
24. René Clair vient de terminer le tournage du film Le silence est d'or, dont Christian Dior a créé les costumes juste avant d'entamer sa toute première collection. Le silence est d'or sortira en France le 21 mai 1947.
25. Le monde de la haute couture ne fut pas épargné par les grèves. Les ateliers des grandes maisons cessèrent leur activité au moment des collections, en février 1947. Sous la pression des ouvrières des maisons de couture voisines, Christian Dior dut demander à ses ouvrières de quitter leur travail à quatre jours de son tout premier défilé. Presque toutes sont restées pour terminer la collection et les amis du couturier tels Henri Sauguet, Jean Ozenne, René Gruau ou Suzanne Luling ont donné un coup de main aux ateliers.
26. Vogue UK, octobre 1947 (p. 35).
27. Extrait du discours de George C. Marshall le 5 juin 1947, Foreign Affairs, mai-juin 1997 (p. 161).
28. Elle, 14 septembre 1948 (p. 8).
29. Christian Dior & moi, Christian Dior, Bibliothèque Amiot-Dumont, Paris, 1956 (p. 53).
30. Christian Dior & moi, Christian Dior, Bibliothèque Amiot-Dumont, Paris, 1956 (p. 64-65).
31. Christian Dior & moi, Christian Dior, Bibliothèque Amiot-Dumont, Paris, 1956 (p. 35).
32. Vogue US, 1er novembre 1945 (p. 160).
33. Christian Dior & moi, Christian Dior, Bibliothèque Amiot-Dumont, Paris, 1956 (p. 15).
34. Christian Dior & moi, Christian Dior, Bibliothèque Amiot-Dumont, Paris, 1956 (p. 17).
35. Christian Dior & moi, Christian Dior, Bibliothèque Amiot-Dumont, Paris, 1956 (p. 18).
36. Les 5 000 parts, de 1 000 francs chacune, du capital social de la société Christian Dior sont réparties à travers diverses entreprises du groupe Boussac : Société Gaston couturier, 2 706 parts ; CIC, 1 000 parts ; Filatures Thaon, 450 parts ; Filatures et tissages Nomexy, 450 parts ; anciens établissements Ziegler, 394 parts. Traditionnellement les maisons de couture appartenaient aux couturiers fondateurs et leurs descendants. La société Christian Dior offre donc le schéma du futur, celui d'une maison appartenant à un grand groupe financier.
37. Bonjour, Monsieur Boussac, Marie-France Pochna, Robert Laffont, Paris, 1980 (p. 149).
38. Christian Dior & moi, Christian Dior, Bibliothèque Amiot-Dumont, Paris, 1956 (p. 36).
39. Ibid.
40. Entretien avec l'auteur, 11 juin 2012.
41. Women's Wear Daily, 17 novembre 1946.
42. In My Fashion, Bettina Ballard, David McKay Company, Inc., New York, 1960 (p. 236).
43. Avec Winston Churchill, Maurice Chevalier et Rita Hayworth, Christian Dior fait partie des quatre personnalités qui « ont fait le plus couler d'encre, c'est-à-dire qui ont envahi le plus souvent la première page des journaux », lit-on dans le magazine Elle daté du 8 juillet 1947 (p. 4-5).
44. Vogue Paris, mars 1987 (p. 292).
45. Dossier de presse de la collection Christian Dior, automne-hiver 1947.
46. Le magazine Elle daté du 20 janvier 1948 rapporte que la robe Margrave, achetée par quelques clientes étrangères, dont Doris Duke, au prix de 55 000 francs chez Dior, a été ensuite interprétée dans des versions bien sûr moins coûteuses par les grands confectionneurs américains, tels que Rose Barrack, Macy's, Parnis Livingston, Junior League Frocks et David Westheim.
47. Elle, 1er juin 1948 (p. 3).
48. Elle, 15 juin 1948 (p. 20).
49. Elle, 29 juin 1948 (p. 4).
50. Selon le plan Marshall, l'exportation d'un produit français aux États-Unis ouvre à la France un crédit en dollars, avec lequel elle peut, à son tour, importer des États-Unis un produit ou une matière première. Ainsi la maison Dior contribuera-t-elle considérablement au relancement de l'économie française au lendemain de la Seconde Guerre mondiale.
51. Paris Match, 18 mars 1950 (p. 19).
52. Les Précieuses ridicules, Molière, acte I, scène 9.
53. Christian Dior & moi, Christian Dior, Bibliothèque Amiot-Dumont, Paris, 1956 (p. 235).

第二章 摆姿势！

1. Harper's Bazaar, septembre 1954 (p. 197). « Once again, the backbone of Paris fashion is provided by Balenciaga and Dior and, to a lesser degree, Givenchy », écrit Carmel Snow dans le Harper's Bazaar daté de septembre 1955 (p. 205).
2. « Richard Avedon: Darkness and Light », American Masters (saison 10, épisode 3), 1996.
3. Harper's Bazaar, juillet 1940 (p. 56).
4. Harper's Bazaar, mai 1947 (p. 149).
5. « Richard Avedon: Darkness and Light », American Masters (saison 10, épisode 3), 1996.
6. Smithsonian, octobre 2005 (p. 22).
7. Top Model, les secrets d'un sale business, Michael Gross, A Contrario, Paris (p. 129).
8. Robe Soirée romaine, collection automne-hiver 1955.
9. Vanity Fair US, juin 1991 (p. 167).
10. Top Model, les secrets d'un sale business, Michael Gross, A Contrario, Paris (p. 129).
11. Robe Soirée de Paris, collection automne-hiver 1955. Le croquis de ce modèle est daté du 5 juillet 1955 ; il s'agit du tout premier modèle d'Yves Mathieu-Saint-Laurent, arrivé chez Dior le 20 juin 1955 comme assistant au studio.
12. « Richard Avedon: Darkness and Light », American Masters (saison 10, épisode 3), 1996. Notons que l'image Dovima et les éléphant ne figure pas parmi les 284 photos compilées dans An Autobiography, son livre testament paru chez Random House, en 1993.
13. Observations, Richard Avedon et Truman Capote, Simon & Schuster, 1959 (p. 26).
14. Le pseudonyme de Dovima est constitué des deux premières lettres de ses trois prénoms : Dorothy, Virginia, Margaret.
15. The Fashion Insider, 12 février 2014.
16. Mode 6, diffusion sur M6 le 13 mars 1994.
17. Dépêche Mode, février 1995 (p. 42).
18. Vogue Paris, mai 2005 (p. 221).
19. Allure, Diana Vreeland, Garden City New York, Doubleday & Co. Inc., 1980 (p. 164).
20. V, printemps 2013 (p. 160).
21. Christian Dior & moi, Christian Dior, Bibliothèque Amiot-Dumont, Paris, 1956 (p. 77).

第三章 浪漫的回归

1. Christian Dior & moi, Christian Dior, bibliothèque Amiot-Dumont, Paris, 1956 (p. 51).
2. Christian Dior & moi, Christian Dior, bibliothèque Amiot-Dumont, Paris, 1956 (p. 34).
3. Vogue Paris, novembre 1951 (p. 82).
4. Vogue US, 15 août 1947 (p. 157).
5. Christian Dior & moi, Christian Dior, bibliothèque Amiot-Dumont, Paris, 1956 (p. 50).
6. Vogue US, 15 août 1948 (p. 150).
7. Christian Dior & moi, Christian Dior, bibliothèque Amiot-Dumont, Paris, 1956 (p. 50-51).
8. 300 000 francs, selon le Elle daté du 1er octobre 1948 (p. 3).
9. The Little Dictionary of Fashion, Christian Dior, V&A Publications, Londres, 2007 (p. 13).
10. Once Upon A Time Monsieur Dior, Natasha Fraser-Cavassoni, The Pointed Leaf Press, New York (p. 103).
11. Entretien avec l'auteur, 11 juin 2012.
12. Jean Marais, le bien-aimé, Carole Weisweiller, Patrick Renaudot, Rocher, 2002 (p. 354).
13. A Dash of Daring. Carmel Snow and Her Life in Fashion, Penelope Rowlands, Art, and Letters, Atria Books, 2005 (p. 162).
14. Wait For Me!, Deborah Mitford, Duchess of Devonshire, Farrar, Strauss and Giroux, New York, 2010 (p. 286).
15. L'un des costumes de géant, haut de 270 cm se trouve aujourd'hui au théâtre-musée Dalí, à Figueras, en Espagne.
16. Harper's Bazaar, décembre 1997 (p. 194).

17. Christian Dior & moi, Christian Dior, bibliothèque Amiot-Dumont, Paris, 1956 (p. 51).
18. Christian Dior & moi, Christian Dior, bibliothèque Amiot-Dumont, Paris, 1956 (p. 201).
19. Journal de Suzanne Luling (lire note 24, chapitre I).
20. Christian Dior & moi, Christian Dior, bibliothèque Amiot-Dumont, Paris, 1956 (p. 214).
21. Christian Dior & moi, Christian Dior, bibliothèque Amiot-Dumont, Paris, 1956 (p. 49).
22. Christian Dior & moi, Christian Dior, bibliothèque Amiot-Dumont, Paris, 1956 (p. 204).
23. Bravo Yves, Yves Saint Laurent, 1982 (p. 31).
24. Collection printemps-été 1948.
25. Collection automne-hiver 1957.
26. Collection automne-hiver 1957.
27. Collections printemps-été 1949, automne-hiver 1952, printemps-été 1955, automne-hiver 1956.
28. Collection printemps-été 1955.
29. Collections printemps-été 1949, printemps-été 1952, automne-hiver 1953, printemps-été 1955, printemps-été 1956, printemps-été 1957, automne-hiver 1957.
30. Collections printemps-été 1955, printemps-été 1956.
31. Collection printemps-été 1956.
32. Collection printemps-été 1956.
33. Collection printemps-été 1956.
34. Collection automne-hiver 1957.
35. Collections automne-hiver 1953, automne-hiver 1954, printemps-été 1956, automne-hiver 1957.
36. Christian Dior & moi, Christian Dior, bibliothèque Amiot-Dumont, Paris, 1956 (p. 235).
37. Dossier de presse de la collection printemps-été 1955 (ligne A).
38. Dossier de presse de la collection printemps-été 1952 (ligne Sinueuse).
39. Christian Dior & moi, Christian Dior, bibliothèque Amiot-Dumont, Paris, 1956 (p. 49).
40. Roger Vivier, collection Mémoire de la Mode, Assouline, Paris, 1998 (p. 8).
41. Vogue Paris, septembre 1983 (p. 367).
42. Vogue Paris, mars 1996 (p. 158).
43. Ibid.
44. Dior Joaillerie, Michèle Heuzé, Rizzoli, New York, 2012 (p. 67).
45. Dior Joaillerie, Michèle Heuzé, Rizzoli, New York, 2012 (p. 7).
46. Knack, 14 décembre 2012 (p. 24).
47. Dossier de presse, collection haute couture automne-hiver 2014.
48. Madame Figaro, 23 novembre 2012 (p. 158-160).
49. Madame Figaro, 23 novembre 2012 (p. 156).
50. Dossier de presse, collection haute couture automne-hiver 2014.

第四章 大量涌现的公主风格设计

1. Cecil Beaton, The Royal Portraits, Thames & Hudson, Londres, 1988 (p. 148).
2. Vogue US, 15 octobre 1935 (p. 61).
3. Les Hasards heureux de l'escarpolette, Jean-Honoré Fragonard, 1767-1769.
4. Elle, 10 juillet 1950 (p. 19).
5. Elle, 28 août 1950 (p. 8).
6. Souvenirs de Marion Crawford, Elle, 15 mai 1950 (p. 17).
7. Portrait of the Molly and Peggy, Thomas Gainsborough, c. 1760.
8. Le Petit Parc, Jean-Honoré Fragonard, c. 1762-1763.
9. Cinquante ans d'élégances et d'art de vivre (The Glass of Fashion), Cecil Beaton, bibliothèque Amiot-Dumont, Paris, 1954 (p. 214).
10. Elle, 6 avril 1948 (p. 5).
11. Il est intéressant de noter que la maison Norman Hartnell engagera Marc Bohan après son départ de chez Dior 1989. Il sera directeur artistique de la célèbre maison de couture anglaise entre 1990 et 1992.
12. A l'occasion de son mariage, le 8 octobre 1993, avec David Armstrong-Jones, vicomte Linley, le fils de la princesse Margaret et d'Antony Armstrong-Jones, Serena Stanhope demanda au couturier Bruce Robbins de s'inspirer de la robe de mariée Fidélité de Christian Dior (pour la crinoline) et de la robe de mariée de Margaret créée par Norman Hartnell (pour le corsage). Coïncidence ou hasard, elle tenait à la main un bouquet de muguet, la fleur porte-bonheur de Christian Dior.
13. The Australian Women's Weekly, 4 février 1950.
14. The Sunday Times Magazine, 5 octobre 1986 (p. 56).
15. Le Figaro, 25 avril 1950 (p. 2). .
16. Elle, 15 mai 1950 (p. 9).
17. Le Petit Parc, Jean Honoré Fragonard, 1760-1763.
18. Beaton in Vogue, Thames & Hudson, Londres, 2012.
19. Paris Match, 23 novembre 1963, (couverture).
20. Elle, 5 janvier 1953 (p. 21).
21. Cinquante ans d'élégances et d'art de vivre (The Glass of Fashion), Cecil Beaton, bibliothèque Amiot-Dumont, Paris, 1954 (p. 214).
22. Préface de Christian Dior in Cinquante ans d'élégances et d'art de vivre (The Glass of Fashion), Cecil Beaton, bibliothèque Amiot-Dumont, Paris, 1954, (p. 8).
23. Snowdon – A Life in View, Rizzoli, New York, 2014 (p. 76).
24. Lettre d'Audrey Withers à Antony Armstrong-Jones datée du 22 février 1957, reproduite dans Snowdon – A Life in View, Rizzoli, New York, 2014 (p. 109).
25. Dazed & Confused, avril 2014.
26. System, printemps-été 2014 (p. 71).
27. Le Figaro, 11 avril 2012.
28. Knack, 14 décembre 2012 (p. 24).
29. Elle, 13 juillet 2012 (p. 12).
30. AnOther Magazine, printemps-été 2013 (p. 320).
31. Christian Dior & moi, Christian Dior, bibliothèque Amiot-Dumont, Paris, 1956 (p. 199).
32. Christian Dior & moi, Christian Dior, bibliothèque Amiot-Dumont, Paris, 1956 (p. 35).
33. Christian Dior & moi, Christian Dior, bibliothèque Amiot-Dumont, Paris, 1956 (p. 176).
34. Collection haute couture printemps-été 1950.
35. Collection haute couture automne-hiver 1950.
36. Collection haute couture automne-hiver 1950.
37. Collection haute couture printemps-été 1954.
38. Collection haute couture printemps-été 1957.
39. Christian Dior & moi, Christian Dior, bibliothèque Amiot-Dumont, Paris, 1956 (p. 24).
40. Vogue Paris, avril 1954 (p. 116-117).
41. Modèle Duchesse, collection haute couture automne-hiver 1989, intitulée Ascot-Cecil Beaton.
42. Modèle Eden, collection haute couture printemps-été 1992.
43. Modèle Nuit de Grenade, collection haute couture printemps-été 1960.
44. Collection prêt-à-porter automne-hiver 2005.
45. Collection haute couture printemps-été 1962.
46. Collection Christian Dior-New York, Vogue US, 1er février 1964 (couverture).
47. AnOther Magazine, printemps-été 2013 (p. 321).

第五章 缪斯女神

1. Christian Dior & moi, Christian Dior, bibliothèque Amiot-Dumont, Paris, 1956 (p. 13).
2. Christian Dior & moi, Christian Dior, bibliothèque Amiot-Dumont, Paris, 1956 (p. 204).
3. Cinquante ans d'élégances et d'art de vivre (The Glass of Fashion), Cecil Beaton, bibliothèque Amiot-Dumont, Paris, 1954 (p. 215).
4. Christian Dior & moi, Christian Dior, bibliothèque Amiot-Dumont, Paris, 1956 (p. 215).
5. Elle, 14 septembre 1948 (p. 9).
6. Christian Dior & moi, Christian Dior, bibliothèque Amiot-Dumont, Paris, 1956 (p. 220).
7. Cinquante ans d'élégances et d'art de vivre (The Glass of Fashion), Cecil Beaton, bibliothèque Amiot-Dumont, Paris, 1954 (p. 216).
8. Christian Dior & moi, Christian Dior, bibliothèque Amiot-Dumont, Paris, 1956 (p. 23).
9. Christian Dior & moi, Christian Dior, bibliothèque Amiot-Dumont, Paris, 1956 (p. 24).
10. Elle, 1er octobre 1948 (p. 3).
11. Deux images de la séance photo paraîtront dans Vogue : l'une dans l'édition anglaise (avril 1932), l'autre dans l'édition américaine (1er juillet 1932).
12. Horst: His Work and His World, Valentine Lawford, Alfred A. Knopf, New York, 1984 (p. 236).
13. Dossier de presse de la collection automne-hiver 1947 (ligne Corolle).
14. Vogue US, 1er janvier 1948 (p. 144).
15. Stars en Dior, de l'écran à la ville est le nom de l'exposition, présentée au musée Christian Dior, à Granville, en 2012, révélant les liens amicaux et professionnels qui, depuis toujours, unissent la maison Dior et les stars du grand écran.
16. Elle, 23 avril 1951 (p. 11).
17. Monsieur Dior. Il était une fois, Natasha Fraser-Cavassoni, The Pointed Leaf Press, New York, 2014 (p. 33).
18. Portrait de Babs Simpson (née Beatrice Crosby de Menocal) par Dodie Kazanjian, Vogue, The Editor's Eye, Abrams, New York 2012 (p. 22).
19. Vogue US, 1er septembre 1962 (p. 190-191).

第六章 迪奥的原则

1. Par ordre chronologique : Corolle et En 8, puis Corolle, Zig-Zag et Envol, Ailée, Trompe-l'œil, Milieu du siècle, Verticale, Oblique, Naturelle, Longue, Sinueuse, Profilée, Tulipe, Vivante, Muguet, H, A, Y, Flèche, Aimant, Libre et enfin Fuseau.
2. Les Echos Série limitée, 14 septembre 2012.
3. 032c, hiver 2014 (p. 76)
4. 30 octobre 1957
5. Hommage à Christian Dior, 1947-1957, Union des arts décoratifs, Paris, 1986 (p. 17).
6. Elle, 24 février 1948 (p. 4).
7. Marie Claire, septembre 1989 (p. 151).
8. Conférences écrites par Christian Dior pour la Sorbonne, 1955-1957, Institut français de la mode - Regard, Paris, 1997 (p. 43).
9. Christian Dior & moi, Christian Dior, Bibliothèque Amiot-Dumont, Paris, 1956 (p. 228).
10. Vogue Allemagne, octobre 2013 (p. 271).
11. Les Echos Série limitée, 14 septembre 2012.
12. I-D, février 2014 (p. 73).
13. WWD, 27 février 2007 (section II, p. 10).

终幕

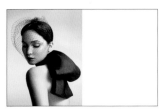
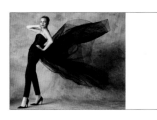

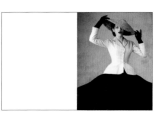

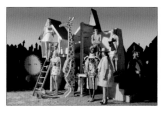
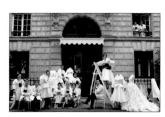

26 页
系 列：Christian Dior 高级定制，
John Galliano设计，2007秋冬季
（Gisele Bündchen by Irving Penn
suit）
摄影师：Patrick Demarchelier
模 特：Caroline Trentini
时尚编辑：Sarajane Hoare
杂 志：Vanity Fair US, September 2009
（p. 189）Patrick Demarchelier/Vanity
Fair
© Condé Nast

29 页
系 列：Christian Dior高级定制，
GianfrancoFerré设计，1995春夏季
（Silicée dress）
摄影师：Mario Testino
模 特：Amber Valletta
时尚编辑：Carine Roitfeld
杂 志：Vogue Paris, March 1995（p. 169）
© Mario Testino

30-31 页
系 列：Christian Dior 高级成衣，
Raf Simons设计，2013春夏季
摄影师：Willy Vanderperre
模 特：Daria Strokous
时尚编辑：Olivier Rizzo
杂 志：Another 杂志，2013春夏季
（p. 328-329）
© Willy Vanderperre

33 页
系 列：Christian Dior 高级定制，
Marc Bohan设计，1977春夏季
摄影师：Helmut Newton
模 特：KathyBelmont, GunillaLindblad,
Jerry Hall与佚名模特
杂 志：Vogue Paris, March 1977（p. 188）
©Estate of Helmut Newton/Maconochie
Photography

34 页
系 列：Christian Dior 高级定制，
Marc Bohan设计，1962秋冬季
摄影师：Richard Avedon
模 特：Suzy Parker with Mike Nichols
杂 志：Harper's Bazaar, September 1962
（unpublished image）
© The Richard Avedon Foundation

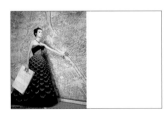

36 页
系 列：Christian Dior 高级定制，1951
秋冬季（Mexique dress, Longue
line）
摄影师：Louise Dahl-Wolfe
模 特：Mary-Jane Russell
杂 志：Harper's Bazaar, October 1951
（p. 189）
Louise Dahl-Wolfe/Courtesy Staley-Wise
GalleryNew York.
©Center forCreative Photography, The University
of Arizona Foundation/DACS, 2015

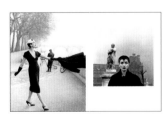

38 页
系 列：Christian Dior 高级定制，1955春
夏季（Agacerie ensemble, A line）
摄影师：Henry Clarke
模 特：Anne Saint Marie
杂 志：Vogue Paris, March 1955（p. 117）
©HenryClarke, Coll.MuséeGalliera, Paris/
Adagp, Paris and DACS, London 2015

39 页
系 列：Christian Dior 高级定制，1953春夏
季（Tulipe line）
摄影师：Louise Dahl-Wolfe
模 特：Suzy Parker
杂 志：Harper's Bazaar, April 1953（p.132）
Louise Dahl-Wolfe/Courtesy Staley-Wise
Gallery New York.
© Center for Creative Photography, The
University of Arizona Foundation/DACS, 2015

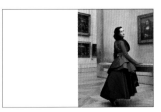

41 页
系 列：Christian Dior 高级定制，John
Galliano设计，2011春夏季
摄影师：Annie Leibovitz
模 特：Katy Perry
时尚编辑：Jessica Diehl
杂 志：Vanity Fair US, June 2011（p.162）
© Annie Leibovitz/Contact Press Images

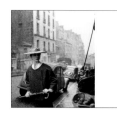

42-43 页
系 列：Christian Dior 高级定制，
1953春夏季（Tulipe line）
摄影师：Georges Dambier
模 特：Bettina
杂 志：Elle, 2 March 1953（unpublished
variant, p. 28）
© Georges Dambier

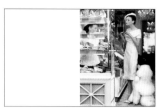

45 页
系 列：Christian Dior高级定制，
John Galliano设计，1999春夏季
摄影师：Arthur Elgort
模 特：Audrey Marnay
时尚编辑：Grace Coddington
杂 志：Vogue USA, March 1999（p. 388）
Arthur Elgort/Vogue
© Condé Nast

46-47 页
系 列：Christian Dior 高级定制，
1948春夏季（Cocotte dress, Zig-
Zag line）
摄影师：Clifford Coffin
模 特：佚名（疑为 Anne Moffatt）
杂 志：Vogue UK, April 1948（p. 51）
© Clifford Coffin/Trunk Archive

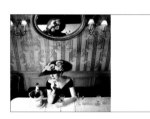

48-49 页
系 列：Christian Dior 高级定制，
1956春夏季（稻子米自the Raout
silhouette, Fleche line）
摄影师：Henry Clarke
模 特：Dovima
杂 志：Vogue USA, 1 April 1956
（unpublish edvariant, p. 87）
Roger-Viollet/Topfoto.
© Henry Clarke, Coll. Musee Galliera, Paris/
ADAGP, Paris and Dacs, London 2015

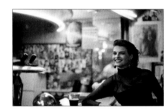

50-51 页
系 列：Christian Dior 高级定制，
Marc Bohan设计，1988秋冬季
摄影师：Peter Lindbergh
模 特：Linda Evangelista
时尚编辑：Nicoletta Santoro
杂 志：Vogue Paris, September 1988
（p. 192-193）
© Peter Lindbergh

52-53 页
系 列：Christian Dior 高级定制，
1952秋冬季（Profilée line）
摄影师：Henry Clarke
模 特：Bettina
杂 志：Vogue USA, 15 November 1952
（p. 99）
Condé Nast Archive/Corbis.
© Henry Clarke, Coll. Musée Galliera,
Paris/ADAGP, Paris and Dacs, London
2015

55 页
系 列：Christian Dior 高级定制，
Gianfranco Ferré设计，1989秋冬季
（Adagio and Boldini dresses）
摄影师：Peter Lindbergh
模 特：Cordula Reyer and Naomi Campbell
杂 志：Vogue Paris, September 1989
（封面）
© Peter Lindbergh

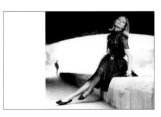

56-57 页
系 列：Christian Dior 高级定制，
Marc Bohan设计，1962
摄影师：Franz Christian Gundlach
模 特：佚名
© F.C. Gundlach

59页
系　列：Christian Dior 高级定制，
GianfrancoFerré设计，1995秋冬
季（Vénus, sœur d'azur dress）
摄影师：Jeanloup Sieff
模　特：Inès Rivero
杂　志：Elle US, 1995
© Estate of Jeanloup Sieff

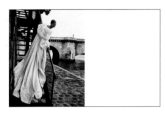

60页
系　列：Christian Dior 高级定制，
John Galliano设计，1998秋冬季
（Mariée Zephir dress）
摄影师：Patrick Demarchelier
模　特：Maggie Rizer
时尚编辑：Brana Wolfe
杂　志：Harper's Bazaar, October 1998
（p.243）
© Patrick Demarchelier—Hearst/Trunk Archive

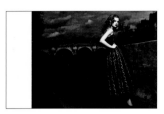

62-63页
系　列：Christian Dior 高级定制，1952秋冬
季（Esther dress, Profileeline）
摄影师：Patrick Demarchelier
模　特：Julia Saner
时尚编辑：Barbara Martelo
© Patrick Demarchelier

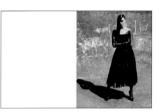

65页
系　列：Christian Dior 高级定制，
Raf Simons设计，2012秋冬季
摄影师：Alasdair McLellan
模　特：Kati Nescher
时尚编辑：Katy England
杂　志：Vogue Paris, September 2012
（p.358）
© Alasdair McLellan

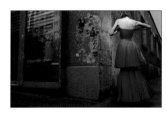

66-67页
系　列：Christian Dior 高级定制，
Raf Simons设计，2013秋冬季
摄影师：Willy Vanderperre
模　特：Elise Crombez
时尚编辑：Olivier Rizzo
杂　志：Dior 杂志，winter 2013（p.22-23）
© Willy Vanderperre

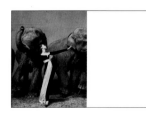

68页
系　列：Christian Dior 高级定制，
1955秋冬季（Soirée de Paris dress,
Y line）
摄影师：Richard Avedon
模　特：Dovima
杂　志：Harper's Bazaar, September 1955
（p.215）
© The Richard Avedon Foundation

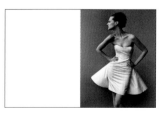

71页
系　列：Christian Dior 高级定制，
GianfrancoFerré设计，1994春夏
季（Arcobaleno dress）
摄影师：Mario Testino
模　特：Phoebe O'Brien
时尚编辑：Alexia Silvagni
杂　志：Glamour France, March 1994
（p.99）
© Mario Testino

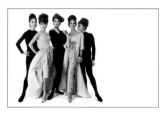

72-73页
系　列：Christian Dior 高级定制，
Yves Saint Laurent设计，1960春夏
季（Nuit de Singapour and Nuit de
Rio 模特，Silhouette de demain
line）
摄影师：William Klein
模　特：idelia, Victoire，Simone d'Aillencourt,
Kouka与Carla Marlier
杂　志：Vogue Paris, March 1960（p.189）
© William Klein

74-75页
系　列：Christian Dior 高级定制，
Raf Simons设计，2014春夏季
摄影师：Mario Sorrenti
模　特：Anja Rubik with the Twins, Frankie
Perez, Adrian, Rachelle, Melissa,
Austin, Amber与Bonnie Malak
时尚编辑：Emmanuelle Alt
杂　志：Vogue Paris, May 2014（p.170-71）
© Mario Sorrenti

76页
系　列：Christian Dior高级定制，
Gianfranco Ferré设计，1994秋冬
季（Admata 模特）
摄影师：Nick Knight
模　特：Christy Turlington
时尚编辑：Lucinda Chambers
杂　志：Vogue UK, October 1994（p.167）
© Nick Knight/Trunk Archive

77页
系　列：Christian Dior 高级定制，
Marc Bohan设计，1966春夏季
摄影师：Guy Bourdin
模　特：Nicole de la Margé
杂　志：Vogue Paris, March 1966（p.181）
© Estate of Guy Bourdin. Reproduced by
permission of Art+Commerce

78页
系　列：Christian Dior高级成衣，
John Galliano设计，2002秋冬季
摄影师：David Sims
模　特：Yana Verba
时尚编辑：Anna Cockburn
杂　志：Harper's Bazaar, September 2002
（p.387）
© David Sims/Trunk Archive

79页
系　列：Christian Dior 高级定制，
MarcBohan设计，1975秋冬季
摄影师：Norman Parkinson
模　特：Jerry Hall
杂　志：Vogue UK, 1 September 1975
（p.80-81）
© Norman Parkinson Ltd/CourtesyNorman
Parkinson Archive

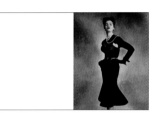

81页
系　列：Christian Dior 高级定制，
秋冬季 1950秋冬季（Marinette
dress, Oblique line）
摄影师：Irving Penn
模　特：Régine d'Estribaud
时尚编辑：Bettina Ballard
杂　志：Vogue USA, 1 September 1950
（p.138）Irving Penn/Vogue
© Condé Nast

82页
系　列：Christian Dior 高级定制，
Gianfranco Ferré设计，1993秋冬
季（Lucie 模特）
摄影师：Mario Sorrenti
模　特：Michele Hicks
时尚编辑：Alexia Silvagni
杂　志：Glamour France, September 1993
（p.125）
© Mario Sorrenti

85页
系　列：Christian Dior 高级成衣，
Raf Simons设计，2013秋冬季
摄影师：Inez Van Lamsweerde & Vinoodh
Matadin
模　特：Sui He（何穗）
时尚编辑：Nicoletta Santoro
杂　志：Vogue China, September 2013
（cover）
© Inez Van Lamsweerde & Vinoodh
Matadin/Trunk Archive

86-87页
系　列：Christian Dior 高级定制，
Raf Simons设计，2014春夏季
摄影师：Willy Vanderperre
模　特：Stella Tennant
时尚编辑：Olivier Rizzo
杂　志：Dior 杂志，summer 2014（p.80-81）
© Willy Vanderperre

88页
系　列：Christian Dior 高级定制，
1954秋冬季（Gazette du bon ton
dress, H line）
摄影师：Clifford Coffin
模　特：Marilyn Ambrose
杂　志：Vogue Paris, September 1954
（p.49）
© Clifford Coffin/Vogue Paris

89页
系　列：Christian Dior 高级定制，
John Galliano设计，2004春夏季
摄影师：David Sims
模　特：Alexandra Tomlinson
时尚编辑：Marie-Amélie Sauvé
杂　志：Vogue Paris, December 2006~
January 2007（p.247）
© David Sims/Trunk Archive

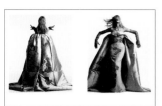

90-91页
系　列：Christian Dior 高级定制，
　　　John Galliano设计，2007春夏季
　　　（Emi-San dress）
摄影师：Greg Kadel
模　特：Anja Rubik
时尚编辑：Giovanna Battaglia
杂　志：Vogue China，April 2007
　　　（p. 318–319）
© Greg Kadel/Trunk Archive

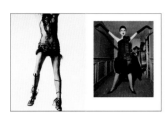

92页
系　列：Christian Dior 高级定制，
　　　1997春夏季（Ambrosy dress）
摄影师：David Sims
模　特：Linda Evangelista
时尚编辑：Tonne Goodman
杂　志：Harper's Bazaar，March 1997
　　　（p. 316）
© David Sims/Trunk Archive

93页　Christian Dior 高级定制，
系　列：YvesSaint Laurent设计，1960秋
　　　冬季（Moderato Cantabile dress，
　　　Souplesse，légèreté，vie line）
摄影师：William Klein
模　特：Dorothea MacGowan与Little Bara
杂　志：Vogue USA，15 September 1960
　　　（p. 150）
© William Klein

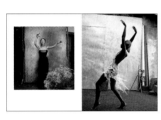

94页
系　列：Christian Dior 高级定制，1951秋
　　　冬季（Turquie dress，Longue line）
摄影师：Cecil Beaton
模　特：Gigi
杂　志：Vogue Paris，October 1951（p. 72）
© Cecil Beaton/Vogue Paris

95页
系　列：Christian Dior 高级定制，
　　　John Galliano设计，1997春夏季
　　　（Paloma dress）
摄影师：Peter Lindbergh
模　特：Kiara Kabukuru
时尚编辑：Alice Gentilucci and Anna Dello Russo
杂　志：Supplement Vogue Italia，March
　　　1997（p. 203）
© Peter Lindbergh

96-97页
系　列：Christian Dior 高级定制，
　　　John Galliano设计，2011春夏季
摄影师：Nick Knight
模　特：Ming Xi（奚梦瑶）
时尚编辑：Jonathan Kaye
杂　志：V，May–June 2011（p. 90–91）
© Nick Knight/Trunk Archive

98-99页
系　列：Christian Dior 高级定制，
　　　Marc Bohan设计，1986春夏季
摄影师：Snowdon
模　特：Leslie Stratton与舞者José Blanche，
　　　Charles-Henry Tissot
杂　志：Vogue Paris，March 1986
　　　（p. 318–319）
© Lord Snowdon/Trunk Archive

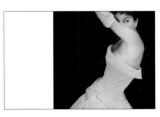

100-101页
系　列：Christian Dior 高级定制，1954秋
　　　冬季（Curaçao dress，H line）
摄影师：Henry Clarke
模　特：Victoire
杂　志：Vogue Paris，September 1954
　　　（p. 48）Henry Clarke/Vogue Paris.
© Henry Clarke，Coll. Musee Galliera，
Paris/ADAGP，Paris and Dacs，London
2015

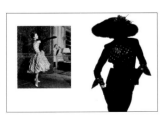

102页
系　列：Christian Dior 高级定制，1955春
　　　夏季（Allegro dress，A line）
摄影师：Louise Dahl-Wolfe
模　特：Mary-Jane Russell
杂　志：Harper's Bazaar，April 1955
　　　（p. 130）
Louise Dahl-Wolfe/Courtesy Staley-Wise
Gallery New York
© Center for Creative Photography，The
University of Arizona Foundation/DACS，
2015

103页
系　列：Christian Dior 高级定制，
　　　Gianfranco Ferré设计，1989秋冬
　　　季（Walt suit）
摄影师：Albert Watson
模　特：Gabrielle Reece
© Albert Watson

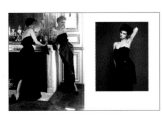

104页
系　列：Christian Dior 高级定制，1949
　　　秋冬季，1949秋冬季（Ciseaux
　　　and Camaïeu dresses，Milieu du
　　　siecle line）
摄影师：Horst P. Horst
模　特：佚名
杂　志：Vogue USA，15 September 1949
　　　（unpublished variant，p. 136）
Horst P. Horst/Vogue
© Condé Nast

105页
系　列：Christian Dior 高级成衣，
　　　Raf Simons设计，2013春夏季
摄影师：Inez Van Lamsweerde & Vinoodh
　　　Matadin
模　特：Saskia de Brauw
时尚编辑：Géraldine Saglio
杂　志：Vogue Paris，March 2013（p. 368）
© Inez Van Lamsweerde & Vinoodh
Matadin/Trunk Archive

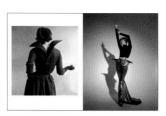

106页
系　列：Christian Dior 高级定制，1948秋
　　　冬季（Sèvres dress，Ailée line）
摄影师：Clifford Coffin
模　特：Barbara Goalen
杂　志：Vogue USA，1 September 1948
　　　（p. 163）
© Clifford Coffin/Trunk Archive

107页
系　列：Christian Dior 高级定制，
　　　Gianfranco Ferré设计，1991秋冬
　　　季（Lux 模特）
摄影师：Patrick Demarchelier
模　特：Linda Evangelista
时尚编辑：Sarajane Hoare
杂　志：Vogue UK，October 1991（p. 191）
© Patrick Demarchelier–Vogue
UK/Trunk Archive

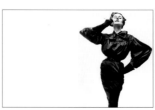

109页
系　列：Christian Dior – New York，
　　　1950春夏季（Barometer dress）
摄影师：Irving Penn
模　特：Dorian Leigh
时尚编辑：Babs Simpson
杂　志：Vogue USA，1 January 1950
　　　（p. 95）
Irving Penn/Vogue
© Condé Nast

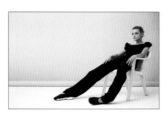

110-111页
系　列：Christian Dior 高级定制，
　　　Raf Simons设计，2014春夏季
摄影师：Willy Vanderperre
模　特：Jessica Stam
时尚编辑：Marie Chaix
杂　志：Vogue China
　　　Collection，April 2014（p. 50–51）
© Willy Vanderperre

112页
系　列：Christian Dior 高级定制，
　　　Raf Simons设计，2013春夏季
摄影师：Paolo Roversi
模　特：Mariacarla Boscono
时尚编辑：Panos Yiapanis
杂　志：Supplement Vogue Italia，March
　　　2013（p. 71）
© Paolo Roversi/Art·Commerce

115页
系　列：Christian Dior 高级定制，
　　　Gianfranco Ferré设计，1992秋冬季
　　　（Ardent désir and Adieux dresses）
摄影师：Dominique Issermann
模　特：Claudia Mason，John Foster与
　　　Heather Stewart-Whyte
时尚编辑：Martine de Menthon
杂　志：Vogue Paris，September 1992
　　　（p. 160）
© Dominique Issermann/Trunk Archive

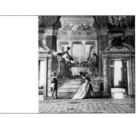

116-117页
系　列：Special creation Christian Dior 高
　　　级定制，1951
摄影师：Cecil Beaton
模　特：The Hon. Daisy Fellowes 与 James
　　　Caffery
杂　志：Vogue USA，15 October 1951
　　　（p. 94–95）
© Condé Nast Archive/Corbis

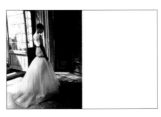

118页
系　列：Christian Dior 高级定制，
　　　Raf Simons设计，2013秋冬季
摄影师：David Sims
模　特：Edie Campbell
时尚编辑：Grace Coddington
杂　志：Vogue USA，September 2013
　　　（p. 811）
© David Sims/Trunk Archive

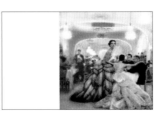

120-121页
系　列：Christian Dior 高级定制，1949
　　　秋冬季（Vénus and Junon
　　　dresses，Milieu du Siècle line）
摄影师：Richard Avedon
模　特：Theo Graham与佚名模特
杂　志：Harper's Bazaar，October 1949
　　　（p. 133）
© The Richard Avedon Foundation

122-123页
系　列：Christian Dior 高级定制，
　　　　John Galliano设计，2011春夏季
摄影师：Mario Testino
模　特：Karmen Pedaru 与英国皇家骑兵团
时尚编辑：Lucinda Chambers
杂　志：Vogue UK, May 2011 (p.148–149)
© Mario Testino

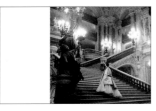

124-125页
系　列：Christian Dior 高级定制，1948春
　　　　夏季（Adélaïde ensemble, Envol
　　　　line）
摄影师：Clifford Coffin
模　特：Wenda Rogerson
杂　志：Vogue UK, April 1948 (p. 56)
　　　　Clifford Coffin/Vogue
© The Condé Nast Publications Ltd

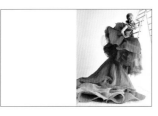

127页
系　列：Christian Dior 高级定制，
　　　　John Galliano设计，1997春夏季
　　　　（Kamata dress）
摄影师：Michael Thompson
模　特：Kylie Bax
时尚编辑：Marcus von Ackermann
杂　志：Vogue Paris, March 1997（封面）
© Michael Thompson/Trunk Archive

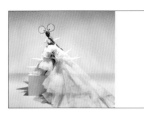

128-129页
系　列：Christian Dior 高级定制，
　　　　John Galliano设计，2007春夏季
　　　　（Ciao-Ci-San dress）
摄影师：Nick Knight
模　特：Jourdan Dunn
时尚编辑：Kate Phelan
杂　志：Vogue UK, December 2008
　　　　(p. 262–63)
© Nick Knight/Trunk Archive

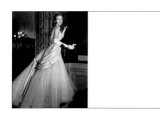

130页
系　列：pecial creation Christian Dior 高级
　　　　定制，1949
摄影师：Horst P. Horst
模　特：Joan Peterkin
杂　志：Vogue USA, December 1949 (p. 92)
© Condé Nast Archive/Corbis

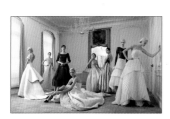

132-133页
系　列：Christian Dior 高级定制，Raf
Simons设计，2013春夏季，
Christian Dior 高级定制，1956
秋冬季（Salzbourg dress, Aimantline）；
Christian Dior 高级定制，1954
秋冬季（Grand dinerdress, H line）
Christian Dior高级定制，Raf Simons
设计，2013春夏季；Christian
Dior-New York, c.1956；Christian
Dior 高级定制，Raf Simons设计，
2013春夏季；Christian Dior 高级
定制，RafSimons设计，2013

秋冬季；Christian Diorhautecoutur
Diorhautecoutur，1950春夏季
（Francis Poulenc dress, Verticale
line）
摄影师：Jean-Baptiste Mondino
模　特：Ashleigh Good, Milana Kruz, Larissa
Hofmann, Anmari Botha, Franciska
Gall, Marine Deleeuw, Devon
Windsor and Sasha Luss
时尚编辑：Friquette Thévenet
杂　志：Vanity Fair France, March 2014
　　　　(p.182–83)
© Jean-Baptiste Mondino

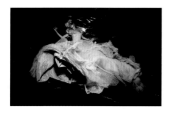

134-135页
系　列：Special creation Christian Dior 高
　　　　级定制，John Galliano设计，2006
摄影师：Nick Knight
模　特：Gisele Bündchen
杂　志：Vogue UK, November 2006
　　　　(p. 224–25)
© Nick Knight/Trunk Archive

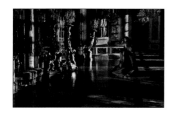

136-137页
系　列：Christian Dior 高级成衣，
　　　　Raf Simons设计 2015秋季
摄影师：Steven Klein
模　特：Rihanna
时尚编辑：Mel Ottenberg
© Steven Klein

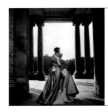

138-139页
系　列：Christian Dior 高级定制，1948
　　　　秋冬季（Coquette dress, Ailée
　　　　line）
摄影师：Clifford Coffin
模　特：Wenda Rogerson
杂　志：Vogue USA, 15 October 1948)
　　　　Unpublished Variant, p. 96)
© Clifford Coffin/Trunk Archive

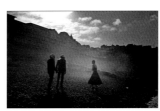

140-141页
系　列：Christian Dior 高级成衣，
　　　　Raf Simons设计，2013秋冬季
摄影师：Peter Lindbergh
模　特：Saskia de Brauw与Daft Punk
时尚编辑：Aleksandra Woroniecka and
　　　　Florentine Pabst
杂　志：M Le Monde, 7 December 2013
　　　　(p.116–117)
© Peter Lindbergh

142页
系　列：Christian Dior 高级定制，
　　　　Marc Bohan设计，1961春夏季
　　　　（Soirée à Lima dress）
摄影师：William Klein
模　特：Simone d'Aillencourt
杂　志：Vogue Paris, April 1961 (p. 148)
© William Klein

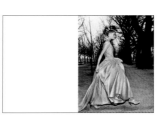

143页
系　列：Christian Dior 高级定制，
　　　　Gianfranco Ferré设计，1996春夏
　　　　季（Belle jeunesse dress）
摄影师：Mario Testino
模　特：Kylie Bax
时尚编辑：Carine Roitfeld
杂　志：Vogue Paris, March 1996 (p.149)
© Mario Testino

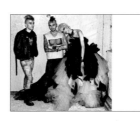

146-147页
系　列：Christian Dior 高级定制，
　　　　John Galliano设计，2010秋冬季
摄影师：Mario Sorrenti
模　特：Freja Beha Erichsen与 Alexandre
　　　　Gilet、David Gallois
时尚编辑：Emmanuelle Alt
杂　志：Vogue Paris, October 2010
　　　　(p. 534)
© Mario Sorrenti

148页
系　列：Christian Dior 高级定制，
　　　　Gianfranco Ferré设计，1995春夏
　　　　季（Didon 模特）
摄影师：Bruce Weber
模　特：Shalom Harlow
时尚编辑：Grace Coddington
杂　志：Vogue USA, March 1995 (p.384)
© Bruce Weber/Trunk Archive

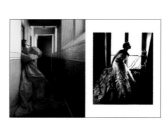

150页
系　列：Christian Dior 高级定制，
　　　　Gianfranco Ferré设计，1992秋冬
　　　　季（Rouge amoureuse 模特）
摄影师：David Seidner
模　特：Helena Barquilla
时尚编辑：Anne-Séverine Liotard
杂　志：Vogue Paris, September 1992
　　　　(p. 190)
David Seidner/Vogue Paris.
© International Center ofPhotography,
David Seidner Archive

151页
系　列：Christian Dior 高级定制，1949春
　　　　夏季（Trianon dress, Trompe-
　　　　l'œil line）
摄影师：Lillian Bassman
模　特：Barbara Mullen
时尚编辑：Anne-Séverine Liotard
杂　志：Harper's Bazaar, April 1949
　　　　(unpublished variant, p.120)
Lillian Bassman/Courtesy Staley-Wise
Gallery New York

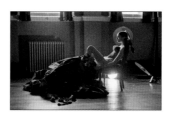

152-153页
系　列：Christian Dior 高级定制，
　　　　John Galliano设计，2004秋冬季
摄影师：Tim Walker
模　特：Shalom Harlow
时尚编辑：Kate Phelan
杂　志：Vogue UK, December 2004 (p.
　　　　274–75)
© Tim Walker

154-155页
系　列：Christian Dior 高级定制，
　　　　John Galliano设计，1997春夏季
　　　　（Lina dress）
摄影师：Paolo Roversi
模　特：Tasha Tilberg
时尚编辑：Alice Gentilucci
杂　志：Supplement Vogue Italia, March
　　　　1997 (p. 240–41)
© Paolo Roversi/Art‧Commerce

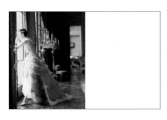

156页
系　列：Christian Dior 高级定制，1950
　　　　春夏季（Mozart dress, Verticaleline）
摄影师：Norman Parkinson
模　特：Maxime de la Falaise
杂　志：Vogue USA, 1 April 1950 (p. 95)
© Norman Parkinson Ltd/CourtesyNorman
Parkinson Archive

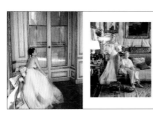

158页
系　列：Christian Dior 高级定制，1947
　　　　秋冬季（Libellule dress, Corolle
　　　　line）
摄影师：Louise Dahl-Wolfe
模　特：佚名
杂　志：Harper's Bazaar, December
　　　　1947 (p.114)
Louise Dahl-Wolfe
© Center forCreative Photography, The
University of Arizona Foundation/DACS,
2015

159页
系　列：Christian Dior 高级定制，
　　　　John Galliano设计，2007秋冬季
　　　　（Vlada Roslyakova Inspired by
　　　　Sargent dress）
摄影师：佚名
模　特：Kate Moss与Lady Elizabeth
　　　　Longman
时尚编辑：Katie Grand
杂　志：Love, 2012秋冬季 (p. 416)
© Tim Walker

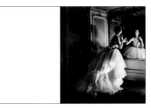

161页
系　列：Christian Dior 高级定制 1950春
　　　　夏季，1950春夏季（Schumann
　　　　dress, Verticile line）
摄影师：Louise Dahl-Wolfe
模　特：Simone Arnal
杂　志：Harper's Bazaar, March 1950
　　　　(unpublished variant, p. 35)
Louise Dahl-Wolfe/Courtesy
Staley-Wise Gallery New York.
© Center for Creative Photography,
The University of Arizona
Foundation/Dacs,

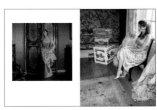

162页
系　列：Christian Dior 高级定制，1952秋
　　　　冬季（Palmyre dress）（Profiléeline）
摄影师：Henry Clarke
模　特：佚名
杂　志：Vogue USA, 15 November 1952
　　　　(p. 102)
© Condé Nast Archive/Corbis

163页
系　列：Christian Dior 高级定制，1952秋
　　　　冬季（Palmyre dress, Profilée line）
摄影师：Juergen Teller
模　特：Stephanie Seymour
时尚编辑：Joe Zee
杂　志：W, December 1999 (p. 265)
© Juergen Teller. Andy Warhol artworks
© 2015 The Andy Warhol Foundation for
the Visual Arts, Inc./Artists Rights Society
(ARS), New York and DACS, London

164页
系　列：Christian Dior 高级定制，
　　　　John Galliano设计，
　　　　2009秋冬季
摄影师：Paolo Roversi
模　特：Darya Kurovska
时尚编辑：Alex White
杂　志：W, October 2009 (p. 173)
© Paolo Roversi/Art‧Commerce

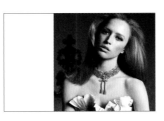

166-167页
系　列：Dior珠宝Victoire de Castellane
　　　　设计，2006 (Ingénue 项链) 与
　　　　Christian Dior 高级成衣，
　　　　John Galliano设计，
　　　　2006秋冬季
摄影师：Inez Van Lamsweerde
　　　　& Vinoodh Matadin
模　特：Raquel Zimmermann
时尚编辑：Emmanuelle Alt

杂　志：Vogue Paris, August
　　　　2006 (p. 158)
© Inez Van Lamsweerde & Vinoodh
Matadin/Trunk Archive

168页
系　列：Christian Dior 高级定制，
　　　　Marc Bohan设计，1979秋冬季
摄影师：Horst P. Horst
模　特：佚名
杂　志：Vogue Paris, September 1979
　　　　(p. 413)
© Horst P. Horst/Vogue Paris

169页
系　列：Christian Dior 高级定制，
　　　　Raf Simons设计，2014秋冬季
摄影师：Paolo Roversi
模　特：Kasia Jujeczka
时尚编辑：Robbie Spencer
杂　志：Supplement Vogue
　　　　Italia, September 2014 (p. 48)

© Paolo Roversi/Art‧Commerce

170-171页
系　列：Christian Dior 高级定制，
　　　　1954秋冬季（Zemire dress,
　　　　H line）
摄影师：Clifford Coffin
模　特：Nancy Berg
杂　志：Vogue Paris, September
　　　　1954 (p. 48)
© Clifford Coffin/Trunk Archive

173页
系　列：Christian Dior 高级定制，
　　　　Raf Simons设计，2014秋冬季
摄影师：Gregory Harris
模　特：Kinga Rajzak
时尚编辑：Caroline Newell
杂　志：Dior 杂志, winter 2014 (p. 22)

© Gregory Harris/Trunk Archive

174-175页
系　列：Christian Dior 高级定制，
　　　　Marc Bohan设计，1963秋
　　　　冬季（Inès Dress），
　　　　Slipper by Roger Vivier
摄影师：Richard Avedon
杂　志：Harper's Bazaar, September
　　　　1963 (p. 226)
© The Richard Avedon Foundation

176页
系　列：Christian Dior 高级定制，
　　　　John Galliano设计，
　　　　2008春夏季
摄影师：Paolo Roversi
模　特：Freja Beha Erichsen
时尚编辑：Jacob K.
杂　志：Supplement Vogue
　　　　Italia, March 2008 (p. 191)
© Paolo Roversi/Art‧Commerce

177页
系　列：Christian Dior 高级成衣，
　　　　Gianfranco Ferré设计，
　　　　1990秋冬季
摄影师：Peter Lindbergh
模　特：Kim Williams
时尚编辑：Babeth Djian
杂　志：Vogue Paris, November
　　　　1990 (p. 222)
© Peter Lindbergh

179页
系　列：Christian Dior 高级定制，
　　　　Gianfranco Ferré设计，
　　　　1992春夏季（Jardin
　　　　aux Roses dress）
摄影师：Dominique Issermann
模　特：Heather Stewart-Whyte
时尚编辑：Martine de Menthoni
杂　志：Vogue Paris, March 1992
　　　　(p. 179)
© Dominique Issermann/Trunk Archive

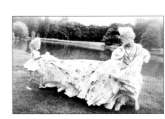

180-181页
系　列：Christian Dior 高级定制，
　　　　John Galliano设计，1997
　　　　秋冬季（Maharani Krishna
　　　　Kumari du Népal dress）
摄影师：Ellen von Unwerth
模　特：Michele Hicks
时尚编辑：Alice Gentilucci
杂　志：Supplement Vogue Italia,
　　　　September 1997 (p. 264–265)
© Ellen von Unwerth/Trunk Archive

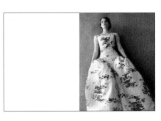

183页
系　列：Christian Dior 高级定制，
　　　　Raf Simons设计，2014秋冬季
摄影师：Tom Ordoyno
模　特：Lena Hardt
时尚编辑：Tallulah Harlech
杂　志：Pop, autumn/winter
　　　　2014 (p. 442)
© Tom Ordoyno

184-185页
系　列：Christian Dior 高级定制，
　　　　Raf Simons设计，2014秋冬季
摄影师：Paolo Roversi
模　特：Natalia Vodianova
时尚编辑：Robbie Spencer
杂　志：Vogue Russia, December
　　　　2014 (p. 228–229)
© Paolo Roversi/Art‧Commerce

186页
玛格丽特公主
系　列：Special creation Christian
　　　　Dior 高级定制，1951
摄影师：Cecil Beaton
© Victoria & Albert Museum，London/
Cecil Beaton Archive

189页
系　列：Christian Dior 高级定制，Raf
　　　　Simons设计，2013春夏季
摄影师：Patrick Demarchelier
模　特：Juliana Schurig
时尚编辑：Edward Enninful
杂　志：W US，May 2013（p.165）
© Paolo Roversi/Art+Commerce

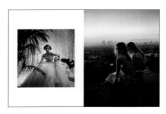

190页
系　列：Special creation Christian
　　　　Dior 高级定制，1951
摄影师：Cecil Beaton
模　特：Virginia Ryan
杂　志：Vogue USA，1 March
　　　　1951（p.177）
Cecil Beaton/Vogue；© Condé Nast

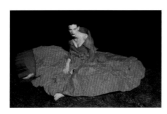

192-193页
系　列：Christian Dior 高级定制，
　　　　Gianfranco Ferré设计，1994
　　　　秋冬季（Ailée 模特）
摄影师：Juergen Teller
模　特：Kristen McMenamy
时尚编辑 Jenny Capitaini
杂　志：Vogue Paris，September
　　　　1994（p. 200-201）
© Juergen Teller

194页
系　列：Christian Dior 高级定制，
　　　　Gianfranco Ferré设计，
　　　　1996春夏季（Ballet
　　　　de fleurs dress）
摄影师：Paolo Roversi
模　特：Guinevere Van Seenus
时尚编辑：Alice Gentilucci
杂　志：Supplement Vogue Italia，
　　　　March 1996（p.204）
© Paolo Roversi/Art+Commerce

196-197页
系　列：Christian Dior 高级定制，
　　　　John Galliano设计，
　　　　2001春夏季
摄影师：Mario Testino
模　特：Marina Dias
时尚编辑 Lucinda Chambers
杂　志：Vogue UK，April 2001
　　　　（p. 248-249）
© Mario Testino

199页
系　列：Christian Dior 高级定制，
　　　　Raf Simons设计，2013春夏季
摄影师：Paolo Roversi
模　特：Malgosia Bela
时尚编辑 Panos Yiapanis
杂　志：Supplement Vogue
　　　　Italia，March 2013（p. 83）
© Paolo Roversi/Art+Commerce

200-201页
系　列：Christian Dior 高级定制，
　　　　Marc Bohan设计，1976秋冬季
摄影师：Barry Lategan
模　特：Sue Purdy
杂　志：Vogue UK，1 September
　　　　1976（p. 94-95）
Barry Lategan/Vogue © The Condé
Nast Publications Ltd

202页
玛格丽特公主
系　列：Special design Christian Dior 高
　　　　级定制，1951
摄影师：Cecil Beaton
© Victoria & Albert Museum，London/
Cecil Beaton Archive

204-205页
系　列：Christian Dior 高级定制，
　　　　John Galliano设计，
　　　　2010春夏季
摄影师：Paolo Roversi
模　特：Dorothea Barth-Jorgensen
时尚编辑：Lucinda Chambers
杂　志：Vogue UK，May 2010
　　　　（p. 128-129）
© Paolo Roversi/Art+Commerce

206-207页
系　列：Christian Dior 高级定制，
　　　　Marc Bohan设计，1985秋冬季
摄影师：Snowdon
模　特：Isabelle Pasco
时尚编辑：Grace Coddington
杂　志：Vogue UK，September
　　　　1985（p. 310）
© Lord Snowdon/Trunk Archive

208页
系　列：Christian Dior 高级成衣，
　　　　John Galliano设计，
　　　　2007秋冬季
摄影师：Paolo Roversi
模　特：Daria Werbowy
时尚编辑：Lucinda Chambers
杂　志：Vogue UK，June 2007（p. 144）
© Paolo Roversi/Art+Commerce

210-211页
系　列：Christian Dior 高级定制，
　　　　Raf Simons设计，2015春夏季
摄影师：Annie Leibovitz
模　特：Vanessa Axente，Mirte
　　　　Maas，Fei Fei Sun and
　　　　Maartje Verhoef
时尚编辑：Grace Coddington
杂　志：Vogue USA，April 2015（p. 256）
© Annie Leibovitz/Trunk Archive

212-213页
系　列：Christian Dior 高级定制，
　　　　Marc Bohan设计，1971春夏季
摄影师：Guy Bourdin
模　特：佚名
杂　志：Vogue Paris，March 1971
　　　　（p.157）
© Estate of Guy Bourdin. Reproduced
by permission of Art+Commerce

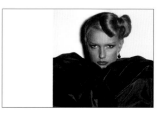

214-215页
系　列：Christian Dior 高级定制，Marc
　　　　Bohan设计，1977秋冬季
摄影师：Lothar Schmid
模　特：Carrie Nygren
杂　志：Vogue UK，1 September
　　　　1977（p. 108-109）
Lothar Schmid/Vogue © The
Condé Nast Publications Ltd

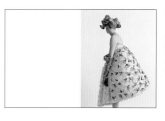

217页
系　列：Christian Dior 高级定制，
　　　　Raf Simons设计，2013春夏季
摄影师：Tim Walker
模　特：Cara Delevingne
时尚编辑：Edward Enninful
杂　志：W，April 2013（p.107）
© Tim Walker

218页
系　列：Christian Dior 高级定制，
　　　　Raf Simons设计，2014春夏季
摄影师：Sarah Moon
模　特：Merilin Perli
时尚编辑：Nicole Picart
杂　志：Madame Figaro，14
　　　　February 2014（p. 67）
© Sarah Moon

219页
系　列：Christian Dior 高级定制，
　　　　Raf Simons设计，2014春夏季
摄影师：Tom Ordoyno
模　特：Indigo Lewin
时尚编辑：Tallulah Harlech
杂　志：Pop，2014秋冬季（p. 435）
© Tom Ordoyno

220-221页
系　列：Christian Dior 高级定制，Yves
　　　　Saint Laurent设计，1959春
　　　　夏季（帽子来自the Raout
　　　　silhouette，Longue line）
摄影师：Guy Bourdin
模　特：Rose-Marie Cardin
杂　志：Vogue Paris，April 1959
　　　　（p. 116-117）
© Estate of Guy Bourdin. Reproduced
by permission of Art+Commerce

223页
系　列：Christian Dior 高级定制，
　　　　Marc Bohan设计，1976秋冬季
摄影师：Guy Bourdin
模　特：Kathy Quirk
杂　志：Vogue Paris，September 1976
　　　　（p. 202）
© Estate of Guy Bourdin. Reproduced by
permission of Art+Commerce

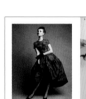

224页
系　列：Christian Dior 高级定制，Yves
　　　　Saint Laurent设计，1960春
　　　　夏季（Nuit de Grenade
　　　　dress，Souplesse，légèreté，
　　　　vie line）
摄影师：Patrick Demarchelier
模　特：Jac Jagaciak
时尚编辑：Patti Wilson
© Patrick Demarchelier

225页
系　列：Christian Dior 高级成衣，
　　　　John Galliano设计，
　　　　2005秋冬季
摄影师：Juergen Teller
模　特：Gisele Bündchen
时尚编辑：Jane How
杂　志：W，June 2005（p. 145）
© Juergen Teller

226页
系　列：Dior 珠宝Victoire de Castellane
　　　　设计，2007（Dracula Spinella
　　　　Devorus and Paradisea
　　　　Cœur Secretus 戒指，Belladone
　　　　Island collection）
摄影师：Mario Sorrenti
模　特：Lara Stone
时尚编辑：Carine Roitfeld
杂　志：Vogue Paris，April
　　　　2007（p. 250）
© Mario Sorrenti

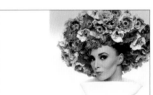

228-229页
系　列：Christian Dior-New York，
　　　　1964春夏季
摄影师：Bert Stern
模　特：Wilhelmina
杂　志：Vogue USA，1 February
　　　　1964（封面）
© Condé Nast Archive/Corbis

231页
系　列：Christian Dior 高级成衣，
　　　　Raf Simons设计，2014秋冬季
摄影师：Bruce Weber
模　特：Eliza Cummings with
　　　　Claire Christeron and
　　　　Michael Bailey Gates
时尚编辑：Aleksandra Woroniecka
杂　志：M Le Monde，6 December
　　　　2014（p. 113）
© Bruce Weber/Trunk Archive

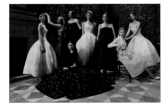

232-233页
系　列：Christian Dior 高级定制，
　　　　Raf Simons设计，2012秋冬季
摄影师：Paolo Roversi
模　特：Antonina Vasylchenko，
　　　　Jac Jagaciak，Daria rokous，
　　　　Kinga Rajzak，Alexandra
　　　　Martynova，Zuzanna
　　　　Bijoch，Nastya Kusakina，
　　　　以及 Esther Heesch
时尚编辑：Jessica Diehl

杂　志：Vanity Fair US，September
　　　　2012（p. 338-339）
© Paolo Roversi/Art+Commerce

234页
系　列：Christian Dior 高级定制，
　　　　John Galliano设计，1997
　　　　秋冬季（Princesse
　　　　Partabgarh ensemble）
摄影师：Annie Leibovitz
模　特：Nicole Kidman
时尚编辑：Nicoletta Santoro
杂　志：Vanity Fair US，October
　　　　1997（p. 317）
© Annie Leibovitz/Contact Press Images

237页
系　列：Christian Dior 高级定制，
　　　　John Galliano设计，1998
　　　　春夏季（帽子来自The
　　　　Cunard Line silhouette）
摄影师：Mikael Jansson
模　特：Karen Elson
时尚编辑：Sarajane Hoare
杂　志：Frank，July 1998（p. 82）
© Mikael Jansson/Trunk Archive

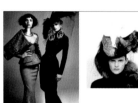

238页
系　列：Christian Dior 高级定制，
　　　　John Galliano设计，1997秋冬季
　　　　（Princesse Bundi and Princesse
　　　　Partabgarh ensembles）
摄影师：Patrick Demarchelier
模　特：Danielle Zinaich and Kylie Bax
时尚编辑：Sarajane Hoare
杂　志：Harper's Bazaar US，October
　　　　1997（p. 190）
© Patrick Demarchelier-Hearst
/Trunk Archive

239页
系　列：Christian Dior 高级定制，
　　　　John Galliano设计，1999秋冬季
摄影师：Nathaniel Goldberg
模　特：Stella Tennant
时尚编辑：Samuel François
杂　志：Numéro，December 1999-
　　　　January2000（p. 167）
© Nathaniel Goldberg/Trunk Archive

240-241页
系　列：Christian Dior 高级定制，John
　　　　Galliano 设计，1997秋冬季
摄影师：Irving Penn
模　特：Kirsty Hume
时尚编辑：Phyllis Posnick
杂　志：Vogue USA，October
　　　　1997（p. 396-397）
Irving Penn/Vogue；© Condé Nast

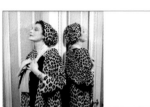

243页
系　列：Christian Dior 高级成衣，John
　　　　Galliano设计，2008秋冬季
摄影师：Camilla Akrans
模　特：Mariacarla Boscono
时尚编辑：Sissy Vian
杂　志：Vogue Japan，March
　　　　2009（p. 228）
© Camilla Åkrans. Courtesy
Management + Artists

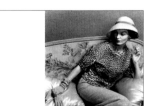

244-245页
摄影师：Cecil Beaton
模　特：Mitzah Bricard
Courtesy of the Cecil Beaton
Studio Archive at Sotheby's

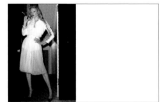

246-247页
系　列：Christian Dior 高级定制，
　　　　1957春夏季（Libre line）
摄影师：Henry Clarke
模　特：Joanna McCormick
杂　志：Vogue Paris，March 1957
　　　　（unpublished variant，p. 119）
Henry Clarke/Vogue Paris. © Henry
Clarke，Coll. Musée Galliera，Paris/
ADAGP，Paris and DACS，London 2015

248页
系　列：Christian Dior 高级定制，John
　　　　Galliano设计，2008秋冬季
摄影师：Terry Richardson
模　特：Lara Stone
时尚编辑：George Cortina
杂　志：Vogue Japan，October
　　　　2008（p. 314）
© Terry Richardson

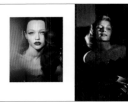

250页
系　列：Christian Dior 高级成衣，John Galliano设计，2007秋冬季
摄影师：Camilla Åkrans
模　特：Sasha Pivovarova
时尚编辑：Franck Benhamou
杂　志：Numéro, September 2007（封面）
© Camilla Åkrans. Courtesy Management • Artilts

251页
系　列：Christian Dior 高级定制，1947春夏季（Maxim's dress, Corolle line）
摄影师：Horst P. Horst
模　特：Rita Hayworth
Horst P. Horst/ © Condé Nast. Courtesy Victoria and Albert Museum, London

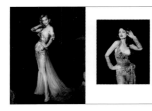

252页
系　列：Christian Dior 高级定制，John Galliano设计，2005秋冬季（Vivien dress）
摄影师：Paolo Roversi
模　特：Eva Herzigova
杂　志：Vogue Japan, December 2005（p.124）
© Paolo Roversi/Art•Commerce

253页
系　列：Christian Dior 高级定制，John Galliano设计，2005秋冬季（Ginger dress）
摄影师：Paolo Roversi
模　特：Shalom Harlow
杂　志：Vogue Japan, December 2005（p.125）
© Paolo Roversi/Art•Commerce

254页
系　列：Christian Dior 高级定制，1947秋冬季（Chandernagor dress, Corolle line）
Horst P. Horst
摄影师：Marlene Dietrich
模　特：Vogue USA, 1 January 1948
杂　志：（unpublished variant, p.144）
Marlene Dietrich/Vogue;
© Condé Nast

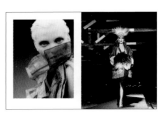

256页
系　列：Christian Dior高级定制，Gianfranco Ferré设计，1994春夏季
摄影师：Dominique Issermann
模　特：Nadja Auermann
时尚编辑：Martine de Menthon
杂　志：Vogue Paris, 1 March 1994（p.175）
© Dominique Issermann/Trunk Archive

257页
系　列：Christian Dior 高级定制，Gianfranco Ferré设计，1992秋冬季
摄影师：Max Vadukul
模　特：Tatjana Patitz
时尚编辑：Lucinda Chambers
杂　志：Vogue UK, October 1992（p.178）
© Max Vadukul/AUGUST

258-259页
系　列：Christian Dior 高级成衣，John Galliano设计，2010春夏季
摄影师：Luciana Val & Franco Musso
模　特：Dorothea Barth-Jorgensen
时尚编辑：Lucinda Chambers
杂　志：Vogue UK, May 2010（p. 128–29）
© Luciana Val & Franco Musso

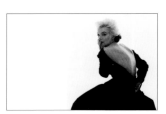

260-261页
系　列：Christian Dior–New York, 1962秋冬季
摄影师：Bert Stern
模　特：Marilyn Monroe
时尚编辑：Babs Simpson
杂　志：Vogue US, 1 September 1962（unpublished variant, p. 191）
Marilyn Monroe, from the Last Sitting, 1962. Bert Stern/ CourtesyStaley-Wise Gallery New York

263页
系　列：Special creation Christian Dior 高级定制，2012
摄影师：Patrick Demarchelier
模　特：Charlize Theron
© Patrick Demarchelier

264-265页
系　列：Christian Dior 高级成衣，Raf Simons设计，2014春夏季
摄影师：Paolo Roversi
模　特：Natalie Portman
时尚编辑：Kate Young
杂　志：Dior 杂志, spring 2014（unpublished variant, p. 32–33）
© Paolo Roversi/Art•Commerce

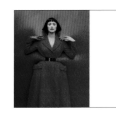

266页
系　列：Christian Dior 高级定制，Raf Simons设计，2012秋冬季
摄影师：Tim Walker
模　特：Marion Cotillard
时尚编辑：Jacob K.
杂　志：W US, December 2012（cover）
© Tim Walker

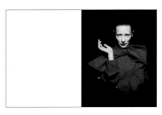

269页
系　列：Christian Dior 高级成衣，Raf Simons设计，2013秋冬季（Arizona 1948 coat）
摄影师：Willy Vanderperre
模　特：Cate Blanchett
时尚编辑：Olivier Rizzo
杂　志：Another Magazine, autumn/winter 2013（p. 365）
© Willy Vanderperre

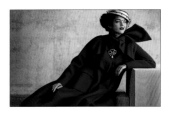

270-271页
系　列：Christian Dior 高级定制，1948秋冬季（Arizona coat, Ailée line）
摄影师：ean-Baptiste Mondino
模　特：Marion Cotillard
时尚编辑：Friquette Thévenet
杂　志：Dior 杂志, autumn 2012（p. 30–31）
© Jean-Baptiste Mondino

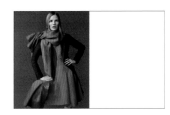

272页
系　列：Christian Dior 高级成衣，Raf Simons设计，2014秋冬季
摄影师：Mario Testino
模　特：Suvi Koponen
时尚编辑：Sarajane Hoare
杂　志：Vogue Japan, November 2014（p. 213）
© Mario Testino

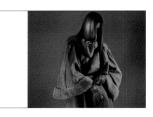

274-275页
系　列：Christian Dior 高级成衣，John Galliano设计，2007秋冬季
摄影师：Mert Alas & Marcus Piggott
模　特：Lara Stone
时尚编辑：Alex White
杂　志：W, September 2007（p. 537）
© Mert Alas & Marcus Piggotto

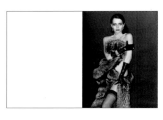

277页
系　列：Christian Dior皮草Frédéric Castet设计，1976秋冬季
摄影师：Helmut Newton
模　特：Sylvia Kristel
杂　志：Vogue Paris, November 1976（p. 126）
© Estate of Helmut Newton/Maconochie Photography

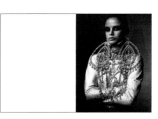

279页
系　列：Christian Dior 高级定制，John Galliano设计，1997秋冬季（耳饰来自the Princesse Lucknow silhouette）
摄影师：Irving Penn
模　特：Carolyn Murphy
时尚编辑：Phyllis Posnick
杂　志：Vogue USA, December 1997（unpublished image）
Copyright © The Irving Penn Foundation

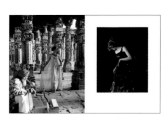

280页
系　列：Christian Dior–London, 1956秋冬季
摄影师：Norman Parkinson
模　特：Barbara Mullen
杂　志：Vogue UK, November 1956（p. 84）
© Norman Parkinson Ltd/Courtesy Norman Parkinson Archive

281页
系　列：Christian Dior 高级定制，Gianfranco Ferré高级定制，1996秋冬季（Shalimar dress）
摄影师：Gilles Bensimon
模　特：Honor Fraser
时尚编辑：Fanny Pagniez
杂　志：Elle US, October 1996（p. 281）
© Gilles Bensimon

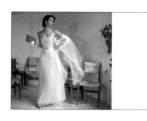

282-283页
系　列：　Christian Dior–New York，1952
　　　　春夏季（Frisson dress）
　　　　Frances McLaughlin
摄影师：　Suzy Parker
模　特：　Vogue USA，1 March
杂　志：　1952（p.144）

© Condé Nast Archive/Corbis

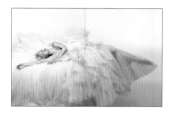

284-285页
系　列：　Christian Dior 高级定制，
　　　　John Galliano
　　　　设计，2007春夏季
　　　　（Dolore-San dress）
摄影师：　Nick Knight
模　特：　Kate Moss
时尚编辑：　Kate Phelan
杂　志：　Vogue UK，December
　　　　2008（cover）
© Nick Knight/Trunk Archive

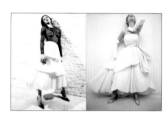

286页
系　列：　Christian Dior 高级定制，
　　　　Raf Simons设计，2013秋冬季
摄影师：　Willy Vanderperre
模　特：　Elise Crombez
时尚编辑：　Olivier Rizzo
杂　志：　Style.com，spring 2014（p.117）
© Willy Vanderperre

287页
系　列：　Christian Dior 高级定制，1950
　　　　春夏季（Francis Poulenc
　　　　dress，Verticale line）
　　　　Norman Parkinson
摄影师：　Jean Patchett
模　特：　Vogue UK，May 1950
杂　志：　（unpublished variant，p.94）
© Norman Parkinson Ltd/Courtesy
Norman Parkinson Archive

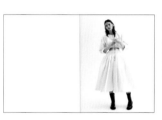

289页
系　列：　Christian Dior 高级定制，
　　　　Raf Simons设计，2014秋冬季
摄影师：　Benjamin Alexander Huseby
模　特：　Amanda Murphy
时尚编辑：　Jodie Barnes
杂　志：　V US，winter 2014（p.102）
© Benjamin Alexander Huseby

290-291页
系　列：　Christian Dior 高级定制，
　　　　Raf Simons设计，2012秋冬季
摄影师：　Peter Lindbergh
模　特：　Milla Jovovich
时尚编辑：　Jacob K.
杂　志：　Supplement Vogue Italia，
　　　　September 2012（p.62-63）
© Peter Lindbergh. Jenny Holzer，H.C.
Experimental，2012，© Jenny Holzer.
ARS，NY and DACS，London 2015

致谢

This book would not have been possible without the invaluable support of Patrick Mauriès, who first read the text for Thames & Hudson.

The author wishes to thank Olivier Bialobos, Mathilde Favier-Meyer, Hélène Poirier, Philippe Le Moult, Soizic Pfaff, Perrine Scherrer, Hélène Starkman, Daphné Catroux, Laurence Despouys, Stéphanie Pélian and Kelly Fakret at Christian Dior Couture.

Additional thanks to Victor Martin, Christine Boubée, Brigitte Tortet, Gail de Courcy-Ireland and Stéphane Moll.

Special thanks to Mario Testino for his trust.